芸術の海をゆく人
回想の土方定一

酒井忠康

みすず書房

芸術の海をゆく人　目次

I

土方定一の戦後美術批評から 2
土方定一の詩、その他 17
高村光太郎と土方定一 48
暗い夜の時代 杉浦明平の「日記」から 54
土方定一・周作人・蔣兆和のことなど 62
北京にて 中薗英助と土方定一 86
ある消息 詩人・杉山平一 93

II

ブリューゲルへの道 海老原喜之助 100
ある書簡 松本竣介と土方定一 111
わが身を寄せて 野口彌太郎 128
土方定一のデスマスクと田中岑 134
年賀状の牛と柳原義達 143
ある日のローマ 飯田善國 147
扉をひらく 一原有徳 159
若いモンディアルな彫刻家 若林奮 167

III

『岸田劉生』についての覚書き 182

『渡辺崋山』をめぐる話 196

再読『日本の近代美術』 201

『ドイツ・ルネサンスの画家たち』の思い出 210

反骨・差配の大人 編集者・山崎省三 217

歴史家として 編集者・田辺徹 221

不思議な魔力 編集者・丸山尚一 229

はぐれ学者の記 菊盛英夫 237

二人の出会い 土方定一と匠秀夫 251

追想のわが師 265

土方定一の影 児童生徒作品展のことなど 270

あとがき 275

土方定一略年譜 279

初出一覧 286

図版一覧 288

ぼくたちは巨匠の作品を見て感動し、その感動が、どういうところからくるのであろうか、を造形的に分析しようとする。と同時に、われわれ人間はすべて、顔から眼、皮膚から骨格、また精神のすべてがことなっているように、巨匠の作品はそれぞれの性格をもち、われわれは、その性格のちがいが、どこからくるのであろうかを想像しているうちに、その背後にいる巨匠の人間と生活を知りたくなってくる。すべての巨匠たちは、その時代の「現代」を生きた人間であるということは、いうまでもないことである。
　──土方定一『画家と画商と蒐集家』(岩波新書・一九六三年)

I

土方定一の戦後美術批評から

『土方定一　美術批評 1946—1980』（形文社・一九九二年）は、戦後に新聞紙上に書いた土方定一（一九〇四—一九八〇）の時評的な文章だけに限った論集である。したがって、いずれも短い文章であるが、こうして六五〇ページにもなった本を通読した印象は、土方の三十数年におよぶ現場（各紙の美術時評）の実情をつたえていて興味深いものがあった。それぞれの時代がかかえていた問題が、いかなるものであったかということ、それにたいして土方はどんな意見をもち、いかに解決しようとしたのか——そんなことまでも考えてみたくなる本といえるかもしれない。

いまでは想像できにくい状況下にあった土方の時評的な文章である。それぞれの時代がもっていた意味と、今日的状況との差異（変化）を想像しながら読んだわけだが、彼の視野の広さと視線の鋭さに深く感心した。そして同時に、わたしは彼の多方面の人間的なかかわりと好奇心の旺盛さにもあらためて印象づけられるものがあった。

もともと土方定一という人は、社会的事象への関心の強い人であった。だからその方面への懐疑と批判をつのらせるのは、いわば当然のことなのだが、美術の専門領域をつきぬけて、別のかたちで論じたほうが、むしろふさわしいのではないか、と考えられるようなテーマも少なくなく、したがって文章のほうも、その視野の広さを暗示させて、対象それ自体のことについてと同様に、その対象がいかなる社会的な背景と内容をもつのか——と

いう設問へと読者をさそっているものがある。そのあたりのことを知る手がかりとして、この本の最初に収録された文章から二つばかり引用してみたい。

「古美術の公開」（共同通信／一九四六・七・八）という一文に土方はこう書いている。

実際のことをいって、誰でも今までの日本のなかで古美術品が社会的にどういう在り方をしてきたか、というより、古美術品がほんの一部の特権階級のところに偏在し、死蔵されて、国民全体となんの関係もなかったことを、ほんの少し考えただけでも、この古美術の公開問題は議論の余地がない。戦争中、日本美術の優秀性とか美わしい日本美術とかいろいろにいわれたが、その議論についてはここに問わないとしても、その当の古美術を見たこともなければ見る機会も与えられていない国民にとっては馬の耳に念仏だろう、とその当時、考えたことがある。

また「旧態のままの戦後美術」（新大阪新聞／一九四六・八・五―六）と題した一文では「敗戦の廃墟のなかに新しい決意をもって美的文化の意味を示そうとしたように見える」と、一応、現状を肯定した上で、次のような危惧を述べている。

周知のように戦争中に画家という画家が殆ど戦争画の前に一斉整列をしてしまったので、将来の日本美術に存在を示すであろうと期待した中堅作家までが戦争画のこの創痍を受けている。だから現代美術の根本的な見直しということも範囲も広く、また深いものであることを知るべきだ。

「戦争画のこの創痍(そうい)」というのは、数行まえの「戦争中に戦争画というようなテーマ絵画を強制されているうちに、いつの間にか絵画的リアリティから浮き上がってしまって、精神と思考の頽廃」を招いてしまった「空虚

な断層」を指している。

土方はけっして論争好きのポレミックなタイプの批評家ではなかったけれども理屈に合わない主張や批判を放っておく人ではなかった。そういう彼の一面を強烈に印象づけたのが、一九四六年末から五〇年にかけてくりひろげられた、いわゆる「リアリズム論争」である。ここではそのいきさつをたどることはしないけれども、土方の『近代日本洋画史』(昭森社・一九四一年／宝雲舎〔再刊〕・一九四七年)が批判されたことに端を発し、何をもって絵画のリアリティと呼ぶかをめぐっての論争となり、立場を異にするさまざまな批評家や画家たちも加わって意見を闘わすところとなった。

この論争を介して、彼はリアリズム絵画の「近代」についての広い知見を示し、古今のさまざまな事例をあげて、嚙み砕いた説明をしている。そして何よりもまず作品を「肉眼」で見ることのたいせつさを訴え、さらに作品の背後にある人間がいつでもこういうふうに正直に現れることを信じていなければ、私は美術批評などしない」(「近代美術のレアリズム」・「みづゑ」一九四九年五月)とまで語っている。

土方の論考の多くは美術雑誌に掲載されたが、新聞批評にもさまざまなかたちで反映されていることは説明するまでもない。

＊

この論争のあと彼は、一九五一年に開館した神奈川県立近代美術館(鎌倉)で、自身の「批評の眼」にかなった作家(新しい評価を加えて)や「近代の眼」が発見する作品(古代の美術品なども含めて)を展覧会というかたちで紹介する運営の中心的な役割を担うことになる。したがって個人的体験から得たさまざまな知見を、美術館という公的な場で、いかに具体的、客観的に示すかが主たる関心事となる。

翌五二年に、ヨーロッパ各地の美術館や美術展の視察旅行に出かけているのは、そのための範とすべき見識を広める目的があったからであるが、もちろん、それだけが目的ではなかったであろう。二十代半ばの大学院生時代（一九三〇―三一年）に、ヘーゲル研究でベルリンにありながら胸を病んで、急遽、帰国せざるをえなかった無念の思いが、いつか機会にめぐまれたなら――というかたちで彼を駆り立てていたものがあったにちがいない。『ヨーロッパの現代美術』（毎日新聞社・一九五三年）などいくつかの著書に、このときの体験はまとめられている。

その当時、注目されていた作家たちのアトリエを訪ねて、日本の現代美術の状況に思いを馳せ、また後年、美術史的な課題として延々と書くことになるドイツ・ルネサンスの画家たちのこと、またエトルリアの遺跡やデルフト市のフェルメールなどへの新しい関心と興味をつづっている。あるいはまた、ベルリンのナショナル・ギャラリーでかつて見たパウル・クレーの作品や「青騎士(ブラウエ・ライター)」の仲間たちの作品を思い出している。

要するに、こういう体験の広がりが実質的に土方の見識を深めることになったのはもちろんであるが、個人的な体験の社会化という美術館の役割においても、彼は戦後日本の美術界を先導する批評家・史家として活動することになるのである。

しかし、そうした土方の社会性をもった活動や言説が、はたして彼の新聞紙上での時評的な文章に具体的な成果をもちえたのかどうか――ということにかんしては、ここでは保留しておきたい。収録された文章は、すべて新聞を媒体として書かれた文章なので、大なり小なり新聞という媒体がもつ一定の役割（ないしは制約）の範囲にとどまっているからである。

その点では、この時評的な文章は彼の批評活動の一部に過ぎないといっていい。けれども、その批評精神の根底に流れている思想（思索の運動）が、それぞれの文章の端々に、それとなく挿入されているのも確かで、言い方をかえれば、新聞という媒体ではあるけれども、ある意味で新聞の媒体というのは、土方の批評活動の現実感覚を研ぎ澄ます格好の場となっていたのではないか、という気さえする。

あらためて読み直してみて（この本の編集にたずさわった者の印象の要約だが）、いまとはずいぶん異なった空気のなかで仕事をしているのを知らされた。美術の現場に足をはこぶのは時評の常道だが、土方の文章は事実を的確につたえると同時に、それが時評的な文章であっても美術批評をプロパーとする人間の自負というか、一種、自責の気分が滲み出ていて、そのあたりにわたしは彼が強い影響を受けたトーマス・マン流の「イロニー」を感じたりした。

それはともかく、文化欄（美術の領域も含めて）は、いまよりはるかに優遇されていたように思えるのであるが——。

＊

飛躍した言い方になるが、土方のロマン的な性格と然諾を重んじる意思に発した一種の使命感のようなものが、新聞紙上の批評となってあらわれたのではないかと思う。とくにそうした傾向を如実にものがたっているのが「日本美術の『近代』」（読売新聞／一九六六・七・一二）であろう。

近代日本美術の「近代」は、黒田清輝の移植した外光派、二科会の主要会員の移植した印象派からはじまっている。黒田の外光派はフランス・アカデミズム（官学風）の半印象派であるが、悪いことに、これが日本の官設展（文展、帝展）の支配的画風となり、そのうえ国家の美術政策がこの官設展だけを保護する十九世紀的な官僚統制に終始したために、その後の近代美術の発展をゆがめたものにしていることは、ぼくがあきるほど書いている。藤田嗣治が「日本の奴は黒田以後、パリのまねばかりしている」といったとはよく聞く話であるが、その後の近代日本美術を表面的にながめるとき、この言葉はあたっている。だが、このサルまねの浅薄さと格闘した多くの画家がいて、近代日本の美術史を成立させていることは、また、まちがいない。

たまたまこのときに、神奈川県立近代美術館は開館一五周年にあたっていて、そのための特別展を計画していたのである。「近代日本洋画の一五〇年展」と題して、平賀源内や司馬江漢などの江戸期の洋風画から明治期の高橋由一、そして黒田清輝を経て、日本の近代洋画がいかなる変貌をとげたのかを文字通り展望するという野心的な企画であった。土方自身も長年の調査研究をまとめた『日本の近代美術』（岩波新書・一九六六年／岩波文庫・二〇一〇年）を出すということもあって、記事の内容にもかさなるものがあるが、構図の大きな日本の近代美術史を志向していた土方からすれば、その頃盛んに論じられていた「明治百年」を冠した日本の近代洋画では、いささか窮屈で、しかもそこには新味がないと思えたのにちがいない。

開館当時の神奈川県立近代美術館・鎌倉館　1951年

要するに日本美術の「近代」というのは、たんなる「西洋化」の通説の範囲におさまるものではなく、それは日本美術それ自体の内発的な理由にもとづく「近代」の発見と究明を必要とするものである――というのが、土方の論旨となっている。しかも日本ばかりの現象ではなく「東洋諸国の共通した運命的な視覚革命」としてとらえることを提案し、そして官設展でかつて名を馳せた「巨匠たち」が歴史のなかから忘れられている現状に照らして、「歴史の批評は恐ろしいもの――」とも書いているのである。

土方が時代の空気を呼吸をしているかどうかを直視した正直な感想として読むこともできるが、このことはまた『明治美術展』を見て」（朝日新聞／一九六八・二・二八）のなかの感想にもかさなっている。「時代の精神を反映するのはダ作でなく、傑作である」として、彼は次のように書いている。

明治も百年となれば、歴史が評価する残酷な批評があることである。日本画にも、洋画にも、ずいぶん、ひどい作品が展示されている。それらの作家のうち、現代の評価から忘れられていて、いい作品を描いている場合はともかく、その評価のできない作家にたいして、ぼくは疑問をもつ。五姓田義松の《カナダヴィクトリア港の景》など、ぼくの新しい関心を出ることになる。ダ作が多く展示されているために、明治美術の印象が低調となり、なにかサクバクたる印象で会場を出ることになる。明治美術とはなんだろう、この視点がほしいのである。

これはまさに過去も現在にむかって変貌する、という見方に立っているからこそその発言と解していい。一〇〇年を一五〇年とズラしたところに、土方の抵抗精神を見る思いがする。いくぶんかの修辞の妙ということはあるかもしれないが、しかし歴史的な視点に立って、日本の近代洋画を見れば、単なる「明治百年」では、それは借り物の衣裳の着せ替えになってしまう。そうではなく自前の衣装を下手なりにつくっていた司馬江漢など徳川期の洋（風）画家や黎明期の高橋由一のような洋画家たちがいたではないか――と土方は苦言を呈しているのである。

　　　　＊

奇妙な話だが、読者にとってよりも自分自身にとって意味のある思想というものがある。それはしばしば批評の範疇からはみ出したかたちで存在し、土方の場合も自身が時代の空気にもっとも近づいていると感じさせられるときに、それは自己否定的な力として作用する。自分を支えてきた思想に社会のかたちをあたえるのがある意味でじつに厄介なものといわなくてはならない。批評だとすれば、たしかにその範囲において、彼はすぐれた美術批評家の一人であった。

しかし問題は、その批評の領域をはみ出してしまうところの、自身の思想的な「源郷」とでも称すべき精神的な「風土」に関することであった。

*

土方が詩や演劇、そして文芸批評などのさまざまな表現領域に興味と関心の輪をひろげた一九二〇年代前半（大正末期）から三〇年代後半（昭和初期）というのは、時代の通念が根底からくつがえされた時期である。伊藤整の『近代日本人の発想の諸形式』（岩波文庫・一九八一年）のなかの「昭和前期は、芸術の死滅したものと生きているもの」によると、「昭和前期は、芸術の本質についての判断が、もっとも動揺し、かつ混乱した時代であった。その動揺の中に作家たちは右往左往した」とあるが、その混乱の原因のひとつは「マルクス主義による社会主義と芸術的感動との結びつき方」にあったと指摘している。

土方の二十代前半は、アナーキズム系詩人たちとの交流のなかで詩を書き（自身もアナーキストを任じ）、演劇的な興味からギニョール劇団「テアトル・ククラ」を結成し上演しているが、一方で小川未明の新興童話作家連盟に加わって童話を書いたりしている。

その後、マルクス主義美学への関心から『ヘーゲルの美学』（木星社・一九三二年）を出すけれども、後年、自嘲の意味を込めて「三流ドイツ美学と称した」ように、空虚な美学の観念論から離れて、どちらかというと歴史的なアプローチの必要を感じて明治美学史の領域に踏み込み、実証的な研究に傾倒するようになる。一九三四年から五年までの二年間の活動で明治文学談話会は終わるが、その機関誌『明治文学研究』の編集にたずさわっている。そこで柳田泉、木村毅、木下尚江ら先輩たちの知遇を得ている。創刊された詩誌「歴程」（一九三五年）の同人となっているのもその頃のことである。

病も癒えて、連日のように上野の帝国図書館（国立国会図書館の前身）にかよって調査・研究した論考を、その

つど各文芸誌に精力的に発表し、ある意味で土方のデビュー作となったといえる『近代日本文学評論史』（西東書林・一九三六年／法政大学出版局・一九七三年）は、そうした研究の成果を一本にしたもので、そのアプローチの新しさを示したのは、文学と美術との領域を往還する精神的な親和に着目した点であったのではないかと思える。柳田泉が、この後輩に期待を込めたすばらしい跋文を書いているので紹介しておきたい。

土方君の明治文学研究家としての武器は、その美学的知識と哲学的知識、プラス社会科学的知識の混合にして、特殊な一種の高級センスとなったものだ。このセンスが批評家の頭を通して働き、詩人の眼を通して視る。論理はつかふが、考証らしい考証はしない。類推的な筆法は用ゐるが、趣意を立てゝからでなくてはしない。その態度が冷静沈着であるかと思ふと、底には妙に熱っぽいところがある。いはゆる学究ではないが、学究の仕事に好意をもち得る。幾分だが詩人的天才風の閃きがあり、哲人的瞑想的気味のところもあり、かゝる研究家としては稀なフレッシュな文章を書く。

ところが、『近代日本文学評論史』が出た五年後の一九四一年になってはっきりしてくるのは、土方の仕事が文学の領域から美術の領域へと急カーブを描いて移っているということである。文学を論じているときとは一味ちがう土方の「芸術的感動」が、『近代日本洋画史』に結実しているからである。そのわけは彼の内的要求のなせるところと解するほかないが、この本の前後に『天心』（アトリエ社・一九四一年）や『岸田劉生』（アトリエ社・一九四一年）を出版しているのは、彼の主要なテーマがすでに美術の領域となっていた証拠である。

　　　＊

一九三九年五月、中国占領地域を統治する中央機関の興亜院に嘱託として入った土方は、四二年十一月に廃止されて大東亜省となったときにも嘱託として残っているが、その間、広東から上海、北京まで約一ヵ月にわたり

視察旅行し、翌四三年六月に中国美術の調査・研究を目的に北京に赴いて華北綜合調査研究所に身を置き、足かけ三年で敗戦を迎え中国から引き揚げてくる。その際、八路軍の襲撃で命からがらの帰国となった――と語っている。

だが、北京時代をふくめて、この数年間の土方のようすは、戦争中のことなので余計にそうなのだろうが、不明な部分を残している。晩年に私家版のかたちでつくられた童話集『トコトコが来たと言ふ』（平凡社・一九七八年）の「あとがき」に、こう書いている。

　ぼくは、ある理由で、というより、時代のさまざまなシチュエーションのなかで死んでいった親しかった友だちのことを、まず書く義務を自己に課していて、まだ、それは実現しないにしても、自己の過去を書くことを自己拒絶しているようである。

「ある理由」というのは、けっして明白ではない。当人もこころのなかに仕舞い込んで、ついに語ることはなかったが、土方との長年月のつきあいの過程において推測すれば、それは彼の思想の「源郷」とかたく結びついていて、それゆえに距離のとりがたいものといっていい。「仕事で証明したい」とつねひごろ語っていたのは「私意」のためらいがあったからだろう。

　　　　＊

　誰しも自己を投影する対象があって、はじめて自分を知る。土方がドイツ・ルネサンスの時代と、その時代の画家たちを対象にして、自己の思想の「源郷」を語ろうとしたのは、一九六六年のことである。「みづゑ」誌上ではじめられた連載の一回目は、ルーカス・クラーナハ、そしてマルティン・ルターのことを挿んで「体撲農民

の画家」とよばれたエルク・ラートゲープとつづき、アルブレヒト・デューラー、グリューネヴァルト、ハンス・ホルバインのことを書いて最終的に『ドイツ・ルネサンスの画家たち』(美術出版社・一九六七年)として出版された。

この仕事は、次に『評伝レンブラント・ファン・レイン』(新潮社・一九七一年)、そして『ヒエロニムス・ボス紀行』を書いて著作集の最終配本『土方定一著作集5』(平凡社・一九七八年)としたが、これは体調を崩してほんらいのかたちで執筆がかなわなかったからである。予定していたのはゴヤ研究であった。いずれにせよ怱忙の日々のなかで日夜こうした大テーマと格闘していた土方の姿は、わたしの眼にも鮮明に焼きついている。ラートゲープについて書いていた夜、ふと畏敬していた美術史家ウィルヘルム・フレンガーが、旧東独に幽閉されていたのではないか——と語るなど、ブリューゲル研究(『ブリューゲル』美術出版社・一九六三年)に端を発したこれら一連の研究が、暗々裏にブレヒトの演劇空間に啓発されていたいまだにわたしの記憶を刺激している。と同時に、中世の異端諸派の流れをくむアナバプティストの名に由来する「再洗礼派」の「千年王国」の思想と、農民戦争の指導者トーマス・ミュンツァーに、土方は大いにこころを動かされるものがあったといっていなくない。この異端派の思想を土方のアナーキストとしての、あるいは彼の詩人的資質と結びつけることは不可能ではないが、むしろ、そうした思想をいかに広義に解釈し得るかということに、土方の「批評」は根をもち、その照応のなかに彼の「歴史」観もまた成り立っていたのではないかと考えたい。

とにかく『ドイツ・ルネサンスの画家たち』の「あとがき」で、土方はこんなふうに書いている。「再洗礼派」の信仰が、時代の民衆を深くとらえ、それがまた画家たちに、世界美術史のなかの永遠の作品を描かせる契機となったのだ——と。「再洗礼派の千年王国のアポカリプス的思想を、現在から迷妄として笑うことができるかもしれない。だが、それがグリューネヴァルト、エルク・ラートゲープの画面となっていることを笑うことはでき

ない」と土方は反語的な言い方をしているが、要するに「再洗礼派」が提出した問題を人間の生き方の根本に照らして語っているのである。

 *

 土方の仕事としては公的な意味合いをもっとも意識していたであろうと思われる現代彫刻の諸問題について、ここではかいつまんで話すが、いまなお未解決の予見に富んだ土方の意見が、本書のなかで語られている。

 「都市環境と彫刻」(朝日新聞／一九七四・二・五)もそのひとつである。まだソ連兵が駐留していたウィーンで、土方が都市計画の展覧会を見たときの感想をつづっている。日本のヤミ市の姿と比較して、その市民意識のちがいをうらやましく思ったといい、また爆撃で破壊された都市の再興をダイナミックなかたちで進めている例として、ロッテルダム市をとりあげて、市街地の中心に立つナウム・ガボの鉄による巨大な抽象彫刻のことなどにふれている。そして宇部市と神戸市とが隔年おきに開催してきた現代彫刻展について「戦後の日本の彫刻界の発展を性格的に反映していたと同時に、日本の彫刻家が世界的な作家たることを十分に示した記録を作っている」と書き、文章の最後を「現代彫刻がコミュニティに参加する方向にむかうのは、きわめて自然の展開といっていい」と結んでいる。

 土方個人の興味と関心については、国東半島をしばしば訪ねてノートをとっていた姿を憶えている。中国で仏教彫刻の調査をしたときのことが脳裏に去来していたのにちがいない。スケッチブックに磨崖仏を4Bの鉛筆で素描したものが残されている。敗戦で帰国する列車が八路軍に襲われて、雲崗石窟・大同石仏寺などの調査資料や写真などすべてを失い、この方面の研究は断念せざるを得なかったわけだが、焼け棒杭に火がついたという感じでノートをとっている。また「鎌倉彫刻と世界彫刻」というタイトルの本を書くのが積年の夢だ——と話していたが、これも実現しなかった。ところが「日記から」(朝日新聞／一九七六・一一・一——一三)の欄に目を通すと、

土方のこうした思いがつたわってくるのではないだろうか。「ブランクーシュ生誕百年」「都市と彫刻」「立木仏」「続立木仏」「鉄仏と鉄彫刻」「十一面観音」「国東の焼け仏」など、立て続けに彫刻について書いている。
こうした随想を読むと、土方の時評的な文章が、いささか粘っこく理屈にかたむくけれども、随想のほうはテンポもよく簡潔でエスプリも効いている。
土方の仕事は、どちらかというと自身の経験を集約した重厚で内容的にも濃いものが多いけれども、「日記から」のような簡潔に仕立て直しされた随想を読むと、もともとの詩人的資質に加えて、新聞紙上の時評的な文章でやしなった体験がはたらいているのではないか、とわたしは思う。

 *

「故郷と世界」（神奈川新聞／一九八〇・三・一七）と題した小さな随想がある。土方の亡くなった年に書かれたものだが、このなかで志賀重昂の『知られざる国々』（日本評論社・一九四三年）のために「伝記」を付したときのことを懐かしく回想している。
アラブの石油地帯を一人で踏破したこの地理学者が、広く世界を日本人に知らせるために、遠くの国々に足をはこんでいたことを思い出して、土方はアムステルダムで親しくなった美術館員の家族の話やファン・ゴッホが若い時期に世界的な画商であった叔父の経営するグーピル商会の関係で、ロンドンやパリで店員となった話を思い浮かべている。そして最後にこう書いている。

　石川啄木のように石もて追わるるごとくふるさとから逃れたとか、ふるさとは遠きにありて思うもの、というような感傷的な故郷、祖国の観念ではなく、志賀重昂あるいはファン・ゴッホのように、自然なひとりの国民であり世界人であるというのが、現代の日本人の意識であってほしい。

いまとなっては、この回想の背景にちらつく時代の「風景」を、土方がどういう位相で眺めていたのかを彼に訊いてみる手立てはない。けれども、広い視野の獲得を必須とした彼の人間性が暗示的に語られているのをわたしは知る。そして土方が敬愛の情をもって、その著作を手にしたトーマス・マンのことばが浮かんでくるのである。

「過去という井戸は深い。底なしの井戸と呼んでいいのではなかろうか――」と。

補記

ここで土方が批評のロジックとして戦後の世界美術が、一種のマニエリスムの性格を共有している、と説いた記事（朝日新聞／一九六七・三・二一―二三）にふれておきたい。

土方によると――現在のわれわれのマニエリスムの考えは、思想的にローマの虐殺（一五二七年）、フィレンツェ共和国の崩壊（一五三〇年）、宗教改革による宗教戦争の不安を背景としながら、ラファエルの盛期ルネサンスの古典主義に挑戦した十六世紀後半から十七世紀にかけての全ヨーロッパの一時期の絵画思想＝絵画傾向を示している。古典主義の調和・バランスを否定して、「芸術作品の原則は、そこに描かれたものでなく、それをつくる作家のなかにある」（バルキ）というような、現代美学となっている。自由な詩的想像力の映像に従って描かれた非写実的な幻想、また凸レンズに映った自画像のような歪曲と驚異、判じ絵のような知的な遊戯、風刺、暗喩、ユーモア、誇張、象徴、エロティシズムといった性格をもっている――と書いている。

現代日本の画家や彫刻家を例に挙げて土方は説明し、また「芸術はマニエリスムの時代である」と明言しているが、しかし、それを裏づけるにロジックの十分な展開をくりひろげてはいない。「みづゑ」（一九六七年十月）の特集「国際画壇をめざす新世代」にも土方は「戦後美術のマニエリスム」と題して一文を寄せているが、

内容は新聞と大同小異である。該博な知識と史的見通しの立つ鋭い直観をもった土方ではあるが、批評の現場における課題という意味では、彼のマニエリスム論は尻切れトンボに終ったといえるのではないかと思う。

（1）これはわたしが作成した「土方定一 新聞原稿目録」（「神奈川県立近代美術館年報」一九九〇年）をもとに、匠秀夫の発案で刊行することになったものである。陰里鉄郎とわたしが編者に加わり、I・II・IIIの三章にわけて、それぞれが土方定一の批評についての解説を付し、出版に際しては形文社の岩部定男の全面的な協力を仰いでいる。当初、新聞原稿につづいて雑誌原稿のものも一本にして刊行する予定であったが、諸般の事情で中断するところとなっている。

（2）この本の編者でもある匠秀夫は解説のなかでこの論争について次のように要約している。──社会主義レアリスム、絵画の階級的性格の立場に立つ林文雄が「日本近代美術の反省」（「黄蜂」昭和二十一年七、八月）によって、土方の『近代日本洋画史』を批判し、「近代主義の返り咲きに寄せて」（「みづゑ」二十二年八月）で、印象派以降の近代美術を総じて否定的に裁断したのに対して、土方が「近代美術とレアリスム」（「みづゑ」同年十一月）によって、林の歴史的な、思想史的な意味づけと絵画的なそれとを混同ないしスリ替えての社会主義的レアリスム論は「将来美術をセンチメンタルな政治的挿画にする理論となってくる」、と反論し、その具体例として高橋由一の《鮭》についての評価の相違を挙げる。これが口火となって、以後、足かけ四年、永井潔、植村鷹千代さらに石井柏亭や古沢岩美、阿部展也までをまきこんでレアリスム論争が続く。林のマルクス主義の、植村の前衛美術の公式によっての所論に対して、土方は、「まず肉眼でものを見よ」「絵画の背後に人間がいることをわすれるな」と主張しつづけたが、戦後美術の、あまりにも無反省、単純に戦前に逆もどりしての再発足への批判がこの論争の起こる背景になっていた──と。

（3）トーマス・マン『ゲーテとトルストイ』（山崎章甫・高橋重臣訳 岩波文庫・一九九二年）の「解説」を参照。あるいはまた、土方が畏敬した思想家、林達夫の「反語的精神」（「林達夫著作集5」平凡社）につながる一種の自己表明としての「仮装の嗜好」（山口昌男）といってもいい。

（4）トーマス・マン『ヨゼフとその兄弟』（望月市恵・小塩節訳 筑摩書房・二〇〇一年）

土方定一の詩、その他

たまたま車中の読書にと思って手にしたJ・L・ボルヘスの『詩という仕事について』（鼓直訳　岩波文庫・二〇一一年）のなかに、こんな一節があった。

　私の信じるところでは、生は詩から成り立っています。詩は、ことさら風変わりな何物かではない。いずれ分りますが、詩はそこらの街角で待ち伏せています。いつ何時、われわれの目の前に現われるやも知れないのです。

これは「詩という謎」と題した講義のはじめに、ボルヘスが「美学関係の本を覗くたびに私は、一度も星を眺めたことのない天文学者の著作を読んでいるような、妙な気分になった覚えがあります」といって、学問化した世界の空疎を述べている。詩については、旧来の詩の定義（形式と内容）には敬意をもって受け入れるけれども、わたしの場合は「詩を探究し、生を探究するわけです」といって、先の引用につなげているのである。

これまでわたしは土方定一が詩人である——といわれてきた、この形容の意味について、ことあらためて考えたことがなかった。

けれども、その言動や佇まいに、あるは若い時期の詩作の余映が、後年の仕事に形をかえて生きているのか、とにかく、はっきりしたことはわからないが、しばしば、あの人は詩人だ

から——と括ってしまえば、彼の生のもつ表情の輝きにかさなって、一種、淡いホメ言葉となってひびくものがあったのを感じてきた。当人もそういわれてムキになって否定をしなかったところをみると、土方定一における詩は、ボルヘス流にいえば、生と詩との切り離しがたいかかわりのなかに身をひそめていたものではなかったのか、といってみたくなる。

　　　　＊

　詩集のない土方定一は亡くなる二年前（一九七八年）に、『トコトコが来たと言ふ』という私家版の小冊子を手にした。手にしたというのは、ほかでもない。自らの発案というよりは、第三者の意向をくんで出版されることになったということである。

　きっかけは、『土方定一著作集』全十二巻（平凡社）が完結したあと、長年の労をねぎらう意味で「土方定一の会」（ホテルオークラ）がひらかれ、その際に参会者へ何かお礼をしたい（つまりお返し）という目的で急遽、編集されたものであった。

　どのていどの部数を刷ったのかは知らない（五百部くらいか）。著作集とおなじ体裁のソフトカバーで紙質もほぼ似たようなものをつかっている。表紙絵と口絵と本文のカットは、親しいかかわりにあった朝井閑右衛門のスケッチで飾り、中身のほうは二十二篇の詩と戯曲と童話（二篇）がおさめられている。いずれも短いものばかりであるが、ほかに草野心平が土方二十代の詩について「我が友、土方定一は」という意を尽くした論考と、人形芝居・ギニョール劇のことにふれた「テアトル・ククラの思い出その他」を書き、テアトル・ククラの団員の一人だった栗本幸次郎の旧交をなつかしむ回想がはいっている。そして過去を語りたがらなかった土方定一が、珍しく「あとがき」で、つぎのように自分が詩を書きはじめた頃のことを語っている。

ぼくが詩らしいものを書きはじめたのは、旧府立四中時代であり、萩原朔太郎、室生犀星、北原白秋、高村光太郎といった詩人の詩集を愛読していた。水戸高校のはじめは萩原朔太郎の影響をうけた詩を書いており、それらは同人誌「歩行者」に発表している。その頃のある夏の日(大正十二年七月頃)ぼくは偶然の機会から、大洗の山村暮鳥を訪れたことがある。漁師町、磯浜といった岡のうえの二間か三間の小さな家。その背後は、大洗神社の松林が続いている。この松林のなかを通りぬけると、菜の花畑や麦畑、五形畑、冬にでもなれば、野菜畑、大根畑、そして雑木林、桑畑のだらだら平野と小さな河、そんな茨城県特有の自然が展開されている。前面は、季節々々の空と反映しあっているような海が円く高まっている。これらの風景は、全く山村暮鳥の詩集『雲』の地方である。こういった側面からは、詩集『雲』は、その地理的性格に明確に規定されている。

だが、このときの山村暮鳥は肺結核のために痩せ細っていたが、どこか、やさしい哲人のような容貌のなかで、ぼくの萩原朔太郎の影響を示している詩を読んで、黙して語らず、というところであった。このときの山村暮鳥の沈黙がぼくを誰の影響からも解放してくれたように、いまのぼくには思えてくる。

「詩らしいもの」というのは、いかにも土方ふうの言い方である。こういうためらいにも似た考えが、もしかしたら土方を詩から批評へと誘うことにもつながったのではないかと思うが、ここでは詩の領海にあって、どんな漁のしかた(詩作)をしていたのかをしばらくたどってみることにしたい。

ここにいう「歩行者」は水戸高校時代に舟橋聖一らと出した同人誌で、そこに載せた土方定一の初期詩篇については後述するが、山村暮鳥のところを訪ねたくだりは、土方の「山村暮鳥論」(『現代日本詩人論』西東書林・一九三七年/『近代日本文学評論史』法政大学出版局・一九七三年、所収)のなかからの引き写しである。

だが、この「山村暮鳥論」は、土方が詩人(詩集)について論じた「金子光晴詩集『鮫』のこと」(『批評』一九三七年九月)や「野口米次郎論」(『文藝』一九四三年五月)などのなかでは出色のものだ。いかにこの詩人につよく惹かれていたかがわかるだけではなく、詩人として生きることの凄まじさを山村暮鳥に会って如実にみせつけら

れたのではないかと想像される。ここでは論それ自体についてはふれない。けれども土方が「偶然の機会」といっているところは、ちょっと説明しておきたい。

「偶然の機会」とボカした言い方をしているのは、自身の用で訪ねたのではないということなのである。実は舟橋聖一が「私の履歴書」（日本経済新聞／一九六九・七・一）のなかで関東大震災直後の忘れられない話として、甘粕憲兵大尉によって大杉榮とその内縁の妻伊藤野枝及び甥の少年までも惨殺された事件についてふれ、さらに山村暮鳥のところを土方定一と訪問したことを書いているのである。

亢奮した私は下宿を飛び出して土方を訪ねた。土方と私はジッとしていられなくなって、一ト晩中水戸市中の小路から小路へと歩き廻って眠らなかった。私は彼に

「これから何がはじまるかわかったものじゃないぞ」

と言ったのを覚えているが、後から思えば、この事件は大東亜戦争の発端ともいうべきものであった。

（中略）

秋田雨雀氏が高等学校の講堂で講演をしたのは同年十一月のことだ。大杉榮と親交があり、無政府主義者の代表的存在であった彼が、よくも殺戮を免れたものだと思ったが、事実は震災当日、彼の故郷である青森県下黒石へ旅行していたための僥倖であった。私が雑司ヶ谷のお宅を訪ねた時、雨戸がしまっていたのはそのせいであって、保護検束云々は近所の人の臆測であったわけだ。秋田氏の講演の内容は「価値の転倒」ということであり、既成のブルジョワ的秩序と価値が遅かれ早かれひっくり返ることを予言したものであった。その後で大洗神社へ行ったが、私が神前に額づいた時、氏は私に

「これからの知識者は神仏なんぞ拝んではいけない。凡そ宗教という宗教は欺瞞ですよ」

と一喝された。これは私にとって電撃に似たものであった。

さらに舟橋は、秋田雨雀の日記に「十一月四日、大洗に向う。高等学校の学生数名も一緒だった」とあるのを「最近発見した」と書いている。

土方が『トコトコが来たと言ふ』の「あとがき」の最後に「九月九日、ポーランドに赴く前日、以上を書く」としているのは、翌年に開催される「ポーランド国宝絵画展」（神奈川県立近代美術館・一九七九年八月）の最終的な打合せで出かけるときの前日を意味している。いずれにせよ、この『トコトコが来たと言ふ』の話になると、照れ屋の土方は自分の詩の話は避けて、もっぱら浜田知明、秀島由己男両氏の協力によった挿図（原画は銅版画）のことを話題にした。

*

旧制水戸高校時代の土方

頂戴した一冊をわたしは大切にしていた。ところが二十年以上経ってからのことである。著作集とこの小冊子を編んだ丸山尚一氏から連絡があって、わたしのところに一包み（二十冊）送られてきた。丸山氏はその半年後くらいに亡くなったので、一種の形見分けのような気もしている。わたしは書架（神奈川県立近代美術館の館長室）に袋詰めのままにして、誰かふさわしい人が現れたときに、このなかの一冊を渡すつもりでいた。だいぶ経ったある日のことである。ひょっこり、それにふさわしい最初の人が訪ねてきた。彫刻家・伊東傀氏である。

自分はしばらくまえから沖縄県立芸術大学で教えているが、年にいちどでいいから特別講師できてくれないか——という申し出である。わたしには願ってもない話だったのでこころよく承諾した。そのあと雑談になり、わたしは以前にこの彫刻家が小説や詩のほうにも興味をもっているのを聞いていたので、ふとそのことを思い出して一冊を進呈することにした。

伊東氏は「宝物をもらったようだね」といって土方定一の詩人的な資質にふれた昔の話をして帰られた。昔の話——というのは、土方の青春時代のそれではなく、一九七一年に箱根彫刻の森美術館で開催された第二回現代国際彫刻展のときのことであった。招待作家の作品二十七点に、日本の現代詩人二十名が、それぞれの彫刻から受けるイメージを詩に託したものをパネル仕立てにして各作品の前に展示するというこころみであった。わたしも足をはこんで詩人の岡田隆彦がアーネスト・トローヴァの作品に詩をつけ、また若林奮の彫刻には江森國友が詩をつけていたのをおぼえている。

土方はケネス・アーミテージの《両腕》という作品に寄せた詩を書いていた。

《両腕》に寄せる

硝煙と死臭のなかで、
兵士としてのあなたが思ったこと。
塹壕のなかで、
じゃが芋に箸をさしたような、
裸のなかで生きている古代人たち。
ロンドンの裏街の、心だけが贈物の、
親しい交歓と、そのなかの聖家族たち。

土方定一の詩、その他

いま。
あなたは、エジプトの王たちのように、
力強く剛毅な両腕を椅子にのせ、
遥かな蒼天と地上の争闘を、
かつての古代人と聖家族の運命を、
かなしく凝視する。
世界のよき、たくましい意志を示す、
あなたの人間信頼の記号に、
ぼくは共感し、握手する。
日本の箱根の夕焼空のなかで君と向いあって。

（『現代彫刻詩集』財団法人彫刻の森美術館）

この展覧会の起案者は土方の旧い友人で、「歴程」の詩人で編集事務を担当したことのある三ツ村繁（蔵）であった。当時、ある放送会社（フジテレビ系列）に籍を置いていた関係で、箱根彫刻の森美術館・運営委員長の任にあった土方と旧交を温めることになって、こうした詩と彫刻を組み合わせるこころみとなったのではないだろうか。

アーミテージの作品を土方が選んでいるのは、「チャドウィック、アーミテージ彫刻展」（神奈川県立近代美術館・一九六二年）を開催し、その際の印象がつよく残っていたのと、アーミテージをふくめた「戦後の現代彫刻」についての作家論を「みづゑ」（一九六二年）に連載していた関係ではないかと想像する。

「じゃが芋に箸をさしたような」というのは彫刻家・向井良吉の話にヒントを得た形容であったと土方は述べ

ている。

しばらくしてから伊東氏は『トコトコが来たと言ふ』をもとに「芸術の多様性　詩人土方定一氏のことなど」(繪)日動画廊・一九九九年六月)を書いて冊子を送ってくれた。なかで「若くして既にこのような、いい詩を書いていた詩人土方定一氏を見直したのである。と、同時に、この詩の内容とはかかわりなく、その詩面から、ふと、山村暮鳥の詩を連想したのだった」という一節があった。わたしはたがいの詩心の通じあいを想像し、またとても感じのいい小文となっていたのをうれしく思った。ひさしぶりに吉野せいの『暮鳥と混沌』(彌生書房・一九七五年)を書架からとりだして、草野心平の「跋」を読んだ。そこには暮鳥訪問や三野混沌の葬送について書かれてあったが、他に、吉野せいの夫で詩人であった混沌の略年譜のところにこんな条をみつけた。

昭和二年(一九二七)三十四歳
「銅鑼」に参加。『開墾者』を刊行。土方定一を知る。

伊東氏が感動したという詩は他でもない。土方定一の詩といえば定番のように引かれる「トコトコが来たと言ふ」と題した詩である。

　　トコトコが来たと言ふ
　　トコトコが朝と一しよに来たと言ふ
　　まんぼのやうにねむつたら
　　トコトコで眼が覚めたと言ふ

トコトコは川蒸汽のトコトコを言ふなり、まんぼは殺さるるも知らずねむると言ふ魚と言ふ

何だかうれしいと言ふ

（一九二五、五、四、那珂湊詩編）

これは旧制水戸高校時代に舟橋聖一らとつくった同人誌「彼等自身」の創刊号（一九二五年十一月）に寄せた詩である。草野心平はこの詩について以下のように評している。

彼の初期の作品の中で最も傑れたものの一つと私は思ってゐる。感傷的、情緒的、人情的ではなく、言はば「人間」的抒情詩である。この詩の場合「トコトコ」は茨城県那珂川を上下する川蒸気船のことで、土方と一夜を明かしたお女郎が、トコトコの音で眼を醒し「何だかうれしいと言ふ」ただそれだけのことであるが、そのゆっくりしたリズムと明るい朝と一寸したユーモアとが入り混じつて、誰れにも分る簡単な言葉で人間性の一断面を表現してゐる。

当時このやうなスタイルの詩はなかったし、どうやら今でもない。

朝井閑右衛門《詩人　草野心平之像》
1960 年

親友草野心平の評価であるから、ちょっと差し引いてもいいが、「人間」的抒情詩という形容は言い得て妙である。後年、草野心平の主宰する「歴程」に加わった粟津則雄も「野太い肉声が響く独特の抒情詩を書いた土方定一」（「歴程」創刊七十周年記念号・二〇〇五年十二月）と書いているように、その詩の性格は一種の抒情詩圏にあったといっていい。

土方自身がいうように、それは萩原朔太郎の詩風にみちびかれ

たものであったが、やがて暮鳥の「沈黙」のうちに「解放」される自己発見が、若い土方定一の詩と詩への感興をかえてゆくことになったのである。

それにしても「トコトコが来たと言ふ」という詩は、耳底に残る不思議な響きをもつ。誰の言葉だったか忘れたが、詩の一行目は天からの贈り物だ——といった詩人がいたけれども「トコトコが来たと言ふ」の一行目などは、まさにそれに相当するのではないかと思う。

詩を読んだときにもう一つわたしの脳裏をよぎったのは、いわゆる「大正期の青春」ということであった。ここでは話が逸れてしまうので、あくまでも明治三十年代生まれの旧制高校の一生徒の「性の一面」に限るが、それにしてもかなりマセた高校生がいたものだという印象をつよくした。

余談となるが、ずいぶんまえに土方定一（館長）のもとで一緒に仕事をした最年長の匠秀夫氏と、酒席の文学談義で私小説の作家・川崎長太郎の代表作『抹香町』に話がおよんだことがあった。

それでは——というので日をあらためて小田原へ出かけ、かつて遊郭があった抹香町界隈を終日ほっつき歩いたことがあった。

わずかにその面影を戸口脇の装飾（色タイル）などにみてとれたが、すでに人の気配を感じさせるものはいっさいなく、わたしはちょっとシラケた気分になった。それでも何かやるせない想いの吐きどころをもとめて、妖しさのいくぶんかは点滅している夜の町を徘徊しているつもりになって、学生時代に帰省の途中で寄った函館・春日町の話などを持ち出していた（青森の浅虫温泉の話も）。

ところが匠氏は笑みを浮かべ、複雑な想いを殺して、黙ったままであった。その「沈黙」は、ちょうど土方が暮鳥の前に差し出した詩篇に暮鳥が「黙して語らず」の態であったと同じように、体験のない者には語ってもしかたがない、といっているようなものであった。狭斜の町について知ったかぶりの話をしてはいけないよ、と若輩のわたしを静かに諌(いさ)めてくれている感じでもあった。

——遠い日のたよりない記憶である。そんな按配であるからこれ以上踏み込めないけれども、妙に印象に残っている一日であった。ともあれ「トコトコ」に話をもどすことにするが、この詩を書いた頃の土方定一の高校時代というのは(留年しているから)十八歳から二十二歳ということになる。いきなり代表的な詩を載せた同人誌「彼等自身」をとりあげたけれども順序としては、そのまえの「歩行者」という同人誌についてふれておかなければいけない。

*

「歩行者」は一九二三年五月に創刊され、翌二四年五月までの約一年間に六号を出している。創刊号(奥付)の編集兼発行者には、土方定一と舟橋聖一の二人の名が併記されている。土方定一の一八歳から二十歳にかけての時期ということになるので、その意味では土方定一の詩作の原点を示すといってもいい。舟橋聖一『文藝的な自伝的な』(幻戯書房・二〇一五年)のなかに「歩行者」について書いたくだりがある。それによれば当初十九人の同人をあつめたが、それぞれが興味を異にしていたので二号からは結構の脱落者をかぞえたという。すでにその頃から舟橋聖一は「芝居見物」にいそがしく、編集はもっぱら土方定一が担っていたといってつぎのように書いている。

それにしても土方定一の詩人的素質は抜群であった。「むせて」とか「舐める」とか「波と落日」等の詩を書いた。感覚的で、ニヒリスティックなものであった。現在の彼は毎年日本芸術大賞(美術部門)の時、登壇して選考委員を代表するスピーチをやる。わたしが彼と出会う毎年一回の行事である。その話術にわたしは歩行者時代の彼のダダイズムの詩を連想する。話のないようは神妙で、真面目くさったものだが、口辺の笑いとか首の曲げ方などに、今なお悪魔主義的

いかにもこの文学者らしい観察と形容である。「毎年一回の行事」というのは、新潮文芸振興会が一九六八年に創設した「三大新潮賞」の一つである。選考委員は川端康成・小林秀雄・井上靖・土方定一の錚々たる顔ぶれで意見がまとまらずに困っていた土方をわたしはおぼえている。が、それはともかく舟橋聖一はさらに当時の土方定一は――といって、こんなことを書いている。

トラーの詩や戯曲を読みながら、表現主義的な詩を書くためには、自分の顔までアブストラクトでなければならぬなどと言い、マッサージクリームを塗りこんだりしていた。

ついついおもしろいので引用してしまったが、カンディンスキーの絵を真似て顔をクニャクニャさせていた、というような友人の回想もあるくらいだからそうとうに風変わりな青年だったにちがいない。しかし、本人はいわゆる「オトコマエ」の部類なのである。だから、こういう逸話も土方定一の内面の屈折が引き起こしていた詩的行為と受け止めれば、それは舟橋聖一のいう「悪魔主義的」な一面と解してもいい。そうした土方定一の隠しようのないようだが、おそらく初期詩編となっているのではないかとわたしは想像する。その証拠というほどのことではないが、まったく無縁ではないと思っている。いまのところ活字化された詩でもっともはやい例は「歩行者」に載せた二十篇ほどの詩であるが、いずれもがどことなく「悪魔主義的」な感じのものとなっている。そのなかから創刊号に載せた「むせて」を引いてみる。

僕が熱情そのものの様な

菜の花に身を投げてもだえても
むせる様な香をかいでも
だくもののない僕はものたりない。

誰れが僕みたいな
路ばたの白い塵にかれ
馬糞の中からツンと芽出した
汚い奴に抱かせて呉れるものか

僕はさみしくつて
淫売婦の中に入つたけれど
彼の女の息はかすれてさむく

死ぬ悲しみに打ち倒れた僕の身体に
蛇は入つてのたくり廻り
僕の身体ものたくり廻り

いささか生臭い詩で、詩の言葉も肉体的生理のうちにある。この乾き切らない感情のシメっぽさというか、このヌメっぽさは、たいていの詩人の初期作品にも共通の性質なので土方定一に固有のものではない。ないけれども、やはり当人にもそうした感情の湿り気は好ましいものとは思えなくなったとみえて（いかさか哀愁の漂う詩句ではあるが）、このあと軽いテンポの詩が混じってくるのである。

水戸高校「校友会誌第七号」（一九二五年三月）には十一篇の詩を載せている。そのうちの九篇を『トコトコが

来たと言ふ』に採録しているのは、感情の水はけのよしあしを多少気にかけた選びかたをしたのだろう、とわたしは推察している。「玄米パンのポカポカ」もいいが、ここには「ホイットマンの口笛」を引く。

このごろ私は、私の行く所、何処でも
ホイットマンの口笛が聞こえるやうな気がする
その口笛は
彼の心臓のやうに力強く太く、かすれたりなんかせず
大地の呼吸のやうで
手、それも土色の手をたのしさうにふりながら
私の行く何処でも口笛を吹いてるやうな気がする

（一九三四、九、二三）

＊

土方定一と草野心平との出会いは、土方がまだ水戸高等学校の生徒であった一九二五年の十一月頃であった。ある日、土方が草野心平を下宿に訪ねて「彼等自身」への詩の寄稿を頼んだことに端を発している。その最初の日に、土方は松永延造の小説「夢を喰ふ人」のことを、また草野心平は宮沢賢治のことを互いに熱っぽく語り合ったという。

私は『夢を喰ふ人』をまだ読んでゐなかったし、彼もまた『春と修羅』をまだ読んでゐなかった。その後読んで感動しあったものである。土方と最初に会った頃には賢治は既に『銅鑼』の同人になってをり、後年松永延造は「歴程」の同人になり異色の詩や散文を発表した。延造も賢治もとうの昔に世を去ったが、我々二人とも彼等には生前会ったこと

と草野心平は書いている。また、土方と最初に会ったときの印象をこんなふうにも書いている。

　はなかった。

私はこっそりアンドレエフといふ綽名を彼につけた。どっかで見たアンドレエフの写真に似ているところがあったからである。自分は日本の旧制高校生の経験がないから自信をもって言ふことは出来ないが、その頃の高校生は大概坊主刈りだったやうに思える。彼はしかし長髪であった。アンドレエフのことはすっかり忘れてゐる。そして彼に面と向かってそんなことを言った記憶もない。ところがこの一文を書いてゐるうちに忽然そんなことが思ひ出されたのである。

　アンドレエフといってもわたしにはピンとこないけれども、簡単な辞典で引くとゴーリキーの友人で『七死刑囚物語』（一九〇八年）などの小説家・劇作家として知られていて、よほどに草野心平には印象に深い顔のロシアの作家だったのだろう。因みにゴーリキーの『追憶』（湯浅芳子訳　岩波文庫）には、縁なし帽を横っちょにかぶったウクライナ劇団の若い役者を想わせる美しい顔で、滾々としてつきない、機智縦横のはなし相手であった──と書かれている。

　いずれにせよ、このときの出会いによって二人の交友は深まり、土方は草野心平が主宰する「銅鑼」（創刊は一九二五年四月で一九二八年六月発行の第十六号で終刊）の同人に加わることになるのである。

　同人誌はガリ版刷ではじまり、その後、活版になり、またガリ版刷というようにくりかえして活版に落ち着くが、編集発行人は草野心平であった。しかし印刷所は転々としていて、第十一号などは「東京市外杉並町字成宗三四、土方、銅鑼社」となっている。

その頃私は水戸の彼の下宿に何日か泊まったりしてみた。また彼も阿武隈山麓の小さな部落の私の生家にきて泊まったりした。

と草野心平は回想している。「草野心平　その人と芸術」展（いわき市立美術館・一九九五年八月）図録の「年譜」（植田玲子編）から一九二五年の項に依って補足すると、「銅鑼」は中華民国広州嶺南大学銅鑼社を発行元に、草野心平、黄瀛、原理充雄、劉燧元、富田彰の五人で四月にはじめたが、五月に上海を拠点に中国各地に排日英運動が起こって（五・三〇事件）、それが嶺南大学にもおよび、草野心平も学友にまもられながら広東を脱出して帰国の途に着くことになるのである。

東京にいた黄瀛の止宿先に居候し、はじめて「銅鑼」三号を製本・発送している。宮沢賢治、八木重吉に同人勧誘の手紙を書き、賢治は同意し、重吉は辞退している。八月には高村光太郎のモデル《黄瀛の首》空襲で焼失をしていた黄瀛につれられて駒込林町アトリエを訪問し、その芸術的人格に魅せられたという。十月には「近衛館」（牛込区下戸塚）に下宿。ここで吉田一穂を知り、すでに記したように訪ねてきた土方定一から「彼等自身」への原稿を依頼され、はじめて稿料を貰った——とある。

高橋新吉『ダガバジジンギヂ物語』（思潮社・一九六五年）によると、草野心平が下宿していた「近衛館」には、いろんな文筆家が顔を出していたが、土方定一は家主の息子のところへよくきていたのだという。この息子というのは、土方がギニョール劇団「テアトル・ククラ」を結成したときのメンバーの一人となる細井知隆である。まあ草野・土方のかかわりの一端とみなしていい、これは一つの時代の景色である。

それはともかく、土方定一が、「銅鑼」にはじめて作品を発表するのは、第七号（一九二六年八月）であった。この同人誌には詩を五篇、童話（劇）、評論などそこには「大風」「三月の雲」の二篇の自作詩を載せ、その後、翻訳の詩や評論など八編を寄せている。第十号（一九二七年二月）には「君・僕 宣言Ⅲ」と「言葉」の

「歩行者」と「銅鑼」

二篇の詩を書き、ここでは「君・僕 宣言皿」を引く。

僕自身の解放は独立への発展！
(拒非の一表象となって存在する)
勿論、僕は僕の属する集団の僕だ
僕はＸＸＸＸＸＸによつてのみ集団となる
僕の属する集団は又僕の叫喚の中の集団だ
突撃！

樹、花、君、僕
一つの文脈として存在する
北風を迎歓し、太陽に挙手礼をする
埋没の一つの精神！

君、僕、質疑を投げられて悠悠
総ての生と死と現在を賭けて未来に飛躍するものだ

いわゆるこなれた詩ではない。が、当時のアナーキズムの思想的な影響やプロレタリア文学をめぐる論争などが影を落とし、若い詩人の直感が詩句をかたちづくった一篇となっている。
伊藤信吉『逆流の中の歌』（七曜社・一九六三年）には、この「銅鑼」に執筆した人の名を記している。主な執筆者の名をあげると――草野

心平は毎号であるが、早い号には黄瀛・原理充雄・高橋新吉・宮沢賢治・尾形亀之助・萩原恭次郎・岡本潤などの名が登場する。土方定一が加わる前後からは、小野十三郎・サトウハチロー・壺井繁治・赤木健介・坂本遼――などの名があり、第六号には山村暮鳥が寄せているし、また三野混沌が同人になるのが第十一号からであり、第十二号には高村光太郎の名があるというように、じつに多彩である。

しかし同人に名をつらねているけれども執筆のない者もあり、また途中でアナーキズムからの離脱者あるいはマルキシズムの実際活動に踏み入った者たちもいたが、総じていえば「アナーキズムに近い立場」の詩人たちが寄稿していた――と伊藤信吉は書いている。

すでにエルンスト・トラー（土方訳ではトルラア）の詩集『朝』の訳詩を「彼等自身」（創刊号）に載せている土方定一であったが、「銅鑼」では第九号に「森」という詩を一篇訳しただけで別の詩人（ブレット・ハアト、ジョン・ヘンリイ・マッケイ、ロバート・ボタンツキー、ダントン）の詩を訳し、またアナーキズムの思想を啓発的なかたちで論じた評論の三篇を訳している。第十三号には「無政府主義者聯合（BHS）」の規約についての評論、第十四号には「エリゼ・ルクリユへのバクーニンの手紙の断片」（一八七五年二月十五日／M・ネットラウ訳注）、第十六号にはロドルフ・ロッカーの「社会民主主義とアナーキズム」などである。

このあたりまでが、土方定一の「初期詩編」の時期といっていいのではないかと思う。

「銅鑼」のあとに、草野心平は同人誌「学校」を前橋市で起こし（一九二八年十二月）、伊藤信吉が女房役をつとめて第七号（一九二九年十月）まで出した。ここには高村光太郎・小森盛・大江満雄・吉田一穂・逸見猶吉など、土方ともいささか近い関係にあった詩人たちの名が散見されるが、土方定一の名はない。

　　　　＊

ここで土方定一の一九二七年から二九年までのことを再確認する意味で年譜的に略記しておきたい。

一九二七年（二三歳）

四月　東京帝国大学文学部美学美術史科に入学。はじめ大塚保治、ついで大西克礼教授に学ぶ。同期に徳川義寛、楢崎宗重がいる。

六月　飯田徳太郎、秋山清、矢橋丈吉らと「単騎」に関係し、また萩原恭次郎、麻生義一、小野十三郎らと「黒旗は進む」を刊行。どちらもアナーキズムの傾向が強い。

十二月　ピエル・ラムス著『マルキシズムの謬論』土方定一訳（金星堂）出版。

「時代はプレハーノフ、その他のマルクス主義芸術論の、いわば、氾濫時代であり、その頃丸ビル内にあったライプツィッヒの古本屋の支店、フォックに注文すれば、たいがいの古本が手に入る時代であったから、ヘーゲル学派の美学書、プレハーノフが使用し、註に附記してある原書を次々と注文して読みかじりはじめた」（土方定一『近代日本文学評論史』の「追記」）（西東書林・一九三六年／法政大学出版局［復刊］・一九七三年）

一九二八年（二四歳）

ギニョール劇団「テアトル・ククラ」を結成。団員は土方他、浜田辰雄（東京美術学校彫刻科学生）、詩人栗本幸次郎、細井知隆、浅野孟府。高村光太郎のフランスのギニョールを借用、智恵子に会う。池袋の栗本の借家で準備し、紀伊國屋二階（新宿・角筈）で上演。草野心平も出演し観客に宮嶋資夫、森三千代、高見順がいた。童話「手」（「銅鑼」第十三号）、童話劇「帽子の会」（「銅鑼」第十五号）を書く。

一九二九年（二五歳）

三月　浜田辰雄とパンフレット『ギニョール』（テアトル・ククラ出版部）を出し、「どうして馬は風邪をひくか」を収録。前年から加わっていた小川未明の「新興童話作家連盟」の機関誌「童話運動」に、「血にまみれた馬達の話」（四月）「そのなかにお母さんを見た兵士」（五月）を発表。「カレバラス国に名高きかの礼拝堂」（「耕作者」）一九

このあと一九三〇年に論文「ヘーゲル美学」を書いて、大学を卒業し大学院に籍を置くが、五月に研究・調査のためシベリア鉄道経由でベルリンにむかっている。車中で武林無想庵を知る。無想庵の同行者、山本夏彦は、その著『無想庵物語』（文藝春秋・一九八九年）でつぎのように書いている。

シベリア鉄道のコンパートメントでは土方定一と村上珊瑚郎の両氏と同室になった。土方定一は私より十二年上で数え二十八である。丈高くにがみ走った美青年で、ただし肺病らしくすすけたような顔色をしていた。帝大美学の出身ではじめ詩人で、いまプロレタリア文学の論客だという。私はコドモ社の「童話」という雑誌で彼の童話一編を読んで名を知っていたので喜ばれた。村上珊瑚郎は四十五、六、これからナチ研究に赴く国粋主義者だから、二人は朝から晩まで議論していた。

同じコンパートメントであった土方定一の車中とベルリンでの行状にもふれているが、ベルリンでは無想庵がハンガリーへ出かけるので山本夏彦を一週間あまり土方の宿に預けることになったという。この宿というはベルリン西区のペンションだったのではないかと思うが、土方はその後、画家・島崎蕗助（藤村の三男）の下宿をゆずられて移っている。蕗助はこんなふうに書いている（「ベルリンの屋根の下で」「歴程」〈特集土方定一追悼〉一九八一年三月）。

彼は西区のペンションを引き払ってここへ移り住んでから、ブレヒトの芝居や民衆演劇、表現派ふうの舞踏家ニテイ・インペコーフェンの舞台などを見て歩き、新即物主義の文学運動やバウハウスの仕事にも関心を示してしきりに資

料を蒐めていた。僕は先に、土方が特定のイデオロギーに深く染まっているという印象はなかった、と書いたが、それは土方が当時の左翼の芸術運動をも冷徹に客観視していた証左で、いくらニヒルな視線を投げながら真空無重力状態を保ち、一たん彼の関心が何かにむけて運動を起こせば、とめどなく拡がり深まってゆくというふうで、その後の彼の精力的な活動を見れば納得のゆくことだ。ところがある日、突然に喀血した。寂しがり屋の彼は、シュナップスと呼ぶ安酒をあんなに無茶飲みした故だと下宿のカミサンは言っていたが、強いウォッカのようなやつを一晩で空けてしまう乱暴なやりかたは、いくら土方流の旅愁追放術とはいえ、彼の肉体が受けつけるはずがないと思われた。実家からはスイスへ行って療養するようすすめてきたらしいが、帰国に踏みきる決断も速く、わずかなベルリン滞在で帰って行った。ナチスが世界の舞台に登場する前夜のことである。

これまでベルリン滞在について、ほとんど語ることのなかった土方を知る数少ない証言といっていい。ベルリンにおける日本人の「反帝活動」の詳細については、加藤哲郎著『ワイマール期ベルリンの日本人』（岩波書店・二〇〇八年）がある。

*

以上が大体のところである。大学入学直後からアナーキズム系の人間関係のなかにいる土方定一であるけれども、どちらかというと政治的な活動には踏み出さず、芸術的側面から社会的反抗としてのアナーキズムのなかで詩、童話（劇）、評論（翻訳）などを書いていたといっていい。

水戸高校を二度留年した一九二六年、二十二歳の土方定一は築地小劇場に土方与志を訪ねている。これは「年譜」によると劇作家兼舞台装置家を夢みて――とあるが、それは詩や芸術の新しい潮流に共感するものをみていたのと同じく、ドイツ表現主義演劇への強いあこがれをいだくものがあったからだろうと思う。ある児童劇団の脚本募集に三幕ものの「少年トルストイの夢」を書いて当選しているのは、その頃の話である。

こうした下地があって、日本最初のギニョール劇団と称される「テアトル・ククラ」の結成となるのである。この公演をみた高見順の『昭和文学盛衰史』（福武書店・一九八三年）にはつぎのように書かれている。

その頃のある日、私が新宿の紀伊国屋書店へ行くと、二階でアナーキスト系の人たちが人形芝居をやっていた。そして私はそこで、その人形劇団に関係していた土方定一に会った。今日、美術評論家として活躍している土方定一も往年はアナーキストだった。それも「黒聯」系のそれだった。麻生義と同じ東大美学科に籍を置いた彼は、水戸高等学校時分、舟橋聖一と同級で、そして親友で、一緒に同人雑誌「歩行者」というのを出した。土方はそれに詩を書いたが、すでにアナーキストをもって自ら任じていたと、舟橋はその『文学的青春伝』で回想している。
土方定一はアナーキストからコミュニストへと転換しなかった。

おそらく、その通りであろうと思う。

「昭和前期は、芸術の本質についての判断が、もっとも動揺し、かつ混乱した時代であった」「その混乱原因の一つは、マルクス主義による社会正義感と芸術的感動との結びつき方」（伊藤整『近代日本人の発想の諸形式』岩波文庫）であったとすれば、土方のなかでも動揺するものがあったのは当然である。

ある意味で土方の青春時代というのは、さまざまな思想的潮流が渦のごとくに流れ込んで混乱した時代でもあった。とりわけアナーキズムの思想に感化されたが、それは烈しく変化する時代（関東大震災や社会主義的思想との出会い）の動向に対応を迫られていたからだろうと思う。したがって詩作そのものよりも自分自身の内部に形成される思想的・精神的な地層に、あらたなモラルを予感（予見）し、時代の変化にかなう想像力の要請を、どこに、どういうかたちで求めるかに腐心していた——と解してもさしつかえない。

これは日常的な感覚というより、もう少し内在化された体験をともなうので思想的・精神的な地層を形成するといっても複雑な過程をたどるのは避けられない。だから詩の上に直截的なアナーキズムをみるのはむかしい。

土方定一のなかにも、そのアナーキズムの影響が、さまざまな明滅を描いて痕をとどめている。しかし残念ながらわたしは詩と詩史に明るくはない。したがって、このていどの理解にとどまるのを許してほしい。

ここまで（満足のいくかたちではないけれども）、当時の混沌とした状況のなかにかかわった若き日の土方定一をみてきた。

しかし、その「初期詩編」に関してのわたしの記述は、手もとにあるわずかな資料と川口茂也「土方定一の初期同人雑誌原稿について」（『神奈川県立近代美術館年報〈一九九三年度〉』一九九五年刊行）に依って書いたことをつたえておきたい。

＊

ちょうど土方定一の生誕九十年を迎えるということで、郷里・大垣市のタウン誌「西美濃わが街」（第一九六号）が「土方定一 人と原風景」という特集号（一九九三年九月）を組んだことがあった。それには同僚だった陰里鉄郎とわたしへのインタビュー、匠秀夫のエッセイ、娘土方亜子の「父のこと」が掲載され、くわえて川口氏が土方定一の生誕地や土方家の知られざる事実を調査した一文を寄せている。

その後、川口氏は「生誕九十年記念 土方定一の青春」展（大垣市立図書館・一九九四年十二月）を企画し、同時にこのときの『土方定一初期詩編』（私家版）を手づくりのかたちで出した。

何とも情愛のこもったその冊子を、わたしは一冊頂戴して、とにかくおどろいた。『トコトコが来たと言ふ』の不備を補う氏の調査に感動した（という以上に感謝した）。そして氏をさらに励ましたいという思いに駆られて、

わたしは職場の「年報」へ氏の寄稿をお願いすることになったのである。わたしの不備で、川口氏から送られてきていた資料のなかに、「歩行者」「校友会誌」「彼等自身」からの抜粋（コピー）があったのを忘れていて、あらためて目を通すことになった。以下、補注のようなかたちでそれらについて書いておきたい。

一、「歩行者」は土方定一、舟橋聖一を主にして創刊され、編集兼発行者に両人の名があるが、第四号からそこに小林剛（日本彫刻史研究者）の名が加わっている。田辺茂一（紀伊国屋書店創業者）が同人となるのは第二号。第六号には人間性のおもしろさを描いた土方の短編（五十銭銀貨）がある。

二、「校友会誌」第七号（一九二五年三月）に、土方定一が十一篇もの詩を載せているのは「歩行者」の続刊がかなわずにいたからであろう。

三、「彼等自身」の創刊号は一九二五年十一月の発行である。「トコトコが来たと言ふ」の詩の他、土方がエルンスト・トラーの詩集『朝』の訳を載せたことはすでに述べた通りであるが、第二号は十二月の発行となっている。土方は「樹」と題した詩二篇を発表していて、第三号は翌一九二六年一月の発行である。ここには三篇の詩（「断章」）を発表している。第四号は二月の発行で土方は「なあはん・なりたに贈る詩」ほか詩三篇を発表し、第五号は三月の刊行となっている。そこには、小林剛が「冒される牧歌」と題して、土方定一の「田園風物詩」を掌編に書き換えた一文を寄せている。

　　田園風物詩　　土方定一

　お父つあんは荷車にのせて病んだ娘と遠い遠い街に行く

どてらに丸まつて、頬被りした娘さんは私をぱつちりとみる
ごろごろごろり
ごろごろごろり
さえずれ、雀
のどかになけ、牛
ごろごろごろり
ごろごろごろり

（二六、二、五、）

この詩はまた東京朝日新聞（一九二六・四・五）の「拾つた貝をその場でお料理」（富山直子）の欄に埋め草のようにはめこまれている。なぜ、そうなったのかはわからない。
また同誌には土方訳のワルター・ハアゼンクレエフエル著「ケルン伽藍における説教」が載っている。山村暮鳥が「雪の浅間」と「詩十章」を「彼等自身」の第四号に、また「磯浜」は故人名で第五号に載せているが、草野心平の「てな・享楽」の寄稿とともに土方の要請によったものであろう。同誌には他に、水戸高以来の友人、杉浦勝郎の「自画像」が載っている。杉浦はのちに吾妻書房を興して、土方定一著『現代美術　近代美術とレアリズム』（一九四八年）を出し、後年、D・H・ロレンス著『エトルリアの遺跡』（美術出版社・一九七三年）を共訳している。
わたしが「彼等自身」について知り得たのはここまでである。
「彼等自身」の創刊号にはヘルマン・ヘッセの小説（翻訳）や武者小路実篤の談話（感想）が載り、表紙はゴー

ギャンのレリーフ、扉絵はゴッホのエッチング、そして挿絵にブレイクの他数人の作品をつかっていて、ちょっと『白樺』を彷彿とさせる美術的要素を加味した同人誌となっている。編集兼発行者の一人は「後記」につぎのように記している。

土方が挿絵の解説を受持ったので、その積りでまかせておいたところが、編集間際になって急に感冒にやられて寝てしまったので、今月号の解説はやむを得ず不完全のまま載せてしまった。併し来月号からは遺漏なくやってもらふつもりだから、読者諸兄妹に、こんどだけ勘弁をねがっておく次第である。

すでに美術とのかかわりをもつ土方定一を想像させる内容となっている。

　　　＊

いま、わたしの机上に「歴程」〈土方定一追悼〉（一九八一年三月）がある。「遺稿」として二人の子（息子、娘）をテーマにした詩と高村光太郎と草野心平を詠った詩が載っている。どういうかたちで遺ったものなのかを知らないが、いずれもちょっとユーモラスな雰囲気を感じさせるテンポのいい詩だ。

　　　高村さん

年とったゴリラみたいな格好で、
老醜の顔はメカニズムの
必然だなどといっている。
年とったゴリラみたいな格好で、

ラジオの前にちょこんとすわって、
アンダーソンを聞いている。
酔っぱらってアンダーソンを聞いてはすまない、
あの伴奏のピアノはよくない
などといっている。

(以下、略)

このあと高村光太郎が、青森県の役人(十和田湖畔の《乙女の像》制作の際の関係者であろう)の善意の押し売りを蹴って、若い仲間たち(草野心平、土方定一、谷口吉郎、藤島宇内)と新宿の飲み屋にくりだすのだ——と詠っている。

　　　心平や

戸のすきまから洩れる
青い縞、赤い縞。
ジュジュチュチュジュジュチュチュと
雀の鳴き声などたてて
朝を告げている。
私は、このたけだけしい鳴きごえに、
私はそのとき、アドルムを飲んで
寝なければならぬ。
だが百舌鳥たち。
森の庭の(三字不明)の木に巣喰う百舌鳥たち。

私はこの生活のための渦状を鳴きごえに
私はじっと聞きいっている。

心平よ！
悲しみを知らぬ友を、私は持つな。
憤りを知らぬ友を、私は持つな。
私はねよう。

「遺稿」から引いた二編である。時期やどのような状況のなかで書かれたのか知らないが、こうして「歴程」で追悼・特集号が出されるというのは、土方とこの詩誌との親密な関係を示しているといってさしつかえない。事実、彼は一九三五年五月に創刊された「歴程」同人＝草野心平・逸見猶吉・岡崎清一郎・尾形亀之助・高橋新吉・中原中也・土方定一・宮沢賢治（物故同人）の一人であった。第一号には宮沢賢治の遺稿が掲載され、土方は「詩論」と詩人・中野大次郎についての短い追悼を書いている。編集兼発行人の逸見猶吉の「後記」には、土方の「詩論」は「二百枚位のものださうだから、当分続く筈である」となっているが、土方の詩論はその後掲載されていない。中断せざるを得ないわけがあったのだろうが、その理由はわからない。翌年三月に出た「歴程」は高村光太郎のライオンのデッサンを表紙にして紛らわしくも「創刊号」と銘を打っているけれどもこの理由も不確かである。いずれにせよ土方は「さやうなら」という詩一篇とハインリッヒ・ハイネの「ドン・キホーテ論」の訳稿を載せている。

ちなみにこの年の前後の土方の訳業を挙げると、E・R・クルチュウス『仏蘭西文学』（楽浪書院・一九三五年）、

44

土方定一の詩、その他

歴程同人たち（1941年）。前列左から尾崎喜八、山本和夫、吉田一穂、土方、中列左から草野心平、高村光太郎、大江満雄、後列左から山之口貘、平田内蔵吉、山雅房主、伊藤信吉、三ツ村繁蔵

トオマス・マン『文学論』（東京・サイレン社・一九三六年）、フランツ・メーリング『ハイネと青年独逸派』共訳（西東書林・一九三六年）、カール・フローレンツ『日本文学史』共訳（楽浪書院・一九三六年）が出版されているのであるから、その生産力にはおどろかざるを得ない。さらに土方の実証主義的な手間暇のかかる仕事の成果を一本にした『近代日本文学評論史』（西東書林・一九三六年）も出版されているのであるから、その生産力にはおどろかざるを得ない。

「詩論」をしばらくお預けにしたのは、こうした訳業などに時間を割いたためではないかと想像する。と同時に、あらためて考え合わせなければならないのは、土方の詩の寄稿が、この頃からめっきりと少なくなり、ほとんど書かれなくなったという点である。

草野心平は「土方定一の詩に就いて」（『トコトコが来たと言ふ』所収）の一節にこう書いている。

土方に「さやうなら」といふ詩がある。これは一九四一年、山雅房刊『歴程詩集』に掲載されたものだが、実際に書かれたのは一九三六年彼の三十二歳の時である。つまりこの同人連中の詩集刊行に際して書かれたものではなく、その五年前に書かれてゐたもの、また同じ詩集に入ってゐる「フロリメーネ風に。」は一九三八年の作。も一つの別の『歴程詩集』（一九四四年＝昭和十九年、八雲書林刊）は土方定一が編集したもので（その頃私は南京に移住してゐた）その詩集には彼の詩「磐城平の」が載ってゐるが、それは一

九二八年、発刊時から何と十六年前の作品である。このやうなことはどういふことを意味するのだらう。彼は恐らく一つ一つの作品を、このやうなことは書かないといふ自負からきてゐるのではないかと思ふ。どんな詩人だって詩的革命が内部に勃起するといふことは滅多にある筈はない。どうやら彼の超寡作の原因はそんなところにあるのではなからうか、と私は思ふ。

そして草野は土方の詩のなかで好きな詩だといって「さやうなら」を挙げているのである。

憤怒すらが一つの芝居になってしまつたときに
お前はどうするか？
私はなにもしません。
お前が慄えるやうに立ちあがり、
痙攣した唇に言葉をとぎらせながら、
誠意。
泥。
狡猾。
街。
とたたきつけてゐるのを聞いてゐただけです。
そして、どんな結果になつたのです？
お互ひが誤解だと誤解して、
古くさい手を握りあつて、
痩せた身体をだきあつて。

その時お前は哄笑ふべきでなかった。
悲しい事実をみるべきでなかった。
哄笑つたから芝居になったのだ、さやうなら。

　「歴程」の第二十二号（一九四三年六月）には土方の「後記」があり、「苦しまぎれにノートの一頁を破つて」発行所に渡したという詩（「或る日」）が載っている。北京に赴くのは一九四三年六月なので、その直前に書かれたのであろう。第二十三号（一九四三年八月）には同人の住所変更に土方の北京のアドレスが出ている。それは詩人仲間の藤原定と同じ場所で「北京北郊燕大址、華北綜合調査研究所官舎」とあり、カッコして（但留守宅は大森区調布千鳥町八五〇）となっている。
　藤原の「土方定一君と戦時」（『土方定一追想』）によると、藤原が華北綜合調査研究所の上司に、土方の意向（中国美術の調査・研究）をとりついで土方が北京にくることになったのだという。そこは日本軍が占拠していた燕京大学のキャンパスのなかで大きな池と築山があり、土方は調査・研究の成果を愉しげに話し、また研究員二三人でもちまわりの輪読をこころみ、ときには藤原の詩の批評をしてくれたこともあったという。南京にいた草野心平が北京に来た際には三人で食事をした翌日、土方は彼を万寿山に案内した——云々と戦時の土方を回想している。
　いずれにせよ、治安もわるく行動を制限されたなかでの中国美術の調査・研究（とりわけ仏像彫刻）の写真資料や、その間、書きためていたという詩編（「北京詩集」）などを敗戦直後の帰国の際、八路軍の列車襲撃によって、すべてを失ったと土方は語っている。

高村光太郎と土方定一

このところ土方定一の人と仕事について、わたし自身の回想をふまえた文章を書いている。しかし、ずいぶん日も経っているので、わたしの記憶のほうがあやしい。それで何かと話の材を集めて確認をとることになるのだが、そのたびに土方の活動（あるいは周辺の事象）、または人間的な出会いの知られざる一面にも接している始末である。

高村光太郎と土方とのかかわりについてもそうである。つきあいのおおモトのところに、土方の親友だった詩人・草野心平がいて、光太郎とは、いわば子弟の間柄のような関係にあったので、結構、若い頃に出会っていたのではないだろうか。草野の「わが青春の記」（『わが光太郎』講談社文芸文庫・一九九〇年）には、光太郎を主にして、土方やその頃の詩人たちとの交遊がつづられている。この草野が土方と光太郎との出会いを用意したのだろうが、土方は土方で詩の世界だけではなく、美術の方面において光太郎と親しいかかわりをもつにいたったのは言うまでもない。

土方はときどき思い出したように、「高村さんが○○のことを○○と言っていた」というような話をよくした。しかし、歿後、最初の彫刻写真集となった『高村光太郎』（筑摩書房・一九五七年）に、編者の一人として「高村光太郎　はじめの人」を寄稿しているが、それ以後、しばしば光太郎のことを語りはするけれども、論らしい論は一篇もない。光太郎には敬愛の情をもって接している土方である。しかし、それだけに光太郎にたいして距離を

《乙女の像》除幕式にて（1953年）。左から高村光太郎、佐藤春夫、谷口吉郎、土方、伊藤忠雄

とりにくかったのだろうと思う。土方の批評が戦後もっぱらヨーロッパの新傾向に関心を移したせいではないか、とわたしは想像している。

一九五一年に神奈川県立近代美術館（鎌倉）に職を得た土方は、翌年の五二年と、さらに五四年の二度にわたって、ヨーロッパ諸国の美術館や美術展などを含めて、かなり長期の視察旅行をしている。中国からもどって、まさにヤリ直しの意味での再出発となっている。『ヨーロッパの現代美術』と『世界美術館めぐり』（新潮社・一九五五年）は、そのときの産物である。

いずれにせよ、土方は光太郎という人に特別な想いがあった。光太郎渾身の作となる十和田湖畔に立つ《乙女の像》の制作にかんしても、特に気でなかったはずである。除幕式の写真には、制作者の光太郎と並んで佐藤春夫、谷口吉郎、そして土方が関係者席に腰を下ろしているが、土方は彫刻を見上げて、何か気にかかるところでもあったのか、裸婦像の手のマネをしている。光太郎が作品に込めたという観世音菩薩の施無畏の印相を、あたかも確かめているといったようすである。

この裸婦像に関しては、さまざまな毀誉褒貶が起こったが、土方はそれについて弁護も批判もしていない。面貌は智恵子さん──と言ったくらいである。このときの石膏原型を美術館の収蔵室に久しく預かっていたので、わたしもよく見たが、印象はグロテスクなものだった。学生時代に十和田湖を訪ねて見たときのそれは、どこにでもある記念碑としてとらえただけのものであったが、いまあら

ためて、この作品についての私感を述べるとすれば、これまでとは少々異なるだろうと思う。半世紀の時の経過が訓える「人生の眼」が、そこに加わってしまうからである。

こうした観点、つまり「人生の眼」を擁して書かれた一文に、保田春彦氏の「十和田湖の『智恵子』」（『白い風景』形文社、二〇〇六年、所収）という感動的なエッセイがあったことを確認しておきたい。

土方の「高村光太郎　はじめの人」は、この作品にふれていないが、光太郎が「造形美術のあらゆる領域にわたって、革命的といっていい新しい運動の告知者であり、そのために精力的に闘争していることを忘れるわけにいかない」と言い、また「彫刻家としての自己を尺度とし、造形機構に賭けて人間化することができた、はじめての人であったということが、ぼくには大切なことである」と書いている。

もっとも早い時期の「高村光太郎・智恵子」展（一九五六年九―十一月）を企画した土方は、高村光太郎賞（一九五七年）が設定されたときに審査委員となり、その後、さまざまなかたちで光太郎（および切り絵の智恵子）にかかわっている。とにかく光太郎には特別な思いを抱いていた土方であったと言っていい。

＊

一九四五年の空襲で光太郎の駒込林町のアトリエは焼失した。使い慣れた彫刻用の道具類や一束の詩稿をもちだすのがやっとだったという。

この道具の大切さについて書かれた「絶滅の美」（『美について』角川文庫［改訂版］・一九七一年）という光太郎のエッセイをわたしは感動して読んだのを憶えている。

「親ゆずりの一つのメチエの美的感覚にちがいないが、これはすでに絶滅の運命をもっており、また絶滅するのが至当であり、芸術の大道からみれば、ほんの些細なメリットにすぎないものなのである」と書きながら道具の大切さを語っていたからである。

光太郎の創作の原点を示す話だと思う。しかし、話題がそこへ移ってしまうと話が逸れてしまうので、ここでは（この道具の話は措き）岸田劉生と高村光太郎の縁をとりもつ一通の手紙があったことを書いておきたい。
それは劉生から光太郎に宛てた手紙（一九一二年四月）である。冒頭に「初めて手紙を差し上げます」とあり、そのあと自分の個展を見てほしい旨を切々と訴える内容になっている。
どうして、この手紙のことを話題にするかというと、これは光太郎に宛てられた手紙であるから、本来ならば、アトリエが焼失したときに消えていたはずである。ところが、土方が『岸田劉生』（アトリエ社・一九四一年）のなかに、その手紙の全文を引いてくれたおかげで助かったのである。ここでの手紙の引用は控えるけれども『岸田劉生全集』第十巻（岩波書店・一九八〇年）に全文が収録されている。
若い土方が劉生の評伝を書くというので、この手紙も光太郎から提供された資料の一つではないかと思う。当時は参考文献（資料）に乏しく、また「絵日記」なども貸し出してもらえないという状況であったことを、土方はのちに語っているが、関係者とコレクターを訪ねてまわる取材のなかで、おそらく劉生と親密な関係にあった光太郎を訪ね、何かと劉生についての話を聞いて、ノートをとっていたのにちがいない。
土方の千鳥町の留守宅（北京に滞在していた）も戦災にあっている。だから、この劉生の手紙は、いくつかの偶然によって残った貴重な資料となったと言っていい。

　　　　＊

作家の作品（創作）より書簡集なるものを貴ぶ傾向にある——などと、文学界の習いにイチャモンをつけた太宰治の一文（『もの思う葦』）を思い出すが、重箱の隅をつついて何が出てくるかと期待しても、まあ、どうでもいいような些末な事象に限られるのはいたしかたないであろう。しかし、本道ばかりが通り道というわけでもない。物事には脇道もあれば、裏通りもある。すべて人の道である。あまり喧しく言わないのが、わたしの流儀であ

郎の作品（特に絵画）の安否を気遣って、所在の一々を光太郎に訊ねたことにたいしての返答の手紙である。
この青磁社用の二百字詰め原稿用紙に書かれた、光太郎のペン書きの手紙（のコピー）をながめていて思い出したのは、書家の石川九楊氏が『日本の文字』（ちくま新書・二〇一三年）のなかに書いていた一節である。
「筆者の見立てでは、高村のペン書きは近代随一である」とあった。さらに氏は、光太郎の詩稿を挿図で示して、「日本風土への熱い愛を確信的に書いている」ときの詩の文字と、担ぎ出されて、戦争賛美の「旗振り役を務めた」あとの詩の文字とでは異なるところがあると言うのである。ペン書きのスタイル（筆触・筆跡・書きぶり）を克明にたどると、「実のところは、すべての詩を本気で書いていたわけではなかったことがわかる」と。
さて、光太郎から土方に宛てられた手紙の文字であるが、どういう判断を下すべきか——しばらく待ってほしい、というのが、わたしの言い分である。

るから、こうして一通の手紙にこだわっているわけだが、戦後の批評が何かというと、本通りの「作品論」を強調することへの、これもちょっとした、わたしの抵抗と受けとってもらってもかまわない。
光太郎も「芸術の大道からみれば——」と言ったように瑣末なことにすぎないが、しかし、こうした断簡零墨にこだわっていると、予期しない贈りものを授かることもある。事の次第は忘れたが、古書肆の某氏からお礼ですと言って、土方宛ての光太郎の手紙（一九四六年十月二十七日）のコピーを頂戴したことがあった。文面は『高村光太郎全集』第十四巻（筑摩書房・一九五八年）に収録されているが、それは土方が光太

なぜなら、この手紙は光太郎が「降りやまぬ雪のやうに愚直な生きもの」(『典型』)に譬えた、「山居七年」の山小屋(花巻)生活の、二年目に入ったときの手紙である。狭い部屋の窓の明かりをたよりに、ペンを走らせたものであろうと想像するだけで、何とも言いようのない、つらい感情が襲ってきて耐え難いものが滲んでいるからである。

わたしのなかでは、十数年前に友人とこの山小屋を訪ねたときの印象もかさなっている。よくもこんな暮らしに我慢できたものだ――と想像を絶するものがあった。煤けた荒壁、風塞ぎの紙障子、囲炉裏、自在鉤(じざいかぎ)と薬缶、天井から吊るされたランプ、台所と料理用具、手づくり棚の冊子など、いまでも眼底に残している。独居自炊を自身に課し、夜具の肩の雪にも耐えたというのは、それ相応の覚悟があってのことであろう。が、光太郎の「戦争責任」や自戒と再生への願いをこめて書かれた『暗愚小伝』の意義などを含めて、その理由を問い、併せて、この手紙の文字の正体をいずれ訊ねてみなければならないと思っている。

暗い夜の時代　杉浦明平の「日記」から

過日、寝床の読書にと思って『杉浦明平　暗夜日記 1941-45　戦時下の東京と渥美半島の日常』(若杉美智子・鳥羽耕史編　一葉社・二〇一五年)を手にした。五五〇ページもある日記である。読み終えてホッとしている。たまたま雑誌「みすず」(二〇一六年一・二月合併号)の〈読書アンケート〉へ寄せる約束があったので、わたしは五冊の内の一冊にこの日記を選んで次のようなコメントを付した。

　杉浦明平による渡辺崋山についての調査・研究および小説や批評の類には、かつて大いに興味を覚えて読んでいた記憶がある。独特の視点や史観にまるまる賛同したわけではないが、とにかく生きた人間像というのは、こんなふうにえがくものだと訓えられたのは事実である。生活者の現実に立つということ。この日記はいわばそうした杉浦明平の「原像」を赤裸々に見せたものである。特に、わが師・土方定一との興亜院時代の頻繁な交わりを記している箇所は、これまで知られていなかったことばかりであったので興奮した。

　土方定一とのかかわりについては後述するけれども、何とも爽やかな読後感で、そのせいもあったかもしれないが、わたしは日記のもつ意味について考えさせられるものがあった。その日の用事や人との出会い、あるいは世事のことなどを(感想をまじえるか否かは別にして)正直に書いておく

暗い夜の時代　杉浦明平の「日記」から

のが、日記のほんらいだというのであれば、この日記もそうした類のものだろう。ただ杉浦明平は、一種の日記マニアといってもよく、編者の「まえがき」によると、十三歳から八十歳までの膨大な数の日記を遺し（それらが杉浦家に保存されていて）、しかも杉浦はハタに迷惑をかけてはいけないという理由で、歿後十年は日記を公開しないように、と家族に話していたというのである。

したがってある時期（一九六四年三月）までの閲覧は可能でも、それ以降の現在に近い部分については許可されていないのだそうである。

まあ、独り合点の気持ちで書いても日記は日記である。公開しなければ独白にすぎない。

しかし、その書き手が社会的な立場にある人の場合は、かならずしも独り合点の範囲に納まらない。しばしば時代の変革期には時代を主導した人たち（政治、経済、宗教、思想、文学など）の日記が貴重な記録としてとりあげられる。杉浦の日記もひそかにしたためられた日記ではあるが（ハタに迷惑を――との配慮は複雑であろうが）、長年月を経ることによって、ある時代の単なる個人的な日録以上の意味がそこに派生してしまったのである。

戦後は郷里の愛知県福江町（現・渥美町）に住みついて、さまざまな文化運動（短歌会などもふくめて）を組織し、また戦時中に始めたイタリア・ルネサンスの研究や数々の翻訳の続行、あるいは日本浪曼派への辛辣な批判をふくむ文芸評論家として杉浦は出発している。

ところが、こうした旺盛な仕事のなかでも特別な眼でとらえられたのが『ノリソダ騒動記』（未來社・一九五三年）であった。海苔の養殖をめぐる地元の利権あらそいをえがいたルポルタージュで、不正を暴く杉浦と地元ボスとの裁判闘争は五年にもおよんでいる。杉浦自身もその一員であった共産党（一九四九―六二）

の地域活動における現状批判と矛盾をもからめて、さまざまな人間模様がそこには生き生きとつづられていて、戦後の記録文学における傑作と評価され、杉浦明平の名は一躍世間に広く知られるところとなってしまったのだと解していい。

そんなわけで（公開、刊行の場合）杉浦の日記も個人的な枠のなかに納まりにくいものとなった。

本題から逸れてしまうので、この点には踏み込まない。が、要するに杉浦の手法＝文学は、一種の欲望に駆られる人間の悲喜劇（危うさや滑稽さ）を執拗にえがいているということである。その根底に流れているものは、徹底した生活者の思想や生活感情にもとづいていた。同時にそこには、イタリア・ルネサンス研究による幅広い知識と、小説家としての体験をくわえた杉浦の想像的空間が展開されていて、ちょっと気障な形容に振れば、ヒューマニズムの精神を意味するものでもあったといっていいだろう。

本書の日記の大部分は内容的に無名の多くの普通人の暮しや考え方など、ごく一般的な生活のコマゴマとしたようすを書いている（鳥羽耕史「解説」を参照されるといい）。もどかしいようなプラトニック・ラブをもつづっていて、大胆かと思うと妙に遠慮がちの一面も隠さない。

しかし、わたしが感心したのは、この人の破格の読書量である。また現状認識の的確さにもびっくりした。敗戦をきっちりと見抜いている。彼の思慮深さ（知性）がみちびいたものだと思う。また学生時代からの友人や知人、たとえば文学仲間の立原道造、寺田透、猪野謙二、建築家の丹下健三、生田勉などとの交流を記し、またアララギの歌人たちとのかかわりなどをも縷々つづっている。賑やかな人間的な出会いの記述を満載した記録であるといっていい。ところどころで出会いの人物にたいして鋭い寸評を下している箇所を散見するが、わたしには後の記録文学者・杉浦明平の、独特なヤジや諷刺を自在に駆使する手法＝文体をすでにそこに見たような気がした。

＊

さて、土方定一のことにふれなくてはいけない。日記には頻繁に出てくる土方であるが、九歳ほど杉浦より年長である。杉浦が「氏」や「さん」（たまに「先生」）をつけて書いているのは、興亜院の日々における二人の微妙な心理の一端をうかがわせる箇所もあって、わたしはそのときどきの土方を想像しておもしろく読んだ。いずれの記述も突っ込んだ話にはなっていないが、興亜院の日々における二人の微妙な心理の一端をうかがわせる箇所もあって、わたしはそのときどきの土方を想像しておもしろく読んだ。

本書の「興亜院」の注記に次のように記されている。

一九三八年十二月近衛内閣によって設置された中国占領地域統治の中央機関で麹町区隼町にあった。杉浦は神田正種の紹介で一九三九年一月に翻訳担当の嘱託として採用されたが、鈴木貞一政務部長の書生扱いだった。この時代の思い出を小説「壁の耳」（「世界」一九六四年六月）に描いている。鈴木は一九四一年四月企画院総裁に転じた。興亜院は一九四二年十一月大東亜省設置により廃止された。

これまでの「土方定一年譜」では、土方は橋中一郎の推薦で「一九三八年五月に内閣興亜院嘱託になる」とあるが、この注記によると十二月以降ということになるので、詳しいことはわからないけれども一九三九年五月の間違いか、あるいは内定者として十二月以前に推薦されていたのかどちらかであろうと考えられる。いずれにせよ興亜院では杉浦や魯迅研究の増田渉らと机を並べるところとなった土方であるが、すでに『近代日本文学評論史』（西東書林・一九三六年）を世に問い、また美術史及び美術批評の活動も始めていたわけであるから同僚のなかでは一目置かれていた存在であったろうと想像される。

ともあれ二人のかかわりを日記にたどってみる。

一九四一年の日記（二月、三月が欠、五月―十一月九日までは別ノート）で土方の名が最初に記されるのは十一月十

一日で、都合、この年の日記には十五回（日）におよんでいる。多くは食事をいっしょにしたとか興亜院のなかでの土方の静いとか、あるいは金や本を貸したが返してくれない、といったような些細な出来事を記している。テオドール・シュトルムをめぐる話（十二月二日）では、高く評価する土方に杉浦が「余り面白くない」と半畳を入れたときのことが書かれている。

「そんなことはないさ」と土方先生が言う。「でも岩波文庫に入ってるのなんてまるで女学生の読みものみたいだからなあ」と私は言わずにいられなかった。土方先生はむっと顔色を変えたらしく黙ってしまった。『岸田劉生』にいたると我慢がしきれなかったのである。私は余り土方先生を怒らせるのを好まない。けれどもシュトルムにいたると我慢がしきれなかったのである。『岸田劉生』の売れる話などに転じて私はどうにかそこを一応収めることができた。余り人をむかむかさせるな、殊に親しい人をば。

この『岸田劉生』というのは、アトリエ社からこの年の十二月十六日に出たモノグラフィーである。画集を兼ねた少々贅沢な造本となっているが、久米正雄などに激賞された土方の代表作の一つ。刊行日のまえに杉浦が、この本を話題にしているのは、何かの折に出版を知ったか、校正などの過程で知ったか、とにかく精根をかたむけた土方の仕事ぶりを同僚として察知していたからであろう。

一九四二年の日記には土方の名は三十一回（日）出てくる。「殊に土方氏でもいないと話する相手もない」（一月三十日）とか、また「土方氏が北京に勤めるようになるらしい、そして私を北京にしきりに誘った」（二月十三日）とあるが、互いに明日の身の置き所について何かと苦慮しているようすである。この年の十一月に興亜院が廃止されて大東亜省の設置をみることになった。土方はその嘱託となり、杉浦は興亜院へ辞表を出して日本出版文化協会に移っている。ところが杉浦にとってはそこも居心地のいいところではなく、九月二十四日に土方へ手紙を書いている。おそらくその間の経緯についての報告であろう。

暗い夜の時代　杉浦明平の「日記」から

日記に繰り返し書いているのは、土方の紹介で翻訳原稿（「レオナルド・ダ・ヴィンチの手記」）を渡した昭森社との交渉である。予定通りに刊行せずに、うやむやにしていることにたいして、杉浦は憤懣をぶつけている。「土方氏は自分のことになるとえらくやかましいけれど、他人の話だから極めてのんきでいつ取り返してくれるやら見当もつかない」（四月二十二日）とこぼしている。

結局はとりもどすことになるのだが、土方との微妙な行き来について書いている日記の文章を読むと、癇癪持ちの土方を怒らせないように、と、杉浦の構えを低くした心理的なやりとりは絶妙というほかない。

一九四三年の日記には土方とのことが二箇所出てくる。はじめは一月二十四日である。杉浦は大田区千鳥町の土方の自宅を訪ねている。そのとき、土方が北京に就職する話をしたという。鶏肉を御馳走になり自由ケ丘の本屋をまわって蒲田駅まで土方が送ってきてくれた日のことを比較的詳しく書いている。ずいぶんまえに貸したまま土方が返さない本（『新上海』）を書斎で探そうと思ったというくだりなどは、杉浦の書籍への執心をものがたっていて可笑しい。

そして二月十日には、神保町で会ったときに土方から「中支資料研究所」といわれて、杉浦はその気になったというが、しかし「支那へは行かず、可能性もありえたのだと自慰しつつ胸に秘めておくべきかもしれない」と書いている。

土方は華北綜合調査研究所文化局に職を得て、六月に北京に行くことになるので、この日記には以後、土方は登場しない。

杉浦は「暗い夜の時代の触れ合い」という一文（『土方定一追想』所収）の最後にこう書いている。

　　戦後ほとんどお目にかかる機会がなかったが、あの頃の触れ合いゆえに、ずっと土方さんはわたしにとって貴重な人であった。

＊

興亜院時代のことを書いた杉浦の小説「壁の耳」には、土方は美術史家の「幼方嘱託」として出てくる。日記にも書いてあるように、杉浦には「蒼白い貴族的な顔」をしていたインチキ臭い人間をこっぴどくやっつけ、そのために恨みをかったりしているが、権威を笠に着るインチキ臭い人間をこっぴどくやっつけ、そのために恨みをかったりしているが、杉浦には「蒼白い貴族的な顔」をしていたという土方は、信頼できる同時代人の一人であり、また忘れがたい懐かしさを感じさせる人物となっていたのだろうと想像される。

わたしが幕末・明治の美術に興味をおぼえて調べはじめていた頃、たまたま読んで大いに啓発された一書が杉浦明平の『維新前夜の文学』(岩波新書・一九六七年)であった。時代の文学を大づかみにするのには打ってつけの読み物だった。

ところが渡辺崋山をあつかった同書の「Ⅲ　武士の悲劇と文体」での引用で、(土方定一)とカッコくくりして名前だけを記している。これは土方が出した「少年伝記文庫」の一冊『渡辺崋山』(国土社・一九六五年)である(この本については、本書の『渡辺崋山』をめぐる話」を参照)。わざわざ引用しているのは、一冊を贈られて、わかりよく、また巧く書いてあるなあ、と杉浦が感心した証をそうしたかたちで印したのではないだろうか。

杉浦の『崋山探索』(河出書房新社・一九七二年)の「私の取材ノート」に「崋山先生の神性を冒瀆し、あわせて田原藩士の狭量さを嘲笑していたから」とあるのは『わたしの崋山』(未來社・一九六七年)でのことだが、やがて杉浦の代表作『小説渡辺崋山』(朝日新聞社・一九七一年)に結実し「毎日出版文化賞」(土方は選考委員の一人)を受けることになって世評を高めたことはあらためてここで述べるまでもない。

せんだって雪江(土方)夫人に逢ったときに、いま、杉浦明平の『暗夜日記』というのを読んでいると言ったら、ふっと思い出したように漱石の「坊ちゃん」のごとくおもしろい——と『赤い水』(光文社カッパ・ノベルス・一九六二年)のことを口にされた。

未読のわたしはさっそくアマゾンで注文して寝床の読書にしたが、戦後、両人（杉浦・土方）が、生きる世界を異にしていても互いに自著を贈り合っていたことを想像して、妙にうれしい気分になった。

（1）土方の美術史および美術批評は『近代日本文学評論史』に収めた諸論とほぼ同時期に書かれている。ところが一九三五（昭和十一）年頃からしだいに美術の領域に比重がおかれるようになってくる。『土方定一遺稿』収録の「著作目録」（匠秀夫編）に歴然としているが、その移行期に書かれた未収録の論考を美術史家、五十殿利治氏に教えられたので以下に付記しておきたい。
　「独立美術展其他」（一九三六・五・一）、「美術と時代のモラル」（同六・一）、「進歩的美術の統一」（同八・一）、「芸術のナチ化」（一九三八・五・一）である。いずれも「日本學藝新聞」に掲載されたものである。「美術家の現代のモラルの表現といふことは、性急にイデオロギー的に投げださゐる間に、精神と技術は委縮してしまった」とか「日本的と賞賛されるやうな題材主義に従ってれてゐたり、叫ばれてだけゐてはならないだらう」──などと手厳しい批評をくわえている。

土方定一・周作人・蔣兆和のことなど

> わたしがものを書く動機は全面的に公の問題意識なのだとうけとられかねないが、それでは困る。作家とは誰もみな虚栄心があり、利己的で、怠けものなのであって、その上、ものを書く動機の一番根柢には、ある得体の知れないものが潜んでいるのだ。
>
> 『オーウェル評論集』（小野寺健編訳　岩波文庫）

土方定一の北京時代のことを書くとなると、当人が黙して語ることを控えたのでなかなか難しい。だから事実をこまかく確認するのは相当に難儀である。わたしの記憶もあいまいなところがあるので、一つひとつ事実を確認してからはじめるのが本来なのであろうが、ああ、やはり、そうであったのか──と稿を進めているうちに憶えがはっきりしてくるということもある。まことに頼りない感じではあるが、とにかく見切り発車となってしまったことを、はじめにお断りしておきたい。ここでは土方定一にかかわる人との出会いの一齣、二齣を思いつくままに書くことにしたい。

『土方定一　美術批評 1946–1980』を刊行して、一年半ほど経った頃である。版元である形文社の岩部定男氏から一通の便りを頂戴した。

それには美術批評家の織田達朗氏から、どうして土方定一の戦後の最初の新聞原稿である「〈一日一題〉周作

人氏の場合」（共同通信／一九四六・六・一九）を収録しなかったのか、という問い合わせがあり、あらためて原稿を読んでみたのだが、落とさなくてもよかったのではないかと思いました――という内容であった。便りの最後に、これも「ひかれものの小唄」なのかもしれませんね、などと結んでいたが、わたしにもそんな思いが多少あったので、岩部氏から同封されてきたその新聞記事のコピーに目を通すことになった。

本のほうは、土方定一が各紙に寄稿した文章から選んで収録し、また年代も一九四六年から没年の一九八〇年までと限ったので、戦前のものは入れていない。

敗戦後、中国から引き揚げてきた土方が、家族の疎開先（神奈川県足柄下郡吉浜町）に落ち着き、ようやく新聞や雑誌に健筆を揮うということになる。私家版の『土方定一日記　一九四五年』（一九八六年）には、博多に帰り着き（一九四五年十一月十九日）、焼土と化した日本を船上から眺めて、

　日本国家と国民は国内及び自分達のことについてもう少し自主性を持たねばならない。敗戦に落胆してはきりがない。眼をつむると廃墟の博多の町がうつり、困憊したままに彷徨する人々が浮かんでくる。

と記していることでも知れるように、何か期するものがあって、各紙誌に批評文を書くことになる土方なのだが、しかし、戦争は終わったという解放感に酔ってはいられない、ある複雑な思いが心の底に留まっていたように想像される。

あらためて「周作人氏の場合」を読んでみると、そのことが如実にわかるのである。周作人の置かれた状況を冷静に受け止めようとする一面と、冗談じゃない、という怒りの表現とがないまぜになっている。すでにそこには人間の尊厳を無視しがちな政治への批判を読むと同時に、人間・土方定一の詩と真実にかかわる根本的な問いが用意されていたことを知るからである。

北平から最近引き揚げてきた友人の話によると、周作人氏が漢奸と大きく書かれた白い布を背中に縫い付けられて、西城の自宅から収容所までの街なかをひきまわされて連れて行かれた。丁度、終戦の二日前で、私がそれまでいた研究所を辞めることになっていて、周作人氏がその研究所の副理事長をしておられたので、辞める御挨拶に行ったのである。いつものようになんともいえない繊い親しさを一寸顔に浮かべられたが、透き通るような蒼白な、やや硬い表情の残っている表情であった。それに傍らにいた中国人と何か重要な話をしておられたように思われたので、私はお大事にというような御挨拶をして帰ったように思う。［中略］終戦後、天津にいた私は、国民党系の日刊新聞「民国日報」に漢奸条例が出ていたのを見た。これは日本が設けた機関、偽政府、偽機関などの高等官以上のものが漢奸として指定されていた。周作人氏は長く華北政務委員会の教育督弁（文部大臣というところ）をしていたから、漢奸であることはいうまでもない。［中略］日本に協力したことによって周作人氏が現実の政治になにも厳しく立たされていることを、日本の文学者は済まない気持で考えているだろうか、またこの厳しさのなかにこん自分を考えているだろうか、を思った。しかも、漢奸でありながら、自己の思想と文学のなかでは少しも妥協せず抗議しつづけたこの立派さについて考えているだろうか。（原文旧仮名・旧漢字）

周作人は漢奸罪で国民政府に逮捕され、その後、老虎橋監獄に収監された。わたしは妙に落ち着かないものを感じて、この一文を読むことになった。

＊

しばらくぶりに鎌倉にやってきた、と言いながら織田達朗氏が、神奈川県立近代美術館にわたしを訪ねてきたのは、一九九〇年代のはじめ頃である。どんな話をしたかまったく憶えていないが、土方定一の舎弟分のわたしをちょいとからかい、展覧会でも覗いて帰ろう、そんな気分だったのではないかと思う。

郵便はがき

113-8790

505
東京都文京区
本郷5丁目32番21号

みすず書房営業部 行

料金受取人払郵便

本郷局承認
9196

差出有効期間
平成29年12月
1日まで

通信欄

（ご意見・ご感想などお寄せください．小社ウェブサイトでご紹介
させていただく場合がございます．あらかじめご了承ください．）

読者カード

みすず書房の本をご愛読いただき,まことにありがとうございます.

お求めいただいた書籍タイトル

ご購入書店は

- 新刊をご案内する「パブリッシャーズ・レビュー みすず書房の本棚」(年4回 3月・6月・9月・12月刊,無料) をご希望の方にお送りいたします.

 (希望する/希望しない)

 ★ご希望の方は下の「ご住所」欄も必ず記入してください.

- 「みすず書房図書目録」最新版をご希望の方にお送りいたします.

 (希望する/希望しない)

 ★ご希望の方は下の「ご住所」欄も必ず記入してください.

- 新刊・イベントなどをご案内する「みすず書房ニュースレター」(Eメール配信・月2回) をご希望の方にお送りいたします.

 (配信を希望する/希望しない)

 ★ご希望の方は下の「Eメール」欄も必ず記入してください.

- よろしければご関心のジャンルをお知らせください.
(哲学・思想/宗教/心理/社会科学/社会ノンフィクション/教育/歴史/文学/芸術/自然科学/医学)

(ふりがな) お名前　　　　　　　　　　　様	〒
ご住所　　　　　　都・道・府・県　　　　　　市・区・郡	
電話　　　　　(　　　　　)	
Eメール	

　　　　ご記入いただいた個人情報は正当な目的のためにのみ使用いたします.

ありがとうございました.みすず書房ウェブサイト http://www.msz.co.jp では刊行書の詳細な書誌とともに,新刊,近刊,復刊,イベントなどさまざまなご案内を掲載しています.ご注文・問い合わせにもぜひご利用ください.

昔、神田の田村画廊で画廊主の山岸信郎氏と三人でややこしい実存主義の話をしたあと、帰りの方角がいっしょだったのか、織田氏と二人して川崎駅で下車し、駅の近くのラーメン屋で軽く何か食べようとビールを呑んで閉店まで話し込んだことがあった。そのときのことだと記憶しているが、急に考え込んだようすで、「いま、オレは現代の『聖書』というヤツを書いている——」と言ったのである。わたしは仰天して何のことかを訊ねたのだが、ただニヤニヤしているばかりで詳しい話はしなかったが、それにつづいて、また妙なことを彼は口走ったのである。

「プーシキンはねェ」といって、こんな話をした。

「プーシキンは自分のことをトコトン調べて、何でも知っている人が、誰かひとりでも現れたら、自分は不滅だと言った」というのである。

わたしはこの話を思い出したのであらためて質すと、またニヤニヤしてとぼけていたが、その織田氏も二〇〇七年に亡くなった。

一九六〇年代末から七〇年代はじめ頃には、山岸氏とのからみもあって田村画廊で頻繁にお会いした。そのつど美術界の一隅にすぎない現代美術の状況について、何かと小言を言っては、大きな身体を捩じ曲げるようにして、カッ、カッ、カッッと、歯茎をみせる独特の高笑いをしていたのを思い出すが、難解きわまりない文章を書く人で、そのことばの響きには、どことなく吉田一穂を彷彿とさせるような、一種の硬質感があった。別の言い方をすれば、詩人になり損ねた美術批評家だったのではないか、とわたしは思っている。最近、友人から贈られた『鈴は照明す　織田達朗詩片集成』（遠方社・二〇〇二年）に目を通して、あらためて確認できた感想である。

そんな織田氏が、ことばを絞り出すようにして書いたエッセイ集『窓と破片』（美術出版社・一九七二年）のなかに、「戦後美術の一系譜」や「松本竣介覚え書」などのするどい論考とともに、土方定一の『ドイツ・ルネサンスの画家たち』（美術出版社・一九六七年）を論じた一文が収録されている。そのなかで本の内容にふれながら、彼

はこんなふうに書いているのである。

ルーカス・クラーナハ、アルブレヒト・デューラー、グリューネヴァルト、アルトドルファー、ハンス・ホルバイン等の巨匠が、エラスムス、ルター、トーマス・モアを西欧の知的指導者としてもつ、宗教改革から農民戦争とその無残な敗北に至る時代の、歴史の修羅を、自己の絵画世界の修羅と重ねて生き抜く光景の現前を得ながら、私には、戦中に活躍した人々が総体にエコール・ド・パリの洗礼で育ったラテン系文化圏の先進性を自己の感性的カノンとしたのに比して、暗い陰影をもつゲルマン系文化圏に美術研究の出発を求めた特異な位相が、「近代」と「土着」の交錯点に「土着の近代」をうかび上がらせる近代日本美術史像の軸を求めるような腰の重い彼の姿勢の背景と、どこかで関連していると思えてくる。

織田氏の土方定一への特別な思いもさることながら、自らが率直に共感できる美術史家としての先輩を、この目ではっきりと確認したという物言いである。

この『ドイツ・ルネサンスの画家たち』は、芸術選奨文部大臣賞を受けて相応の評判にもなった土方の代表的な著書である。雑誌「みづゑ」の連載中に、わたしは原稿や写真図版をとどけるつかい走りの手伝いをしたことを思い出すと、いまでも懐かしいけれども、こういう土方の仕事の姿勢（＝美術史観）に、織田氏が、共感するところがあって、舎弟のわたしにも何かしらのシンパシーを感じてつきあってくれたのだろうと思っている。

*

たよりない記憶だが、わたしは織田達朗氏が、心のどこかで土方定一に、一種の敬愛の情を抱いていたことにふれた。

しかし、土方の書いた「周作人氏の場合」を、どうして『土方定一　美術批評 1946-1980』に収録しなかった

のか、という問い合わせに関しては答えていなかった。そのことをここで釈明しておこう。

『土方定一 美術批評』は、三者の分担編集であった。この「周作人氏の場合」は、匠秀夫氏の担当時期（一九四六年―一九五四年）にあたっている。入れるとすれば、匠氏の「批評家土方定一の登場」（解説）のあとに入る最初の批評ということになるわけだが、はずしたというのは、そこに特別な理由があったからではなく、土方の戦後の新聞批評という意味において考えると、「周作人氏の場合」の直後に書かれた「古美術の公開」（共同通信・一九六四・七・八）のほうが、どちらかといえば相応しいのではないか、と判断して見送ったのではないかと思える。

あらためて「古美術の公開」を読んでみると、じつに先見性のある意見を述べていて、最後の一行などは「古美術ではなく、現代美術の美術館がまず東京と大阪（或は京都）位に設けられて欲しい」となっている。このほうが、中国体験を語った「周作人氏の場合」（日本の知識人批判ともなっているが）よりは、無難に思えたのだろう。いずれにせよ、土方の仕事には、戦後、この中国体験が有形無形に、さまざまな影を落とすことになったことは、いうまでもない。

しかし、本人が多くを語らなかったこともあって、いまとなってはたどり難く、断片的なかたちでしか明らかにはできない、という言い方をせざるを得ない。拙稿「北京にて 中薗英助と土方定一」で、わたしは二人の出会いを介して、北京時代の土方のようすを垣間見る試みをしているが、歴史的な見通しをもった視点というより、これはあくまでも断片的なものとなっている。

盧溝橋事件以降の中国大陸における複雑な動向とも関連して、激しく政治的な局面が変わった時代のことでもあり、ある意味で厄介な時代のなかに生きた土方定一を想像することになる。したがって事実に即して、歴史的な見通しをもった視点で具体的に書くというのは、わたしには無理な相談である。少々、弁解がましいけれども最初にことわりを入れたように、ここではいくつかの土方の出会いのなかか

二〇〇一年秋、わたしは「大分アジア彫刻展」の仕事で北京に数日滞在し、米軍がアフガニスタンを攻撃したというニュースを聴いた翌朝（十月九日）、北京飯店にいた。二回目の攻撃をテレビで見たあと、案内役（通訳）の陶勤氏（中国美術協会）が迎えにきて、天壇へ行く前に、中国美術館へ足をはこぶことになった。それは劉大為氏（中国家美術協会会長）の作品で、今夜、お会いすることになっているので、とにかく見ておいてほしいということであった。
　ちょうど中国美術館では「中国画百年展」が開催されていた。劉氏の作品も、そこに出陳されているけれども、見に出かけたのは、もちろん、それだけのためではない。中国における水墨画の現状を知ることのできる、これはまたとないチャンスである、という陶勤氏の配慮からであった。
　館内に入って、まず、びっくりしたのは、その陳列の無造作なことであった。数百点の作品（軸物）が、直接、壁にぎっしりと吊り下げられていて、ところどころにかさなっている箇所があって、少々、ゆらいでいるようにも見えた。さらに驚いたのは、監視の女性たちのことである。一箇所に集まっているので、何をしているのかと伺うと、弁当をカタカタいわせて食事を始めているのである。ちょうど昼食時にあたっていた。別に鑑賞の邪魔にはならないし、わたしたち鑑賞者を煙たそうに見ているというようすでもない。彼女たちはニコニコと笑みを浮

　　　　　　＊

ら、わたしの北京行をもまじえて、思いつくままに書くことにしたい。

69　土方定一・周作人・蔣兆和のことなど

蔣兆和《流民図》1943年

かべて、じつに楽しそうにしているのであった。

こうした美術館が日常生活の場とつながっている光景に接して、わたしは不思議な思いにもかられた。まだ北京オリンピック前のことでもあったのでよけいにそうした過渡期の状況にショックを受けたのだが、オリンピック後に北京を訪れたときには、すっかり状況は変わっていた。

とにかく会場を巡って、達者な腕前の劉氏の作品を確かめたあと、わたしの好きな徐悲鴻であるとか、日本でもよく知られている呉昌碩、斉白石、傅抱石などの作品を急ぎ足で見て歩いた。

しばらくして、まったく予期しないかたちで、わたしは縦二メートル、横二七メートルもある蔣兆和の大作《流民図》(一九四三年)に出遭ったのである。中国における人物画の開拓者の一人で、そのリアリズムの精神に基軸を置いた彼の作品は、今日、最大級の評価を得ています——と陶勤氏は語ったが、蔣兆和は被占領下に身を置いて、その悲惨な体験をとおして、日本軍統治下の庶民の生活を描いたのが、この《流民図》なのであった。

わたしが、はじめてこの絵を記憶にとどめたのは、土方定一著『現代美術』(吾妻書房・一九四八年)に収録された「蔣兆和と現代中国の美術」(『美術』一九四六年二月)のための白黒図版であった。戦後すぐの粗悪な印刷であるから、このオリジナルの迫力を想定することは不可能であった。

現物の作品には、あちこちに損傷の跡があり、修復がようやく終わったというので、お披露目されることになったということであった。近年、あらたに見出さ

れた素描、油絵、水墨人物画なども展示されていた。わたしは、こうしたかたちで蔣兆和の大作を眼の前にするとは思いもよらなかった。感激したことはいうまでもない。

　　　　*

　一九七〇年前後のある夏の日のことである。
　藤沢・鵠沼の土方の書斎の整理をしていて、虫干しのために『燕京学報』などの中国関係の書物を縁側に出してハタキをかけていたときであった。土方が家着の和服姿で、眩しそうに、こういうときは、たいてい機嫌のいいときなのであってくれているかどうかをチェックしていたのであろうが、『燕京学報』を手にしながら北京時代を懐かしんでいるようすでもある。
　呑もうよ、と雪江夫人に声をかけて、二階の応接間に上がっていった。
　夕刻まで世間話をすることになったが、ときどきサンチョという名のシャムの大猫が、土方の膝に乗っかって、欠伸(あくび)をしていたのを思い出す。土方は胃癌の手術以降、タバコをやめてしまったせいか、ときどき甘いものを口にされていた。
　「何か、おもしろい本を読んだかね」と訊かれたので、わたしはノーマン・メイラーの『夜の軍隊』をあげて、あらすじを話したのであるが、そのときだった。土方は孫文研究を断念せざるをえなかったことや、また華北の美術調査の成果を、帰国の際に八路軍の襲撃でほとんどもちかえることができなかったことなどを話しはじめたのである。
　弟子のわたしならさしつかえないという気安さからだろうと思うが、少々、考えこむようにして、土方は「トウインミン部隊が——」と言われた。紙片に鉛筆で「杜聿明」と書いてくれたが、わたしには誰のことか、皆

目、見当もつかなかった。すると少年と言ったか、青年と言ったか判然としないが、その杜聿明と北京飯店で、いっしょに食事をしたことがあったのだと言い出し、そして、こんなことを口にされた。
――数日後に彼は姿を消した。おそらく部隊もろとも殺されたのだろう。しかし、もっと早い段階で、この杜聿明部隊を国民党が援護していれば、戦後の中国の状況はちがったものになっていたかもしれない――といって、話は途絶えたのである。

わたしには、いまひとつ理解しがたいところのある話だった。けれども妙に印象に深く、ときどきそのときの土方のようすが脳裏に浮かぶことがある。晩年になって土方は、この杜聿明の資料をあつめて、一文を草するつもりでいたが（わたしには「小説」にしたいと語っていた）、結局、書かずじまいになってしまった。

中国・ビルマ・インド戦区は、対日戦争での連合軍の難所だったが、そこを見事に立て直したのは、ほかでもなく杜聿明部隊だった（スティルウェル司令官のスティルウェル将軍であった。その指揮下で活躍したのが、ほかでもなく杜聿明部隊だった（スティルウェル『中国日記』石堂清倫訳　みすず書房・一九六六年）。

このにわか編成の米式装備の中国軍である杜聿明部隊が、ビルマで日本軍と交戦し、日本軍が敗れたあとに残した戦車や大砲などを譲り受け、その後、部隊はどんどん北上して北京にまで駆け上った――というように、杜聿明部隊の活躍は、わたしの空想のなかで膨らんでいったが、わたしが知っているのは、そこまでの話である。いまにいたっても不明なままにしているのは、単なるわたしの怠慢にすぎない。土方が、どういうつもりで杜聿明のことを書いておきたいと思ったのか、それは想像の域を出るものではないけれども、別にその頃の中国を批判的にみる視点から杜聿明のことを想起していたわけではないだろう。ありていに言えば、若かりし日の思いの一端（アナーキズムの思想）が産み落とした、ある種の青春の痛覚と見なしてもいいが、感傷的な気分からの懐古でないことはもちろんのことである。

すでに『ブリューゲル』や『ドイツ・ルネサンスの画家たち』を上梓していた土方であるから、これらをまと

める過程において、そういえば、自分の北京時代に似たような一瞬があった——というような記憶の遠近のなかに浮かんだ光景と解してもさしつかえない。土方がもっとも気にかけたのは再洗礼派の「千年王国」の思想であった。したがってドイツ農民戦争の指導者として活躍したが、結局、諸侯の連合軍に敗れて斬首された、あのトーマス・ミュンツァーのことなどを、土方は杜聿明にかさねていたのではないか、とわたしは想像している。

＊

土方の「蔣兆和と現代の中国美術」に話をもどそう。

冒頭に、こう書いている。たまたま疎開してあった書物の整理をしていたら『蔣兆和画冊〈第一集〉』や《流民図》の写真などが出てきたので、蔣兆和のところを訪ねたときのことを思い出した——と。以下、自らの記憶をたどりながらの一文となっている。

それによると《流民図》は、日本の敗戦の前年に北京の太廟（たいびょう）で陳列されたことがあったが、日本当局によって、開会一日で展覧禁止を命じられてしまい、自分は見損なってしまった、それで見たくなって蔣兆和の画室のある朝陽門（中山門）（ちゅうざんもん）内の竹杆巷に行ってみることにし、筋むかいのところには東京美術学校出身の楊凝という洋画家が住んでいたという。

蔣兆和の画室は、八畳足らずの床張りの一間で、そこには古いベッドがあり、本箱と戸棚の上には自作の斉白石の塑像が置かれていた。机の上には石膏像と石鹼やタオルにいたる日用品が並べられ、壁には油彩画が二枚かけてあった。隅に《流民図》の下絵が積みかさねられ、そのそばに油土のつくりかけの自刻像があったという。

まるで「貧乏画学生の乱雑なアトリエである」と称し、蔣兆和の下絵を見たときの印象を記している。木炭で簡単な輪郭をとり、毛筆で大胆に描いているが、そこには「中国人特有の濡れている膚」の美しさがあり、描か

れているのは北京の胡同（路地裏）を歩いていると、ふと横丁から出てくる諸人物で、そうした個々の下絵の仕事の継続が《流民図》として形成されたのだろう——とある。

そのあと蔣兆和のいくぶん顔を赤らめたようすや華奢な手に気づいて、土方はこんなことをつけくわえている。

神経の隅から隅まで通っているような、少年のように美わしい手が示すこの表情はなんともいえず美わしい。こういったことは余り日本の作家と話していて感じないことであるが、中国人の作家とたいしているときに、私が屢々性格的に感ずることである。例えば、周作人先生の繊やかな手の美わしい表情を見逃す人はないだろう。太平天国の研究者である謝先生の手などは、まるで発育不良の手であった。

まるで蔣兆和に感化されたような土方定一の人間観察といってもいい。しかし「美しい」というところを「美（うる）わしい」とするのは、土方さんのこだわりであるが、いつからなのか、またその理由についても、わたしは知らない。ことばのちょっとしたニュアンスのちがいに、けっこう神経質なところのあった人である。この文章でも「蔣兆和先生」と書いて、その「先生」について説明している一節がある。

ここで先生といったのは中華民国元年に南京の臨時政府の法令によって、清朝時代の称呼であった大人、老爺を改めて一様に先生の称呼を使うようにした先生であって、先生と呼ばれるほどの先生、でもなく、さん、君、の先生である。とにかく日本人は未だに中国人に対する尊称は大人位しかないと思っているが、もうそろそろそんな支那浪人的称呼はやめた方がいい。

蔣兆和は、土方と同じ一九〇四年生まれであるから、このとき四十歳前後であった。

とにかく『蔣兆和画冊』には、四一点の絵が収録されていて、描かれた対象は、市井の人間で、それも下層の人間が多く、流亡の人たち、乞婦、洋車夫、売花女、傷病兵、盲人、街の阿Q——などであることがわかる。土方の文章には、簡単な伝記として、四川省瀘県に生れて幼児の頃に両親を失い、その後、流亡の民とともに漂泊し、十六歳のときに上海で暮らしていた——とある。

これ以上のことを彼は余り語りたがらないようである。どういう災厄が、天災、飢餓、また土匪、軍閥の掠奪が少年蔣兆和を流亡の群の一人として上海に来させたかわからない。けれども、これらの期間の自分を育ててくれた周囲への愛情がいつの間にか彼と彼の芸術の世界を構成してしまったように思われる。

と書いている。その後、上海のデパートの広告部で仕事をし、上海で開催されたある展覧会に《人力車夫の家族》を出品して認められ、一九三〇年には南京の国立中央大学、そのあと上海美術専門学校の教師をつとめることになっている。

この教師時代に魯迅の編集した『コルヴィッツ版画集』（一九三六年）を目にしたのにちがいないというのが、土方の推察である。蔣兆和のような作家が、どうして中国美術のなかに突然、現れたのか——といって、土方は上海時代の人体デッサンをとりあげて、「ヨーロッパ的な写実の精神に貫かれながら、どんなに烈しく逞しく精確に勉強したかをよく示している」と書く。

『蔣兆和画冊』は一九四〇年春に出版されて、中国美術界にセンセイションをあたえたようであるが、土方はさらにまた、蔣兆和の《流民図》のもつ群像としての性格を指摘し、「人間へのコルヴィッツ的な個々の愛情から解放されて」、「一つの大きな、悲劇的な意思と情熱とによって生命を与えられ、彼等の置かれた最後の場所で激しく抗議している」という。さらに蔣兆和の話に付け足すようにして、北京の画家たちと、その傾向について

ふれている。

蔣兆和との再会を約束していながら、土方は敗戦前後に「日本人が訪問するのは悪かろうと思って約束を果たせず帰国したのは残念であった」と書いているが、こういうところに、蔣兆和への気遣いと状況判断の的確さをわたしは感じるのだがどうだろう。

抗日戦争時代の、中国の現代美術の画家として、きわめて興味深い蔣兆和であるけれども、日本の戦後の美術界は中国のそれと地層をあまりにして展開してしまったために、ながく無視されたままになっている。もとよりこれは是非の問題ではない。しかし何か根本的な究明の課題が、そういう事情の背景にあるような気がしている。

中国の現代美術の作家が何かと話題にされるようになるのは、急激な経済成長をとげた近年以降のことであるが、それはまた、あらたな観点から論じなければならないようである。

＊

その後、陶勤氏は中国家美術協会が編集・刊行にあたっている雑誌「美術」をしばらくのあいだ送ってくれた。そのなかに「蔣兆和生誕一〇〇年記念」の各種イヴェントを報じた特集号があった。わたしは知り合いに頼んで適当なところを抄訳してもらい、いつか読もうと思って、そのままファイルに仕舞い込んでいた。その一端をここで紹介しておきたい。

二〇〇四年九月の四、五日の両日、中国美術家協会と中国美術館の主催で「第二回中国人物画展覧会　蔣兆和生誕一〇〇周年を記念して」が、中国美術館と炎黄芸術館の二会場で開催された。メインホールには代表作《流民図》のほか素描や油絵なども展示され、そこにはまた現代中国を代表する画家たちの数多くの作品もあった。

「各世代の画家の作品は、人間存在に迫り、リアリズム精神を基軸とする文脈を織りなし、それにより蔣兆和

が二〇世紀中国人物画史に果たした甚大な影響を浮き彫りにした」とメインテキストの筆者は書いている。

九月七日には『蔣兆和百年生誕記念作品集』が発刊され、二十二日には故郷である瀘州市で記念展とシンポジウムがひらかれた。これで一連の記念事業のピークを迎えることになったが、シンポジウムでは二十人以上の発表者があり、蔣兆和の家族代表、瀘州市の関係者らが出席したと報じている。シンポジウムでは全国から著名な美術史家、画家、それぞれの話を要約した記事が載せられているので、いくつか取り上げてみる。

「彼は十六歳で上海に出、魯迅の講演を聞き、当時の最先端の文化にふれた。人物画を学ぶ過程においても中国伝統文化の芸術と西洋文化を、それぞれの良さを融合させて、見事な範例を示した」

「五・四運動のあとに起きた救国運動と西洋文化の衝撃を受けて、人物画は復興の道をたどりはじめた。この過程でもっとも重要な提唱者は徐悲鴻であり、もっとも重要な実践者は蔣兆和である」

「〈徐・蔣システム〉は研究すべき課題である」

「ピカソの《ゲルニカ》と蔣兆和の《流民図》は、自己の熟知する芸術言語にのっとりながら、人類の運命に関心を寄せ、ファシズムの暴虐を訴えた」——などである。

今日の中国美術が、世界に注目されている視線からすれば、いささか古風の観があるのは拭えないけれども、「展覧会のコマーシャルや報道には人目を引く文句が躍っているが、いったい人を感動させる作品はどれほどあるだろうか」と話す、魯迅美術学院教授のことばには、無下には否定できないものがある。

ともかく、このシンポジウムで蔣兆和の子息がスライドをつかって新たに発見された作品の紹介をし、元瀘州市長が蔣兆和美術館の設立準備にかかわる光栄にあずかった——と語った話もつたえられている。

＊

北京にあって、土方がどういうかたちで訪ねたのかは不明だが、蔣兆和を訪ねたときの、細かい描写のアトリ

77　土方定一・周作人・蔣兆和のことなど

エ訪問記についてはすでに書いた。

しかし、土方がはじめて蔣兆和に会ったのは、その少し前のことだったのではないかとわたしは思う。というのは、雲崗石窟の研究で知られる長廣敏雄の『北京の画家たち』（全国書房・一九四六年）によると、土方は周作人からの紹介状を携えて、長廣氏と一緒に、陳年（半丁）邸を訪ね、それから蔣兆和の庇護者である黄復生邸で蔣兆和を紹介されたのではないか、と想像されるからである。

『北京の画家たち』の二篇（「陳半丁画伯」「蔣兆和画冊」のこと）には、こうなっている。「蔣兆和を訪ねる前に、陳年（半丁）を訪ねる話があって、北京東華門街のレストラン「光庭」で土方と落ち合うことになっていた。ところが、約束の一時間遅れの午後四時を少しまわった頃に、巻ゲートル姿の土方が傅芸子先生とようやく顔をあらわした」と書いている。そのあと土方と三人で、周作人の秘書を訪ね、そこで陳年を訪ねる段取りを相談している。陳年は周作人が、現在、北京でもっともいい画家だと絶賛したというので訪ねるのだが、その得意の花卉画を見せてもらったけれども、長廣氏の感想は周作人の随筆には合うようだし、周氏が推賞されるのはわかるが、土方のほうもそれほど高い評価をしていない（「蔣兆和と現代の中国美術」）。

陳年のところを辞してから傅芸子先生と別れ、土方と長廣氏は再び「光庭」にもどっている。そして夕食を済ませて、約束の八時半に黄復生を霊境胡同に訪ねている。そこで蔣兆和と会ったのが最初だったのではないかとわたしは想像する。蔣兆和が二時間ばかりで描き上げたという《黄氏令嬢》が応接室に掲げられていたので、これは蔣兆和との親しい関係を示し、黄氏はまた日本語ができるので蔣兆和の話もいろい

北京時代の土方（1940年代）

ろと聞けた、と長廣氏は書いている。氏はまた画家の風貌にも強い印象を刻んで、そのあと『蔣兆和画冊』を手に取り、収載されている四十一点を鑑賞して画題のすべてを記している。自身が邦訳した「蔣兆和自序」（二つのうち一つ）をも載せている。

土方も、その場に居合わせたはずであるが、このときの記述はどこにもない。

　　　　　　＊

以上は、あくまでも推察の域を出るものではない。中国での土方定一については、当人が語りたがらなかったので、わからないことばかりであるが、それでもいくつか端役のように文学者たちの記述に名を留めている場合がある。

土方は明治文学談話会の機関誌「明治文学研究」の編集に携わり、また詩誌「歴程」の創刊・同人であったことでも知られるように、詩や文学の畑に、けっこう人の縁をもっていたからだが、武田泰淳の『上海の蛍』（中央公論社・一九七六年）にも、そうした土方定一の片影が書かれている。一九四四年十一月の南京での「第三回大東亜文学者大会」に同行した折の話である。

明るい外光が、まばゆく射し込んで、南京は晴れている。私たちは指定されたホテルに行く。会議に参加する資格もなしにきたのだから、休日を楽しむ気分だ。同室者は北京からきた詩人である。彼は美術評論もやり、大東亜省の役人でもあった。だが、そんな肩書とは裏腹に、まるで戦時下の緊張を感じさせない呑気な男だ。「汪さんが死んだらしいね」と、彼は言う。「だから中国側の代表は困っているんじゃないかな」と、明るい室内を見まわしながら、私の到着が何よりの頼みだったように、心細そうな様子を示す。
（中略）
彼は、重大ニュースが少しも重大に感じられない自分を、申しわけないようにとり扱いながら私の表情を見守っている。

78

このあと、話は痔のわるい土方のトイレを待つこの作家のユーモラスな描写があり、また十一月十日に名古屋で死去した南京国民政府の汪兆銘主席に心を寄せる件がある。

彼は、もちろん、中国側によって、裏切り者と指定されなければならなかったのか。国を愛する心において、抗戦側の人々と少しもちがいはないのだ。（中略）彼は永久に漢奸として葬り去られるだろうか。最悪の汚名を歴史にとどめて——。

と書いている。この件は周作人を想い起こさせるけれども、これは立場を同じくしているとか、異にしているといったようなレベルの話ではなく、大きな時代のうねりの波に呑まれて、まったく自分の意に添わない場に抛り出されてしまうこともあるのだ、という人間の運命についての如何ともしがたい点を語っているのであろう。

しかし、ちょっと惚(とぼ)けた感じで、「私の心は少しも悲しみに沈み込んではゆかない。早く、一刻も早く、支那まんじゅうか餃子か、もっと手のこんだ料理にありつきたいのだ」と書いているあたりに、この作家の曲者ぶりが秘められているのかもしれないが、とにかく作家は「第三回大東亜文学者大会」に顔を出して、そのシラけた空気をつたえているのである。

『上海の蛍』の「うら口」という一篇に、この話があったので、刊行された直後に、土方に話したことがあった。しかし、ああ、そうかね、と軽くいなされたのを憶えている。また、こんなことがあった。この本が出る少し前のことである。雑誌「中国」の編集を担当していた友人の山下恒夫氏から土方定一と竹内好の対談を考えてみたが、お前のボスに訊いてくれないか——という話であった。そのときも、いや、それは無理だよ、という素っ気ない返事であった。

「ペーテル・ブリューゲル版画展」（神奈川県立近代美術館）が開催されていたときであるから一九七二年（三月—四月）のことである。竹内好氏が橋川文三氏や飯倉照平氏など「中国の会」の面々を率いて、鎌倉に見にくれたことがあった。

その頃、わたしも会の末席を汚す一員だった。毎回、岩崎清氏（美術出版社）に誘われてついていったのだが、若い仲間には個性的な人士が多く、岡倉天心研究の成果をガリ版刷の冊子にしていた中村愿氏などもそのなかにいた。パイプ・タバコの竹内氏が、大きな目で遠くのほうを見るように、みんなの話を聞いていた。いささか結社ふうの感じもしたが、一種の勉強会のような雰囲気もそこにはあった。「中国」においてだったし、また高橋由一の「上海日誌」については、一文を書かせられた。いずれの号の「中国」の特集を「金魚」にしようや——と、竹内氏に言われたりもしたが、わたしには忘れがたい思い出となっている。ある号の「中国」の特集を「金魚」にしようや——と、竹内氏に言われたといって、山下氏が仰天し、「ウチのボスは問題の出し方が具体的で易しそうなのだが、とんでもなく奥が深いんだよ」と言って、わたしに嘆いていたのを思い出す。

その山下氏が「ボスといっしょにブリューゲル展を見に行くので、オマエが何とかしろ」ということになり、わたしが案内役を買ったというわけである。

鑑賞後に小町通りの天麩羅屋で、みなしてヤアヤアやりながら一献傾けることになった。わたしは竹内氏と相対の席で、土方定一のブリューゲル研究のことやフェリペ二世の美術蒐集の話などをし、また帰りの電車のなかでは橋川氏からは「黄禍論」の絵について振られたりしたが、とにかく、賑やかな楽しい一刻であったのを憶えている。

このときのことが山下氏の脳裏にあっての対談の企画だったのだろうが、実現しないでしまった。竹内氏では

なく、一時期、土方といっしょに内閣興亜院（一九三八年設置）で机をならべた仲でもあった増田渉氏や杉浦明平氏あたりであれば、話はちがっていたかもしれない。

　　　　＊

長年、土方定一の下で、わたしと同じ釜の飯を食って薫陶を受けた青木茂氏が、土方の訳業（事績）や年譜のことなどが気になるらしく、近頃、さまざまな資料に当たって、ちょいちょいと、その訂正や知見を「一寸」（書痴同人）に披露していて、同誌の第五六号（二〇一三年十一月）に「土方定一年譜」の訂正を書いている。

この稿を書くに当たって参照したところ、青木氏もまた『上海の蛍』の南京行の件を引いていた。あらためてわたしは再読することになったというわけである。

この「一寸」で青木氏は、土方の北京時代にかさなる時期の、周作人の略年譜を示し、「松枝茂夫をはじめ日本の中国文学研究者、土方さんもそのひとりとする日本の文人は大抵の人は周樹人（魯迅）の弟周作人が好きである。ために日中戦争時代の周作人を弁護したいらしい。しかし年譜はかくせない」と書いているが、事実は事実として把握することの大切さをおしえられた気がした。

しかし、ここのところの政治的な色分けについて、的確に論じる能力も知識もわたしにはない。だから周作人に対する政治の残酷さを、一々あげつらうことはしないけれども、この周兄弟二人が、後年、別々の道を歩んだことは事実で、郁達夫の「魯迅と周作人」には「社会改革に志を有していたことは、兄弟一致していた。だがその主張した手段は、各々同じではなかった。魯迅がひたすらに急進的で、むしろ玉砕を期したのに対し、周作人は和平を酷愛し、人類愛をもって社会を推進せしめ、血を流さぬ革命をもって彼の理想を実現しようと考えた」（『周作人随筆』松枝茂夫訳　冨山房百科文庫・一九九六年）とある。周作人の足跡をたどってみれば、いかに彼が日本文化にたいして親近感をいだき、数多くの訳業をなし、紹介の労をとったかを知ることはできる。けれども、その

彼がいかに内乱外禍の時代に翻弄されたのか——という政治の残酷さについて語るということになると、情けない話ではあるが、わたしの手に余る。

したがって、最近、刊行された劉岸偉氏の『周作人伝』（ミネルヴァ書房・二〇一一年）を頼りにすることを許していただきたい。大部なものなので拾い読みしたていどにすぎないが、これは「日本と中国をむすぶ精神史」と称してもいい周作人の生涯を、厖大な資料を駆使してたどった労作である。

——日中戦争のなかで、周作人は心ならずも要職にあったために、戦後、共産党政権下で「漢奸」と指定され、その汚名を背負った彼は、一九四九年になって出獄するのだが、以後、ずっと艱難のつづく日々を送っている。ほとんど売文で生計を立て、イソップ物語やギリシア悲劇などの翻訳の印税や校正の仕事などで収入を得ていたという。晩年に『平家物語』の翻訳を依頼されたとき、「気晴らしになれば」と始めたというが、折からベトナム戦争が一挙に拡大した一九六五年のことであった。彼はこの訳業をとおして、しだいに『平家物語』の世界に惹かれていったのだという。

しかし文化大革命が起きて、「政治賤民」であった彼は逃れられず、一九六六年八月に紅衛兵が八道湾の周宅へと乱入し、そこで彼は紅衛兵に殴打され、自宅を追われて小屋にぶち込まれたのである。何とか撲殺されずに生き残ったけれども、結局、半年後の六七年五月六日、看取る者のないまま八十二歳の生涯を終えたのである——。

何とも言いようのない気持ちで、わたしはこの本を閉じた。

『平家物語』に感銘を受けたという周作人のことを想像しているうちに、これは単なる偶然かそうでないのかは判然としないけれども、土方が香月泰男の『画集シベリヤ 1943—1947』（求龍堂・一九六七年）に寄せた序文で『平家物語』の、あの哀れに通じるものがある——として、香月の「シベリヤ・シリーズ」を「作家の個人的な経験につながる鎮魂歌を思わせる」と書いていたのを思い出した。

この画集が出た直後のことである。あるロシア文学者が土方の『平家物語』の連想に異を唱えた書評が出たので、わたしは土方に訊ねたことがあった。そのときは土方は仕方がないというより政治の砥石をもち出す論の一切に、いまさら口をはさみたくないという態であった。

わたしは周作人につながる人間・土方定一の断固たる一面をみたように思った。

＊

内山完造の弟、内山嘉吉氏の寄贈作品による「中国木版画展」（神奈川県立近代美術館）を、一九七五年に開催したとき、土方が、この展覧会の関係者の一人に、杜聿明の資料が中国で手に入ったら送ってほしいと頼み、後日、郵送されてきていたのをわたしは記憶している。そのあと資料がどうなったかは知らない。いまとなっては無いものねだりのようなものだが、土方は本気で杜聿明のことを書くつもりでいたということは間違いない。

周作人についても、土方は、彼ほど日本と日本人のことを深く理解していた人は珍しいのではないか、と思い出したように語っていた。この稿の最初のほうで引用した『〈一日一題〉周作人氏の場合』の、土方が別れのあいさつに周作人のところを訪ねた件などを読めば、いかにこの人に心を寄せていたかがわかる。『土方定一著作集 8』（平凡社・一九七七年）の「あとがき、若干、」にも同じような記述があり、そこにはこう書いている。

　帰国してから、周作人氏が漢奸と書かれた布を背中にかけて北京市内を歩かされたことを聞いたが、またギリシア神話の翻訳をということで許され、生活費も政府が負担しており、閑居しておられることを知ってよろこんだ。氏は日本の宇治茶、中国でいう香茶（シアンチャ）でなく、龍井（ルンジン）を好み、日本の岐阜の柿羊羹を好まれるので、送ったことがある。

いかにもかつての上司を庇（かば）う微妙な感じが滲んでいる。

土方が北京に滞在するのは、一九四三年六月から四五年十一月に引き揚げて帰国するまでのあいだである。これまでの「土方定一略年譜」（匠秀夫編）は、四一年三月に大東亜省嘱託となり、四月に華北綜合調査研究所文化局副局長に就任し北京に赴く。文化局長は周作人であった——となっている。しかし、ここのところは四一年ではなく、四三年としなくてはいけない。

つまり四一年一月に、周作人は華北政務委員会教育総署督弁に就任し、四月には東亜文化協議会評議員代表団を率いて来日。十二月には太平洋戦争勃発となっている。四二年四月に周作人は北京図書館長に就任し、五月に汪兆銘に随行して新京（長春）を訪問、偽満州国成立十周年祝賀行事に参加し、帰途に南京に立ち寄っている。そのあと六月に北京に華北綜合調査研究所が設置され、十一月になって日本政府が大東亜省を設置するのである。周作人が華北綜合調査研究所副理事に就任するのは、翌四三年六月のことである。ついでに言えば（これも間違っているのだが）、周作人が逮捕され公判に付された際の起訴状には、四一年十月「偽東亜文化協議会会長を兼ね、両国の文化交流を促進し、四三年六月さらに偽華北綜合調査研究所副理事長を兼任、敵の華北資源調査に協力した」——となっている（周作人『日本談義集』〈木山英雄編訳　平凡社・二〇〇二年〉の「周作人と日本」）。土方が「文化局副局長」に就任し、また局長が周作人であった——というのだが、「文化局」の位置づけや具体的な仕事の内容についてはわからない。

「土方定一略年譜」の四三年の条には「華北綜合研究所でのテーマは、〈孫文伝〉をあ中心とした近代中国思想史であった。研究のかたわら津浦線、京漢線の県城（町）をくまなく訪ねて、中国仏教彫刻の写真五百余点を撮影し、また上海で抗日版画を徹底的に収集したが、敗戦直後の帰国の際、列車が八路軍の襲撃に合い、すべて失う」となっている。

土方は、ずいぶんこのことを残念がっていた。客人との話でときどき話題がその方面におよぶと、あれもこれもと手を出しているような口ぶりで、結果的にはあれもこれもと手を出しているような口ぶりで、結果的にはあれもこれもと手を出しているような口ぶりで、好奇心の旺盛な土方なので、結果的にはあれもこれもと手を出しているよう撃のことを口にすることがあった。

な印象をあたえなくもない。しかし、わたしには土方のある種の学問的なロマンティシズムというか探究心をそこに感じるのだがどうだろう。何かを仕上げることも大事だが、そのプロセスに感得するよろこびのほうが大きい場合がある。よくわたしに「世界彫刻と鎌倉彫刻」というテーマで書きたいと語っていた。まるでゲーテみたいなことを言うと思って聞いていたけれども、実現しなかったというより、そういうテーマを立てるところに拓かれる視界＝世界観につれだされていたのではないだろうか。旅になぞらえれば、それは目的地に着くことを前提にした話ではなく、むしろ旅の途次をものがたっているのであろう。

北京時代の土方を、そういう目で眺めると、中国仏教彫刻の調査・研究といい、またエルンスト・ディーツ著『印度芸術』（アトリエ社・一九四二年）を翻訳していることといい、みなその布石だったようにも思えるのである。しかし登頂に成功して旗を立てる専門家の自負ではなく、いつも初心のよろこびに還っているところに、土方定一という人のおもしろさと不思議さがある、と言っていい。

北京時代の「ある日の土方定一」といったあんばいの、小さなスナップ写真を収めたアルバムが、「燕京学報」や研究のための拓本（複製）などと一塊にして書斎にあった。土方定一歿後の七回忌に、私家版で出された『土方定一日記　一九四五』に、そのアルバムから数葉の写真が図版に収められている。そのなかに土方が眩しそうに法源寺の前庭に立っている写真がある。それは何かを尋ねている人の姿であるが、ただジッーと眺めているようにも見える。

北京にて　中薗英助と土方定一

二〇一二年四月十二日、わたしは久しぶりに県立神奈川近代文学館を訪れた。開催中の「中薗英助展〈記録者〉の文学」をみるためである。というのは、この中薗英助という人から、わたしは土方定一の北京時代の話を訊く約束をして、いつでもいらっしゃいと言われていたのに、不履行のままにしていて、そのうちに中薗さんは亡くなられてしまった。そんなことで貴重な機会を逸したという思いが、ずっとわたしの脳裏にあったからである。

中薗さんのことを型通りに説明をすれば、一九六〇年代はじめに『密書』や『密航定期便』などを発表して、日本の本格的な国際スパイ・ミステリーの草分け的な存在となり、その後、戦時中の中国体験を踏まえた自伝的回想をまじえた純文学の作品『北京飯店旧館にて』（筑摩書房・一九九二年）で、読売文学賞を受け、また晩年の人類学者の評伝『鳥居龍蔵伝』では、大佛次郎賞を受けているというように、じつに幅広い領域の仕事をした作家である。

またアジア・アフリカ作家会議などにも積極的に参加し、『拉致　小説・金大中事件の全貌』（光文社・一九八三年）が、映画「KT」の原作となったように、現代史の一隅を冷静にみつめたアクチュアルな仕事の姿勢を終始くずさなかった作家である。

展覧会の副題に〈記録者〉の文学」とあるのは、時代の現実とたえずむきあってきたこの作家の、座右の銘

北京にて　中薗英助と土方定一

ともいえる「歴史に空白あるべからず」の信念を地でいったような人生を形容したものと解していい。わたしはこの中薗さんのことがずいぶん前から気になっていた。それは北京時代の土方さんのことをよく知る数少ない一人でもあったからだ。

土方さんが北京に赴いたのは一九四三年初夏のことである。後に華北綜合調査研究所文化局の副局長という身分になったが、まだ三十九歳であった。どういった組織なのか、わたしは詳しく知らないが、研究所での土方さんのテーマは「孫文伝」を主にした中国近代思想史であったという。仕事のかたわら大同・雲崗石窟などに出かけて調査し、上海では抗日版画に興味をもち、敗戦直後の帰国の際、列車が八路軍の襲撃に遭ったりしているが、とにかく江之島丸で中国から引き揚げてくるのは、一九四五年十一月のことであった。

北京に赴く前の内閣興亜院の嘱託時代の一九四一年に、すでに『近代日本洋画史』と『岸田劉生』を、四二年には『デューラーの素描』と訳書『印度芸術』を、そして四三年には志賀重昂の『知られざる国々』を編集・解題──というように、立て続けに出版している。こうした業績の一端を知って、驚くと同時に、何か急ぎ足で生きていたような土方定一を想像させる。

けれども、わたしの知りたいのは、たとえそれが片影にすぎなくとも、もう少し生身に近い土方定一の姿なのだといっていい。足かけ三年におよぶ北京時代の土方定一の片影ということでは、長廣敏雄の『北京の画家たち』や武田泰淳の『上海の蛍』などにも、その姿をかい

まみることができる。

土方さんは、どういうわけか自らの過去を語りたがらない人だった。語ってもそれを嚙み砕いて、わかりやすく説明するということはなかった。だから話題に即応するだけの知識がこちらにあれば、もう少し詳しく訊けたはずなのだが、残念なことをしたと思っている。それでも機嫌のいいときには、連合軍在華司令官（スティルウェル将軍）の下で、ビルマ戦線の後始末に関係した杜聿明部隊のことや、命拾いをした八路軍の話などが出たりしたこともあったが、いつも自分とのかかわりは、ちょっと脇に置いてという感じであった。

だから土方さんの北京時代について知る具体的な手がかりをもたないままに過ぎてしまった。ただ中薗英助という名前だけが記憶の隅に残っていたので、どんな作家なのかもまったく知らないで、

土方さんが藤沢市鵠沼に東京から居を移し（一九六六‐七六年）、その客間の飾り戸棚などと一緒に、献呈された中薗英助の本が一、二冊入っていたのを目にしていたからである。階下に書庫をもっていたので、紛れないようにと戸棚に入れてあったのだと思う。

それから何と二十年ほども経ってから、偶然、わたしは中薗さんの「青春彷徨」ともいえる北京時代のことを書いた長編小説『夜よシンバルをうち鳴らせ』（福武文庫・一九八六年／一九六七年初版）を手にしたのである。その なかに近年、中国で見直されている画家・蔣兆和と、この画家を評価していた土方さんが、陰謀と背信が渦巻く北京の被占領区のなかに登場する場面があったのである。作者＝中薗さんと土方さんとの縁は、北京時代にあったのだと判明したのである。

それからさらに十年ほどが経ったであろうか。たまたま旅先で読んだ新聞（朝日新聞／一九九四・八・二三）の「出会いの風景」という欄に、中薗さんが「第一作まで」と題して、土方さんのことを書いていたのである。

敗戦必至となった頃から、私はよく土方定一さんのところへ行った。華北綜合調査研究所で、孫文研究と古美術調査

をしていた土方さんは、私にとっては文芸評論家だった。

「城壁のそばまで八路軍がきてるとすれば、話しあって平和的に共存できんもんかね」

特攻とか玉砕とか終末的な対決に馴らされた耳に、それはそよ風のように聞こえた。私の戦後の第一作『烙印』は、帰国して東京で再会した土方さんが「近代文学」に持ちこみ、埴谷雄高さんの手を通して発表（五〇・二）されたのである。

土方さんはもとより文芸評論家としてデビューした。そんなことが関係していたのか、多くの作家や批評家などとの行き来があった。

*

中薗さんの第一作『烙印』が「近代文学」に掲載されるいきさつが気になったので、わたしは展覧会場のウィンドケースを覗き込んだ。コピーでもたのめばよかったのだが、ちびた鉛筆で引き写していたからである。

北京での中薗さんは、邦字紙「東亜新報」の記者のかたわら、「燕京文学」の同人となって作家を志していたが、そうした日々のなかでも演劇活動家の陸伯年(ルーボーニェン)や作家の袁犀(ユアンシー)たちとの交友には特別な思いを遺すこととなる。中薗さんは「日本批判の風刺劇を劇評でかばった縁で友人となった俳優の陸伯年が、突然姿を消した。日本の憲兵隊で獄死と聞かされた。友人のために何もできなかったやしさを、一九五〇年に発表した『烙印』以来、何度も書いた」と記しているが、若い中国文学研究者の調査で「解放区に入って戦い、日本軍に撃たれて死んだ」ということが判明して溜飲を下げている（朝日新聞／二〇〇〇・八・一）。袁犀は対日協力者の嫌疑をかけられて不遇な生涯を送ったという（『わが北京留恋の記』に詳しい）。

土方さんから中薗さんに宛てられた二通のハガキがあった。一九四八年九月四日付のハガキは、中薗さんの病気を気づかい、『烙印』をみせてくれ——とあり、一九四九年一月十一日付には、原稿を平野謙に渡したことをつたえ、こんな文句を添えている。「どうも、ものごとは絶望した後に、花が咲くようです。その意味でゆっくり仕事をして下さい」。

中薗さんが何かの折に土方さんと再会し、『烙印』の話をされたのだろうと思う。結果的に『烙印』は埴谷雄高の推薦で「近代文学」に掲載されたが、ここらあたりの適切な人事の選択は、土方さんが中薗さんの資質を知った上での判断だったように思う。

厳しい時代の中国体験をたがいに共有した二人が、戦後、再会してどんな話をしたのか、いまとなっては想像する以外にはない。わたしが中薗さんに会って訊きたかった話も、当然、わたしの想像のうちに孕んだ興味に関連していることだったはずである——が、わたしが中薗さんにお会いしたのは、たったの一度で、やはり県立神奈川文学館の何かの展覧会のレセプションの場であった。新聞記事（「山あいの風景」）のことを話題にしたのを憶えているから、九〇年代の半ばで、ほんの数分の立ち話だった。

後日、わたしは拙著（『遠い太鼓 日本近代美術私考』小沢書店・一九九〇年）を自己紹介のかわりに贈った。そうしたら署名入りの『北京飯店旧館にて』が届けられて、「乞御笑覧——土方さんのことをここにも書きました」とあった。この本は四十年を隔てた中薗さんの北京再訪を記したものである。土方さんにふれた箇所をここに引き写しておきたい。

わたしが立っていたのは、清朝の貴族邸跡で、そこは美術批評家よりも文明評論家としてすでに高名だった土方定一さん夫妻が住んでいた。土方さんは華北綜合調査所という調査機関に招聘され、一度インタビューした駆け出し記者のわたしを可愛がってくれたのだ。週に一、二度は、朝刊の締切りが終わると社屋の二、三軒となりの家を訪ねて、話を

聞いたり、ウイスキーをご馳走になったりした。

「じつはここがね。章太炎が幽閉されてた家だったという噂もあるんだよ。章太炎、知ってるだろう――例の辛亥革命の三尊の一人だ。反清反袁世凱のイデオローグで、トロッキーみたいなところのある人――」

飛鳥天平の仏像のように端正な顔は、自由な知的好奇心の塊のように輝いていて、若いわたしは魅せられ、固唾を呑んで聴き入ったものだ。

「袁世凱から幽閉された章太炎は、ここでどうしたと思う？ 毎日毎日、狂ったように酒を飲み、酔えば獅子のように咆哮し、テーブルに紙を重ねて、一枚、また一枚、ただ二つの大文字を書き散らした。これ、有名な話なんだよ」

「へえ！ 何か鬼気迫る話ですね」

「そう。書いた文字は袁賊。袁世凱は天人ともに許さざる賊というわけだな。袁賊。袁賊。袁賊。袁賊とね」

土方さんは、長い指を宙にふり動かして、たっぷり墨をふくんだ筆先をサッ、サッと走らせる恰好をして見せた。華北綜合調査部では、孫文の三民主義の研究をしているとうち明けてくれた土方さんらしく、中国近代史の奥深いところに鋭い眼がとどいているのにわたしは驚かされた。

「用意した紙がつきると、内庭の枯れた石榴の根を掘り起こして、ひとまとめにした袁賊の書をその穴に放りこみ、火を放って燃やしながら、焔のまわりを踊り狂ったというんだな」

「ここで、ですか」

わたしは窓越しに、闇につつまれた内庭を眺めた。

「そう。見ろ！ 見ろ！ 袁賊を焼き殺したぞうって大声で喚いて。大思想家にしちゃ、何とも陰惨な話なんだがね」

土方さんはそう言って、何か自分の内部にもわだかまっているものを噛み殺したように、苦い表情になった。どんなときにも屈託のない、春の微風に吹かれているような笑顔で接してくれる人だけに、それは深い印象を残し、故人となった今もしばしば思い出されるのだった。

わたしは土方さんからこの話を聞いた憶えはない。おそらく章太炎（章炳麟）と親交のあった周作人におしえられた話だったのではないかと想像する。中薗さんも『夜よシンバルをうち鳴らせ』などで（暗示的なかたちで）周作人への思いをつたえているが、土方さんもまた周作人には特別な思いがあった。また北京をあとにするときに、局長室へ挨拶に行ったときの周作人についても話してくれたことがあった。帰国した土方さんは留守宅（大田区）が戦災をうけていたので、神奈川県足柄下郡吉浜（家族の疎開先）に落ち着くけれども、最初にペンを執った新聞の原稿は「周作人氏の場合」（共同通信／一九四六・六・一九）であった。

（1） 県立神奈川近代文学館（中薗英助文庫）には件のものを含めて土方定一書簡は十通保存されている。

ある消息　詩人・杉山平一

　二〇一一年暮れのある日、偶然、土方雪江夫人にお目にかかった。何かの会で混雑していて、あいさつだけにしたのだが、小さな声で「アレを読んだわよ」という。わたしは頷くだけにとどめた。ちょっと期するところがあったからである。
　といってもそれは、わたしの妄想にちかく、結果として、そんなものだったのか——という落胆にも似た気持ちを味わうことになった。その顛末についてここに記しておきたい。
　夫人が読んだというのは、「著者に会いたい」という読書欄の記事（朝日新聞／二〇一一・一一・二七）である。九十七歳になる杉山平一という詩人のことが紹介され、刊行されたばかりの『希望』（編集工房ノア）という詩集をとりあげていた。
　この詩人について、まったく知るところがなかったので、わたしは「詩のエスプリは短さにある」という、この詩人の持論に、そうかそんなものかと読んでいると、何と記事にこんな一行があって、びっくりしてしまったのである。
　戦時中、最初の詩集『夜学生』をだしたとき、美術評論家の土方定一が「わかり過ぎて困った」と感想をもらしたそうだ。

いかにもこんなことをいいそうな土方さんなのである。が、自分より十歳も若い詩人に、どんなつもりでこんなことをいったのか、その真意ははかりかねた。土方さんは献本には必ず礼状を書くのをならいとしていたが、たいていは葉書である。ときどきコクヨの原稿用紙（二百字詰）をつかっていた。太い万年筆で筆圧の強い癖のある字で書いていた。だから杉山さんの話も、多分、その礼状の文面の一言なのかもしれない——などと、わたしはかってな想像をしていたけれども、それだけでは二人のあいだに、どんなかかわりがあったのかいま一つよくわからない。

記事には、詩業七十七年で三好達治や伊東静雄、立原道造らとの思い出を生き生きと語った——と書かれていた。『四季』派の詩人たちに共感するところがあったはずだと考え、手元の『日本近代文学大事典』（講談社）をひらいて「杉山平一」を繰ると、やはり、そうであった（同人となっていた）。織田作之助らと同人誌を創り、また映画評論家としても活躍していたようである。

わたしはさっそく詩集を注文して読むことにした。

　　　皮

　かなしみ
　林檎の皮をむいて捨てている
　生きているのに
　地球を包む空気の皮のなかに

　太陽が　くまなく夜を洗い

ながしてくれたのに
ポケットのなかや引出しのなかに残る
かなしみ

ぬくみ

冷たい言葉を投げて
席を立った　男の
椅子に　ぬくみがしみついていた

ここには「皮」「かなしみ」「ぬくみ」の短い詩を三つほど引いた。たしかにわかりのいい詩である。ほのぼのとしたユーモアも漂っている。まあ、わたし好みの詩といってもよかった。ちょっとした縁に恵まれたらうれしい──そんな気持ちを抱きながら、わたしは出版社気付で杉山平一氏に手紙を出した。いかにも不躾なので、わたしが「解説」を寄せた土方定一著『日本の近代美術』（岩波文庫）を同封することにした。

　　　　＊

年が明けてからだった。杉山さんから返信を受け取った。

拝復　お手紙とご本ありがとうございました。土方さんとは直接お会いした事はありませんが、『夜学生』評は、叱っていながら、ほめ言葉を入れ、暖かい感じのいい皮肉だと思い、忘れずに憶えています。お手紙の太い字で書かれた字づらもはっきり憶えています。御礼まで　杉山平一

何とも呆気ないかかわりであった。土方さんからの書簡はとうにないのだろうが、自身の処女詩集についての「わかり過ぎて困った」という土方さんの評と、あの独特の字体をともに覚えているというのは、よほど印象につよく残ったのだろう。土方さんは「歴程」同人の詩人で、昭和十年代にはすでに美術評論家（美術史家）として一家をなしていた。そのことを知って、杉山さんは土方さんに『夜学生』（京都第一芸文社・一九四三年）を献本したのにちがいない。

しかし、七十年ちかくも経っていながら、こうした一言が孕む真実が生きているのだと思うと、わたしはちょっと怖い気もした。

いま、わたしのファイルに五月十九日に逝去した杉山さんにたいして、第三十回現代詩人賞（日本現代詩人会主催）が贈られ、その贈呈式が六月二日に東京都内でひらかれたことを報じた新聞の切り抜き（数種）がある。わたしはこの記事で、はじめて杉山さんが贈呈式の直前に亡くなっていたのを知った。

杉山さんとは、たった一度きりの書簡のやりとりとなった。わたしはいささか落胆した。けれども妙にさわやかな感じでいる。

　　　　＊

土方さんは美術評論家の前に詩人であった。若い時期の同人誌には頻繁に詩を寄せている。しかし、刊行された詩集は一冊もない。『トコトコが来たと言ふ』があるけれども、これは『土方定一著作集』全十二巻（平凡社・一九七六—七八年）が完結し、そのお祝いの会に、いわば私家集としてつくったものである。

はやい時期の土方さんの詩は、旧制水戸高校時代に舟橋聖一らとつくった同人誌「歩行者」「彼等自身」などに発表され、それらは関東大震災をはさんだ一九二三年から一九二六年頃のことである。この時期、土方さんは

『燕の書』で知られるエルンスト・トラーの詩を多く訳し、またアナーキスティックな作品や評論の翻訳などを手がけている。草野心平主宰の「銅鑼」（一九二六—一九二八年）には宮沢賢治、小野十三郎、高橋新吉らと加わっているが、そこにも自作詩や訳詩、また童話や童話劇を寄せている。私家版で出た川口茂也氏の『土方定一　初期詩編』（一九九四年）には五十九編の詩が収められている。

　　　月

冴えた月はいづこに行きてねむるや

これは「歩行者」第五号に載った詩である。

II

ブリューゲルへの道　海老原喜之助

ある年の夏の終わり頃である。当時、逗子に住んでいた海老原喜之助氏が、昼過ぎに半袖半ズボン姿で美術館にやってきた。

「テイさん、テイさん」とよんでいる。テイさんとは館長（土方定一）のことである。土方さんのほうもことあるごとに海老原さんを「エビちゃん」といっていた。

絵（特にデッサン）の話になると、独特の海老原節（談論風発）の造形思考を土方流に焼きなおして紹介していたようなところがあった。だからチョビ髭をつけたこの濁声の人に、わたしは初対面のような気がしなかった。

しかし海老原さんは、とにかく忙しい物言いでエネルギーの塊のような人だった。赤い毛氈は用意してあるか、展示の場所はどの部屋か——などと矢継ぎ早の質問である。こちらから話かけるいとまなどまったくない。そのあたりの呼吸を土方さんは心得ているのか、展示のことごとくを海老原さんに任せているうれしそうにながめていたのをおぼえている。

それは美術館の〈特別陳列室〉で急遽ひらくことになった「山鹿市の神納紙器具展」（一九六四年九月—十月）の陳列の日であった。同時期に「戦後の現代日本美術展」が開催されていて、こちらのほうには海老原喜之助の《靴屋》（一九五五年）が展示されていた。

＊

戦後の十五年間を海老原さんは熊本に住んでいる。人生の上でも画業においても四十代、五十代のもっとも脂が乗った時期である。海老原美術研究所（通称「エビ研」。一九五一年開設――一九六六年閉鎖）で、後進の指導に情熱をかたむけ、自身の創造的契機としての装飾古墳への関心をつよめ、そして文化の演出家といってもけっして過言ではないような、エネルギッシュな多方面の活動ぶりを示している。

いまや（時が経って）、こうした海老原喜之助の事績は知る人ぞ知る伝説と化しているが、各地の祭事などを精力的にみてまわって、盛んに助言している姿もまた、そうした海老原さんの活動の一端をものがたるものといっていい。

阿蘇外輪山に源をはっする菊池川の流域にある古い温泉町の山鹿もそのひとつであった。ここの灯籠祭の紙器（神社、矢立、鳥かごなどの精緻なつくり）の造形のみごとさに興味をもち、ずっと自宅の座敷兼デッサン室の床の間にガラスケースに入れて置いてあったという。逗子の新居にもそれを大事にもってきていた。たまたま訪ねた土方さんが、それをみて感銘を受け、海老原さんは神事に奉納されるこの紙器の魅力を大いに語られたという。

二人のあいだに立って、この小さな企画展に手を貸したのが、松下博氏（当時、熊本日日新聞社事業部長）であった。事前の打ち合わせに山鹿を訪れた海老原・土方の二人が灯籠をえらび、奉納紙器の性格について話をかわしていた――と松下さんは、カタログの解説でつたえているが、いまとちがって「神と人間との、無飾の交流を、素朴な紙器は持っていたに相違ない」と書いている。

＊

なぜ、こんなことを書くのかというと、その後、海老原さんは土方さんをいくどか美術館に訪ねてこられたけれども、このときほど鮮烈な印象をわたしのなかに刻まないからである。神納紙器の白さと毛氈の赤とが織りな

す、何とも形容しがたい神秘的な雰囲気のなかに、颯爽と現われた、この画家の姿が、わたしのなかに定着してしまっているせいでもある。神納紙器もそうだが、熊本とのかかわりにおいて、交友する両人の姿を、わたしは記憶することになったといったほうがいいのかもしれない。

海老原さんから頼まれたといって、よく土方さんは熊本日日新聞社主催の公募展（熊日総合美術展）の審査に出かけたことがあった。そのつど自分が目にし、また海老原さんの薦めによる期待の新人だといって、美術館に作品が送られてきた。収蔵庫で荷を解いて、いまでもそのときのことを鮮明に思い出すのが、秀島由己男氏の《祖霊の国》（一九六五年／ペン画）である。後年、土方さんが若い頃に書いた童話集『カレバラス国に名高きかの物語』（歴程社・一九七四年）を刊行したときに、秀島さんは師の浜田知明氏とともに銅版画を挿画に入れている。

土方さんはよく地方にあって活動（活躍）する人との人間関係を大事にしていたが、大なり小なり、そこには海老原喜之助のことが脳裏をよぎっていた節がある。地方なのか中央なのかというような平面上の綱引きではなく、それは相互に浸透すべき重層的な文化を土台にした「世界の構築」を念願とする思想へと展開されてもいいという思いをあらたにしたのであった。そうした想いが海老原さんのなかにも色濃くあった。

この稿を書くのにあたってわたしは大沢謙一著『海老原喜之助』（日動出版・一九九〇年）を再読した。そして画家の生涯と画業を一通りふり返ってみた。その印象は、やはり、この画家のことをもっと知り、もっと高く評価してもいいという思いをあらたにしたのであった。

海老原さんの造形思考の適確さは、おそらく生得の直観力につながっているのだろうが、思索の運動はいつも具体的な事象に関連している。土方さんは「海老原喜之助論」（《海老原喜之助展カタログ》毎日新聞社／高島屋・一九七一年）で「海老原喜之助の作品のなかに、へっぴり腰で描いたと思われる作品がひとつもない」といい、その理由として、「知性の制御と直覚の賭とが交錯している」と書いている。

＊

　要するに生き方を含めて、関心をもったあらゆる面において、その構図の大きな思索と大胆な行動力をみとめていたといえる。その意味でわたしは学ぶところが多々ある画家だと思ったのである。

　目に焼きついている海老原喜之助の傑作のなかでも、とりわけわたしが好きなのは《雨の日》（一九六三年）である。これなどは画家の仕事の虫が、いうところの「世間」の通用性をはねのけて（それゆえに）、孤独な思念のなかで結実させたポエジーの形象化となっている。土方さんはライナー・M・リルケの詩に譬えて、海老原さん独特のポエジーの発露を「経験の集積」と形容しているが、三角帽子の少年が独り田舎道を歩いている光景は、まさに海老原喜之助自身の像といってもいい。

　ちょっと恣意的な印象にかたむくけれども、わたしには次代を担う若い才能との出逢いをもとめた画家の姿にもみえる。といって、ここに単なる啓蒙的な指導者の姿をかさねようというのではない。地方（熊本）にあって青年画家たちを鼓舞する海老原喜之助の熱い思いとかさなり、無言のうちに独り行くというような、古風な美徳を生きた人でもあったという印象をもつからである。

　そういう人であったからこそ、晩年に勇を鼓して再び（三十数年の空白があったにもかかわらず）、パリにあって自己研鑽に励むことを意図したのではなかったか。その決断と行為が、いまの時点からみれば、いかにも時代がかった印象をあたえるのはしかたのないことだけれども、《雨の日》には、そういう海老原喜之助の決意のようなものが隠されているような感じがしてならない。

　海老原さんと同じ年である土方さんにも、こうした一面があった。ずいぶん前のことだが、土方さんが『日本の近代美術』を上梓してまもなく、わたしに「この本を英訳し、スライドをつくってアラブと東欧諸国を講義して回りたい」といったことがあった。真意のほどは測りかねるけれども妙に気概を感じさせる一面として記憶されている。また、つよくこころを動かされるものがあった。しかし

わけ知りの解釈はしないほうがいいと思ったし、いまもそう思っている。

海老原喜之助の画作の根底に沸々と湧き出ていた詩想(ポエジー)を、仮にプリミティヴィスムとよぶとすれば、それは師と仰いだ藤田嗣治にも指摘されたように、あまりにアンリ・ルソーふうであったからである。もともともっていた資産(才能)である。しかし若い海老原喜之助は食い潰していた。そのことにあらためて気づくことになったのが、戦後の海老原喜之助の「人吉時代」だったのではないかとわたしは想像している。

つまり、海老原喜之助の造形の真髄が、あの山をなすデッサン(一種の修練)によって磨き上げられた結果だと思うからである。土方さんにもよくいわれたものである。「苦境に立ったときには、言い訳するな、仕事で示せ——」と。

*

所用で熊本を訪ねた折に、当地で海老原喜之助の生誕一〇〇年を記念した「画家再生」展(熊本市現代美術館・二〇〇四年八月—十月)をみた。初期から晩年まで、それぞれの時期を代表する作品が一通り展示されていた。

一九三〇年代はじめの透明なブルーを基調にした数点の雪景色の作品にひさしぶりに接して、なるほどこれが、ブリューゲルに心酔したという海老原喜之助のブルーだと再確認した。土方さんの美術史研究の成果のひとつにも『ブリューゲル』があるのは、けっして海老原喜之助と無関係のことではないと想像した。また、こんな話も前述の「海老原喜之助論」には紹介されている。レンブラントについて土方さんがいずれ書くということをパリにいた海老原さんが知って、実際にカンバスの上でレンブラントの画技の実演をしてくれた——というのである。

早い時期の論考(というより随想)に「海老原喜之助」(「芸術新潮」一九五八年三月)がある。そこには熊本から東京にやってくる海老原さんといっしょに、あちこちの展覧会をみて歩き、造形の真髄にふれる海老原さんのことば(ある意味で辛辣)を、土方さんはちょっと和らげて書き留めている。

海老原さんはパリでの仲間であったジャコメッティとカンピーリと三人展をしているが、そのカンピーリがあるとき「海老原は相当な曲者だった」と、ブールデルの弟子の清水多嘉示に語ったという。土方さんは「クセモノというのは、大変な賞讃の言葉だ。海老原喜之助の魅惑は、独自の造形のシステムをもったクセモノ、というところにあるといわねばならない。そして、まだ本体を現さぬクセモノたるところがあるといわねばならない」と書いている。この「クセモノ」という形容をとりあげているところは、いかにも土方さんらしいが、フランシス・ベイコンの話にも似たようなことばがあったのを思い出した。画家もまた利巧にならなくてはいけない――とあった（拙著『人間のいる絵との対話』有斐閣、一九八一年）。それはともかく、土方さんは海老原喜之助との出会いのきっかけをこんなふうに書いている。

海老原喜之助という六字の長ったらしい名前をぼくがはじめて知ったのは、小松清のアンドレ・マルロオの『征服者』の訳書の出版記念会の案内状の発送を小田嶽夫などと書いているときであった。（中略）小松清が『最近フランスから帰ってきた画家だよ、いい画家なんだ』といったのを記憶している。

『征服者』が改造社から出されたのは、一九三四年十一月のことである。海老原さんは、その頃、単身上京して高円寺に住んでいたので、二人の出会いは、その間であったといっていい。小松清を中心にした、芸術家や文学者や詩人たちとの交遊のなかに二人はいたのである。因みに土方定一訳『トオマス・マン文学論』（サイレン社・一九三六年）の装幀は海老原喜之助となっている。

　　　　＊

このあたりのことを詳しく書くのは端折るけれども、いずれにせよ帰国したあとの海老原喜之助は、日本の美

術界の期待の星となっていたことはあきらかである。師と仰ぐ有島生馬と藤田嗣治のいる「二科会」にではなく、一九三五年に「独立美術協会」の最年少会員に迎えられている。そのあいさつがわりの作品として第五回展に出品したのが《曲馬》(一九三五年) である。

「画面の美わしいマティエルときびしい抽象形態の緊密な構成から、エスプリに満ちた孤独な抒情を感じたものは、ぼくばかりではなかったろう」と、土方さんは、その《曲馬》について評している。この「孤独な抒情」ということばに、わたしは妻アリスと離別し、異国の地に生を享けた息子二人と帰国することになった海老原さんの苦衷をかさねる（ずいぶんあとになって、ことの経緯を知ったのだが）。どこまでも澄んだ空と雲、駆ける馬上の弟と馬を引く兄を組み合わせによる造形的な創意工夫の持続によって、どんなにか辛い思いのなかにあったとしても、へこたれない海老原喜之助が、ある種のロマン主義的詩情を謳ったのだろうと想像した。形骸化した写実主義の画面でもなく、また逃避的なシュルレアリスムの世界でもない。そのことを土方さんは「作家の心理と思想を独自な造形システムで構成する性格をいつも前進させる魅惑を失わない」(『日本の近代美術』) と書いた。

展覧会の記憶というのは、不思議なものである。「画家再生」展で、資料展示のケースのなかに、ちらっと「海老原喜之助のやきもの」と題した土方さんの記事 (熊本日日新聞／一九六七・八・二) があるのを見た。土方さんがピカソのことを例にして、日本の陶工はやきものの上がり具合を気にするが、絵付けとなるとまるで駄目だ——といっていたのを思い出した。これもまた拠ってきたるところは海老原喜之助なのではないかと想像した。

海老原喜之助《曲馬》1935 年

海老原喜之助の戦後の再出発の記念碑的作品となった《殉教者（サン・セバスチアン）》（第三回日本アンデパンダン展・一九五一年）を会場で目にして、わたしは海老原・土方の両氏のかかわりと縁の深さを思った。《友よさらば》（一九五一年）といっしょに神奈川県立近代美術館の収蔵庫にながくしまってあった《殉教者（サン・セバスチアン）》のレリーフの石膏原型が、一九九六年、熊本県立美術館の開館二十周年記念に、新しくブロンズ化されて美術館本館の外壁にとりつけられた。

この事業の推進に関しては「山鹿市の神納紙器展」でお世話になった松下博氏から（三十数年を経て）、わたしに宛てられた石膏原型についての問い合せの手紙が、ことのはじまりとなったのである。

＊

『独立美術協会八十年史』が発刊されてから同会の記念行事として「独立を彩った名作」を語ると題した「独立パネルトーク」が二回にわたって国立新美術館で開催された。わたしがパネリストの一人として招かれたのは、その第二回目（二〇一三年十月二十七日）であった。

土方定一と海老原喜之助とのかかわりや海老原の作品のうちから特に《曲馬》と《雨の日》にふれて、とりとめのない話をして終わった。それを活字に起こした冊子『独立パネルトーク』が、後日、送られてきたのだが読んでみると海老原の仕事の本質を突いたというよりも撫でているといった感じである。しかも話は散らかっているのを知って、わたしは愕然とした。

それから二年が過ぎた。こんどは海老原喜之助の生誕一一〇年を記念した回顧展が、海老原の生まれ故郷である鹿児島市立美術館で、二〇一四年十月に開催された。この展覧会は、そのあと下関市立美術館で開催され、年が明けた二〇一五年二月七日から横須賀美術館に巡回されてくるというので、同美術館の立浪佐和子学芸員から講演の依頼を受けることになった。講演はよほどの義理がないと引き受けないことに決めていたのだが、海老原

喜之助と聞いて、土方定一のことが思い浮かんで、つい引き受けてしまったのである。
ここまではいい。しかしこのあとがいけない。演題は任せますというので、わたしは「南から来た画家」と副題をつけたのだが、これはちょっと勇み足であった。画家と九州とのかかわりを暗示することは確かだが、いささか画家をあなどったかなと思われる節もあって、つけてしまってから後悔した。ふつうに「人と芸術」でよかったのである。ロアルド・ダールの小説「南から来た男」が、ふと脳裏に浮かんだのである。
さて、当日のことを思い返すと、これまた汗顔のいたりで、わたしの「日記」には「講演はダメであった。ゆっくり海老原の画について論じたほうがよかったかもしれない。土方との関係から山鹿神納紙器と松下博氏のことに話が及んだので支離滅裂になった」とある。その日、学芸諸氏と雑談してもどったが「日記」の最後に「講演はこんなご用心して引き受けなくてはいけないと思った」と書いている。
別に罪滅ぼしというわけではないが、わたしは展覧会を見た感動をすなおに記した「海老原喜之助の造形思考」という一文を東京新聞（二〇一五・二・二七）に寄稿した。

＊

「海老原喜之助の造形思考」――
いま「生誕百十年海老原喜之助」展が開催されている。せんだって久しぶりに海老原喜之助（一九〇四―七〇年）の多くの作品に接して、粋がいいというのか、気合が入っているというのか、とにかく骨太で大胆な着想から生まれた作品に感動をあらたにした。
例えば《曲馬》（一九三五年）や《船を造る人》（五四年）、あるいは《群馬出動》（六一年）や《雨の日》（六三年）などというように、それぞれの時期を画す傑作が鮮明なかたちでわたしの目に飛び込んできたからである。これらの作品は画家の代表作だが、それはまた同時代美術のなかに確たる位置をもつ作品ともなっている。言い方を

変えると洋の東西を視野に入れた野心的な仕事であり、狭い日本の美術界では窮屈でしょうがない、そんな印象すらいだかせる。

この新鮮さの由来は海老原の造形思考の今日性をものがたっているのであろうが、それは意外に根深いのである。

一九二三年に海老原は弱冠十九歳で単身渡仏。パリに着いてすぐにモンパルナスの藤田嗣治を訪ねて薫陶を受けたあと、またたくまに頭角をあらわしてサロンで注目される画家となっている。有名画廊とも契約をむすんだ海老原の才能は、やがて十六世紀フランドルの巨匠ブリューゲルに啓発された雪景シリーズへと展開した。「エビハラ・ブルー」とよばれる青と白の色調をもつ独特の絵画世界は、高い評価を得て国際的な画家の仲間入りをする。ところが一九二九年に始まる世界大恐慌によりパリでの生活に困難をおぼえて滞在を断念。海老原は三三年に妻（アリス）とも離別し二児を伴って帰国の途につくのである。

独立美術協会の会員に迎えられたのは二年後のことであった。そのときの出品作が《曲馬》である。これは海老原によるいわば日本の画壇への挨拶状のようなものだったが、若い画家たちには大きな衝撃となったといわれている。

わたしはこの作品をみると、二人の児をかかえて生きなくてはならない父親の決意と、この頃に盛んに論じられた「日本の油絵」について海老原の意見を聞く思いがする。

海老原は藤田の勧めで私小説的な題材から飛躍できるチャンスと考えて、中国（大連）に渡っているが、病に倒れて従軍画家の役目を担えずに帰国している。戦後になって《殉教者》（五一年）のような記念碑的な大きな作品を介して、海老原はようやく自身の造形的停滞を乗り越えたのだといっていい。

海老原は熊本県人吉市でデッサンに明け暮れる雌伏の日々を過ごしているが、その膨大な量のデッサンは画家の思索の跡を如実にものがたっている。造形の創意工夫というのは借り物ではなく自前の絵画をつくる必要から

生まれる——という考えである。そこには九州各地の祭儀や装飾古墳などへの興味をやしなっていたようすなども見てとれる。また熊本での海老原美術研究所（通称「エビケン」）の活動なども無視できない。海老原が念願とした在野精神の所在を示すと同時に、地方の若い才能を発掘して育てるという課題（全人教育）をも担っていたからである。

こうしたことのすべてが、海老原喜之助の造形思考を時代の現実とむきあった暮らしの思想に根づかせたのではないだろうか。

ある書簡　松本竣介と土方定一

> 自己の精神世界のなかを小さな影のように孤独に歩き、また監視している松本竣介——土方定一
> 『松本竣介画集』（平凡社・一九六七年）

　それは「松本竣介展」（世田谷美術館）最終日の一月十四日（二〇一三年）の午後のことであった。
「いま、用賀駅です。雪でバスも、タクシーも、まったく当てがない」と、野見山暁治氏の秘書の山口千里さんから電話が入った。すぐに「先生に替わります」というので、わたしは一言、二言、野見山氏とことばをかわした。秘書の山口さんとは、今日、来館してもらって相談する約束になっていたのだが、まさか野見山氏がいっしょにみえるとは想像していなかった。
　暮れに練馬のアトリエに、窪島誠一郎氏（信濃デッサン館々主）とつれだってお邪魔したときに、野見山氏から「何とか金山康喜の展覧会ができないものかな」と、なかばあきらめにも似た言い方をされたときに、この早世の画家の、ちょっとひんやりとした澄んだところのある画面とその抒情詩圏に、どことなく松本竣介にも通い合うものがあるのを想像した。そして前向きに検討することをわたしが約束した話をしたので、野見山氏は本当かいな、と確かめにいらしたのではないかと思った。パリ時代の親友の一人である金山康喜の展覧会は、いわば野見山さんの宿願となっている、そんな印象を受けた。

わたしは義理堅い人だなと思いながら、電話で「そのまま、そこで待っていてください」といって、事務所に声をかけた。「誰か館の車で、用賀駅に迎えに行ってくれないか」と。

ところが、間がわるいときというのは、こんなときである。レストランのほうには車がない。美術館の車は、スタッドレスタイヤの取り換えをまだしていないという。しょうがないので、しばらく時間がかかるけど、とにかく、待っていてほしいと連絡を入れた。

しかし、状況は好転しない。結局、お二人はあきらめて帰られた。何とも申し訳ない気持ちを引きずって、わたしは雪の夕べの美術館に、そのあとしばらくいることになった。電車のなかで読むつもりで鞄に入れてきた『井月句集』（岩波文庫・二〇一二年）を繰ると、こんな句があった。

　　畳みかけて降る雪消えぬ覚悟かな

　　　　＊

井月（井上）というのは、正岡子規の少々前の時代の人で、信州伊那谷に滞留しつつ漂泊し、数奇な生涯を終えた孤高の俳人である。わたしはこの人のことは名前すら知らなかった。だが、そのことはともかく、この句集の編者（復本一郎）の「解説」が素晴らしい。きちんと先人の仕事を立てた丁寧な仕立てになっている。なかでも芥川龍之介が、その「跋文」で「炯眼の編者が、この巨鱗を網にした事を愉快に思はずにはゐられない」と記した下島勲編『井月の句集』（空谷山房・一九二一年）は、いわば井月を地中から掘り出した仕事であり、この下島勲という人は芥川の自殺の折の診察にあたった医師で、芥川が書斎にかけた「澄江堂」の扁額は、この人（空谷山人）の揮毫である──ということを教えられた。

ある書簡　松本竣介と土方定一

雪はいっこうに止む気配がない。

午前に一気に降った雪が予想外のことだったせいで、都内の交通機関もまったくの麻痺状態になっているという話である。もしかしたら、と、いやな思いが走ったが、ふと、あのイタロ・カルヴィーノの『見えない都市』（米川良夫訳　河出文庫・二〇〇三年）を思い浮かべて、雪が都市を変貌の魔術にかける不透明な皮膜となっているのを想像した。建物がくっきりとした太い線の輪郭をもって描かれる前の、松本竣介の絵《丘の風景》（一九三一年頃）と《盛岡の冬》（一九三二年一月）を思い浮かべた。

雪国育ちのわたしには、窓の外の雪など他愛のないものとしか映らなかった。雪というのはもっと残酷なものだ。このていどのことでは埒もない、冗談をいうな、というくらいのものだが、それでも厄介なことになっている、この都会の脆弱さよ！　——と、なかば呆れた気分になっていた。

その日は成人式ということで、祝日に当たっていた。あいにくの積雪である。タクシーのほうも着飾った娘さんたち用にもっぱら配車されたのだろう——などと想像していたら、松本莞氏が家族といっしょに、わたしの室に顔を出した。こんな日にどうして、と訊ねると、「だって、今日は最終日じゃないですか」といわれた。

たしかに、そのとおりである。前年の四月に岩手県立美術館で始まった「生誕百年　松本竣介展」は、その後、神奈川、宮城、島根の県立美術館を巡回して、最後の会場が世田谷美術館となっていた。いつものことながらわたしは展覧会の終わりの、あの、何ともいえない寂寥感のようなものを味わいかけていた。展示ケースのなかのある雑誌に、チラッとみかけた記事をコピーしそびれたことや、もっと些細なことだが確認しておきたかったことなどが、なぜか、展覧会が閉じてしまうと知ったときに思い出されるのである。

わたしは忘れていたのだが、松本莞氏は「お約束の土方先生から母に宛てられた手紙をもってきたのです」という。すると展覧会担当学芸員の杉山悦子さんが、スーッとホッチキスで止められた四通の手紙のコピーをテーブルに載せた。そして「おもしろい字ですねェ」と、土方定一の癖の強い字を形容した。

土方定一書簡は、松本竣介が一九四八年六月八日に死去してから「松本竣介遺作刊行会」編『松本竣介画集』(美術出版社・一九四九年五月)が刊行されるあいだの数ヵ月間のものである。

松本禎子宛のものが二通と、松本家気付で「遺作刊行会」の薗田猛宛のものが二通の計四通である。すべて封書。宛先は「東京都新宿区下落合」。土方定一の住所は、一九四五年十一月、中国から引き揚げて帰国し(東京の自宅が戦災を受けていたので)、その頃、家族の疎開先である「神奈川県足柄下郡吉浜町」となっている。

拝啓。

お手紙と絵葉書とをいただきました。お手数をおかけしまして恐縮に存じました。/どうも、私のような美術批評をしていますものは馬鹿ばかりで、亡くなられてからでなくては賞められないような次第で、故人に顔もあわせられない辱しい思いをしております。/画集まで行かなくとも、どこか美術雑誌で特集のようなことで代へてくれないか、と話してをりますので、これは決定しましたら、御通知申します。/また、吉井忠さんの話では、鶴岡さんや麻生さんがいろいろその後のことをやってをられますとのことで、もし画集などの計画がありますようでしたら、御力添えできることがあるか、と思ひますので、その折は鶴岡さんなりから、御一報いただけると幸いです。/とりあえず、御礼まで

十一月三日

松本禎子様

土方定一

一九四八年十一月五日の消印がある。松本禎子からの手紙は、おそらく土方の展覧会評へのお礼をかねたものだったのではないかと思われる。朝日新聞（一九四八・一〇・一〇）に寄せた「第一室芸術」という土方の展評が、独立展、自由美術家協会展、二紀展にふれていて、自由美術の会場で松本竣介の遺作に衝撃を受けたことをつたえているからである。

この二ヵ月後にもまた、土方は新大阪新聞（一九四八・一二・二三）紙上で「美術について」（年間回顧）と題して松本竣介のことをとりあげている。その記事から松本竣介のところを以下に引いてみる。

現代日本の作家では、秋の自由美術家協会展の松本竣介の遺作室に入ったときに、大きな衝撃をうけたことが忘れられない。戦争中に時代と烈しく抵抗しながら、少しも妥協せずに、黙って近代絵画の思考を追求していた三十歳世代の良心が私にこんな衝撃を与えたのにちがいない。この秋の自由美術展は恐らく関西まで行かなかったであろうから、松本竣介といっても、記憶されている方は少ないだろう、と思われる。毎日の美術団体連合展には第一回も今年の第二回も二点ほど出品しているから、あるいは記憶されている方があるかも知れない。私も、もちろん、連合展で見ていたい作家だとは思っていたが、この遺作室を見るまでは、いいものをこんなに内包している作家だとは思わなかった。批評家として、いつも黒星をつけられていい作家だとは思わなかったが、中野好夫の言葉を使えば、まさに「批評家失格」である。私に大黒星をつけてくれるのは、何回つけられてもいい。

この時期の土方定一は、いわゆる「リアリズム論争」[1]の主役の一人として、かなり烈しい論調で社会主義リアリズムや前衛美術の公式的な所論を批判し、自身の批評家としての立場をはっきりと打ち出す意向を示している（しかし、ここではその間の複雑な経緯をもつ論争についてはふれない）。足掛け四年におよんだ論争のなかで、土方が一貫

して主張していたことは、「絵画」というものの背後に人間がいることはいつも忘れてはいけないことであって、いわゆる『暗い谷間』のなかで孤独に抵抗しつづけた人々、抵抗のうちにあって近代絵画の思考を追求した人々(「近代美術とレアリズム」、「みづゑ」一九四九年五月)を、まず自分の眼で確かめてみるところに、戦後美術の進路がひらかれる——としたことであった。

こうした土方の視界のなかの作家の一人に松本竣介がいたということになる。いや、松本竣介のような作家の存在を知って、土方は日本美術を世界美術のなかにおく——という積年の思い(史観)を、より確かなものとする理由をみいだしたといったほうがいい。

次の手紙は薗田猛宛てのものである。

拝啓
　お葉書を拝見し、画集が「みづゑ」から出版されるとのことで大へんにうれしく思いました。これは松本氏の画集であるばかりでなく、ひとつの烽火のような意味を持っているように、私には思へるのです。二日(明日)、刊行の打合せがあるとのことで、作品を拝見かたがた行きたいのですが、ここのところすっかり生活の順序が狂って、一時には参れそうにもなく、非常に残念な気がします。こんな不便なところにいますと、いつも残念なことばかりです。／私の希望としては、作品は年代順に、多方面に並べていただきたいのですが、見る人に一つの意味が捉えられるようにしていただきたいのです。積極的に意味が出るようにすることは、ある意味では、危険なこともありますけれど、松本氏のような場合は、多少、危険でも、そうしていただいた方がよくないか、という風に私には思われるのです。／が、これも、私などより古くからの友人の方がずっと松本氏をわかっていられることで、年代順にはぜひお願いしたいのですけれどもかく、画集が出ることがきまったとのことで、よろこびながら不参加おわび迄、／松本夫人にも、どうぞよろしく。

十一月一日

土方定一

ある書簡　松本竣介と土方定一

手紙の日付は十一月一日になっているが、消印は「二三・一二・二」となっているし、封書にも十二月一日の書き込みがある。「みづゑ」から出版──とあるのは、美術出版社ということで、おそらく薗田がそう書いてよこしたのだろうと思う。「生活の順序が狂って」とあるのは、自分が、いわゆる夜型の人間であるということをいっているのである。この習慣がいつ頃から始まったのか、わたしは知らないが、土方は亡くなるまで睡眠薬の世話になっていた。

次の手紙は一九四八年十二月十二日のものである。

薗田猛様

拝啓

お手紙と十四日のお誘いをどうも有難う。/松本氏の画集が少しずつ形をなして行きますので、私もなんともいへぬうれしい気がいたします。どうも私などは亡くなられた人間で、中野好夫の言葉を使えば、「批評家失格」の人間ですけれども、こういう風に生きつづけることはなんともいえずうれしいことです。しかし、亡くなられてからにしても、一人の人間の真実がお誘いにこたえることができないのが残念ですが、いずれ、作品を拝見に伺いたいと思っていますけれど、どうぞ、あしからず。/ただ、あれからいろいろ松本氏の作品のことを思っていますと、技術(マティエルやメティエのこと、またモノトーンな色彩とか、いろいろ)のことについて、また技術を通してどういう新しい絵画のコンセプションを持っておられたかについて書かれたものは、断片にしても、なるべく年代的に入れていただきたい気がします。芸術家組合、その他のこともいろいろ知りたいのですけれども、やはり、ここが大切なところだと思います。こういったことについては、私も同感ですけれど、それだけまだ大きな注文が私にはあります。どんな注文か、ということで今度おめにかかったときお話

これまた欠席の通知である。中野好夫の「批評家失格」をよほど気に入ったとみえて、この手紙でも使っている。「新しい絵画のコンセプション」についての関心を「芸術家組合」の方面（松本竣介が提唱した「全日本美術家に諮る」）より「大切なところ」としたいという土方の思惑の一端が滲んだ内容となっている。薗田が労働組合運動に参加する社会派であったから、その点を推し量った文面と解してもいい。

最後の手紙は松本禎子宛てのものである。年が明けた一九四九年三月十五日付となっている。おそらく、松本禎子が土方定一へ画集のための原稿を打診したので少々迷った感じの手紙となっている。

薗田猛様

土方生

拝啓
お手紙をいただきまして、恐縮に存じました。画集の方も、いい画集になりそうで、心からうれしい気がしております。亡くなられてからでは仕方がないことはなんともいえず、うれしいことです。画集のことでは、何か書けとのお話でしたけれど、批評家失格の私にはその資格がないようで、竣介さんに笑われてもこまりますし、それに一度、アトリエにお邪魔して作品を拝見したり、「雑記帖」を拝見してからでないと書けない気になり、失礼しましたことをお詫びせねばなりません。／先日、「みづゑ」の佐波さんの「松本竣介論」は大へんいい論文でしたので感心いたしましたが、私も、来月にでも吉井君とでも同道して一度作品を拝見したりして、佐波さんに負けないものを書きたいな、と思っておるところです。／先日、汽車のなかで、文藝評論家の平野謙君に会いましたら、松本さんから二、三度、手紙をいただいたことがあると話していました。／四月に、北荘でまた遺作展があるとのことで、私にとってはうれしいことです。その折にでも、おめにかかって

ししていろいろ意見を聞かせていただきたいと思っています。／とりあえず、不参加のおわび旁

御邪魔する日でもきめていただきたいと思っています。／御身内として、いろいろ残念なことばかりと存じますが、どうぞ、お元気にねがいます。

三月十五日

松本禎子様

土方定一

松本竣介の没後、第十二回自由美術家協会展（東京都美術館・一九四八年十月四日―十七日）で「故松本竣介遺作特別陳列」として展示されたのが、第一回目の遺作展であるが、それからすぐに「第二回松本竣介遺作展」（北荘画廊・十一月二十二日―二十七日）が開催されている。これは「松本竣介遺作刊行会」の主催ということになっているが、薗田猛、麻生三郎、鶴岡政男、難波田龍起、舟越保武などの友人が発起人となって画集刊行や遺作展開催を目的に結成されたものである。

年が明けた一九四九年五月に、美術出版社から『松本竣介画集』（限定三百五十部）が刊行され、それを記念に「第三回松本竣介遺作展」（北荘画廊・七月十五日―二十三日）が開催されている。その間、郷里の盛岡でも「松本竣介遺作展」（川徳画廊、六月七日―十二日）が、岩手日報社・岩手美術協会の主催で開催されている。土方の手紙には「四月に、北荘〔画廊〕でまた遺作展が」とあるけれども画集刊行に合わせて、七月に延期されることになったのだろう。

結局、土方定一は、このときの画集に文章を寄せることはなかった。

＊

土方が松本竣介論を書くのは、『松本竣介画集』（平凡社・一九六三年）に寄せた「松本竣介の世界」であった。

松本禎子への「書簡」に、「批評家失格の私は――」といささか躊躇しながらも書く意向をつたえてから十数年後のことである。おそらく、仕事に関連して松本竣介のことを想起するということはあっても、土方は松本家を訪ねることはなかったのではないかと思う。けっして怠惰な人ではなかったから、その気にさえなれば、出かけて行って丁寧な取材をおこなったのにちがいない。しかし、わたしがここで土方の書かなかった（あるいは書けなかった）理由を忖度するのは妙なものである。だから、これ以上言及しない。

要するに『松本竣介画集』の刊行にあたって、こんどは自身が率先する立場に立たされることになったという ことなのではないだろうか。結果は資料的な面も併せて掲載作品数も多く、また造本すべてにわたって、いかにもこの画家に相応しい、感じのいい画集となっている。

一九五一年に神奈川県立近代美術館が開設され、その企画・運営に当たることになった土方は、開館当初の十数年間、二人展を毎年のように企画し、ちょうど松本竣介の没後十年になる一九五八年、島崎鶏二との二人展（四月二六日―五月二五日）を組んでいる。そのときのリーフレットには担当学芸員の朝日晃が「松本竣介について」を書き、土方のほうは「回顧される画家たち　佐伯祐三展、松本竣介・島崎鶏二展」（朝日新聞／一九五八・五・一四）を書いている。

したがって、この二人展を契機に松本竣介論にとりかかることが可能となったのだといっていい。わたしは土方の「松本竣介の世界」を『土方定一著作集８　近代日本の画家論Ⅲ』（平凡社・一九七七年）に収録された「松本竣介　ひとつの目覚めた青春の魂について」で読んでいるが、この副題は『大正・昭和期の画家たち』（木耳社・一九七一年）をまとめたときに付されたものであろう。

こうした書誌の細部はともかく、土方の竣介論は、やはり、没後の自由美術協会の「遺作特別陳列」に入ったときの感動を回想し、二科展初入選の《建物》（一九三五年）から絶筆の《建物》（一九四八年）にいたるまでの作品を列記しながら、その造形と画家の心理を探ったものとなっている。「附記」には、松本竣介の聴覚障害をかか

えた「内なる声」をゴヤのそれと比較し、「松本竣介は素直に自己のなかの人間の声を聞き、それを描く謙遜なモラリスト画家に終始した。永遠の青春の、ひとつの歌であった」と評している。そして「一九三八年から一九四〇年にかけての松本竣介は——」として、こんなふうに書いている。

松本竣介がそのなかで生活し、そのなかで生活の資をかせぎ、そのなかで『雑記帳』の編集長として理想的な文化運動の誕生を夢想し、自らも詩を書き、アフォリズムを発表し、そのなかで結婚し、そのなかで愛児をもち、そのなかで愛児を失った都会に対する哀歓、生活を愛した松本竣介の詩、生活を愛することが人間として正しく生きることにつながる松本竣介の詩がすみずみにまで透徹した画面となっている。そういう意味で、この時期が松本竣介のいちばん幸福な時代であったといえるようだ。

「そのなかで——」を繰り返す感想（見方）の是非は問わないが、こうした言い方をする土方の背後に、わたしは暗々裏に苛烈な中国体験があったことを想像する。と同時に、年譜的にみれば土方は二人の子をもつ父となっていて、そこには暮らしの変化があったことも無視できない。が、いずれにせよ、調査・研究の進んだ現在からみると、この土方の文章からはとくに資料的発見はない。けれども、啓発される視点（論点）がまったくないわけではない。

今回の「松本竣介展」には出陳されなかった松本竣介の一九四三年のノートから抜粋した箇所の、土方の引用を介して、わたしは松本竣介が、いかに藤田嗣治を適確な視点でとらえていたかを知って感心し、また眺めのいい彼の絵画観に驚いたのである。

日本のリアリズムには、アルカイックな過程がない。気分として理解されるリアリズムか、或はアカデミックな意味

でのリアリズムしかないといふことが致命的だ。開花と同時に、デカダンスの始まるのはそのためだと思ふ。藤田の初期の作品にはアルカイックな写実といふものがあった。しかし、それは視覚とサンチマンを超えたものを持ってゐない。

（五月二二日）

藤田は日常使用する言語のみによって、一切のものが語り得、説明し得ると信じてゐるらしい。絶対的な強さと共にこの人の限界がある。作品がそれを語ってゐる。説明力の不充分であったころの作品は、その未知なるもののあることに対する闘志が、はからずして詩を生んでゐる。日常的言葉では語られる一切が通俗であると思はなければならぬものには、いゝ教訓ではあるけれども。（十一月四日）

土方はこの引用のあとで、藤田嗣治と同じく松本竣介を啓発した野田英夫をとりあげている。しかし線描画家の松本竣介の特質を簡単に述べたいとゞで、ここでいわれている「アルカイックな過程」について掘り下げた論究はしていない。けれども、こうした引用を自らの思考の代弁とする手法の是非はともかくとして、わたしは松本竣介のノートの記述から、この箇所を書き写しているというのは、やはり土方の炯眼以外の何ものでもないと思う。土方は三十歳前後の時期（一九三四年）にE・R・クルティウスの文学論をいくつか翻訳しているが、しばしばその引用の妙を語っていたのを憶えている。

松本竣介のノート、とくに『ZATU 一』［雑］と題した一冊は、多くの書き込みがある。なかでもフランスの詩人シャルル・ペギーの『半月手帖』（平野威馬雄訳　昭森社・一九四二年）からの引用で埋められている恰好で、わたしはこの前後の松本竣介の思索の運動に、いかにペギーがかかわっていたのかをみると同時に、当人がまたたいへんな読書家であったことを示していると思っている（カタログ所収の「松本竣介・主要蔵書目録」［編：小金沢智］を参照）。

ある書簡　松本竣介と土方定一

松本竣介《立てる像》1942年

＊

展覧会の会期中、わたしはいくどか《立てる像》(一九四二年)のある壁面の前で立ちどまった。左側の《画家の像》(一九四一年)、右側の《三人》(一九四三年)と《五人》(一九四三年)と《立てる像》とを見比べ、《立てる像》のほかの三作品は、いずれも人物像の組み合わせによる画面となっているが、《立てる像》だけは、画家一人を描いていて、しかも色調もちがう。また印象の内実も異なるというのは、どうしてなのか、そのわけを考えたが、結論らしいものをみちびけなかった。

決め手を欠いた思考は、この絵の不思議さが「中景の不在にある」という、ずいぶん前に書いた拙文(「松本竣介の「街」、拙著『早世の天才画家』に収録)を思い起こさせたが、おおよそ、こんな話である。

日本の近代絵画史の「近代」は、風景の遠近法における中景の欠如を、いかに充足させるかという課題をもって展開してきた。その理由は、画家が実質的な「近代」の生活空間を視覚の上で獲得できなかったからである。秋田蘭画(洋風画)などに顕著なように、近景を必要以上に拡大し、遠景を極端に小さく描いているのは、その間の空間を広くみせるけれども、実質のない、ある意味でそこは不在の中景となっているということ、つまり、暮らしの風景としての実態をとらえていないからである。[4]

わたしの疑問としたのは、松本竣介の《Y市の橋》(一九四二年) でも《運河風景》(一九四三年) でも、彼はむしろ中景をこそ描こうとしている。そんな画家が《立てる像》にかぎって、中景を追い出しているのは、どうしてなのだろうということなのである。

絵に近づいてみてもリヤカーを引いて帰る人、また道を横切っている一匹の犬よりほかに何もみえない。人気のない建物を遠景にして画家が立っている——この絵に、時代の風 (戦争) に抗して異を唱えている画家の姿 (抵抗の画家) をみる、という評もあれば、暮らしの風景 (生活圏) をまもろうとする一人のモラリストの姿を、そこにかさねる人もいる。

わたしは「そんなに頑張るなよ」と、声をかけてあげたい気になるけれども、それはともかくとして、この《立てる像》にからむ話となれば、どうしたって「みづゑ」(一九四一年四月) に掲載された松本竣介の「生きてゐる画家」の発言に言及しないわけにいかないであろう。すでに紹介した土方書簡に出てくる佐波甫の論考 (「松本竣介」「みづゑ」一九四九年二月) は、敗戦直後の解放された空気のなかでは、いささか「生きてゐる画家」の発言も「微温的」と受け取られるだろうが、当時 (「文化ファシズム期」) の状況を鑑みると、それは人間的で痛烈な抗議となっていて、松本竣介のほかに誰がいただろうか——という内容である。

土方が「大へんいい論文でした」と感心を示しているのは、松本竣介の「生きてゐる画家」の発言についての評価もさることながら、佐波が解放された空気としての「民主主義革命の嵐の中では——」というところに、いま現在、自分が直面している課題が潜んでいることを直感したからであろう。

しかし土方はそうした嵐の渦中で先陣を切るようなタイプでない。どちらかというと傍観者的な立場にあったのではないかと想像されるが、歴史的な展望を拓き、明日の希望を担うべき具体的な方策をもとめていた——と

するのは早計だとしても、「いたずらに革命の嵐のなかで人事的な騒動に巻き込まれるのはゴメンだった」という感想を（ずっとあとになって）、わたしに呟きにも似たかたちでもらしたことがあった土方である。

松本竣介論をなかなかものにできなかった理由の一端といってもいいが、要するに狭い主義主張（コミュニズム）のなかに、この画家（そして自分）を囲い込むことには同意できないものがあったからである。

いずれにせよ《画家の像》《立てる像》《三人》の三点は、二科展に一九四一年からつづけて出品された作品であるが、今回の展示の前期と後期の作品をわける分岐点に選んだのが《顔（自画像）》（一九四〇年）であった。四号大の小品であるが、《画家の像》といっしょに二科展に出品された作品である。

「それまでの明るい多分に遊戯性を持ったモダニズム様式から古典的画風への復帰を示し、竣介の画業の後半期の開始を告げるものである」（浅野徹「松本竣介の一面「生きてゐる画家」をめぐって」、「松本竣介展」カタログ、東京国立近代美術館・一九八六年四月—六月）という指摘は示唆的で、《立てる像》の中央の画家の顔と密接な関連をみることができる。

ここで思い出すのは、土方が松本竣介論のなかで引用した「日本のリアリズムにはアルカイックな過程がない」と指摘した松本竣介のことばである。

《立てる像》の人物の背景は、《ごみ捨て場付近》の素描と、それを油絵にした《風景》（いずれも一九四二年）を関連させてみれば類似は如実であるが、画家のこころみとしては、それは絵画自体が生み出す想像の空間をいかに描くべきか、という課題をともなうものだった。逡巡したとでもいうか、画布を告発の戦場とはしないという覚悟で、どことも知れない想像の場へと第三者をいざなう画面へと変貌させているのだが、ユーモラスな気分の漂っている《並木道》や《駅》（いずれも一九四三年頃）などの作品は、物語性をちょっぴり潜ませて、一種、無言劇のような画面ともなっている。わたしは、ここにアンリ・ルソーや初期の藤田嗣治の作品を例証として挙げたいがどうだろう。

要するにわたしの話は決め手を欠いたままだが、この《立てる像》の不在の中景こそが、ある意味で松本竣介のいう「視覚とサンチマンを超えた」領域なのだといっていいのではないかと思う。

昨年の暮れの押し迫った頃、土方定一の三十三回忌を催した。小人数ではあったが、土方に縁の深かった人に集ってもらって供養の会をもった。そのとき編集者の一人であった高草茂氏が、こんな話をされた。

一九七二年に「ペーテル・ブリューゲル版画展」(神奈川県立近代美術館他を巡回)のあとに、『ブリューゲル全版画』(ベルギー王立図書館編　岩波書店・一九七四年)の刊行を企画し、ブリューゲルの全版画をファクシミリ版として制作するために、監修者の土方定一をともなって、最終的な校正をおこなうために短期日ブリュッセルに赴いたことがあった。そのとき、どこかの街（リエージュといったかな）の教会の前で記念写真を撮るということになり、カメラをかまえると（同行の大見修一氏）、ちょっと待ってくれといって、土方が「松本竣介の《立てる像》のポーズをとるから」といわれたという。教会前の写真をみると、たしかに踏ん張った恰好の《立てる像》にそっくりの土方定一が写っていた。

　　　　　＊

「松本竣介展」も好評裡に終わって、次の展覧会が始まろうとするときに、野見山暁治氏と山口千里さんが再度、来館された。あの雪の日とは打って変わって、まるで四月上旬の陽気である。館のレストランで歓談した。わたしは、これまで野見山氏には松本竣介の同時代の画家や友人たちにふれた文章はあるけれども、軽妙な文章によるエッセイストでも知られる野見山氏である。松本竣介についてはどこにも書かれていないので、その点を訊くと、一九四八年の第十二回自由美術家協会展に初入選して「ぼくの作品の向かい合わせた対面に、麻生（三郎）さんの絵がかかっていて、感動しましたよ」といい、「故松本竣介遺作特別陳列」ものぞいたが、松本竣介との接点はなかったとのことであった。

自由美術協会の仲間入りをした野見山氏は、その身近に接した仲間のことを「ぼくより年上だとはいっても、ほとんどが三十代ではなかったか。野盗の群のように、みんな眼をぎらつかせていた。既存の画壇に反抗する若い絵描きの、これは吹き溜まりだ──」(『いつも今日 私の履歴書』日本経済新聞社・二〇〇五年）と書いているが、ここには松本竣介の姿はない。

野見山氏は眩しそうに目を細めて、「舟越（保武）さんが画家になるのをあきらめたのは、松本竣介がいたからだと話していたよ」という。レストランの窓からみえる大樹の下には、まだ残雪があった。

(1) 一九四六年に、美術評論家の林文雄が社会主義リアリズムの視点から土方の『近代日本洋画史』（昭森社・一九四一年）を批判したことにたいし、翌年、土方は「近代美術とレアリズム」において、高橋由一の《鮭》を例に挙げ、思想史的な意味と絵画的な意味を混同してはいけないと反論。これを端緒として、永井潔、植村鷹千代、石井柏亭らを巻き込んだ論争となった。

(2) 「昭和二十一年元旦」の日付のある一枚片面刷りの印刷物。自由な討議と相互扶助の理念によって「美術界の基礎組織となる日本美術家組合を結成すべき」として起草された。既成の、または新規の美術団体を否定するものではなく、それらを包括し、敗戦後の日本の美術界を再起させようという意図があった。この組合結成に賛意を表明する麻生三郎の手稿も遺されている。

(3) エルンスト・ローベルト・クルティウスは、ドイツ出身の文学研究者、批評家。フランス近代文学から中世へと研究対象を移していった。土方は一九三四年に「十九世紀フランス文学の回想」「ヨーロッパ精神とフランス文学」などを翻訳し、雑誌に寄稿した。また、匠秀夫著『小出楢重』（日動出版・一九七五年）の推薦文において、「E・R・クルティウスはその引用文のうまさで賞賛されたが、それと同じように、小出楢重の無頼な文章を巧みに引用しながら、叙述は進められていて飽きない」と記してもいる。

(4) 酒井忠康『松本竣介の「街」、「早世の天才画家」、中公新書・二〇〇九年、三三一──三三二頁。

わが身を寄せて　野口彌太郎

暮れ（一九八三年）に、できたてのホヤホヤの、待望久しい一冊の画集をいただいた。『野口彌太郎画集』（日動出版）である。油彩を中心とした六三七点の図版は、それぞれ作品の出陳歴を記している。まことに自由に、といっていいほど作品の題名を変えた画家の総目録をつくり、加えて画家の年譜の詳細さと正確さには、この手の仕事を苦手としているわたしには、ただただ驚くばかりであった。

野口彌太郎の訥々と語る口調が、そのまま活字となっている。それぞれの時期の肉声的な文章を挿入していて、たんなる機械的な年譜ではなく、随所に画家が自らを語るというふうな感じすらあって、じつにみごとな年譜となっている。ことに、「一九三〇年協会」に出品し、前田寛治の主宰した「写実研究所」入所にかんして、画家の真意を述べたところなど、ああ、やはりそうかと考えをあらためさせられる箇所である。それは編者に宛てられた書簡の要約である。野口さんは、前田寛治の作品に傾倒したことにたいして、「尊敬の念を抱いていたのは事実である」としても、「作品に傾倒した」ことを、それまでの画歴で強調されてきたことにたいして、こんな事はどうでもよいのだ、と述べている。
「本質的には、私の絵の中で前田寛治の作品に傾倒したものはないと思うので、こんな事はどうでもよいでしょうが、私の画集が出るときには訂正しておいてほしい」というふうに、かなり固執した書簡をしたためているのである。

作品は作家をはなれて、それ自体が別の歴史を生きるものであるから、たしかに作品の影響関係を作家自身が

とやかくいってもしようがない。しかし、少なくとも自分が生きている間に、その画業を全体的に検証することのできる機会をもつなら、誰しもそれ相応の自画・自刻像に対する関与は、ゆるされて然るべきものではないだろうか。

わたしもここ二百年ばかりの近い過去をほじくりかえしては、過去の幽霊をつれ出し、それぞれに時代の証言者として登場してもらう、ということをしているからというわけではないが、粉飾ないし改竄はむしろ後世の人間がしている場合が存外に多いということを強調しておきたい。見方をかえれば、後世の歴史に仕掛けるところの、遠大なる悪意を秘めた役者に、ホトホト手を焼きつつ、ある種の避けられない魅力の余影にあずかる、といったようなところにふき出てくる天邪鬼というか、何か傾斜した心情の流れは、これまた限りなく刺戟的なものなのである。だから、わたしの個人的なイメージのなかに、その姿をあらわす野口彌太郎という画家は、作品の上ではことさらの曲折はないかもしれないが、どうも人物としては、その悠揚せまらずの堂々たる風貌の背後に、多々悪戯心をちらつかせていたようにもみえるのである。

いま、このあたりを証拠もあげずに陳述したりしては、誤解をまねくことにもなるので、土方定一の、この画集に捧げられた長文の「野口彌太郎論」の助けを借りて話を続けることにしたい。

　　　　＊

どうした理由からか知らないが、一九七〇年に鎌倉で開催された「野口彌太郎展」の際には、野口さんについて土方さんは文章を書いていない。晩年というには早いけれども、土方さんの代表的な仕事となっているレンブラントの評伝（『評伝レンブラント・ファン・レイン』）を執筆していた時期であり、加えて湯河原の病院に入院しなければならぬ事態をまねいていたので、親交深き画友にかんして腰をすえた文章は書きえない、とふんでいたのかもしれない。結局、野口さんの生前ではなく、没後の一九七九年に三回忌を記念した回顧展を組織したときに、

その序文をカタログのために書いたということになる。正確には、先ず、画集刊行のために序文を準備し、回顧展のカタログにそれを使用、手を加えて、画集の序文としたのが順序である。副題にも付されているように「天成の画家の資質の生成について」とあるように、まことに土方さんらしい、流したところのない、つよい言語操作と構築的な思考に裏付けされた文章となっている。

しかし、いまおもいかえしてみると、土方さんの命運をわけた東京女子医大への入院は、一九七九年末のことであるから、その数ヵ月前に書かれたものということになる。夏と秋に、病気を自らはこしようのなえるヨーロッパ旅行（展覧会のための仕事）をして、結局、その無理がたたって回復をみることなく翌八〇年末に先立たれたわけである。

電話で編集者の大塚信雄氏に訊いたら、この画集の文章の最後の部分は、あとになって書きたしたもので、おそらく絶筆ではないか、ということであった。もう、どうにも処置のしようのなくなるまで、原稿を書いていたので、入院中の産物だろうとおもうけれども、いかにも土方さんらしい一筋があって、わたしは興奮したのである。軽々しく興奮したなどといっては、文章の深い意味には通じないだろうから説明を要するが、それは野口さんの《長崎の屋根》（一九六六年）という作品についてふれられたくだりである。ちょっと長いが引用してみる。

長崎の街なかの二階の露台で裸婦が浴みしており、左下に一人の男が好奇的な顔をして見ている作品である。描いてあるのは、それだけであるが、ぼくには、そうは思えない。巨匠の題材にしばしばなっている《浴みするスザンヌ》を二人の長老が覗いている題材の野口さんのパロディに思えてくる。これはティントレットのウィーン美術史美術館にある《浴みするスザンヌ》でも思い浮かべていただいてもいい。この《浴みするスザンヌ》は、ぼくが説明するまでもなく、旧約、ダニエル書、第十三章に書かれている話で、バビロンの豊かなイスラエル人ヨアキムの美しい妻、スザンヌ

野口彌太郎《長崎の情緒》1965年

を二人の判事である長老が犯そうとしたが拒絶され、逆にこの二人の長老はスザンヌの無実が証明され、二人の助平爺さんは死刑となった、という筋である。野口さんの《長崎の屋根》の男は、二人でなく一人であるが、パロディとすると日本的で面白くなってくる。長崎の屋根続きの大胆な構成も野口さんの力量を充分に示している。

土方さんの、あの怖そうな面貌は、ここで悪戯っぽくニヤリとしている。しかも、なかなか穿ったみかたであゐ。画家と批評家の関係にもしばしばこの手の話は当てはまりそうにおもえるが、そんなことより、作家の動機の虫をつれ出している土方さんに、こんな文章を書かせているところが興味深いのである。わたしの感じ方は別なのかもしれないが、書きたした部分、つまり絶筆において、このような艶種のひとつを引いて、クソまじめに造形の心理学を綴っているわが師の懐中に、いまになってみれば、もっと深入りしておけばよかったと後悔しているのである。

　　　　＊

ともあれ、画集の文章を読んで興奮したと同時に、奇妙な感じをいだいたことも否定できない。それは時の推移の不思議さということであろうか。ある種の錯覚にも似て、それは時のへだたりを無視して襲いかかってくる。批評の文業は、どんなに主体的なものであっても、書く契機は外からあたえられるものである。

が、しかし、土方さんの書きたした部分は、おそらく動機において自らそうしたかったもの、と解していい。字面の上にもそれ相応の感じが滲んでいる。たとえ何かを殺して書いていたとしても。

わたしの「奇妙な感じ」は、土方さんの絶筆は何かなどと考えたところのなかにに生じている。だから、これが絶筆であると知って厳粛な気持で読み、読んでいて先ほどの艶種の箇所にきて、その重苦しさから救われたのである。時代を同じくした画家を心にもつことの優しさ、というのは、わたしのような若輩にはまだわからないところであるが、土方さんが、こんなことをいったのを記憶している。「いい友情に恵まれた批評家——」と。これは、わたしがたまたまハーバート・リードの未亡人から聞いた話をしてきたときに、その際に、リードの友人（ヘンリー・ムーアやベン・ニコルソン）のことをリードの未亡人から聞いた話をしたときに、ポツリともらされたことばである。相互に厳しくわたりあうことによって、同時代を確認し、仲間意識の延長といったようなニュアンスではない。かつまた、その時代の根深い生活のようすをことばにして、それぞれが心の風景として表現しあえる相手をもつということである。

ヘーゲリアンの土方さんと恬淡としていた野口さんの組みあわせは、外見的にはいろんな解釈がなりたつとおもう。しかし、あまりにも生得の感性が生きいきと絵画化している野口彌太郎という画家にたいして、思考の歯車をギシギシさせ、重厚で苦味をもった文章を書いてきた土方さんは、ある種の羨望をいだいていたのではないだろうか。海老原喜之助や鳥海青児、あるいは岡鹿之助など親交をもった同時代の画家を論じたものも、それぞれにわが身を寄せて自分に固有のエッセイとなっているが、この野口さんを論じた文章には、画家の動機にふれようとするひそかな意識がはたらいている。

作品のなりたちを、いわば社会科学の方法で解釈してきたところなきにしもあらずの土方さんが、ここにおいてもその方法意識（土方さんは現場を検証、足で書いている）を捨てようとはしていないけれども、「助平爺さんはここで死刑となった」というあたりは、そっけない表現だけに、わたしはその心情の重ね方の、必ずしも上手だったとは

いえない先生の一面をみたようにおもったのである。野口さんならどんな表情で、この手の文章に応対するかを想像してみたが、もはやあの親しげな風貌に接することはない。

批評という仕事からはなれられなかったゆえに、ある種の寂寥を感じつつ、土方さんが人間の根本のあたりに疼（うず）く、あの、怪しくて不安定な感情のはたらきに、未払いだったツケのあったことを知っていたとしても、おそらく感情に濡れた文章を綴ることはなかったろうとおもう。こんな一文を草して、下手な脂下り方（やにさがりかた）をしたのも、数日前に土方定一忌があって、みなして涅槃（ねはん）の蓋をあけたためだとすれば、未払いのツケは（酒のせいだとしても）誰かが返済しなければならない。

（１）『土方定一著作集７　近代日本の画家論Ⅱ』『土方定一著作集８　近代日本の画家論Ⅲ』（平凡社）を参照。

土方定一のデスマスクと田中岑

毒説をつつしみてわが生きなむに武器なき将軍と友がいふかな
田中岑（「地中海」第四巻第一号・一九五六年）

この二〇一四年六月二十九日に、四谷のスクワール麹町で「田中岑先生を偲ぶ会」があった。田中岑さんが所属した「春陽会」の親しい画家たちによって計画された会であったが、わたしは葬儀にも行けずにいたので出席することにした。世話人の一人である入江観氏から指名されたのだと思うが、その「偲ぶ会」で、一言、わたしに話をしてほしいということになり、用意したペーパーをもとに、四、五分ほど以下のような話をした。

田中岑さんが、四月十二日に亡くなった、という知らせを受けたのは、二日後の十四日のことでした。長男の玄さんからの電話でした。アメリカ、ロサンゼルスから話をしています、と言われた。すぐにも帰国するということでしたので、いずれ詳しい話を聞く機会があると思い、電話を切りました。そのあとで、父の田中さんとは、わたしがまだ二十三、四歳頃からのつきあいだったことを思い出して、いろんなことが脳裏に去来しました。

そのことは、まあ、ともかくとして、奥さんを亡くされたときには、ズーッとあとになってから知らされ

なあ、と、わけもなく思い出し、このたびは、ご実家を訪ねることを躊躇したようなしだいです。独り書斎で、わたしはご冥福を祈りしました。

この秋、九月六日から十一月三日まで、川崎市市民ミュージアムで大きな回顧展をするというので、図録には「田中岑と土方定一」というテーマで一文を寄せるつもりでおりました。担当学芸員の喜安嶺さんに、いくつか原稿を書くための資料を送ってもらったのですが、そのなかに彼女から田中さんの近況を知らせる手紙が入っていて、田中さんが入院されたことが書かれていました。ちょっと心配になったので、神奈川県立近代美術館の水沢勉さんと、近いうちにお見舞い方々、お会いしに行こうよ、と相談していたところだったのです。まさか、亡くなるとは想像していませんでしたから、とても残念で、あれこれと訊いておきたいことが、たくさんあったのに、と、いま後悔しています。

偲ぶ会の方から挨拶を頼まれて、はい、わかりました、と返事をしましたが、電話をきってから困ったなと思ったのは、田中さんのことをよく知っている画家仲間のいる場で話すのですから、大丈夫かなと心配になったのです。美術館の講座ではない、などと思えてきて、急に不安に駆られたのです。ウソではありません。本当です。

しかし、日頃の不義理を果たしておこう、そんな気持ちがつよくはたらいてやってくることになりました。夕べ、長女の良さんが編集した六編のムービーを、いくどもわたしのパソコンで見ました。あらためて、そのCDを通して想起したのですが、田中さんは、絵のことなら何でも知っていて、本当に、絵描きさんらしい、絵描きさんであったなあ、と思いました。根性と才能にめぐまれた田中さんは、たくさんの仕事をし、また未完の課題の前に、ときどき思い出したように立ち止まっていたことを知りました。土方さんが、ある日、神戸文化ホールの、外壁の「色彩監督」を引き受けて、一九七二年だったと思います。高村智恵子の切り絵の《あじさい》をあ頂戴、と、田中さんに頼む電話をわたしが繋いだことがありました。

しらったデザインなのですが、これは土方さんのアイディアでしたが、巧く色の按配をつけてほしい、と願っていたのでしょうね。ほかでもなく土方さんは、高村光太郎を敬愛し、また智恵子の切り絵にゾッコンでしたから──。

しかし田中岑さんからは、その後、この件についての話を聞くことはありませんでした。いずれにせよ、土方さんがもっとも信頼を置いた画家の一人の岡鹿之助さんが、これまた田中さんの「色づかい」の妙に、えらく感心していたのを、おそらく土方さんが思い出した上での「色彩監督」の推薦だったのでしょうね。

まあ、こんな話をしていたら、切りがないので、このあたりのことは、図録のテキストに書くことにします。

土方さんが一九八〇年十二月二十三日に亡くなったときに、わたしは田中さんに電話して、これからすぐにでもやってきて、土方先生のデスマスクを描いてほしい、とつたえました。

すると、はい、わかった、ではなく、こわくて描けないよ──という返事だったのです。でも、「岑さん、あなたにしか頼めないでしょう」と説得したのです。何とかするか、というので、やって来て描いてくれましたが、そのときのスケッチブックの一点を挿画に入れて、洲之内徹さんが土方定一追悼の一文を『芸術新潮』の連載「気まぐれ美術館」（一九八一年三月）に書いています。

さきほどの壁画のことで言い忘れましたが、田中さんが第一回安井賞を受賞した年の一九五七年に、神奈川県立近代美術館の喫茶室の壁に、これまた土方さんの提案で、《女の一生》と題した壁画を依頼しています。その頃、喫茶室でお見

田中岑《土方定一のデスマスク》1980年

合いをすれば、幸せになるとかいう、妙なジンクスがあったそうなのですが、その辺のことを汲んだ画題のようです。何と、水性の絵具で（まあ、フレスコまがいと言っていいのでしょうが）、田中さんは二日間で描き上げたと言われています。

八十年代半ばの改築で、ちょっと汚れもあったからでしょうね、その壁画はベニヤで覆われて、隠されてしまいました。二〇〇三年に、葉山館が完成したとき、鎌倉館の活動も見直そうというので、田中さんの壁画を見せることにして修復をしました。再度、姿を見せたときの、田中さんのうれしそうなようすを憶えています。

そのとき、土方定一の名著の一冊、戦前の一九四一年にアトリヱ社から出た『岸田劉生』を、田中さんはお礼に、といって、わたしにプレゼントしてくれました。

夕べ、どんな話をしようかと思い、良さんのつくったＣＤを見ていましたら、三年前、横浜の「せんたあ画廊」で、佐々木静一さんに捧げる三人展開催の映像があって、田中さん、渡辺豊重さん、海老塚耕一さんの三人を囲んで、懐かしい面々が集まって歓談しているすがたが映っていました。まあ、これは画家の三代記を物語ってもいるのでしょうね。案内状に小文を寄せたのは、ほかでもなく、わたしでした。

それはともかく、いい贈り物を頂戴し、水割りなんかにしないで、生地で美味しいままに、つい、つい言ってしまいましたね。岑さん！ よけいなことを、後輩に手渡していきたい──と思って、わたしはこのところ仕事に精進しています。

田中岑の人と芸術が、ほんとうの意味で問われるのは、これからでしょうが、岑さん！ たくさんのいい想い出をいただいて、あらためて感謝の意を表して、わたしの挨拶とします。

とりとめのない挨拶である。わたしの知らない人たちが多く席についていたが、自分の田中岑像（あるいは印象）が、いかに恣意的なものであるかがわかって、ちょっと恥ずかしい思いに陥った。おそらく、わたしの挨拶

は美術史的な視点もなく、またその人と芸術を適確に位置づけた内容とは言い難いものだったからである。まあ、自分が思うほどに、第三者はそんなことを期待しているわけではないから、これは半分以上、自分の思い込みに過ぎないといえないこともないが、いずれにせよ、ここでは田中さんと土方先生とのかかわりについて思いつくままに書くことにしたい。

＊

　ある日、田中さんから電話があった。いま土方さんの肖像画を描いているのだが、胸に勲章をつけたい。けれども大きさや色をおぼえていないので、ちょっとおしえてもらえないか——と言う。まだ土方定一は存命中だった。勲章というのは、「エドワルド・ムンク展」（一九七〇年）開催などの功績でノルウェー国から「聖オラーフ騎士十字一等勲章」を授与されたときのものである。
　しかし、内緒に描いているので、直にそのことを当人に質すわけにもいかない。そこで、わたしに訊いたのだと言う。
　たぶん雪江夫人にこっそりおしえてもらって、返事をしたのではないかと思うが、出来上がった絵は、いかにも冴え冴えとした土方定一像であったのを記憶している。田中さんの肖像画の傑作として知られる、あの一種、鎮静した「時の溜まり」のようなものが絵の背後に燻っている《窪田空穂米寿の像》（一九六四—六九年）や《朝井閑右衛門の像》（一九八三年）と比べるのは無理だけれども、何事にも前向きな土方さんの雰囲気をとらえていて、巧いものだなと感心した。
　しかし、この絵には田中さんの、ちょっとした土方さんへのねぎらいの意味が込められているのかもしれない、とわたしは想像した。
　しょっちゅうやっつけられていたろうから、こん畜生、という思いに駆られたはずなのであるが、それはそれ。

いざというときには、土方さんは頼りになる兄貴分なのだから、それ相応の敬意を払わないといけない、という考えが、おそらく勲章の件に結びついたのだろう、とわたしは思った。田中さんの礼を重んじる人間性の一端と解してもさしつかえない。

じつは土方さんは何かの折に、田中さんに肖像を描いてもらいたいと願って、モデルになったことがあったのである。

というのは『土方定一追想』に、田中さんは「追慕」の一文を寄せていて、そのなかに一九七四年のサインをもつ《土方定一七十歳》のデッサンが出てきたことを記しているからである。手紙の束といっしょに保管されていたのであろう。田中さんは一九六〇年十一月から翌年にかけて、半年ほどフランス、イギリス、イタリア、ギリシアをめぐる旅に出ていて、そのパリ滞在中に土方さんから手紙をもらっていて、その手紙を引き写している。

田中岑壁画《女の一生》1957年　神奈川県立近代美術館・鎌倉館喫茶室

出発前に一度、お会いして、ちょっと、用事もあったのですが、と思っているうちに、さっさと行ってしまったのには驚きました。／寒いパリの街なかを、鳥の巣頭でやや猫背のあなたが歩いているのを想像するのは、たいへん愉快です。大都会は冬の生活が愉しいものですが、はじめから冬だといろいろ、つらいと思います。御健康をいのります。

この手紙を読んで、田中さんは年譜をたどっているうちに、土方さんをデッサンしたときのことを思い出したのに

ちがいない。土方さんから「つぶらな瞳のデッサンがほしい」との電話があった。肖像とは、理想と現実のバランスで成立するというのが持論だったからか、シャワーを三度あびて、モデルになった」と書いている。

このデッサンの裏には、失くすおそれがあるので、佐々木静一氏に保管を依頼したことや一九七八年十月二十九日に描いたこと、さらには「七八年といえば、土方定一の会があった」と記している。

はたして土方さんが「つぶらな瞳のデッサン」と言ったかどうかはあやしいけれども、しかし「シャワーを三度あびて」というのはあり得ることだ。

というのは青山斎場での告別式(一九八一年一月二十三日)の弔辞で、江上波夫氏が土方さんとの思い出を語り、懐かしさを込めて「人に借金する時には、新しいフンドシを締めてゆけよ」と言われたという話をしていたのを記憶しているが(『土方定一追想』所収)、この話などは、いかにも土方さんらしくて、シャワーの話にもどこか通じ合うものがある。

土方さんは田中さんに敬意を払う意味で「シャワーを三度あびて」描いてもらったのであろう。が、実物は未見である。また「土方定一の会」というのは、一九七六年一月から刊行の始まった『土方定一著作集』全十二巻(平凡社)の完結を記念して、ホテルオークラで開催された会(一九七八年十月十一日)のことである。

　　　　　　＊

わたしは「田中岑先生を偲ぶ会」で、田中さんに土方さんのデスマスクを描いてほしいと依頼した話をし、そのときのいきさつを洲之内徹氏が「芸術新潮」に書いたことを話した。同誌の「気まぐれ美術館87」の「ついで涙」(第三十二巻第三号・一九八一年)と題した一文である。

洲之内氏の現代画廊へ田中さんが遊びに来て、そこで話をしていると、佐々木静一氏から田中さんに電話がかかってきて、土方さんの容態が芳しくないという話になり、「時間の問題というわけか」と確かめると、やはり

「そうだよ」という怒った声が返ってきた——とある。
洲之内氏は、土方さんとの戦争中からのつきあいを、巧みに読ませる文章で縷々つづっているが、ある作品をめぐって、そのとき土方さんとちょっとした行きちがいを生んでいた。何とか解決したい、そんな気持ちと、切羽詰まった土方さんの容態への気遣いとが交差したままに、こんなふうに書いている。

その翌日だったか、翌々日だったか、私は先程も言った用で鎌倉の美術館へ行った。その用のことはあとで書くが、午前中の早い時間で、学芸員の部屋にはAさんと、若いSさんと二人しかいなかった。私は私の画廊へ岑さんに掛ってきた電話の話をした。
「岑さんにね、土方さんの顔を描いといてくれと頼んだんですよ」と、Sさんが言う。「ところが、死と格闘している顔を描くのはいやだ、安らかになってから描くよって、岑さんが言うんですよ」
「岑のヤロー、ひでえこと言やがるなあ」
「安らかな土方さんの顔なんて意味ないですよ、土方さんが亡くなったのはそれから二日目の朝である。それを思えば、私とSさんとの会話は不謹慎極まると言わねばならない。私たちはそんな冗談めいた口をききあって、おまけに笑いさえしたのだ。しかし、そんならああいうとき、いったいどんな顔をして、どういうことを話しあったらいいというのか。

Aというのは足立朗氏であり、Sというはわたしのことである。微妙にニュアンスのちがいを感じるところがあるけれども、あらためて読んでみると、やはり巧いことを書くものだと感心する。もとより雪江夫人と相談の上だったが、このとき石膏デスマスクを柳原義達氏と向井良吉氏の二人の彫刻家にとってもらい、田中さんに描いてもらったのは、その直前だったように憶えている。

田中岑という画家の流儀によって描かれた、のびやかな線描による数枚のデッサンが残された。いずれも、じつに安らかな表情をした土方定一の死に顔となっていた。こうした画家の内的必然のことを、田中さんは「郷愁」と言っていた。

（1）向井良吉氏の「デスマスク覚書」（『土方定一　追想』）には、柳原義達氏の指示にしたがって「壮絶に戦士を遂げたる」土方定一のデスマスクをとったときの痛々しい思いがつづられている。「枕もとに敷きつめた新聞紙に柳原氏の涙音をたてて落つ。／一碗の石膏を塗り了えし頃より彫刻家の意識に醒め行く自分を感ず。／不思議なる想いなり――」と。

年賀状の牛と柳原義達

柳原義達のデッサンに初めて接したのは、一九六〇年代の半ばころではなかったかと思う。作家の代表作のひとつである《坐る》（一九六〇年）を、ある日、柳原さんが美術館へもってきて設置し、それを囲んで土方館長や先輩学芸員たちと歓談していたのをおぼえている。その《坐る》あるいは、柳原さんのウィットに富む性格をもののみごとに形象化した作品として高い評価をえた《犬の唄》（一九六一年）あたりの時期に描いたと思われるデッサンをみたとき、わたしはデッサンというものが、かくも刺戟的で、それ自体がすでに彫刻の表現に代えるべきものとなっているということを知らされて、以来、彫刻家のデッサンというと柳原さんのそれが最初に眼に浮かぶようになったといっていい。

だれそれのデッサン（例えばジャコメッティ）に似ているとか、サインペンで描いているから、はたして変色しないだろうか、などということは些細なことはどうでもいい。衝撃というのが全てなのである。俗な言葉でいえば、ひと目惚れである。否、そんな他愛ないことではない。もっと根本においてつたわる血のさわぎのようなものであったろう。気障っぽくいえば、人間そのものとの出会いである。《ピアノ》（一九七四年）をみられたらいい。その是非はともかくとして、わたしにはベルリオーズの「ファウストの劫罰」ないし「レクイエム」が聞こえてくるような気がした。

それは写生を超えて一種の内面化した音をはらんだものとなっているからである。

とはいっても彫刻家は観念で彫刻をつくるわけではない。デッサンもまた然り。対象をみすえて、そのはてに、つかまえる形態の探求が前提になければならない。

柳原さんは、わたしにこんなことをいったことがある。「デッサンは結果を教える」と。画家なら、あらゆるイメージを解放させ、それが未知の領界へどのように展開していくのかを探るだろう。しかし、彫刻は探索であると同時に、デッサンは結論と結びつくのである。

もっとも、絵画的な趣向に誘われて、彫刻家の手を忘れてしまう場合もないとはいえない。《道標・鳩》(一九八〇、八四年)は、あるいはそういうニュアンスを残しているかもしれない。しかし《風の中の鴉》(一九八一年)は、描くのではなく、つくっているのである。外界の空気の変化や肌をさす風の方位、あるいは外気の温度までが、鴉という対象を借りてつたわってくるような感じがする。粘土をいじる手とペンが連動しているのである。

ちょうど干支でいえば五年のときであったが、霙の降る寒い日に女房の運転する小さな車で環状八号線をトコトコ走って交渉にあがったのである。わたしは土方の依頼で、年賀状に牛を描いてもらうために柳原さんを自宅(世田谷区経堂)に訊ねたことがあった。ずいぶん前(一九七二年)の話である。暮れにはまだ間はあった

牛——ときいて、柳原さんはニヤニヤッとされた。

きびしい批評と親愛と期待とのないまぜのなかで、これは柳原義達という類まれなる日本における具象彫刻の作家の、その制作の多くに関心を抱いて見つづけてきた美術批評家・土方定一の依頼である。

おそらく、柳原さんはただごとではない、と受け取ったのにちがいない。わたしは夏目漱石が、芥川龍之介に遺したといわれる「牛のように歩め」という言葉を想い出して苦笑いされた。両者(土方・柳原)の内的関連をおしはかる人間的交流に、まだ、なじみの感情を寄せうる年齢ではなかった。

柳原さんは近くの農家へ出向き、数日、牛をスケッチしたという。鴉や鳩のように家で飼って、毎日のように

柳原義達《作品（牛）》 1972年

観察している対象ではない牛を、どんな気持ちで描いていたのかをわたしは想像した。もののはじめから、つまり、その姿そのものがすでに彫刻的である対象＝牛を、孤独な人間の化身として描いたデッサンをみせられたとき、わたしは柳原さんの精神の背景を予感した。《犬の唄》の裸婦像に人間存在の解体の悲鳴をきくとすれば、何かを媒体に人間は心の痛みを癒さねばならない。柳原さんは牛にそうした感情をかさねていたのかもしれない。

＊

「彫刻を脅かすのはデッサンの身振りなのだ」といったのはアランである（『彫刻家との対話』杉本秀太郎訳　彌生書房・一九八八年）。

彫刻として感得するボリュームは、よけいな表現をすべて洗い落したものだからこそ彫刻はデッサンよりモデルに近いのだけれども、しかし、逆にデッサンのように自在な身振りを彫刻にもとめることが無理なのだとすれば、デッサンを続けるほかない。そんな進みぐあいの過程にたどりついたのが、あるいは柳原さんのデッサンではないだろうか。ヘンリー・ムーアもこんなことをいっている。「デッサンから彫刻をつくることはない」と。彫刻にするときにはあらゆる角度から眺めることのできる模型をつかうからである。ならばそれは「デッサンにおいて、素晴らしいのだ」ということのようである。アランのことばを借りるとすれば、ということになるが、いまとなっては懐かしい思い出となっているが、酒席での柳原さんの談話には、一種、独特なユーモアがあった。それが彫刻のかたちに「具象」を超える

ものを暗示させるのだろうが、別の見方をすれば彫刻のなかに発見する「詩のこころ」に柳原さんは誘われていたのではないかと思う。エッセイ集『孤独なる彫刻』(筑摩書房・一九八五年)を読むと、そんな気がする。なかに「土方定一」という一文がある。ミラノ駅裏の居酒屋で飲んで「社会と人間との基盤」が話題であったというから互いの若さを想像させるし、このときが出会いの最初だったという。土方定一の一九五二―三年のヨーロッパ旅行のときである。旧い話だ。「土方さんの詩人としての心の動き」を、こんなふうに書いている。

吟味された言葉は誠実で簡素である。
「村の石の地蔵サンが赤いヨダレかけをかけているでしょう。」
これは或る時、NHKのアナウンサーの色彩と彫刻についての質問への答えである。
私は美しい表現だと、つくづく感心したことがあった。

一方、土方は柳原義達個展(現代彫刻センター・一九七四年)の図録に、「この『ひとり歩む人』のこと」という副題をつけたテキストを寄せている。柳原さんの人と作品を一通り紹介しているのだが、ちょっとばかり難解かもしれないと思われるこんな一節がある。

柳原さんはいつもトーマス・マンの意味における非政治的人間であるが、その内部世界に根源的に、あるいは、本能的にアイロニーとレジスタンスの精神があり、そのことで、柳原さんの彫刻世界は、いわゆるアカデミズムからも、世俗的などのようなものからも防御されている。

ともあれ柳原さんは、戦後日本の野外彫刻運動の先導を担った土方定一の良き相談相手の一人であった。

ある日のローマ　飯田善國

> 人生は歩く影だ。あわれな役者だ。舞台の上を自分の時間だけ、のさばり歩いたり、じれじれしたりするけれども、やがては人に忘れられてしまう。
>
> シェイクスピア『マクベス』（野上豊一郎訳　岩波文庫）

飯田善國著『彫刻家　創造への出発』（岩波新書・一九九一年）は、「一人の画家が一人の彫刻家へと変身して行く内面の旅をつづったものである」（「あとがき」）と書いているように、著者の自伝的回想である。十一年余のヨーロッパ滞在中の自身の内的体験はもとより、記憶にのこったさまざまな人との出会い、あるいは興味深い出来事などを書いている。なかでも印象的な一齣としてつづられているのが、旅行中の土方定一とのローマでの出会いであった。

飯田さんは「別れてからも私の頭のなかは火事場のようであった」と語っている。それは一九五九年春のことだが、飯田さんは、「彫刻家になれるかもしれない」というひそかな思いを抱いて、土方さんに自作の小品を見せるのである。自分がはじめてブロンズに鋳造した人体像であった。ところが、意に反した応えが返ってくる。こんな彫刻をつくっていたのでは駄目だ――と土方さんに一蹴されるのである。その日のことを飯田さんはこんなふうに書いている。以下に引き写して、そこからわたしの話をはじめたい。

その年の五月の末か六月初め頃だったろうか。知り合いのNさんから下宿へとつぜん電話がかかってきて、今、鎌倉の近代美術館長の土方定一さんが来ているから街を案内してあげなさいという。

Nさんはローマに一番永く住みついているおばさんで、言わば在留日本人のボス兼世話係のようなひとだった。

ローマの街は、もう初夏の強い陽射しに白くまぶしく輝いていた。

土方さんとは初対面だった。その最初の日、夏ものの背広をという土方さんをデパートへ連れていった。昼食のとき、土方さんはぽつりと言った。

「イイダ君、ぼくは最近、ワイフを亡くしたんだよ。これからドイツへも行くんだけど、ドイツで新しいワイフを見つけようかなんて考えているところさ——。ハハハハ——」

半分冗談、半分真面目ととれそうな言い方だった。土方さんと会うのは今度が初めてだったけれど、全身からはちきれそうな精気を発散していた。五十歳をちょっと過ぎたばかりの若さ。すべてに紳士的だった。

エミリオ・グレコの私邸を訪問した帰り道だったろうか。私は、ファッツィーニの私塾に塑像の勉強に通っていることと、最近、生涯初めてのブロンズ小品を鋳造したことを話した。すると彼は、見たいから明日ホテルへ持って来て見せてくれと言った。

翌日の午前中に、私は、ローマの中心街の裏通りにひっそり建っているホテルに彼を訪ねていった。ブロンズの包みをかかえて——。

自然光がほんのり射す部屋のベッドの端に土方さんは黒っぽい背広を着て坐っていた。

「まあ、そこへ掛けたまえ——」

椅子に坐ってから、私は紙包みをほどきブロンズを寝台の枕もとの木の台のうえに置いた。

土方さんは黙ったまま、しばらくそれを眺めていた。それから、手にとって、ひっくり返したり、撫でたりした。

ある日のローマ　飯田善國

私は、不安な気持ちのまま、彼が何か言うのをじっと待っていた。自分の作品にかなりの自信があったので、私は彼が褒めてくれるものとほとんど確信していた。しかし、彼の口から吐き出された言葉は意外であった。

「イイダ君、こんな作品を作っていたんじゃ駄目だよ。キミィ——」

彼は、キミイという最後の言葉を強い、独特のアクセントをつけて発音した。その断定的な言葉は、どんな反論もゆるさない強い響きをもっていた。

私は激しい内心の動揺をおさえこみながら、反射的に問いかけていた。

「どこが駄目なんでしょうか？　自分ではいい作品だと思ってるんですけど——」

彼は、ちょっぴり苦笑いをうかべながら言った。

「ともかくね、こんなものを作ってたんじゃ駄目だよ。もっと別のやり方を見つけなくちゃ——」

「むかっている方向が間違っているということですか？」

彼はしばらく沈黙していた。

「自分でもっと考えてみることだね——」

土方定一さんをチャンピーノ飛行場へ送っていって、別れてからも私の頭のなかは火事場のようであった。何かが激しく燃えていたが、いくら水をかけても火は消えなかった。その火炎のなかには混乱と怒りと懐疑と不安が入り交り、激しい渦巻きをつくっていた。

この飯田さんの文章は、そのまま事実だというわけにはいかないだろうが、土方さんの雰囲気をなかなか巧くつたえている。

たしかに土方さんは一九五八年秋、先妻（とみ）を亡くして、どこかたよりないようすのうちに、晩秋のヨーロッパへと赴いている。そして新しい意欲をやしない、オリエントを含む各国の美術館やその当時の美術の現状を調査し取材し、それを書き送って原稿にしている。帰国の途に着くのが、翌五九年春のことであった。

まず二人の出会いの前後を確認する意味で、飯田さんの「日記」にあたっておきたい。

「連続する出会い　飯田善國展」（神奈川県立近代美術館・一九九七年）を開催したあと、飯田さんのかけがえのない支援者の一人である伊藤光昌氏の要請で『飯田善國・絵画集』（銀の鈴社・一九九九年）が刊行された。そこに収録された「年譜」（朝木由香作成）には、飯田さんの「日記」の抜粋が載せられている。

ちなみに「日記」の注記によると、一九三七年から六三年にかけての「日記」は、六十六冊が確認されているけれども、戦中の日記は引き揚げの際に没収され、また一九五三年から五六年つまり渡欧までの「日記」と、一九六四年以後ベルリン時代の「日記」は、不明（あるいは執筆されなかった可能性もある）となっている。

二人のローマでの出会いは、一九五九年五月のことである。すでに飯田さんは一九五七年夏にミュンヘン経由でウィーンに移っていたのであるが、一年後の五八年九月にウィーンからローマを訪れていた。目的は自作の個展開催の交渉と、ペリクレ・ファッツィーニの教室で制作した《坐裸婦》（一九五七年）をブロンズに鋳造することであった。個展の件ではローマ国立近代美術館長フォルトナート・ベルロンツィを訪ね、また鋳造ではファッツィーニの内弟子となっていた小野田ハルノ氏の勧めで紹介された「爺さん——」に依頼してウィーンにもどっている。ウィーンで描きためた油絵と集中して制作した銅版画を車に積んでふたたびローマにやってくるのは一九五九年三月のことである。

飯田善國　《坐裸婦》1957年

ある日のローマ　飯田善國

早々に飯田さんが訪ねているのは、「Ｎさん」こと西田ルイザ夫人だった。三月二十七日の「日記」には、油絵二十点をみせて数点ほめられたことが記されている。四月四日にも日本からの客人をつれて、西田夫人とベルロンツィを訪ね、またその客人がマンズーに会いたいというので紹介状を書いてもらっている。いっぽうの土方さんがローマに滞在するのは五二年、五四年につづいて三度目のことであった。ローマということになると、判で押したように、この西田夫人の名を口にして「マダム・ニシダが——」といっていたのをわたしは憶えているから五九年五月のローマ滞在についても土方さんはあらかじめ夫人に連絡してあったのだろうと思う。そこで案内役をいいつかったのが飯田さんである。

ところが、この土方・飯田の組み合わせは（わたしの深読みかもしれないが）西田夫人の飯田さんへのプレゼントだったのではないかと想像する。土方さんならこの青年の頭を冷やすいい助言者となるにちがいないという意味でのプレゼントである。ローマを去ってウィーンにいる飯田さんが、かつての人間関係をたよりにローマを訪れている現状（つまり芸術のことより金策に動き回っている）を知って、そのあたりのことをマダム・ニシダは土方さんならピシャリと処方して飯田さんの覚醒を促してくれるにちがいないと踏んだのであろう。

＊

飯田さんは、五月十九日の「日記」に二人の出会いをつぎのように書いている。

夕方、大谷さんの家へ行くと、土方定一さんは大谷さん蒐集のエトルスクの壺など写真にうつしていた。夜、チルコロで土方さんと夕食。ピア・ベネトでお茶のむ。「よってゆきませんか」と土方さんに誘われ、氏の宿ＡＬＢＥＲＧＯＡＵＲＩＧＡの氏の部屋に行ってウィスキーのむ。ぼくのブロンズをみせたが「これは、自然主義的すぎるネ、ダラッとしてる」と言われて、落胆した。十二時かえる。

と、いささか素っ気ない。回想の文章とどちらが本当なのかと質してもしかたがないが、より内面化された、その後の飯田さんの想いの発端は、まちがいなく、この「日記」に秘められたものであるといっていい。当地では柔道を教えていた。「大谷さん」というのは、ファッツィーニに師事した彫刻家の大谷研氏である。当地では柔道を教えていた。その彼が蒐集したにエトルスクの壺などを土方さんが撮影していたとあるが、いずれこの方面の研究成果をまとめる心づもりでいたからであろう。

土方さんは五二年のヨーロッパ旅行のときに、コンスタンティン・ブランクーシやマリノ・マリーニをそれぞれアトリエに訪ね、その感動について「みづゑ」（一九五三年三月）に書いているが、その感動の底に流れているものは、一種のアルカイックな性格にたいするものであった。その後も土方さんの彫刻についての思索は、このときの感動の体験をもとに展開されていることを考えると、熱心にエトルスクの壺などを撮っている土方さんが目に浮かぶようである。

とにかく五二年のときには、長谷川路可氏の案内でチヴィタヴェッキアやタルクィニアなどのエトルリア墓地を急ぎ足でまわっている。ローマの宿でD・H・ロレンスの『エトルリアの遺跡』を読んで、その感動をかさねながら「タルクィニア美術館とエトルリアの遺跡」を書いているが、それを『世界美術館めぐり』（新潮社・一九五五年）に収録し、ずっとあとになって土方・杉浦勝郎の共訳で『エトルリアの遺跡』（美術出版社・一九七三年）を出しているというのは、この方面へのなみなみならぬ関心の深さを示しているのではないかと思う。

＊

話を飯田さんの「日記」にもどすと、二人の出会いを飯田さんはじつにサッパリと書いている。それにくらべると『彫刻家　創造への出発』のほうは、芝居のやりとりふうでおもしろく、二人の微妙な距離（＝年齢差や経験

のちがい)をいかにも臨場感のあるかたちで書いている。これは、誰にもよくあることだが、あとになって考えてみると、あのときは——というような、時の経過がもたらす記憶の明証といってもいい。

いずれにせよ二人はどちらも「我の強い」タチである。しかも「日記」では酒が入っている。そして高さ三〇センチほどの小品をホテルの薄暗い部屋のなかで品定めをしているわけだから酒が入っているのは当然である。褒めるにしても貶すにしても、どこがどうのと、技術的な指摘は相手にとっては比較的に微妙になるしやすいだろうが、土方さんは作家ではないので、その方面の指摘はできない。できないというより詩人的直感の鋭い人であるから一刀両断にやりこめるくらいはワケもないが、見たところ見込みのありそうな青年である。そして何よりも異郷にあって独りでヤリクリしている。息子のような飯田さんを前にして迷っている。それでなくとも口下手な土方さんである。だから『彫刻家　創造への出発』のほうは、よけいに二人の会話のやりとりも微妙でおもしろいものとなっている。

「黙ったまま、しばらく眺めていた。それから、手にとって、ひっくり返したり、撫でたりした」とあるが、一瞥、これはダメだ、と感知したけれども、そのことをどうつたえるかにとまどっているのである。結局、「これは、自然主義的すぎるネ、ダラッとしている」という以外にいいようがなかったのにちがいない。貶された飯田さんにしてみたら釈然としない。貶す土方さんのほうだって、言い方としては「自分でも考えてみることだね」というほかない。

ふと、わたしが思い出したのは、濱田庄司の「味と感じ」という小文である。

「味は一種の定石で、観るほうも作るほうも、大抵年期でもゆけるが、感じはそうはゆかない」、したがって「味で見る人の評には、要を尽くしている割合に案外聴くべき所が少ないが、感じで敲かれるとどこか痛く身に応える所がある」と語っている。無難な解釈による「既成の標準」ではなく、「未成の標準」に立つ判断が大事なのだという(『無盡蔵』講談社文芸文庫・二〇〇〇年)。

この話の「感じで敲かれるとどこか痛く身に応える」という、まさにそのことが、飯田さんの内に生じたのである。飯田さんはながく「私のなかに傷となって残った」という。しかし、その傷は新しい一歩を踏み出す強いエネルギーの源泉となったのである。

＊

土方さんには小型のスケッチブックに簡単なメモや図を描いたものがけっこうあるけれども、いわゆる「日記」をつける人ではなかった。とくに一九五二年の際には、二つの理由で旅先から長文のリポートを小さなペン字で書き送っているが、それは平凡社版『世界美術全集』の「月報」（一九五〇年六月—五五年八月）に断続的に寄せた原稿となって活字化されている。

理由の一つは、前年の五一年に、土方さんが神奈川県立近代美術館の副館長に就任し、実質的な意味で指導的な立場にあり、美術館の将来像をどの方向で、いかにかたちづくるか、そんな思いを抱いての、いわば視察旅行であった。もう一つは、ヨーロッパ美術の「近代」の意味を探ることであった。このときの旅行の成果を一本にまとめた『ヨーロッパの現代美術』（毎日新聞社・一九五三年）の「あとがき」につぎのように書いている。

美術史研究のなんらかの結論をまとめることは旅行中ではできないので、私はヨーロッパ美術の現在の相貌と段階について、すこしの偏見もなしに、素直に眺めながら、それをその都度、日本に送るように努力した。カレバラス国の種族と同じようにある卑しさを嫌う種族であるが、なにか義務のように書いていたようである。

だが、そういうことより、それらの通信のなかの大切な問題は、やはり伝統と近代の問題であり、近代美術とレアリスムの問題であった。この二つの問題にヨーロッパの現代美術についてのできるだけ広いフィールドを与えようとしたことは、認めていただけるのではないか、と私は思っている。

ある日のローマ　飯田善國

「勤勉——」のくだりは、いかにも土方流の謂い方である。当人は「義務のように書いていた」というが、いまとは通信手段がちがうので極薄の用箋をつかい一々封書に収め、また別便でフィルムと紙焼きにして送っている。けして怠け者にはできない仕事である。写真機は当地で現像に出し、別便でフィルムと紙焼きにして送っていたが、腕前は親交のあった土門拳ゆずりを自慢していた。この本に挿入した図版のほとんどを自分が撮ったというだけあって、なかなか巧い。アングルもいい。また後段でふれられている「近代美術とレアリスムの問題」は、自身が論者の一人となった「リアリズム論争」のことがまだ脳裏をよぎっていたことをものがたっている。

＊

迂闊なことに、この『ヨーロッパの現代美術』のなかに、わたしは現代イタリア彫刻とファッツィーニについてふれた章があることを忘れていた。

土方さんはローマの近代美術館や「クワドリエンナーレ」展（四年目ごとに開催される現代イタリア美術の総合展）などに足をはこんでイタリア彫刻の現状をとらえた報告を書いている。とくにアルトゥーロ・マルティーニをはじめマリーニ、マンズー、マルチェッロ・マスケリーニなどの作品の特徴を記し、そしてやや年若い世代のグレコとファッツィーニにも興味を抱いたという内容である。この報告では名前が出てこないが、ファッツィーニのところを土方さんは、長谷川路可に連れられて訪ねているのである。「どこか陰鬱なゴシック的情熱と近代彫刻との矛盾のなかにまだいると僕には思えた」と書いているファッツィーニには、ことのほか関心があったようで、路可さんの案内（通訳）もあって、じつにおもしろい二人の会話がのこされている。

「あなたの好きなイタリアの現代作家は誰ですか」と、僕は、ファッツィーニの見た現代イタリア彫刻の展望を得たい

と思って質問しました。
「一人もいない」
「それでは誰が好きですか」
「ニコラ・ピサノです。そして、現代ではブランクーシとアルプ」

このファッツィーニの回答を、僕は非常に興味をもって聞きました。

ファッツィーニのところを訪ねたくだりは、のちに土方さんが『現代イタリアの彫刻』(座右宝刊行会・一九五七年)を上梓したテキストのなかにも紹介されていて、よほど印象に深いものがあったのだろうと思う。数ヵ月後、第二十六回ヴェネツィア・ビエンナーレ展の報告を書くためにヴェネツィアを訪ね、そのときは日本から急遽やってきた読売新聞社の海藤日出男氏とつれだっている。ところがたまたまファッツィーニと再会することになるのである。土方さんはこんなふうに書いている。

ヴェネツィアに行き、サン・マルコ広場の傍らの小さなホテルにとまりました。ペリクレ・ファッツィーニに偶然に会っていっしょに夕食を食べていたときに、私が冗談に「私が死ぬとき、フィレンツェのドオモの塔、北魏六朝の彫刻、トルストイの『戦争と平和』を思い出すことができたら、自分はやすらかに死ねるだろう」といいましたら、ファッツィーニも私の冗談を肯定しながら、「ヴェネツィアを君が見たら、そこにヴェネツィアを付け加えることになるだろう」と答えましたが、実際、ファッツィーニがフィレンツェとともにすぐ挙げるような街であることは、私がここで書くまでもないようです。

『ヨーロッパの現代美術』の「ビエンナーレ展報告」には、このあとファッツィーニとどうなったのか書いて

いないけれども、ビエンナーレ展の会場を隈なく見てまわり、各館の外観の写真を撮り、会場見取図などをもいれた丁寧な報告をしている。いかにも土方さんらしく、誰からも慕われるファッツィーニを登場させることで、自分とヴェネツィアとのかかわりを親しいものとしようとしたのではないか、とわたしは想像する。またこの著書には、ファッツィーニの素描を挿図にいれている。画面右下に土方への贈り物としてローマ・一九五二年四月二六日と横文字でサインしてある。

*

さて、私見を挿んでこの稿を閉じたいので、あらためて飯田さんが衝撃を受けたという土方さんとの出会いの一齣に話をもどしたい。

飯田さんのヨーロッパ体験は、画家から彫刻家への転身であり、そのことがまた新たな「創造への出発」となったのはそのとおりである。だが、さらに帰国後の活躍に目覚ましいものがあったのを知るので(そうしたいきさつを視野にいれると)、ローマでの土方・飯田の一夜の話は、飯田さんの「日記」の素っ気ない記述が相当ではなかったのかという気になってくる。けっして擬装ではないけれども、『彫刻家 創造への出発』は、そうとうに誇張した言い方であるのはまちがいない。

飯田さんにとって、土方定一との出会いは、まぎれもなく刺戟的で忘れられない体験であったことは確かであろう。ところが自伝的回想をしたためる段になって(あらためて想いかえすと)、記憶の遠い先のほうで(意識の深いところの)、そんなことをして自足しているようではいけない、という意見と、これを糧に明日を見出そうとする意見とが衝突していたのだろうと思う。別の言い方をすれば、そのときすでに飯田さんのなかに自己否定するだけの用意はあったのだが、もしかして褒めてもらえれば——という、ある種の余禄のようなものを、土方さんのことばから得たいと思ったのではないだろうか。

仮定の話は誤解のもとになる。だからこれくらいにとどめるが、少々、乱暴な言い方をすると、飯田善國が土方定一との出会いをダシに自己否定の爆弾を仕掛けて転身をはかったのだろう、とわたしは想像している。土方さんと会う数ヵ月まえに、ヴェネツィア・ビエンナーレ展の特別展示で眼にしたヴォルスに衝撃を受けて、飯田さんは絵画を描くことの深刻な懐疑に陥り、「袋小路に追いつめられて、どうしてよいか判らない状態」であったと書いている。そうした状態の数年後（一九六〇年）、ミュンヘンのノイエ・ピナコテークで見たヘンリー・ムーアの回顧展で「人が変わったように勤勉になった。もう一度、今度こそほんものの欲望、彫刻家に成りたいという深い欲求に目覚めた」というのである。そしてこう書いている。

ローマで土方定一さんから言われたことも、もう気にならなかった。あれもひとつのアネクドウトだったのだ。ある いは、土方さん流の私への励ましだったのかも知れない。

この絵画から彫刻への行き来の体験は、ずっとあとになって飯田さん自身が一応の決着をつけている。その決着のつけかたのよしあしはともかく、彫刻家として旺盛な仕事をなすことにつながったのは「公共空間」のなかでのステンレス・スチールの作品であった。『飯田善國ミラーモビール』（美術出版社・一九八七年）には、そのさまざまな事例を見ることができる。「飯田善國はそのために、ひたすらステンレス・スチールによるキャンバスをつくりつづけてきたのだ」と評したのは、中原佑介氏（「飯田善國の彫刻」）である。まさにそのとおりかもしれない。いずれも素材の特性がもつ鏡面磨きの効果を視覚的要素として彫刻に導入したものとなっている。その点においては、たしかにこれは彫刻概念の逸脱といってもいい。しかし別の言い方をすれば、いかに飯田さんが彫刻的要素の触覚を視覚化するかという問題にこだわっていたのかを示しているのではないだろうか。

扉をひらく　一原有徳

ここでは一原有徳と土方定一との、長年月にわたる人間的な交流を前提とした、作家と批評家との協奏をものがたることになる。

二人の出会いの契機や人間的なかかわりなどについて、わたしの知るところは多くないが、一原さんの衝撃的デビューと、その後の仕事の展開において、土方定一の存在は、きわめて大きなもので、俗に世に出る——という意味でのきっかけは、一原さんの仕事が直接的に関与した面と、そうした企画における演出者の妙とが、うまくかみあって機能したようにおもう。

土方定一の、そうした才腕を知っているだけに、その感をつよくするのであるが、いまにして考えると、土方さんらしい一種の強引さのなかでおこなわれたようにおもう。しかし、土方さんなくしては、一原さんのデビューの、あの、あざやかな印象はえられなかったのではないか、とも推察される。牽強付会にすぎるようなら、別の言い方をしなければならないが、ひとりの作家とひとりの批評家との、まさに生涯をかけたような理解と信頼にもとづく交誼のかたちの一例を、ここにみることができる——そんなふうに考えている。

この辺の事情にかんしては、神奈川県立近代美術館の先輩たちから、いささかなりとも聞きおよんでいたが、結局のところは、一原さんの仕事が稀有に魅力のあるものだったからで、狭い意味でのたんなる出会いの人事によったものではない。

一原有徳《TAN（A3）》1960年＋79年

二人のやりとりがはじまってから、一原さんは新しい作品をつくるたびに、北海道の小樽から土方定一宛に美術館へ送ってよこした。その数は大変なものとなっていて、長い間、美術館の収蔵庫に保管されていた。はたして土方さんは、いかなる考えをもちあわせていたのか——いまとなっては想像の域を出るものではないが、いずれ機会をみて、一原有徳の展覧会を組織する意図を秘めていたのは事実で、それが今回ようやくにして実現したというわけである。

展覧会の構成にかんしては、土方亡きいまとなっては詮無いことなので、わたしが独自に構成することにしたけれども、とりあえず、二人の長年月にわたる人間的な交流を示すところの、彫大な作品を整理する必要があった。それらを十全なかたちで公表したいと考えたからである。思案の結果、一原有徳の旺盛な仕事の意味を、より刺戟的なかたちでつたえるには、未発表の作品（収蔵庫に保管していた）を中心に、展示したほうがいいということになった。

近作と新作をくわえた構成となったのである。活火山のごとく、いま現在も、その創造的なエネルギーを爆発させている作家であってみれば、そのほうがより相応しいからである。

ことのあとさきがどうあれ、一原有徳というこの「現代版画の鬼才」と、美術館との因縁の種を蒔いたのは土方定一である。

土方定一氏からの通信で、前年の国画会展、日本版画協会展出品作から一〇点を送る。この中より神奈川県立近代美

術館に五点買上げられる。このうち、一点を朝日選抜秀作展に、九点を同館主催のメキシコ、オーストリア、イタリアに於ける「現代日本の版画展」に出品。さらに東京画廊企画展のあっせんを受ける。六月十八日—十八日、東京画廊にて初めての個展を開く。会期中四八点売れ、東京国立近代美術館に三点買上げられる。残り一二〇点を大阪のコレクター大橋嘉一氏に買上げられる。同氏歿後、遺言により国立国際美術館（大阪）に寄贈、所蔵となる。東京国立近代美術館主催の「現代日本の版画展」（同館所蔵）に出品。

これは『版 一原有徳のネガとポジ』（NDA画廊編・一九八六年）に附された「年譜」からの抜粋である。一九六〇年の条であるから一原さんはこのときすでに五十歳。小樽地方貯金局に勤務のかたわら絵の指導を本格的にうけるのが、その数年前のことであるから一般的にはかなりの晩学といっていい。

それ以前の一原さんは、北海道に数多くのこっていた処女峰を、ことごとく踏破するという登山家として知られ、また兵隊体験を小説に、そして俳句誌「緋衣（ひごろも）」の主宰者（俳号、九糸）として知られていたのである。

ところが、この一九六〇年を境に版画制作に専念しているのは、それなりの理由があったからであろう。版画を制作の中心にするそもそもの契機は、国松登のようないい指導者の助言によるところがあったのではあるが、一原さんをして、そう仕向けた面もあるいはあったのかとおもわれる。

おそらく、土方定一の友情あふれる強引さが、一原さんをして、そう仕向けた面もあるいはあったのかとおもわれる。

いずれにせよデビューが衝撃的なものであっただけに、当の一原さんもあれよあれよという間の時の経過のなかにいたのではないだろうか。少なくとも小樽地方貯金局を停年退職される一九七〇年までは、無我夢中で制作されていたようすであるし、それがまた、かならずしも順調ではないところに、一原さんの苦衷があった。いちど一原さんの仕事場にお邪魔したことがあって、いろいろ積もる話をうかがった帰りがけに、一原さんがこんなものをつくりました、といってみせてくれたのが、ほかならぬ「コンパクト・オブジェ」であった。六〇年代

末のことである。一原さんはテレ臭そうにしていたが、そうした表情のなかにちらつく含羞というか、人間的な一面とそうしたようすのなかに派生する無防備な一原有徳の屈託のなさをのぞいたのを想い出す。

＊

どちらかといえば、そうした人間感情の湿った部分を切断したかたちで、一原さんの作品を評する傾向があるけれども、作家は必ずしもそうした自制のなかにのみいるわけではない。知の管理が強い分だけ、創造的な作家は内省的な世界を可能なかぎり加熱させるものだから、である。その証拠に、一原さんは盛んにオブジェをつくり、舞台装置のための模型をつくったりしている。いちばん驚いたのは、文芸同人誌「楡」に発表した創作「乙部岳」が、一九七〇年の太宰治賞候補作として最後の四篇にのこったことである。たまたま「北方文芸」に再録するにあたって目を通した中野美代子氏は、一原有徳を「空間志向性」と形容して、こんなふうに書いている。

強いて申せば、時間とか永遠とか不死とかの王国には目もくれず、がむしゃらに新しい空間の発火や創造に熱中する病いとでもいえようか。時間の価値を空間の価値に置き換えた。ヨーロッパのあの千年王国（ミレニアム）の思想やバベルの塔の思想は、荒々しくもまた男性的な原理に支配されたこの病いの中枢部に在った。『時よ、とまれ』とへっちゃらで言えるこの病人どもは、時あって地平線の見える荒涼たる風景のなかに、死んだ時計を放置したりもした。そんな病い──。そして一原氏においては、山という自然に親しみつつも、登山家にありがちな抒情的な感傷的な自然賛美にとどまらず、自然の最もエレメンタルな姿を率直に追求する態度が顕著である。

文学と版画は、表現形式を異にするから一律には論じがたい。が、一原さんを「突間志向症」というのは、なかなかいい形容だともおもう。ひとつに意識の構造的な大きさを感じさせるからである。「一原氏は、鉱物質に対する偏執的眼差しと、自然の地層にビジョンをまさぐる地質学的趣向において、デュビュフェの眷属である」

（画家・谷川晃一）とか、「迷宮の探訪者・錬金術者・神秘的な存在の創造者。さまざまな名前をもちながら、全体像をつかみ切れない人物」（批評家・柴橋伴夫）あるいはまた「氏の世界を解読するに当たって先ず必要なことは、場所(トポス)の記憶であろう。氏の世界からは、いつかいたことがある未来の地平からの懐かしい磁力が放たれている」（詩人・木ノ内洋二）——といったように、一原有徳の仕事について書かれたものを読むとき、一原さんの仕事自体が呼吸しているところの、存在の核質がいかなるものであったかを想像させる。それは同時に、デビューの当初から指摘されていたところの、紆余曲折の多少はみとめられても一貫したものとなっている。

なにかをつくり出すということは、けっして抽象的なことではない。生存と密接にかかわる確認の方位を促すために、一見すれば、それはきわめて具体的なことである。想像力の働きが、生存の核質にさまざまな確認の方位を促すために、一見すれば、離れたり、近づいたり、そ拡散の印象をあたえるかもしれないが、人間の「風土」と密接にかかわっているかぎり、いつもその遠近を変えるけれども、心象の次元を無視してはたらくものではない。

北辺の「風土」に親和した一原有徳の想像力を、出会いの最初において感知した土方定一の興味と関心もまた、そうしたところにあったのではないだろうか。一原さんに東京に居をかまえることを勧めなかった理由の一端も、おそらく、そんなところにあったのだろうとおもう。

たとえが妥当かどうかはわからないが、こうした「風土」とかたく結びついたところから誕生する画家の例として、いま、非常に興味をおぼえているのは、セント・アイヴスの画家アルフレッド・ウォーリスである。船乗りにはじまり、漁師の雑品回収業などの職を転々としながら、六十七歳のとき絵筆をもち、そのプリミティブな作風をして、かのベン・ニコルソンを驚愕せしめたという画家である。この場では詳しく論

土方と一原有徳（1960年）

じられないけれども、自己の心のカンバスの、白い自覚におびえたことのある者だけにつたわる、この、無垢のメッセージこそ土方定一を感応せしめたものであり、それはまた、一原有徳が表現の第一歩において自己をとらえてしまう世界なのではなかったのか、と推察している。

こう書いてくれれば、もはや土方定一の長い影から一原有徳の仕事の意味を解き放つべきであるが、ひとりの批評家との、こうした出会いのなかに生じた人間的な交流が（具体的には明示できないとしても）、作家の仕事に有形無形の筋書きを用意するところとなった、といっていいようにおもう。

*

灰色の鉄屑のうえの青い花。
蠕動（ぜんどう）する鉄管の緑の錆の幻想。
蠕動する鉄管の赤さびた鉄たちの幻想。
機械が人間化する瞬間、
の無言の呪言。
機械のたなばた。
無言に動いている、
鉄屑の青春の追憶の歌。
空間のなかに生きている膨張と伸縮。
空間のなかに展びている遠近法の野原の花錆。

これはほかでもなく、土方定一が一原さんの最初の個展の《石のメモ》という連作についてカタログに書いた

詩である。「ぼくは、こんなことをぶつぶつ、つぶやいていたようである」と、この詩のあとにつづく。いま読みかえすと、自らが惹かれゆく神経の根の部分に、こだわりすぎている印象をもつが、物質の不思議に色をさす感性のことばは、しかし、一原さんに一種の祝祭的なものへの変貌を呼びかけているふうにもうけとれる。花の季節は待つべきことだったのだろうか——。

ともあれ、こうした期待をいだかせた一原さんに、ある時期から声援を送りつづける多くの心あるひとがあらわれたことも事実である。そのひとりの北川フラム氏は、一原さんに「人と人とのかかわりあいの気持ちよい可能性について多くを学ぶことができた」と述べている。一原さんは自著『小さな頂』（茗渓堂・一九七四年）の「追記」に、「帰りの不安があるような頂が性にあっている」と書いているが、これはとりもなおさず、人間は折りかえし地点からの生の意味を、あらためて問うべきであろうというような、自戒と可能性をはらんだことばとなっている。

今回の展覧会のなりたちについて、いささかこだわってしまったが、最後に、十六歳のころから一原さんが「おもちゃのようなものをつくっていました——」という俳句のなかから一句だけ書きうつしておく。

　　水筒の口夕霧にほうと泣く　　九糸

補記

わたしは叔父の山本茂が一原さんと長年月、職場の同僚であり、また絵の仲間でもあった関係で、帰省のたびに訪ねて作品を見せてもらう機会があった。叔父は若くして亡くなったので一原さんはこころから残念がって、ときどき思い出したように叔父の話をしたが、組合運動の犠牲になったのだ——と『一原有徳物語』（市立小樽文

「一原有徳・版の魔力　九十六歳のドローイングとともに」展（市立小樽美術館・二〇〇七年）の際には、ご子息から「父は病室でつぎつぎと絵具をぶちまけたような作品を描いている」と聞いてびっくりしたが、何となく一原さんの興奮したすがたを想像して、わが師土方定一とも妙に似たところがあるなと思った。そんなこともあって、没後一年の「終わりなき版への挑戦・一原有徳　批評家と美術家との出会い」と題した講演をたのまれたので、わたしは「土方定一と一原有徳」展（二〇一一年）の折に講演をすることになった。大勢の一原ファンとわたしの郷里の知り合いもつめかけて、こんどはわたしが興奮し、長広舌となってしまったが、そのときの話は「緑鳩」（市立小樽美術館館報・十号）に採録されている。

学館編　北海道出版企画センター・二〇〇一年）のなかで語っている。そういう縁もあって、わたしは一原さんにはいつも近しい思いを寄せてきた。

（1）「現代版画の鬼才　一原有徳の世界」展（神奈川県立近代美術館別館・一九八八年）

若いモンディアルな彫刻家　若林奮

> 一人の思想は、一人の幅で迎えられることを欲する。不特定多数への語りかけは、すでに思想ではない。
>
> 石原吉郎『望郷と海』

　手元に「美術手帖」（一九六六年三月）がある。ひさしぶりに手にとった。柳原義達氏が若林奮（いさむ）の最初の個展（秋山画廊・一九六六年一月）について書いた「画廊から　若林奮個展」を読みたいと思ったからである。

　柳原さんはウィットにとんだ、ちょっと惚けたところのある人だった。話も訥々としていて、文章（『孤独なる彫刻』筑摩書房・一九八五年）にもそうした一面を感じさせるところがあるのだが、この個展評は、どうもそういう感じではない。ちょっと固い。若林奮の彫刻に誘われた物言いというか、衝撃を受けた印象をそのまま自分の長年の仕事の経験に照らして書いている。

　大筋はこうだ。数年前までの若林奮の彫刻は、自然の生き物（昆虫や植物）をイメージの支えにしていたが、こんどはちがっていて、それはむしろ自然の現象が、事物にあたえるところの形態の変化をみつめている——と。

　わたしはこの「自然の現象」ということばに注目したが、このことばの意味については後述することにしたい。

　まずは柳原さんの結びの文章を紹介しておこう。

若林君は生まれた町田のまちのアトリエで、終日、この鉄塊に挑み、その騒音のなかで彼は鉄塊の生命をみつめているのだ。

人々は、作品の価値はそのような苦労となんの関係もないとみるであろう。しかし、実はそうではない。

若林君がいだいた造形の詩は、その重労働を最初から求めているのだ。

それはメキシコやエジプトの巨大な祭壇の造営と同じように、苦難のもたらす重みを、みずからのイメージに内在しているのではなかろうか。

読み直してみて、やはり見るべきところを見ているなと、わたしは感心した。たとえば「苦労」とか「重労働」あるいは「苦難」などということばは、若林奮という彫刻家の仕事の性格を要約しようとすると、自然に出てくることばある。《労働の笑い》(一九七二年)などという作品があるくらいで、このタイトルにはじめて接したときには、わたしも思わずふきだしてしまったけれども、別の言い方をすれば、いくぶんかは自虐的な意味をこめてつけられたのだろうと想像する。

それにしても、こんなタイトルをつけるというのは、それ自体〈柳原さんが言うように〉、すでに「苦難のもたらす重みを、みずからのイメージに内在している」からなのであろう。

たまたま次のページが「月評」欄になっていて、そこでも三木多門氏が若林奮の個展をとりあげていた。鉄という素材にたいする作家の手法の独自性を指摘して、三木氏は「現代文明がもたらしつつあるさまざまな不可解なもの、不気味なものに対する作者の不安と疑念が鋭く定着されている」と書いている。同号にはほかに一月十一日に亡くなったアルベルト・ジャコメッティの追悼文(矢内原伊作「ジャコメッティの死」)があり、また〈巨匠訪問 三〉として、ジャコメッティをインタビューした記事(ピエル・アスティエ/辻邦生訳)が掲載されている──というように、古い雑誌を手にして、少々、わたしは懐かしさをおぼえてページを繰ることになった。

しかし、話が逸れてはぐあいがわるいので、ここではジャコメッティのことは描くが（そのころ若林さんのもっとも惹かれていた作家の一人はジャコメッティだった）、回想の若林奮ということになると、どうしても初個展のことを話題にして、そこから話をはじめるということになってしまうのである。柳原さんの評があったのを思い出したというのも、特段の理由があってのことではない。

すでに拙著『若林奮　犬になった彫刻家』（みすず書房・二〇〇八年）のなかの「作家との出会い」でも記したので、くりかえすことになってしまうけれども、柳原さんが土方定一館長のところを訪ねてきたのは、個展のあと、それほどの日が経ってからではない。初春の清々しい夕暮れ時だったように記憶している。若林さんの個展のあと、柳原さんが土方さんに、個展で若林奮の《残り元素》（一九六五年）《都市の一〇年》（一九六五年）《熱変へ》（一九六四年）などを目にしたときの、強い衝撃を受けた話をして、とにかく、すごい才能ですね──といっていたのを、わたしはおぼえている。

*

この個展のあと、土方さんの意向をくんで、若林さんはいくどか美術館の土方さんのところへやってきた。はじめてデッサンをみせにきたときのことはよくおぼえている。仕事場からそのまま車できたのだろうと思うが、長靴を履いていたのにはびっくりした。いかにも無造作な恰好であった。傷だらけの手で、これまた無造作におし方さんに渡したものがあった。新聞にくるんだ小さな鉄塊であった。ギラギラ光っていた。それは人間の頭の部分を天井にめり込ませたような人型の彫刻であった（久しく土方さんは机の上に置いていた）。若林さんが抱えてきたデッサンは、個展のときに展示したものを含めて数十点のデッサンであった。それらを館長室でながめているうちに、土方さんは若林さんの父親が亡くなったときに描いたという一連のデッサンに興味をもち、そのなかの足を中空に真横に伸ばした一点を個人的に買いたいと話し、そのほかのデッサンは美

術館でしばらく預かるということになった。無口な若林さんは、終始、照れくさそうにしていたが、いつかまた、デッサンが溜まったらもってきてよ——と、土方さんにせがまれて、若林さんはとまどっていたようすだった。

そのあと二、三回若林さんは、デッサンを携えて美術館にきた。結局、百数十点近くのデッサンを預かることになったが、その後、「若林奮デッサン展」（雅陶堂ギャラリー・一九七八年七月）をすることになったときに、若林さんから返却を頼まれ（土方さんに恐る恐る経緯をつたえて）もどすことにした。それら三〇〇点を超えるデッサン（素描）は東京国立近代美術館の所蔵になっている。「現代の眼」（東京国立近代美術館ニュース四八二・一九九五年一月）のインタビュー（聞き手・市川政憲）に答えて、若林さんは、こんな話をしている。

一九六七年頃に土方さんがデッサンを見たいというのでもっていったのは、土方さんが《残り元素》などの彫刻について考えるヒントにしたいということであった。そんなわけで何回かもっていったが、「そのうち見せる方の自分は、戦いではないが、とにかく数量で相手に対応しようと考えはじめたのです。土方さんは見ている時もその後もほとんど何も言いませんでしたが、僕は相手のことより僕自身の方策を考える必要がありました。それのほとんどの要素は数量でした。

「数量」で圧倒しようというのであるからおどろきだが、これは後年の彼の仕事のしかたにも如実で、いわば若林奮という彫刻家の「視座」の土台をなすところの創造的行為と解していい。しかし「数量」といっても、その意味は機械が量産する「数量」でないのは当然である。あくまでも人間の手つまり自分の手のおよぶ範囲ということである。

七〇年代半ばあたりから工場へ「発注」する抽象彫刻の作品が盛んに見られるようになって、しかも仕上げの高度な技術を競うような作品が街に姿をあらわしたころ（「彫刻まちづくり」などに選ばれた作品）、若林さんは両腕を

ひろげて、自分の手のおよぶ範囲が、自分の作品の大きさの目安だ——という話をされていたのをおぼえている。要するにこれは、自分がコントロールできる「限界」を自分なりに確かな手応えとして、実感できるかどうか、という設問でもあった。

この設問はあくまでも仮説にすぎないけれども、若林さんは後に《振動尺》のシリーズで、この点についての思索の運動を展開した。

六〇年代後半から七〇年代のはじめころの仕事は、ある意味でまだ手触り（触感）や人間的な反応がおよぶ範囲の仕事にとどまっているのは、そうした理由からであった。

　　　　　＊

回想は数珠つなぎとなるのできりがない。そこでこれらの預かっていたデッサンをはじめて展示することになった「若林奮　デッサン・彫刻展」（神奈川県立近代美術館・一九七三年七月）までの、若林さんの活動を以下に記して（主な作品の発表の機会と場所）、それからまた話をつづけたい。

一九六六年——「現代美術の新世代展」（国立近代美術館）
「現代美術の動向」（国立近代美術館京都分館）

一九六七年——「第九回日本国際美術展」（東京都美術館）《P／S後から来るC》
「第二回現代日本彫刻美術展」（宇部市野外彫刻美術館）《中に犬・飛び方》

一九六八年——「第一回インド・トリエンナーレ国際美術展」（ニューデリー、国際芸術アカデミー）
「第八回現代日本美術展」（東京都美術館）《二・五ｍの犬》
「第一回現代彫刻展」（神戸須磨離宮公園）《犬から出る水蒸気》

一九六九年——「第九回現代日本美術展」《不透明・低空》

以上は若林さん自身の活動を示すと同時に、彫刻にたいする世間の関心が、このころから大いにたかまってきていたことをものがたっている。宇部はもとより神戸でも野外彫刻コンクールが開催されるようになり、その記念に開催された「第一回現代国際彫刻展」にも招かれている。

一九七〇年――「第二回現代彫刻展」《多すぎるのか、少なすぎるのか？Ⅰ―Ⅷ》
一九七一年――「第二回国際彫刻展」《雨》
一九七二年――「第三回現代彫刻展」《左側の黄色い水Ⅰ―Ⅱ》

「第一回国際彫刻展」（箱根、彫刻の森美術館）《五・一五―七・二〇クロバエ》
「国際鉄鋼彫刻シンポジウム」（大阪）《三・二五mのクロバエの羽》

いずれにも若林さんは招待出品している。また箱根に彫刻の森美術館がオープンして、その記念に開催された「第一回現代国際彫刻展」にも招かれている。

とくにそのあと行われた大阪での「国際鉄鋼彫刻シンポジウム」は、彼の作家活動の上でも、いろんな意味で重要な契機となったのではないかと思われる。鉄という素材についての造形的手法や経験の範囲にとどまらず、作品と設置場所との空間的な関係であるとか、人間または自然と密接な関連をもつ環境問題にいたるまで、さまざまな観点から彫刻とのかかわりを考え直す必要に迫られる時期となってくるからである。

シンポジウムの期間中、若林さんは、そうした思いの一端をハガキに書いて、わたしに送ってくれたが、自作の《三・二五mのクロバエの羽》が、翌年の大阪万博の会場に展示（設置）されるという段になって、急遽、当初のプランを変更して、最終的には地下に埋めてしまったのには仰天した。

これは政治的な意味で、若林さんが「反万博」に徹したいとする無言の意志表示であった。同時に自作が作品として成立するための十全な意味（発想）が、根本から変わってしまうことにたいしての憤りでもあった。しかし途中で投げ出すような人ではないから完成まで漕ぎつけているが、この作品は「反万博」を明示するもの

とはなっていない。わたしは若林奮という人は、いわゆる仕事師の約束をきちんとまもる剛直な職人肌の人だと思った。

シンポジウムには国内外からエドゥアルド・パオロッツィ、フィリップ・キング、ジャン・ティンゲリーなど十数人の鉄を素材に彫刻を手がける作家たちが参加していた。その中心にあって、世話役をつとめていたのが飯田善國氏であった。若林さんは内向的な性格なので海外の作家たちと打ち解けたまじわりをすすんでもつタイプではないが、それでもパオロッツィや湯原和夫氏とは親しくなったようである。共同アトリエから離れて、独り別の場所で制作していたのは、小説家・石濱恒夫氏の勧誘にしたがって面倒をみてもらったということらしい（どんな縁があって、そういうことになったのかを教えてもらったが、忘れてしまった）。ずっとあとになって、あれは救いでした——と語っていたのを記憶している。

現代彫刻についてのわたしの興味は、まだ狭い領域に限られていたので、このシンポジウムの現場（大阪）を訪ねて実見するという気持ちは起きなかった。でもせめて若林さんの制作しているところだけでも覗いておけばよかった——と、いまになって後悔している。

わたしの関心は、彫刻＝"現代劇"とすれば、むしろ興味は幕末・明治の美術史＝"時代劇"のほうにあったといってよい。それも重箱の隅をつつくような小さな未知の資料を拾い集めて、独り悦に入るというようなあんばいであったから、しょっちゅう古本屋をめぐるということはあっても、いわゆる作家の仕事場を訪ねるということはなかったのである。

　　　　＊

話は前後するが、現代彫刻に目をひらく体験をしたのは、わたしのばあいは箱根・彫刻の森美術館がオープンしてからのことである。

その数年前のことであった。ある日、美術雑誌「三彩」の編集長をしていた吉増剛造氏から「若林奮氏のアトリエ訪問記」を書いてくれないか、という依頼を受けた。編集部の鍵岡正謹氏と町田の実家（製綿業）の裏庭を仕事場にしていた若林さんを訪ね、同誌にわたしは「若林奮論　魂の熱力学」（一九六七年七月）を寄せた。

ところが、これはまったく読むに堪えないしろものとなってしまった。わたしはコツコツと「若林奮ノート」をつけることになったのである。まあ、若気のいたりといってしまえばそれまでの話であるが、後悔はしばらく消えなかった。だからその後、わたしが何やかやと雑文を書くようになって気づいたことなのだが、批評は書きたくないけれども書かざるを得ないばあい（批評するならば）、その際は、けっして相手の顔を潰すようなことをしてはならない、というわたしの信条の芽が、この失敗を契機に形成されたことだけは確かであった。

日が経つにつれて、作家との出会いは複雑な関係をもつようになった。若林さんとの出会いには何か特別なものがあった。彼の興味の対象と仕事の展開、そして何よりも人柄に惹かれて生涯の大切な友人の一人としてつきあうことになったのである。若い日の出会いによって生まれた互いの信頼感というのは、時の経過による腐食にどのようなかたちにせよ、耐え得るものだと思っている。

それはともかくとして、振り返ってみると、吉増さんは『黄金詩篇』（思潮社・一九六九年）で、翌年新設された「高見順賞」を受賞して詩壇にデビューし、鍵岡さんも『岡倉天心全集』の編纂で平凡社に移って、余暇には詩作をはじめている。その後も、みなそれぞれに若林さんと親しいかかわりをもちつづけることになったが、ほかにも例えば飯島耕一氏、加藤郁乎氏、岡田隆彦氏、飯吉光夫氏、針生一郎氏、中原佑介氏などの詩人や批評家たちも、若林奮の世界に興味と関心をもってくれていたのを思い出す。

七〇年前後の、こういう詩人や批評家たち（あるいは美術家たち）との交友の一端を、出会いの一齣として記し

若いモンディアルな彫刻家　若林奮

た白倉敬彦氏の『夢の漂流物　私の70年代』（みすず書房・二〇〇六年）があるけれども、そのなかにも「若林奮のこと」という一章が入っている。

＊

どういういきさつで購入されたのか知らない。《残り元素Ⅰ・Ⅱ・Ⅲ》の三点が、池の見える美術館（鎌倉館）の一階ギャラリーに展示され、さらにそのころ美術館の買い上げ賞を出していた宇部市野外彫刻美術館からも搬送されてきた《中に犬・飛び方》が展示されることになった。しかし、わたしはいずれ近い将来、錆の問題が生じるだろう、そのときには、どうすべきかなどと心配になったが（メンテナンスの方法も知識もなかったので）、腹をくくることにして、応急処置のようなつもりで自転車用の油を塗っていた。それからまた《多すぎるのか、少なすぎるのか？ Ⅰ―Ⅷ》などが、《犬から出る水蒸気》や神戸須磨離宮公園から搬送されてくるというように、立て続けに若林奮の作品（神奈川県立近代美術館賞受賞作）が集まってきた。

若林奮《残り元素 I》1965 年

いずれ抜き差しならない事態をむかえるかもしれないと、内心、不安な気持ちになっていたことも事実だったが、とくに《残り元素》の三点は心配の種だった。さいわい一九八三年にブロンズ化を図って現物は収蔵庫に納まる――ということになって、一息ついたけれども、このブロンズ化にかんしては、こんなことがあった。

あちこちの鋳造所の専門家がきて検討してたが、結局、作品の構造が複雑すぎると匙を投げたのである。とことろが、この作品を学生時代にみて感動したという彫刻家・西雅秋氏があらわれて、彼の仕事場で、それも予算の範囲内で原型からみごとに抜いてくれたのである。

ともあれ若林奮の初期の代表的な作品が、こうして美術館に収蔵されることになったのは（審査の経緯などはもとより知らなかったが）、すべて土方定一の意向の反映であることだけははっきりしていた。

将来、何らかのかたちで、この作家を紹介したいという「土方流」の思慮深い計画があったからこそのことなのだろうが、この前後の数年間の若林奮にたいする評価は、妙な言い方だが、その後もつきまとうことになったといっていい。それだけ彼の仕事は鮮烈な印象をあたえたのだともいえる。

*

たまたま、わたし宛ての若林さんからのハガキ（一九六九・二・一四）があるので、ここに書き写してみる。

お元気でしょうか。北海道はいかがでしたか。暖冬といっても、ぼくにとってはいつでも寒くて、毎日ふるえています。仕事をしなくてはと思いながら手につかず困ります。彫刻をはじめる前に、先にこの小品をやってしまおうとするのですが、そこまでいかないうちに一日終り、デッサンを一枚とか、コラージュを一つとか、これがすんだらこんどこそ彫刻をはじめようとするのですが、そこまでいかないうちに一日終り、デッサンを一枚とか、手紙を二通とか、これがすんだらこんどこそ彫刻をはじめてしまうの様な具合です。一月の中頃には土方先生からハガキを受け取り（須磨賞金の事、馬肉屋の事）大変おどろき、苦心して返事を書きました。馬肉屋へは試食に行ってみましたが、寒々とした店で、味もうまいのか、まずいのかわかりませんでした。たいした料理もなくて、ぼくは馬肉入りソバを食いました。以上近況。又、お立寄り下さい。

若林さんが前年の秋、第一回現代彫刻展（神戸須磨離宮公園）に出品した《犬から出る水蒸気》が神奈川県立近

代美術館賞に決まったので、町田に馬肉屋があると聞いていたので案内してほしい――というような土方さんからのハガキを受け取った内容であるが、その頃の若林さんの日々のためらいのようなものがつたわってくるハガキでもある。

いよいよ、美術館で「若林奮 デッサン・彫刻展」を開催することになった。あらためて展覧会の会期を見てみると、二週間しかとっていない。おそらく他の展覧会との日程的兼ね合いでそうなったのだろう。とにかく土方さんのテキストは間に合わないというので若林さんの文章で埋めることにして、「ある陰険な想像」（みづゑ）一九六九年十二月）と「一／数百」（igq）一九七三年№三）の二本のエッセイを転載した。問題は預かっていたデッサン（一三三点）のタイトルをどうするかということになり、すでに若林さんが付していたものを除いて、「観光客」（一―五二）というふうに仮のタイトルつけることにした。

しかし、この「観光客」というタイトルは、後に一括して東京国立近代美術館に寄贈される際に消されることになった。大塚巧藝社の担当者と事前に打合せておけばよかったのだが、わたしの落ち度から二種類のカタログがつくられることになった。最初デッサンの画像の背景を「白抜き」にした図版のもの（相当数）がとどけられ、若林さんとわたしは仰天して、さっそく刷り直してもらったもの（相当数）が届けられることになった。展覧会の後で（ずいぶん日が経ってから）、カタログを欲しいという人には「白抜き」のほうを進呈したのである。

一から十まで不備な展覧会ではあったが、展示会場はみごとなものであった。

秋に「デ・キリコ展」（一九七三年十一月）を控え、ほかにも雑事が多くはさまっていて、土方さんはこの年、多忙をきわめていた。そうしたなかで「若林奮の経験の集約」（三彩）一九七三年九月）を書いたのである。

掲載雑誌が手元にないのでかわりに『土方定一著作集12 近代彫刻と現代彫刻』（平凡社・一九七七年）で再読することにしたが、冒頭からいきなり「戦後の現代日本の彫刻は、モンディアルな立場を主張することができる、若い彫刻家をもっている――」とはじめるあたりは、ちょっと大袈裟だとは思ったが、これもまた「土方流」の

一種の売り込みなのである。「モンディアル」とは「世界的な」とか「地球的な」というような意味なのだろうが、若林奮の「観察の眼」は自身の世界と直結しながら移行し、それが「トランスフォーメイション（変容）」のしかたになっている——といって、ジャコメッティの《棒の上の頭》(一九四七年) の例をあげている。《犬から出る水蒸気》(一九六八年) については、このように書いている。

　あるとき、ぼくはこの泡形のフォルムについて質問したとき、犬を見ているうちに犬から水蒸気の泡のようなものが見えてきた、ということであった。おそらく、これは犬の存在が占めている空間のアトモスフェアのこの作家の白日夢のようなファンタジーであると同時に、犬の彫刻的空間としてのこの作家のフォルムであるにちがいない。こんなところに、作家のファンタジーと、彫刻的空間の構成とが、いつも、直結してしまっているところに、この作家の秘密のひとつがあるようだ。

　若林さんは「風景が自分のなかに入ってくる」とか「雨が地上から空に向かって降る」とか言っていたから、土方さんにもそんな話しぶりだったのかもしれない。が、いずれにせよ、わたしが後述するとしよう「自然の現象」というのは、ほかでもなく、若林奮の「観察の眼」がおのずとみちびくところの、風景でも自然でも物体でも、要するにすべての対象と自分が同化してしまうということを意味しているのである。
　せんだって、若林さんが新しい庭の設計案を練るために見たという「一条谷朝倉氏遺跡」(福井市) を訪ねる機会があった。そして遺構を眺めて帰ってきた。ただそれだけのことであったが、わたしは《大気中の緑色に属するもの II》(一九八六年) から《緑の森の一角獣座》(一九九五年) までの若林奮の仕事の展開を想像した。もとより具体的な作品とのかかわりは知らないけれども、いわれてみれば、なるほどそうか——と思えるような遺跡であったことは確かである。

まったく偶然のことなのだが、帰りの電車のなかで読んだ吉本隆明氏の『宮沢賢治の世界』（筑摩選書・二〇一二年）のなかに、こんな一節があった。

いわば実体ある存在でもない自分というものの心のなかに起こったことを外の風景あるいは自然物の物証性に投影していくと、みている自分と風景が溶け合ってしまい、どちらも区別がつかないという、一様にひとつの現象となってしまっていて、その根本にあるのがこの場合は心の動きというのが、自分と風景とを一体にしてしまい、溶かしあった状態をつくり上げる。その状態を文字に書き留めることを宮沢賢治は『心象スケッチ』といっています。

これは『春と修羅』（第一集）の根本的な考え方について述べたくだりである。若林奮のデッサンの世界というのは、まさにこの宮沢賢治の「心象スケッチ」に相当するのではないか、とわたしは思ったのである。

補記
一九七五年暮れか正月明けのことであった。土方定一館長と若林奮との、何とも妙なかかわりがあったことを記しておきたい。
それは第六回現代彫刻展（宇部市野外彫刻美術館）で神奈川県立近代美術館賞となった若林奮の作品《地表面の耐久性について》（一九七五年）が、展覧会終了後に美術館に運ばれてきて、さて、どこにどういうふうに展示するかということになった。ところが館長室での話し合いで二人の意見はくいちがってしまい、展示されないまま四十年も収蔵庫に眠ったままになったのである。
ようやく日の目をみるのは「若林奮　飛葉と振動」展（神奈川県立近代美術館・葉山ほか）のときであるから二〇一五年夏のことであった。美術館の入口に近い場所に設置されたのをみて、わたしは感慨をあらたにした。作品

は修復の手が入ったせいか、まるで新作のようにピカピカしていた。私は複雑な思いを抱きながらもこの展示（設置）をみてよろこんだ。照れ屋の若林さんがそこに居合わせたら、おそらくまっすぐにはうれしさをつたえなかったであろうし、もしかしたら塩害の対策案を講じて（たとえばベルリン・バーベル広場の地下に据えられたミハ・ウルマンの《図書館》のように）、どこか地下に埋めるプランを提示するくらいのことはしたかもしれないと思った。

あの日の館長室での二人のやりとりは、こんなふうであった。

土方さんが「どうだね、低い台座でもつくらせようか」と訊いた。すると若林さんは「いえ、地べたでいいのですが」と遠慮がちに答えたのである。ほんの数分で決着がついた。「収蔵庫にしまっておくように」と言われて、わたしは席を外したのである。それだけの話し合いであった。

でもこうした作家の提案にどう応えるべきであったのか、また二人の話し合いがうまくまとまったとしても旧神奈川県立近代美術館・鎌倉に、この作品の設置にふさわしい場所の用意ができたのかどうか微妙である。いまとなっては、すべてが仮想の話にすぎないけれども、あらためて設置された《地表面の耐久性について》をながめて、わたしは何ともいいようのない解放された気分を味わったのはたしかである。

III

『岸田劉生』についての覚書き

土方定一著『岸田劉生』（アトリエ社・一九四一年）の序文は、こんなふうにはじまる。

　四国遍路を逆にまわると、会いたいと思う人にきっと会える——私は子供のときよく母から母が娘のときにした四国遍路の話の後で、こういったことを聞かされた。そのとき私は子供心に逆にまわれば人の背中ばかりを見て歩くのではなくて、来る人来る人にぶつかることになるから、そういうことになるかも知れない、と考えていた。岸田劉生の伝記を書いているうちに、ふとこの母の言葉を思いだしたら、どうしたわけかそれが離れにくくなってしまっている。（中略）私が岸田劉生の伝記を書いているうちに、今ひとつ私から最後まで離れなかったものは、岸田劉生の禀質（ひんしつ）と体質と不可分離に結びついている背反する二つのものであった。それは彼が深い内なる美と呼んでいるものと、写実と呼んでいるものである。この二つが背反するものとして置かれるところに岸田劉生があり、また岸田劉生の発展の根拠があるように私には思われる。（原文旧字旧仮名）

　この本は劉生についての参考文献（展覧会カタログなど）の最初にあげられる単行本の一冊であるけれども、劉生の特質をみごとに要約していて、しかも時代に逆行した画家の果敢な挑戦が、ついには敗北に終るという、いささか切ない感情の予感を語っていて、実に忘れ難く、いい書き出しだと思う。暗示的ではあるけれども、劉生

の求道者としての一面を、つよく印象づける不思議な余韻の残る一文であるといってもいい。

日本の近代美術史についての思索の遠近をとるために、土方氏が里程標とした画家が即ち岸田劉生だったのではないか、というふうにも考えられる。が、しかし、ここでのわたしの関心は、むしろ、著者のなかの劉生、つまり劉生について考えることが自分について考えることになる、という表裏の関係を念頭に入れながら土方氏はおそらく『岸田劉生』について調べ、そして書いていたのではないか、というのが、わたしの推察なのである。

その意味で、この著作は内面化された「劉生像」の一面を印象づけるところがあるといえるかもしれない。

この著作は今日のように調査・研究が進んだ段階でみるなら、資料的にはいくつもの不備がある。また不明な部分についても、いまでは明らかにされているところ少なしとしないが、しかし、当時、まだ劉生の周囲にあった人たちの「偏愛的な賞賛」のなかに加わらずに、はっきりと距離をとった「劉生像」を提示したということは、今日から想像する以上に、むずかしいことだったのではないかとわたしは想像する。結構、長幼の序を重んじるタイプの土方氏であったから、よけいにこのへんのことには神経をつかっていたはずなのだ。だから、わたしなどにもよく冗談半分に、岸田家に取材に伺ったときに、劉生夫人から「あなたのような劉生と会ったこともない若僧が、劉生について書くべきではなく、武者小路先生などが書かれるべきで──」と、いわれたことを、懐かしげに、また実に清々しい思い出として語ってくれたことがあったりしたのだと思う。

実際、きつい断わられ方をしている。けれども、人間の因縁を大事にしたいという劉生夫人にしてみたら、赤の他人に夫である劉生の「絵日記」を拝借したいといわれても、そう簡単に「ハイ、いいですよ」とはいえなかったはずである。だから、その辺のところは、人間感情の微妙さとも絡むから描くとしても、相当に悔しかったとみえて、土方氏は『絵日記』のなかで、自分は「絵日記」から一行も引くことをしていないが（まだ『鵠沼日記』〈建設社・一九四八年〉や『劉生繪日記』〈龍星閣・一九五二─五五年〉が刊行されていない）、劉生の信頼がもっとも篤かった画家の椿貞雄をはじめ、劉生と同時代の親交のあった画家たちに取材することによって、それ

「土方定一年譜」(『土方定一遺稿』)の一九四一年の条に、この『岸田劉生』が「未知の久米正雄に激賞される」とある。わたしは出典を知らない。けれども、歴史的な視点の導入を主張した、この『岸田劉生』が注目に値する著書であったことは間違いないであろう。問題はそのことではなく、いわば"神話化"してしまっていた「劉生像」に対するあつかいなのであった。

その後、多くの人によって、さまざまな角度から劉生は論じられることとなるが、やはり、定本の一書といえる富山秀男著『岸田劉生』(岩波新書・一九八六年)などでも、その「序にかえて」のなかで(劉生を歴史的な視点の導入によってとらえながら)、「生き証人」(特に中川一政の話)の心酔と憎悪のなかにある劉生の「体臭」から解放されない限り、真の「劉生像」はみえてこない、それだけ劉生の個性は強烈だったということでもあろう、と書かれている。

人間の因縁というのも、なかなか始末に困るものだが、それがどうであれ(土方氏が劉生夫人にピシャリと断わられた話はともかくとして)、優れた伝記に接するたびに、わたしは『岸田劉生』の序文の書き出しを思い出すから、よほど印象深いものとして記憶されているのにちがいない。たしかに、この手の文章は、人間の感情をまるごと鷲づかみにするので、心のなかにストレートに入り込んでくるところがある。よくよく考えると、妙にシラケてしまったりもするのだろうが、実に印象深い一文であることは請け合いである。そして「背反する二つのもの」としての「内なる美」と「写実」を、劉生芸術の根本に見据えて、この二点を結ぶ統合への暗示として、土方氏はこの「四国遍路」の話を持ち出しているのである。

つまり、岸田劉生という画家のもっとも本質的な部分にふれる契機としての「過去への遡行」ということを、まず謳って、問題はそれからであるというような感じすらあたえる序文となっている。言い方をかえれば、これ

は一種の歴史主義の観点でもあるが、要するに岸田劉生を近代日本の美術史のなかに、どう位置づけるかという課題ともなっている（一刀両断にというわけでなくひとつの暗示として）。ついては、わたしのようなものにも岸田劉生について、あれこれ考えるときの一種灯明のようなものとなったのである。

＊

　戦後、まもなくに小型版で再刊された『岸田劉生』（創藝社・一九四八年）にも、この序文は再録されている。しかし、その後、この一文はどこにも活字にはなっていない。土方定一という人は、その論集『土方定一著作集』（一—一二巻）平凡社・一九七六—七八年）を繙いてみれば知れるように、結構、文章の冒頭（特に書き出し）に工夫を凝らすところのある人である。モノ書きの多くにみられる傾向でもあるから、ことさら強調するわけにいかないが、いきなり物事の本質に割り込んでしまう氏の性向とみてもさしつかえない。極端に評価のわかれる劉生を相手にするという現実が、もう一方にあるので、一応、それには己の位置をきめておかなければならない。それで、というわけでもないだろうが、母堂の話（挿話）を枕に振ったのであろう。この暗示的な挿話によって、過去のいかなる人物でも現代の視点によって斟酌される——ということを示唆しているのである。自らの思索の姿勢を、こうした暗示によって語る土方氏の文章の、これは特徴といってもいいのであるが、それとなく相対化させるこの手法は、氏の詩人的な資質につながっているものかもしれない。自分をダシにするには、ちょっと照れがあるし、他人をダシにするには、済まないなあという気持になるので、まあ、あれこれ思案したあげくにこうなったというのが、わたしの解釈である。よく、大事なところを懇切に書けなくてねェ——と、ボヤいていた氏の、いたずらっぽい表情を記憶しているが、とにかく、こうした過去との対応に神経を配るというのは、つまり歴史的な視点の導入（氏はドイツ観念論の「美学」を修めた後に、実証の「史学」に強い関心をもっていた

ということを意味している。それが同時に、人間・岸田劉生を考える手続きであり、気鋭の美術史家の立脚点ともなって演繹されたのではなかったか、わたしはそんなふうに解釈している。

第一章（二、岸田劉生）の書き出しも振るっている。

「岸田劉生の多くの友人の追憶を聞いていると、必ず一度は、岸田劉生が糞を好んだという話を聞く」とある。随分、ぶっきらぼうな表現であるが、晩年の劉生が「模倣」や「時代錯誤」といった批判にたいして土方氏のことばをかりれば、「敵愾心」と「征服欲」とをもって応戦したということを、その後の文章で土方氏が引き出す（算段のための）、いわば修辞の効果として、のっけに「糞」ということば、（あるいは例）をあげているのである。

序文と同じように、忘れ難い書き出しであるといっても過言でない。

話が飛ぶけれども、やはり、この書き出しで思い出すのは高村光太郎である。だいぶ前に光太郎について小さな一文を書く要にせまられたときに、わたしは光太郎という人の、とりわけ彫刻についての論考が、この冒頭の独創性に優れていることに気づいて驚いたことがあった（拙著『影の町』小沢書店・一九八三年）。光太郎が土方氏の師匠格にあたる人でもあったから、何となしに土方氏が文章の冒頭を意識することになった背景に、高村光太郎の存在があったと考えてもおかしくはないと、わたしは想像する。

文章となって結実する思索の運動そのものが、土方氏が劉生について関心を集約するにいたる経緯をたどってみると、土方氏には、すでに「高村さんと岸田劉生」（「道枕」）一九三五年十月）という一文があることをここで指摘しておきたい。同じ時期の掲載となる「白樺」（「書物展望」）一九三五年十月―十一月）にも劉生について言及しているが、そこでの主題は「白樺」における文学と美術の相互作用に関することであった。

このように土方氏の『岸田劉生』は、その刺激的な序文で暗示した「過去への遡行」つまり歴史的な視点の導入によって、太い輪郭線をもった「劉生像」を可能にした。そこには氏の第一論集として結実した『近代日本文

『岸田劉生』についての覚書き

＊

わたしのなかの心情の傾斜は〈土方氏の母堂の話であるだけよけいに〉、例えば井伏鱒二の短編「へんろう宿」のような、人間の生の原点を示す作品とを関連づけることによって、一層、忘れ難いものとなった。いささか文学的な臭みのする人生の垢のような気分が、どこかにひんやりと漂っていて、ちょっとやりきれない思いに沈むけれども、そこには祈りと救いの感情が光っていて、しかも「どぎつい色を呈す」（小林秀雄）景色が、緩やかな語りのなかに蘇ってくるからである。

おそらく岸田劉生の芸術の奥の奥に、ボンヤリとその本性を垣間みせる霊気のようなものも、煎じ詰めれば、こうした人間の魂の導きに委ねられた生きようそのものを示していて、結局、劉生という人間の実存を離れてはあり得ない何かということになる——そんなふうな考えに到り着くことになるのである。

土方氏が最晩年に書いた「岸田劉生」（『岸田劉生画集』〈岩波書店・一九八〇年〉に収録）は、氏がすでに体調を崩していて、とても原稿を執筆するような状態ではないようなところでの仕事であった。だから氏が劉生について書いてきた文章に新資料をくわえて、劉生研究を総括したような恰好となっているが、あの、氏独特の文体で、画家の魂の痛みにふれたような文章の生彩を感じさせるようなものとは残念ながらなっていない。

この最後の「岸田劉生」は、勿論、一九七八年に完結した『土方定一著作集』には収録されていない。岩波版の画集の後、氏が亡くなられてから出版された『土方定一遺稿』のほうに収録されている。

土方氏の劉生についての文章でよく引き合いに出されるのは、日動出版の叢書の一冊としてまとめられた『岸田劉生』（一九七一年）のほうである。これはすでに記した戦前のアトリヱ社版と戦後の再版をもとにして、さらに新しく「鵠沼、鎌倉時代の劉生」（『神奈川県美術風土記・明治大正篇』神奈川県立近代美術館・一九七一年）を書いて一

学評論史』（西東書林・一九三六年）が背景となっている。

本にしたもので、実は「四国遍路」の話は、この本の「あとがき」に、それとなく挿入されているのである。いずれにせよ、氏の最晩年にまとめられた『岸田劉生』(岩波版)のほうが、わたしには興味深い。けっして十分な解釈を展開しているわけではないけれども、それでもいくつかの思いつきを紹介していて、いかにも氏らしい一面をみせているところが散見されるからである。

例えば「否定の美学の認識の深さに、ぼくは驚嘆する」と書き、以前から親交のあった独文学者の菊盛英夫氏が翻訳したところの、ジクムント・フロイトの「不気味なもの」(『造形美術と文学』河出書房新社・一九七二年)についての視点にもとづいて、劉生のよく知られた「卑近美」とか「醜の美学」を論じたい——などと語り、「いずれ書きたい」と予告までしている (結局、かなわぬこととなってしまったけれども)。

劉生について考えるとは、つまるところ劉生のなかの人間についての疑問につきあうことになる。これは劉生の芸術の課題とまるかさなるわけではないが、けっして無縁とはし得ないことでもあるといっていい。

いま、この問題と正面から向き合うのは、はたして適当かどうか迷うけれども、一画家の人と芸術との関連を問う際に、しばしば指摘されるのは作品がすべてであって、画家の人生について、いくら執拗に論じたところで、それは芸術の解明にはならないとする説である。たしかにアルタミラの洞窟壁画を誰が描いたのかと問うてみても、個人の名が出るわけではないから、その意味では作品がすべてなのである。

けれども作品だけがあればいい、ということではないはずである。特に近代の思考のなかで形成された「個」の確認というのは、いわば作品を通してみえてくる人間性とも密接な関連をもっている。したがって、この人間性についての信頼を根底に置くかぎりにおいて、作品を分析・解釈の対象とすることができるということである。

ところが、この前提が崩れて、人間性との結びつきにむしろ不信感をいだくようになるのが現代なのではないだろうか。したがって現代の批評は作品を中心として、しばしば新しい哲学や社会思想の援用によって論じられることになるけれども (ことの是非を別にして)、まことに味気ない作品論とのつきあいが多いのも事実なのである。

画家の人生よりも作品の意味について論じる傾向には、それなりの理由があるとはいっても、わたしには芸術の解明には、芸術家の人間的な側面からの投影が必要であるし、現代の批評が、そのことを無視して批評の展開を進めてきたのだとすれば、それはけっして十全のすがたであるとは思えないのである。

この点に関する一般論をここで開陳する気はない。けれども、一時期わたしが愛読したコリン・ウィルソンの著作『SFと神秘主義』（大瀧啓裕訳　サンリオ文庫・一九八五年）の、ヘルマン・ヘッセを論じた箇所でいわれているところを、ここで引用したい。

芸術作品は、リンゴがリンゴの木の産物であるように、芸術家の全存在の産物である。偉大な芸術作品の場合、かならず解きほぐせない要素がある——葡萄の種類や葡萄畑の土壌について知りつくしていても、いいワインの質を口でいいあらわせないのとおなじことだ。しかし葡萄の種類と土壌の質が、ワインを語るのに不適切だというのは、おなじように莫迦げたことだろう。実存主義的な批評は、個々の芸術作品を、その芸術家の全作品だけでなく、芸術家の人生、思想、感情面での成長という関係でとらえる試みになるだろう。これが少なくとも理想であるはずだ。

こうした観点から岸田劉生をとらえるならば、当然に文学および文学者たちとの関係もまた視野にはいってくる。

これまでの歴史的な経緯を顧れば、いささか「文主画従」の傾向にあったことは否定できないけれども、どちらにせよ劉生の内部に生じていた芸術の課題には、文学的要素が色濃くあったということは事実である。ごく初期の小説やその前後に集中している詩的断片（アフォリズム）は、劉生の絵画作品のなかに沈潜することになった文学ないし宗教への感情であったし、とわたしは理解している。ある意味で、これは劉生の芸術を、終始、脅かすこととなった心理の空白であったし、ある種の感覚的な麻痺状態といえるものだったかもしれない。が、別の言

い方をすれば、それは、もうこれ以上自分の感覚ではとらえられないところにまで踏み込んだ——という実作者の限界の感覚でもあった。

劉生自身は、それを絵画表現においては「写実の欠除」という言い方をした。つまり、ここから先は神秘の世界だというわけである。即ちこれは劉生にとって、実存的な不安とでもいうほかない状況のなかに見出だした自分＝「個」でもあったのである。

写実の階梯は、あくまでも絵画の約束の裡にある。その範囲で劉生も「写実の欠除」といっている。字義どおりに解すれば、劉生の静物画でも麗子像でも、何かを獲得したというより何かの欠落を描いたのだ、ということにもなるが、それはまた自分のなかの実存的な不安であり、宿命についての問いかけとなったりしたものだったのである。

　　　　＊

娘麗子の回想になる『父岸田劉生』(雪華社／中公文庫・一九六二年) のなかにはこんなくだりがある。「——父は気狂いになる恐怖を忘れることが出来なかった」と。

これは祖母勝子の姉が精神病だったことや兄弟にもそのフシがあったというようなことが暗々裏に劉生の不安となって襲っていて、例えば一九二四年に、姉のお敏が変死したということを劉生の日記 (同年八月二十日) にも認められているからである。友人の岡崎義郎宛の書簡 (一九二九年一月十五日) などに当たって考証した東珠樹氏は、その『岸田劉生』(中央公論美術出版・一九七八年) のなかで、劉生のこの不安について言及しているが、これなどは従来タブー視されて、なかなかふれ得なかったところに踏み込んだものである。

しかし、土方氏は最後の「岸田劉生」のなかで「流連荒亡の根拠であるか否かについては、誰も証明できないことであろう」として、否定的な態度を示している。

実際、狂気のなかで芸術的な創造性を発揮するわけではないから、これはあくまでも人間劉生にかかわる一面であって、その範囲において限定的にいう場合にはさしつかえないけれども、そこに芸術的な創造性との因果関係を求めるのは、ちょっと無理があるように思う。その意味では、わたしも土方氏と同じ立場である。が、しかし、生涯、この劉生という画家には、何かいいようのない不安な感情が滞留していたようなところがあったのも事実である。

麗子は「性格の一面のもろさ弱さ」となっていたと書いているが、その辺の事情と無縁ではないはずである。自己の内なる「悪魔」に、抑制の網を上手にかけられるような質ではなかったので、しばしば、常軌を逸したような行動をともなうこともあった。何事もいい加減に放っておくことのできない劉生の苦悩は、それだけに辛辣で深刻だったのである。

この劉生の苦悩が、すなわちフロイトのいう「不気味なもの」にたいしての、怖れの感情から逃れるために、若い時期の劉生は、宗教(キリスト教)を受けいれることになったのだし、画家を志した後でも、人間の怖れの感情をどのように表現するかに腐心していることを知れば、弟子の椿貞雄が劉生のなかの「暗く冷たいもの——」といった一面も、そこいらにあったということなのであろう(東珠樹『岸田劉生 椿貞雄の回想から』雪華社・一九六一年)。

　　　　＊

「岸田劉生をめぐる美術と文学」という演題で、わたしは承知の浅い、にわか仕立ての話をしたことがある(東京都近代文学博物館・一九九八年三月)。美術と文学との関係といっても、単に画家と文学者との関係(例えば、小説と挿絵など)ではなく、劉生のなかの互いに浸透し合う境界領域についてアプローチしたように記憶している。劉生のような存在を尋ねる方法として

は有効であると思ってしていたことだった。

しかし、相互の関係をはっきりさせることもできずに、尻切れトンボとなってしまった。聴講者にお詫びをして退席しようとした、その瞬間にひとりの婦人が帰り支度のわたしのところにやってきた。

質問というのは、わたしが講演の初っ端に紹介した『岸田劉生』の序文、つまり「四国遍路」の話についてだった。

「巡拝の遍路八十八カ所といっても、例えば病人や体に支障のある人の場合には、逆回りで途中まで行って、それでヨシとする習わしがあったようです。いま、咄嗟に思い出さないのですが、誰とかの小説――（早坂暁「花へんろ」だったか）にも、その辺のことが書かれていました」というのである。

遍路の歴史はさまざまな習俗を生んだはずである。わたしはなるほどと思った。講演の初っ端に振った理由については、すでに書いてきたとおりであるが、わたしの念頭には劉生のこときりしかなかった。土方氏のおかれていた当時の状況を推察すれば、また異なった解釈も可能だったかもしれないのである。

以前にわたしは、この時期の土方氏の不明について言及したことがあるけれども（『深い過去の井戸　土方定一』

氏が『岸田劉生』を上梓した一九四一年といえば、近衛内閣によって一九三八年に設置された中国占領地域の統治の中央機関である興亜院嘱託として仕事をしていた時期である。北京に出かける一九四三年六月頃まで、そこに席を置いている。

『土方定一　美術批評 1946-1980』形文社・一九九二年）、終生、氏はこの時期のことを語りたがらなかった。何か思い詰めたところがあった。それだけ深い体験となっていて、容易に説明しかねる何かであったのかもしれない。

鵠沼にあった頃（一九七〇年代前半）、たまたま氏の書斎の整理をしていたある日のことである。虫干しのために、

『岸田劉生』についての覚書き　193

「燕京学報」など中国関係の書物を縁側に出して、ハタキをかけているときだった。中国美術の調査・研究の成果を、敗戦の帰途、八路軍の襲撃で失った——というようなことを氏は語り、また抗日戦争時代の画家として注目されていた蔣兆和（『蔣兆和画冊』）が氏の書斎にあったはずである）のことや、スティルウェル麾下の杜聿明部隊のことなど、実に興味深い話をご機嫌でされたのをおぼえている。

だいぶ経ってから周作人（華北綜合調査研究所・文化局長）に別れの挨拶にいった話や、戦後中国での周作人にたいする惨い仕打ちについても話してもらったことがあった。氏は心をくだいて、この優れた文化史家について語った。そのときには読んでいなかったので、よく飲み込めなかったが、後に周作人の『日本文化を語る』（木山英雄訳　筑摩書房・一九七三年）や『周作人随筆』（松枝茂夫訳　冨山房百科文庫・一九九六年）を読む機会があって、なるほど、と、氏の意見に賛同するところとなった。よけいなことかもしれないが、北京での氏の颯爽とした姿を、わたしは中薗英助著『北京飯店旧館にて』（筑摩書房・一九九二年）のなかにみて、ある感慨に誘われたりしたことがあったのを記しておきたい（本書八六—九二頁参照）。

とにかく、氏は一九四五年十一月に中国から引き揚げてくるまでの間に、エルンスト・ディーツの『印度芸術』（アトリエ社・一九四二年）の訳書や志賀重昂の『知られざる国々』（日本評論社・一九四三年）の編輯（解題）などを出している。中国仏教彫刻の研究や抗日木刻画の蒐集にも精を出していたらしいが、その後、個人的に氏からその話を聞くことはあっても研究成果として結実するものとはなっていない。

とにかく岸田劉生の人と芸術についての思索は、それより数年前に遡るけども、わたしには土方氏自身の問題が、そこにかさねられていたように思えて仕方がない。人間についての問いは、その対象とする人間についての問いだけでなく、尋ねている相手が何をどういう視点で眺めているのかという問いにも応えなければならない。

わたしの「岸田劉生」と、土方氏の「岸田劉生」は、もちろん、まったくちがうものである。尋ね方もちがうし、答えの出し方もちがう。しかし、ことがあらたまって堅苦しいけれども、この岸田劉生という画家の存在を

想像の契機にして思い描く仮想の世界に、生の瞬間々々がいきいきと発動するのならば、それはもう違っていよ うが、どちらでもいいのである。萩原朔太郎の言葉をかりれば、わたしたちは、けっして「ぽつねんと切りはな された宇宙の単位ではない」のである。

すなわち、まったくの他人である人間のなかに、何かしら自分と「共通」のものを発見することになるからな のである。ここにわたしは、ある種の救済の思想の根をみる。道元の『宝慶記（ほうきょうき）』にエラく感動したことがあっ た、という土方氏であるけれども、ながらく館長室の書棚に小さな佐渡の地蔵仏を置いて、「ぼくのかわりに、 コレが拝んでいてくれるからねェ」といって、しばしば、骨董ものゝお猪口に水を注いでくれ、とたのまれたの を覚えている。

*

さて、ふと思い出したことを最後に付記しておきたい。拙著『鞄に入れた本の話』（みすず書房・二〇一〇年）で は、美術図書に限定したのでふれなかったのだが、嵐山光三郎『追悼の達人』（新潮文庫・二〇〇二年）は、すべて 文学者をあつかっているなかで、唯一、「岸田劉生」が入っている。これがまた実に面白いのである。面白いな どといっては失礼かもしれないが、土方定一が、京都時代以降の劉生を敗北感の濃い「孤独な愛玩者」となって いると書いたことにたいして、武者小路実篤が、劉生に対する「冒瀆であり、ことに敗北感などといわれること に対して義憤をさえ感ずる」と怒ったというのである。土方氏は「横から突然ぶんなぐられたような気が」し、 また武者小路氏が「負けた」ということに変に拘泥（こうでい）されているのではないかという気がして、次のような反論を 書いているのである。

岸田劉生が主観に「負けた」などという人間ではなく、ましてあの厳しく深く美を感受し、それを猛烈な勢いで自己

『追悼の達人』は、劉生の「追悼」をめぐる友人・知人の対応を記しているのだが、俳人となる前、劉生の弟子であった川端茅舎の「旧友の口数多き寒さかな」という句を引いて閉じている。
　わたしは迂闊にもここに引いた土方氏の一文のことを忘れていた。初出は『劉生と四人の友人』（花）一九四七年八月）で、一年後の『現代美術』（吾妻書房）に収録され、最終的には『土方定一著作集7　近代日本の画家論Ⅱ』（平凡社・一九七六年）に収録されている。因みに「孤独な愛玩者」というのは、「晩年の岸田劉生」（「知性」一九四二年三月）に出てくる言葉である。それは美に潔癖な「江戸っ子」の芸術家としての永井荷風にかさなって、土方氏は『江戸芸術論』を読んでもらえばわかっていただけるであろう──と書いている。この一文は『近代日本洋画史』（宝雲舎・一九四七年）に収録された。

（1）土方定一が手にした『宝慶記』は宇井伯寿訳註（岩波文庫・一九三八年）である。道元が入宋求法の旅の途次に師と仰ぐ如浄と出会い、その師との問答の記録ともなっている。わたしが入手したのは池田魯参著『宝慶記』（大東出版社・一九八九年）で、したがって土方との問答はかなわなかった。先輩学芸員の大河内菊雄氏は『正法眼蔵隨聞記』を土方にすすめられたという。

『渡辺崋山』をめぐる話

土方定一著『渡辺崋山』（国土社・一九六五年）は、わたしにとって懐かしい思いのよぎる一冊で、紐解くのは久しぶりのことである。だが、本の中身のことは措いて、崋山の郷里（田原市）と代筆のことなどよけいな話にころがるのを許していただきたい。

数年前（二〇〇九年五月）、豊橋市美術博物館の「友の会」によばれて記念講演をするということがあった。旧知の金原宏行館長が、せっかくの機会だから渡辺崋山ゆかりの地である田原市へ案内しましょうということになった。願ってもない話であったから、わたしはよろこんで同行した。

快晴にめぐまれたドライブとなり、車窓からトヨタ自動車関連の会社の看板をながめながら田原市に入った。土地勘のないわたしには、三河湾と太平洋とにはさまれた渥美半島の史的変遷の跡を追うことができなかったが、とにかく田原城跡と城内の田原市博物館を見学することからはじまった。

ちょうど「渡辺崋山と弟子たちの花鳥画」展が開催されていて、崋山の入牢、蟄居の際に救済につとめた椿椿山や夭折した息子の椿華谷、また崋山がしばしば苦しい胸中を筆にして手紙を送った福田半香などの作品が展示されていた。また崋山の《花鳥帖十二図》をみながら、わたしは「蘭書」をしばしば崋山が借覧したという小関三英や高野長英のことを想像し、入口のテーブルに「展示作品リスト」と「渡辺崋山年表」「崋山の生涯」それから「椿山宛て遺書」「崋山没後の渡辺家」などのチラシが置かれていたので頂戴した。

このあと崋山会館、崋山神社をめぐって池ノ原公園にむかい、園内の崋山幽居跡の現在の建物や銅像をみて、地域の人たちの文化活動の場としてつかわれている会館(全楽庵)でひとやすみすることになった。崋山の墓に手を合わせた瞬間、なぜか心が洗われたように一刻をそこで過ごして、最後に城宝寺を訪ねた。清々しい気持ちになった。

*

わたしは一年前の春、所用でベルリンに数日滞在したホテルで(寝つかれないもどかしさから)、持ってきていたドナルド・キーン著『渡辺崋山』(角地幸男訳　新潮社・二〇〇七年)を読んだ。なぜか知らないが、そのときのわたしのノート(三月十三日)には、滝沢馬琴が危篤の息子琴嶺の肖像画を崋山に依頼したくだり(第六章)について記している。

崋山が訪ねたときには、すでに琴嶺は棺のなかにあったが、崋山は棺の蓋をあけるように頼んだという。馬琴の『曲亭遺稿』(国書刊行会・一九一一年)には、崋山が(おそらく、人からけしかけられてのことだろうが)髑髏で酒を飲んで人々を驚かせたという話や、そういった崋山であるから「死体の顔に触れるのを厭わなかった」というような話をキーン氏は引いている。また崋山の最初の伝記作者・三宅友信が『崋山先生略伝』(鈴木清節編『崋山全集』崋山叢書出版会・一九四一年)のなかで、「一風変った話」として紹介しているものに、崋山が血痕のついた古い鎧冑を買い、日夜、撫でていたが、母に叱られて売り払ったという話も注記にある。

こうしたエピソードは、崋山の人柄の一端にふれるものといっていい。キーン氏のテーマの一つは、崋山の師《佐藤一斎像》(一八二二年)を仕上げるのに、十一枚もの画稿を用意したのはなぜか——というところにあったが、そうした精根をこめた画技の筆先から種々生まれた傑作のなかでも、わたしが特に気にしてきたのは、ほかでもなく《千山萬水図》(一八四〇年)であった。

全楽庵で茶をいただきながら、ふと、美術館に入りたての頃（一九六〇年代後半）に、秋田市の奈良家の奥座敷で（ご主人と二人きりで）、この作品をながめたことを思い出していた。と同時に、わたしは崋山研究の昨今をふり返って、菅沼貞三（『崋山の研究』木耳社・一九六九年）、杉浦明平（『崋山探索』河出書房新社・一九七二年）、芳賀徹（『渡辺崋山 優しい旅びと』淡交社・一九七四年）、匠秀夫（『日本の近代美術と幕末』沖積舎・一九九四年）などの先人の名を脳裏に浮かべて、そういえば誰も参考文献にあげないけれども土方定一著『渡辺崋山』（国土社・一九六五年）はどうですか——と金原氏に、それとなく訊いた。すると、いやいやあれはとてもいい本ですよという返事別にわたしの師の本だからというので、お世辞をつかったいい方ではない。金原氏は『定本 渡辺崋山』全三巻（常葉美術館編 郷土出版社 一九九一年）の執筆者の一人であり、崋山研究にも一家言をもった人である。その彼が太鼓判を捺したのである。

＊

この『渡辺崋山』は「少年伝記文庫」（全三十巻）の一冊として刊行されたものである。ちなみに、この文庫には三枝博音の『伊能忠敬』、小川鼎三の『杉田玄白』、青江舜二郎の『河口慧海』、久保田正文の『石川啄木』——などが入っていて、とても魅力的な執筆者たちが並んでいる。なかで『渡辺崋山』は、たしか全国読書週間の中学生・高校生を対象にした選定図書となって、しばらくしてから印刷された子供たちの感想文がとどいていたのを記憶している。

その頃、職場の先輩学芸員の佐々木静一氏と国土社の編集者服部氏とが、ときどき館長室で土方氏と三人で打ち合わせをしているのを目にしたが（わたしは給仕のような仕事をしていたので）、本が出て一冊頂戴し、その「あとがき」を読んではじめてわけを知った。

佐々木静一さんに厚く御礼を申します。

この二年前に佐々木氏は自身のヨットでエーゲ海を帆走し、その航海日誌をもとに書いた『ギリシャの島々』(日本経済新聞社・一九六五年)の刊行と時期を同じくしていたのではないかと思う。詳しいことは知らないが「あとがき」はともかく構成や図版の選定、句読点の多用、また人間的なかかわりの取捨選択など、たしかに土方氏の指示を思わせるところがあるけれども、谷文晁の《木村蒹葭堂像》を引き合いに出して《佐藤一斎像》とくらべているところなどは、おそらく佐々木氏のアイディアではないかと思う。

しかし、いかに師弟の間柄とはいえ「全部、書いてもらい――」というのが土方定一の流儀(独特の指導法)なのだと納得すれば、それまでのことだが、わたしには妙に釈然としないものが残った。

ところが、それから十数年後に出た『明治大正図誌四 横浜・神戸』(筑摩書房・一九七八年)の際には、編者の土方氏が急遽入院することになり、わたしがかわって書くことになった。まったく氏の指示(指導)を受けなかったので代筆というより代役をつとめることになった。だから、わたしの署名入り原稿となっている。いささか荷の重い仕事ではあったが、それなりに充足するものがあった。

崋山はいつも、少年時代から、周囲の現実を、するどく観察する性格があったことが、たいせつのように、ぼくには思われます。学んだ理論と理想をいつも、自分の観察した現実によって、生きた理論とし、いつも自分のなかに生きた理想をもちつづけて、そのために努力し奔走した立派な人だということが痛感されました。
この貧しい伝記は、このことを中心として書いたものです。友人、佐々木静一さんと、いくどもいくども、こういうことを討論しあい、佐々木さんに全部、書いてもらい、いくども佐々木さんに書きなおしてもらいました。ここで、

＊

土方定一のデビュー作といえば『近代日本文学評論史』である。その後、美術批評に活動の領域を移すけれども、年譜の一九三四年の条には、その年の十一月、千葉亀雄の名で「偉人伝全集」の第一巻として改造社から『坪内逍遥伝』を出した——とある。千葉亀雄は「新感覚派」の命名者として知られているが、年齢的には土方氏より二十五、六歳上で、晩年の仕事として『新聞十六講』（金星堂・一九三三年）があり、『坪内逍遥伝』が出た一年後に亡くなっているので病気か何かの理由から土方氏にお鉢がまわってきたのではないだろうか。ずいぶん前に古書店で買い、あらためて読むと（代筆のことを気にかけて）、土方氏がよくつかう語句や形容（たとえば「美はしい友情の限りだ」）に出会うし、句読点も多い。

こうした代筆の経験が土方氏のなかでいかにやしなわれたのかは想像の域を出ない。けれども『坪内逍遥伝』の七年後に出版された土方氏の『岸田劉生』のような仕事は、やはり、書くという行為の経験が集約されたものであって、見方をかえれば、逍遥のような「文豪」と対話した代筆の成果といってもいい。

再読『日本の近代美術』

土方定一の文章の多くは、すでに三十年ほども前に『土方定一著作集』全十二巻(平凡社・一九七六—七八年)にまとめられている。しかし、なぜか本書(岩波文庫・二〇一〇年)の旧版(『日本の近代美術』岩波新書・一九六六年)は、そこには収録されていない。おそらく著作集のなかで当てられている「近代日本の画家論」と題した三巻(第6・7・8巻)との重複を避けるためだったのではないかと思うが、はっきりした理由をわたしは知らない。この本の前に美術の「社会学」とでもいえそうな、いかにも土方さんらしいユニークなアプローチの『画家と画商と蒐集家』(岩波新書・一九六四年)を出しているが、そのほうは著作集に収録されている。だから版権などの問題ではなく、おそらく自身の判断によったのだと思う。

いずれにせよ土方さんは、かつてのわたしの上司でもあったし、また「学僕」にも似た一時期をもったという印象があるので(いい意味で)、わたしにはちょっと距離をとって語るのは難しいところがある。だから、いささか個人的な感懐の入り混じった話となるのを承知の上で少しばかり語ることを許していただきたい。

さて、この本が書かれた一九六六年前後のことを思い起こすと、当時の学芸員は梱包・運搬・展示などさまざまな仕事に対応しなければならなかった。それは美術館がいろんな面で整備されていなかったからだが、それでもわたしの職場はまだマシなほうであった。地方の公立美術館としてはユニークな企画展で知られ、わたしにもちょっとばかり誇りに思えるところがあった。もちろん企画展だけではない。陣頭指揮にあたっていた土方定一

という人の仕事の采配に感心するところが大いにあったからである。氏を囲んで学芸諸先輩と過した夜の「宴会」などは、闘いにたとえればちょっとした〝作戦会議〟の観を呈していたが、醒めたときの美術談義はなかなかのものだったと記憶している。いまとなっては丹念にノートにでもつけておけばよかった――と悔やむことしきりである。

当時はまだまだ日本の近代美術史といっても、今日ほど調査・研究の進んだ領域ではなく、未開地に鋤を入れているような按配ではなかっただろうか。大学のほうだって、江戸時代の中頃までは教えても、幕末・明治以降の近代美術史となると、それはもう教科の対象外というふうにあつかわれていた。文学史のほうは立派に近代文学の講座をもっているのに、美術史のほうは、もっぱら美術館（あるいは博物館）と、いわゆる在野の研究者たちが何とかしないといけないというような状態であった。

そんなところから、わたしの職場では「明治初期洋画展」（一九六一年）、「大正期の洋画展」（一九六二年）、「高橋由一展」（一九六四年）、「中村彝（つね）とその友人展」（一九六四年）、「司馬江漢とその時代展」（一九六五年）、「岩佐又兵衛とその周辺展」（一九七一年）などの展覧会を開催し、そのつど調査・研究の成果を披露するということになっていた。だから美術館には、一種、日本の近代美術史研究における〝前線基地〟のような役割があった。

といっても実態はいささか情けないもので、横浜居留地のチャールズ・ワーグマンのような画家の年譜ひとつつくるのにも四苦八苦した。そのワーグマンの画室の鍵穴から実技を覗き見した――というような逸話のある高橋由一の山をなす資料を前にして、作品の判別や読みにくい字句の判読に日夜を徹したのを昨日のことのように思い出す。その頃の似たような〝前線基地〟にあった同学の士の多くも、徐々に亡くなって、わたしもまた焼きが回ったせいか、調査・研究のためにあちこち訊ねる勇気をすっかりなくしているありさまである。このところ疎遠になっているけれども「明治美術学会」あたりに、かろうじてかつての夜の「宴会」の名残をみるくらいである。

トーチカふうの学芸員室で丁々発止の論議の最中に、あの有名な高橋由一の《鮭》（重要文化財）とはちがう《鮭》がもちこまれ、いわずもがなの真贋にふれてしまったりして土下座しそうになった郷土史家がいたり、癖の強い編集者や記者に原稿依頼を粘られたり、とにかく人事・物事の絡み合いのなかに、まったく予期せぬ人や作品との出会いがあった——というように、いまふり返ってみると、いろんなことが思い浮かぶ。が、要するに美術館というのは、画家や彫刻家との個人的なかかわり、美術作品との個々的なかかわりを広く社会化する場でもあったということである。

土方定一という人は好奇心の旺盛さと関心の広さにかけては、人後に落ちないところのある人だった。だからその仕事も多方面に及んだ。第一線で美術批評の筆を執り、他方で『ブリューゲル』、『ドイツ・ルネサンスの画家たち』、『評伝レンブラント・ファン・レイン』などを出版し、また美術館行政などにも神経を尖らして、あちこちの相談を受けて怱忙（そうぼう）をきわめていた。そんななかでも日本の近代美術の作家たちについても精力的に調査・研究をつづけていた——というように（わたしは目撃者のひとりだが）まったく信じがたいエネルギーの持ち主であったというほかない。多くは『土方定一著作集』にまとめられているが、しかし評伝の大仕事をつぎつぎと成すのは、六〇年代以降のことであるから恐れ入る。いまから思えば、何か急き立てられるものがあったのかもしれないが（胃癌の手術）、わたし自身が「師匠」の歳頃になって、あらためて感服している昨今である。

*

それにしても、いろんな人が美術館に顔を出した。まあ、

土方さんとの人間的なかかわりもまじっていて、美術関係者だけでなしに、編集者はもとより旧知の詩人や文学者や研究者たちもいた。すでに述べたように「夜の宴」となることも稀ではなく、けっこう何かと熱い論議の華を咲かせていた。六〇年代半ばというのは、戦後に一区切りをつける端境期だったのではないだろうか。ちょうどその頃、「明治百年」を記念して、何かとその方面の行事（展覧会なども含めて）が盛んに行われていた。

一夜、館長としての土方定一の口から「近代日本洋画の一五〇年展」というのは、どうだ——という話が学芸員に下った。いろいろ考えた末の提案だったのではないかと思うが、それは開館十五周年記念展（一九六六年）として開催されることとなった。

わたしにとっても、この展覧会は、日本の近代美術史について学ぶ絶好の機会となった。とりわけ「一五〇年」という土方さんの史観と解釈に、ゾクゾクするものを感じた。ふつうにとらえれば、明治元年が一八六八年であるから、本書の旧版が刊行された一九六六年は二年後に百年目を迎えることになる。しかし、あえて「一五〇年」と打って出たところに、わたしは土方定一という人の試みの大胆さと着想を感じた。批評の現場でつちかった経験的視点と、センスのよさに起因しているのだろうが、当人は「明治百年」も結構なことだが、日本美術の「近代」は、美術史的には徳川中期からはじまっていることを主張するために、比喩的に「一五〇年」としたが、ほんらい「三百年」とすべきだったかもしれない、と語っている（『日本美術の「近代」』『土方定一 美術批評 1946-1980』）。

アメリカの歴史学者M・B・ジャンセンは、その著『日本 二百年の変貌』（加藤幹雄訳 岩波書店・一九八二年）のなかで、こう述べている。

開国にいたる数十年前、知的探求心旺盛な日本人は、ガリレオやニュートンの理論をすでに知っていました。幕府自身も、一七九〇年代に洋書を収集しはじめ、さらに一八一一年には、洋書翻訳センターともいうべき「蕃書和解御用」

を天文方に設置しています。また福沢諭吉のような向学心旺盛な若い人々が中心となった私塾が大都市に設けられ、主要各藩も新しい学問の実益を狙い、その振興に努めていました。

おそらく土方さんの「三百年」というのは、平賀源内（一七二八—七九）あたりが脳裏にあったのだろうと思うが、むしろ「近代日本洋画」の先達ということになると、本書の挿図にもある《画室図》（寛政六年、一七九四年）に、「日本創製」と大きく自らの名を刻んだ、司馬江漢（一七四七—一八一八）あたりを置くのが、適当だろうと踏んだのではないかと思う。本書にも引用している江漢の画論『西洋画談』の刊行が、いつかというと、一七九九年（寛政十一年）のことであるから「一五〇年」とすれば、妥当なところといえる。本書の「二 伝統美術と近代美術」の章は、日本美術の「近代」を、日本という囲いのなかではなく、世界美術と関連づける視点を促す一例として江漢にふれているが、その江漢の思想的継承者となるのが、「二一 初期洋画のプリミティビズム」の章の高橋由一である。

いわゆる「蘭学」の勃興が、享保期にはじまったのだとすれば、「その背後にある科学精神によって、徳川封建制下の諸制度に対する批判、市民社会のなかの人間観にまで拡大されることは当然の方向であった」と書く著者が、高橋由一を「享保にはじまる洋画家の最後の人であり、明治にはじまる洋画家の最初の人」と形容しているのは、そこに日本の近代美術の「近代」をみていたからなのに相違ない。

　　　　＊

版をあらためることになって、わたしは旧版（第九刷・一九八一年）を注意深く読みながら、こまごまとしたところに神経がふれるので、なかする範囲で引用箇所の確認（補注）などをすることになった。こまごまとしたところに神経がふれるので、なかなか先へ進まなくて、けっこう骨の折れる仕事になったが、著者のもとで、文字通り、手取り足取り教えを受け

ていた頃のことを懐かしく思い出したのも事実である。こうして、わたしが後書き（解説）を記すということになったのも、時の経過の自然なのだろうが、しかし、本書の初版（一九六六年）から四十数年が経つというのは、やはり、半端な歳月ではない。

特に幕末・明治初期の美術にかんしては、ごく限られた範囲での画家の調査や作品の発掘がおこなわれていた。著者の「あとがき」には、僅かな共感者を相手にしていた時代（在野の研究者として）の話が書かれている。

そのころは、本多錦吉郎の『洋風美術家小伝』（報文社・明治四十一年）という薄っぺらなパンフレットがあるくらいで、あとは美術雑誌、新聞をたんねんに見、また、そのころ現存しておられた老作家を訪問して、談話筆記をとったりすることからはじめねばならぬ状態であった。

何らかの「歴史の意味のつながり」を考察しながら、少しずつ書いた論考を一本にしたのが、本書の領域における、土方さんの先行著書といっていい『近代日本洋画史』であった。これは後に多少の加除をくわえて再刊され、さらに『近代日本の画家たち』（美術出版社・一九五九年）へと展開するが、振り返ってみれば、土方さんは『近代日本洋画史』と同じ年に、その後の岸田劉生研究の礎石となる『岸田劉生』を刊行しているのである。

『岸田劉生』（日動出版・一九七一年）の「あとがき」によると、劉生夫人を訪ねて「絵日記」の拝借を請うけれども、「劉生のようにエライ画家のことは武者小路先生などが書かれるべきで、あなたのような劉生と会ったこともない若僧が書くべきではない」と断られたという。そして「この会話なども、なかなか気分がでていていい」と土方さんは書いている。松方三郎編の『劉生繪日記』が出るはるか前のことである。いくどか聞かされた話ではあるが、ユーモアと蘊蓄を込めて語るそのようすに、わたしは妙にさばけたものを感じ

こうした土方さんだが、日本の近代美術とのかかわりをいよいよ深めてゆくことになるその理由の一端を、本書の「あとがき」（冒頭）に記している。『近代日本文学評論史』を書いているときに、美術の領域にも同じ「精神的な一致」をさがそうとしたのだ——と。

たものだった（この「絵日記」については『摘録 劉生日記』酒井忠康編 岩波文庫・一九九八年「解説」を参照）。

*

この文学と美術との「往来」（あるいは交響）のなかに、わたしは土方定一という人の感受と思考の水脈をみるが、それはこの人の詩人的資質に拠っていると思うからだが、もちろん、それだけではない。若い時期のアナーキズムへの感化やヘーゲル美学への傾倒に発した思索の運動が、さまざまな曲折を経て形成されたものであるから、土方さんの経験に照らしてみなければわからない。文学史（あるいは文芸評論）から美術史（あるいは美術批評）のほうに、大きく機軸を移すこととなる。

しかし、わたしは文学から美術のほうへ土方さんが移行する過程というより、むしろ文学と美術の「往来」のなかで、土方さんは自分自身のなかに、その「芸術的感動」と結びつく内的必然を発見したのではないか、と思っている。『近代日本文学評論史』には、すでに「明治美学史考」の一連の論考が収められていて、そのなかの「森鷗外と原田直次郎」の論考などは、本書の「四 黒田清輝と外光派」の章においていわれている「わが国の洋画の『性急な交代』」をすでに指摘したものとなっているからである。

いわば「生きる領地」としての美術史が、土方さんのなかに誕生したのだといってもいい。思索の運動はさまざまな対象を連れ出すことになるが、結局、この「生きる領地」としての美術史の舞台で演じられるものとなっていく。その例のひとつが『ブリューゲル』であろう。『ドイツ・ルネサンスの画家たち』のなかの農民画家ラートゲープを挙げてもいい。エンゲルスの『ドイツ農民戦争』（大内力訳 岩波文庫・一九五〇年）を地図に落として

読むことを勧められたのも、いまとなっては、わたしの楽しい想い出として残っているが、中世の異端諸派の流れをくむアナバプティストの名に由来した「再洗礼派」の「千年王国」幻想と、農民戦争の指導者トーマス・ミュンツァーに、土方さんは大きな関心をもっていたことを強調してもいい。

この異端派の思想を土方さんのアナーキストとしての、あるいは詩人的な資質と結びつけることは不可能ではないが、どちらかといえば、そうした思想をいかに広義に解するかというところに、土方さんの狙いがあったのではないだろうか。その関連において、つよく意識することになったのが、すなわち「歴史」の意味ということだったのではないか、とわたしは解している。

かつての「巨匠たち」（特に「文展」「帝展」などの）が、すでに忘れられている現実を目にして、土方さんが手厳しく国家の美術政策を批判し、「歴史が評価する残酷な批評」（『明治美術展』を見て」朝日新聞／一九六八・二・二八）と表現しているのは〈修辞の妙とは別に〉、そこに時代の呼吸を測る土方定一という人の正直な感想をみるすがすがしい思いがする。と同時に、歴史的視点の導入を大事にする美術史家の眼と、かつまた真の創造者かどうかを直視する美術批評家の眼をかさねることもできるのではないだろうか。

これは具体的には時代の呼吸をしなくなった絵画や彫刻についての批判となるが、それは過去も現代にむかって変貌するという見方に拠っているからである。日本の近代美術の「近代」を考えるという視点の導入について、本書の序章に語っているように、それは単なる移植・西欧化の通説の範囲におさまるものではなく、日本美術それ自体の内発的な理由にもとづく「近代」の発見と究明こそが必要なのではないか——という意見をもって語りはじめ、そうした視点の採用とあわせて「美術史の積層」ということばをつかっている。

「それぞれの時代の生活感情と作家の人間経験」が、どのように具体的に絵画や彫刻の表現となって現れているのかを明らかにしなくてはならない——と。

とりわけ「九 社会思想と造形」そして「十 二十世紀の近代美術」の二章は、深い自省の念に発した土方定一

の内的一面を経験に照らして語ろうとした姿勢が明確である。ところどころに同時代を生きた作家の横顔を挿入し、また感動した作品との時を隔てた出会いを想起している箇所に出会う。たしかに時を経て、それまで気づくことのなかった世界の一面がみえてくるということは誰にもある。それは自分の考えが展開した結果なのだが、土方定一にとっても「アナーキズム＝重農主義的思想」のなかにみえた関根正二や小川芋銭などの周辺（あるいは系譜として）の作家たちについて論じた「九 社会思想と造形」の章は、この本の「骨」の箇所（西田幾多郎は「骨」といった）に相当するといってもいい。いずれにせよ、著者の感受と思考の水脈が、どういう水源に発しているのか（つまりどういう思想的背景をもつのか）を暗示した箇所といえると思う。この本の魅力の一端が、そこには見え隠れしているからである。

『ドイツ・ルネサンスの画家たち』の思い出

人間の出会いというのは、じつに不思議だ。時を経て、いささかウロ覚えにちかいものとなっているのだが、直面すると、記憶の順序はあやしくとも断片的な出会いの景色がフーッとよみがえってくる。

せんだって（二〇一二年十二月）、土方定一が亡くなって三十三回忌を迎えるというので、生前に親しくまじわった人たち十数人が集まって供養した際、それぞれに記憶のなかの土方定一についても語ってもらった。なかで、この本（美術出版社・一九六九年）の骨子となる文章を載せた美術雑誌「みづゑ」の連載（一九六六年五月―六七年九月）の、その頃の編集長だった生尾慶太郎氏がいて、こんな話をされたので、そこから書くことにする。

当時、諸外国の美術雑誌の多くは、いわゆる抽象表現主義を紹介していた。そのことが、いかにもモダニズムの系譜を牽いて目移りのいいものに思えたけれども、どこか美術史の根本のあたりと懸け離れていて、自分には興味をおぼえるところが少なかったという。どうもアメリカ現代美術偏重の感じで、自分の編集する雑誌はもっと広い視点であつかってみたかったし、そんな理由もあって、まったく注目されていなかったウィーン幻想派の特集を組んだりした（たしか種村季弘氏の名前をあげていた）。土方さんの「ドイツ・ルネサンスの画家たち」の連載も、こうした試みの一端であった――という話をされた。

生尾さんは慶応義塾で美学美術史を専攻し、大学院で哲学を学ぶつもりから井筒俊彦（イスラーム研究の世界的な学者）の指導を受けたが、その講義と先生の外国語能力のあまりのレベルの高さにおそれをなし、学者方面の道

『ドイツ・ルネサンスの画家たち』の思い出

を断念したのだという。どこか編集者としてはたらくところがないかと考えていたときに、たまたま美術出版社の大下正男氏（社長）を紹介され、そこに落ち着いたのだそうである。自分の話をまぶしたせいか、ちょっとテレながらの話となったが、わたしの知っていた編集長の生尾さんが、巨体を揺すって、土方定一の遺影の前に立っていた。

はじめて生尾さんにお会いしたのは、四谷の美術出版社を訪ねて採用試験についての問い合せをしたときであるから大学四年のときであった。あらかじめ八代修次先生に連絡を入れてもらっていたが、その年の新卒の採用はないということであった。ほんの数分の面会であったから特に印象に残したことはなかった。その後、わたしは神奈川県立近代美術館に就職した。一九六四年の六月である。心もとない学芸員（資格がなかったので学芸員補と呼ばれた）としてはたらくことになったが、仕事というのはもっぱら雑用であった。土方さんが来館されたときは（ほとんど午後）、結構、客人が多く、その人たちの連絡はもとより、お茶やコーヒーだけではなく、ときには酒の用意をしたり、料理屋への予約を入れたりした。とにかく、じっとしている暇のない給仕のような日々であった。それでも一年もすると、少々、要領をのみこみ、頻繁にやってくる客人たちと何かと話すチャンスもできて、なかには（その多くは亡くなっているが）、いまでも親交をもつ人がいる。

「みづゑ」で、土方さんの「ドイツ・ルネサンスの画家たち」の連載がはじまるのは、一九六六年の五月号からである。運命の采配しだいでは、わたしは美術出版社ではたらいていたかもしれない。人生の気まぐれというほかにいいようがないけれども、何とも妙な感じの生尾さんとの再会となった。

いよいよ土方さんの連載がはじまるという一、二年前のことだったのではないかと思うが、鵠沼海岸（藤沢市）に新居を建てるというので、急遽、引っ越しということになった。しかし、その家ができるまで、当面、借家住まいをしなければならないことになり、問題は膨大な蔵書の移動をどうするかというので、鵠沼海岸の古い教会堂（使用されていない）と美術館の館長室に分けてはこびこんだのをおぼえている。そして半年後に新居ができ、

また書籍の移動ということになった。

こんどは書庫が設けられたので、土方さんの指示（分類）にしたがって書架に納めるということになった。結構の時間を要した本の整理となったので、わたしなりの蔵書というものにたいする感想をもったが、いまふり返ってみると、土方さんの仕事のしかたに対応していて、蔵書も各種の領域に及んでいた。しかもすべて私費でまかなっていたのであるから、ずいぶんと元手をかけた研究だったことを示している（洋書類の多くは、現在、茨城県近代美術館に納まっている。これは初代館長・匠秀夫氏の意向であった）。

とにかく、引っ越しの慌ただしい状況のなかで、土方さんが最初に用意したのは、「ドイツ・ルネサンスの画家たち　略年譜」（大判の大学ノート）であった。これは本の最後に収録されているが、ちょっと手間暇のかかりそうな仕事となるのを用意するのを習わしとしていたからである。

「一四五五年（後花園天皇、康生元年）＊マティス・グリューネヴァルトの生年は研究者によって一四五一—一四八三年にわたっている。フレンガーとチュルヒは一四六〇年頃、ナウマンは一四五五年、ハーゲンは一四八三年頃としている。ヴァイクセルゲルトナーは一四八〇年としている」——以下、「一五五三年（天文二十二年）＊ルーカス・クラーナハ、十月十六日、ヴァイマルで死ぬ。八十一歳であった」までを、いわゆる研究控えのようなかたちでつくっていた。

ノートにはときどき切り抜いたコピーを貼りつけたり、絵ハガキやパンフのようなものを挟んだりしていた。特に五章の「シュヴァーベン、フランケンの農民戦争」を、こまかく地図に落としんに頼まれたことであった。頭のどこかに和洋の比較を明確にする効用があってのことだったのかもしれない。

思い出すのは、エンゲルスの『ドイツ農民戦争』を読んで、各地の農民戦争を地図に落としてくれ、と土方さんに頼まれたことであった。特に五章の「シュヴァーベン、フランケンの農民戦争」を、こまかく地図に落として、土方さんに渡すことになったが、そのときのハトロン紙の写しが残っている。本の後ろページにわたしは購

『ドイツ・ルネサンスの画家たち』の思い出

入の日付を入れることがよくあったので、おそらくドイツ後期ゴシックの最大の彫刻家ティルマン・リーメンシュナイダーをあつかったX章の「ウュルツブルクの市長、ティル・リーメンシュナイダー」のところを書くときに必要としたのではないかと思う。

リーメンシュナイダー（一五二〇年から二一年までのウュルツブルクの市長の職にあった）は、農民一揆の起きた一五二五年、司教コンラート・チュンゲンの要請——領内の騎兵隊を市内に入れて、ウュルツブルクの市民兵と共に一揆の鎮圧に向かわせるという——を、拒否する側の九人の市参会員の一人として立ちはだかった。ところが鎮圧されてしまうのである。農民一揆の指導者八十一人は首を刎ねられ、リーメンシュナイダーと市参事会員の全員も囚われて拷問を受けるという結果に終わった。農民指導者のなかには「笛吹のハンス」で知られたハンス・ベルメーターもいて、ニュールンベルクに逃亡していたが、すぐに逮捕され、そのときにベルメーターは一揆の責任をリーメンシュナイダーに負わせようと謀ったという。しかしリーメンシュナイダーは、ひどい拷問を受けながらもベルメーターの徒ではないことを「毅然として」主張し、それで斬首刑とはならなかった。財産は没収され、さびしい晩年のうちに一五三一年に亡くなっている。

「記録が湮滅してしまっているので、都市貴族のひとりとして市長職の要職にあり、またその工房は栄えて多くの職人、徒弟をもっていたリーメンシュナイダーがどういう思想でドイツ農民戦争の過程のなかで革命的市民の側に立ったのか想像するより外にない」と書いている土方さんであるが、リーメンシュナイダーの「福音的＝原始キリスト教的な時代の信仰の内容がルター的であったか、再洗礼派的であったかは、リーメンシュナイダーの彫刻に聞くより外にない」という記述となっている。もとより、わたしにはその辺のことは未知の領域だったから農民戦争を地図に落とすだけのことであったが、それでもとんでもない時代だと思いながらも（好奇心を煽られて）、ドイツ農民戦争の最大の指導者トーマス・ミュンツァーには興味をおぼえるものがあった。

＊

　出来上がった原稿と図版に必要な本などを風呂敷に包んで美術出版社に届けるのが、わたしの役目であった。そのほかどんなことをしてお役にたったのか憶えていないけれども、たまのことではあったが、土方さんといっしょに鎌倉御成町に住んでいたドイツ文学者の菊盛英夫氏宅を訪ねて、訳文を確かめたりしたことがあった。土方さんは数年後に菊盛さんと坂崎乙郎氏との三者で、パウル・クレーの『造形思考』（新潮社・一九七三年）を訳して刊行したが、これは菊盛さんの援けがなければ不可能だったのではないかと思う。
　また、この連載のちょっとした綾となっている、といってもいいプ」については、わたしの大学時代の恩師、高橋巖氏の名前が、本書のあとがきに謝辞のかたちで出てくるので、薄っすらとした記憶がよみがえってくる。高橋先生は二度目のドイツ留学中（一九六四年—一九六六年）であったはずだ。その高橋先生に（土方さんが頼んだのだろうが）、ラートゲープ関係の研究書の入手やシュトゥットガルト州立美術館の《ヘーレンベルクの祭壇画》のカラー・ポジフィルムの使用許可の手続きをとってもらっているのである。わたしが学生時代に（いや、その後も）、いろんな意味で影響を受けた一人が高橋先生であったから、こんなところにも人間関係の予期せぬかかわり（縁）をみることになる。
　本書の内容に入り込むのは、ここでの目的ではないので避けるが（その能力もないが）、この本の上梓の際の編集者は岩崎清氏であった。「みづゑ」の連載に注目していて、終了後に単行本化を申し入れたのだという。早稲田大学でドイツ文学を専攻し、美術出版部の採用試験では「チャドウィック、アーミテージ彫刻展」（神奈川県立近代美術館・鎌倉・一九六二年）の感想文を書いて入ったというから、そういうところにも土方さんとの縁があったのだろう。後に互にある種の親しさをもつにいたるのも不思議なことではない。
　そういう岩崎さんであるから、この本にたいするこだわりは半端なものではなかった。函入りの上製本で、表

紙には農民一揆の旗印（ひも付長靴）の一つであるミネルヴァの梟をあしらった絵を小さく型押しにするという洒落たつくりになっている。ルーカス・クラーナハの《ユーディット》の部分、アルブレヒト・デューラーの《フリードリヒ賢侯》の部分、マティス・グリューネウァルトの《イーゼンハイムの祭壇画》の部分（「奏楽天使」と、「マグダラのマリア」）など、原色図版の部分図を断ち落としにして入れている。なかなか凝ったレイアウトでもある。

連載のときに、土方さんがこんなことを言っていたのをおぼえている。昔、矢代幸雄氏がロンドンで出版した『サンドロ・ボティチェルリ』（英文）で部分図を採用して大いに効果を上げ、その例にならったのだ──と。刊行された翌年（一九六八年十一月）、土方さんはこの本によって芸術選奨文部大臣賞を受けた。いささか苦い庶民感覚を生きたといえる土方定一の（第三者にはあまりみせない一面だが）、どこか収まりのわるい感情がそこにはにじんでいた。戦前、戦中の半生の経験を踏まえて、戦後の開放された民主的空気のなかで、自らの裡にやしなっていた課題に新しいかたちをあたえるというこの試みが、旧来の評価に留め置かれているということへの、自己批判と解してもいい。

わたしがハーバート・リードの家を訪ねて未亡人と墓参りしたときに、その墓碑銘に「ナイト・ポエット・アナーキスト」と刻まれていたことを告げたときに（「ハーバート・リードの墓参り」「芸術新潮」一九七一年八月）、複雑な表情を浮かべて、批評の背景がちがうね──と、ポツリといわれたのを思い起こすが、ほかにどんなかたちの課題の提出があるのか、またそのことによるどんな評価の受けとめかたがあるのか、いずれにせよ虚心の気持ちで、この『ドイツ・ルネサンスの画家』に向き合うことに感知する以外に方法はないのである。

前著『ブリューゲル』を書いているときに、再洗礼派の思想が土方さんをはげしくとらえたという。その経験が前提にあって、本書においても、その問題を「歴史と造形心理」の交差点に立ち、さらに深く探り直してみよ

再洗礼派の千年王国のアポカリプス的思想を、現在から迷妄として笑うことができるかもしれない。だが、それがグリューネウァルト、エルク・ラートゲープの画面となっていることを笑うことはできない。

　再洗礼派の千年王国のアポカリプス的な信仰を、単に中世後期から十六世紀の再洗礼派を迫害した側のドイツ民衆の苦悩から生れた迷妄とするような記録は、ずいぶん、たくさんある。これは十六世紀の再洗礼派にかけてのドイツ民衆の苦悩から生れた反映している記録のなかに、いつも現われていることで、拙著『ブリューゲル』のなかでも、インチキ宗教然と現われたりしている例をいくつも挙げている。これは、現代の著書、辞典類のなかにも同様な形で現われているのだがエルク・ラートゲープの章で述べているように、再洗礼派の思想を一言でいえば、教父たちの原始宗教（教会）の時代のキリスト者の生活に帰ろうとする信仰と、その信仰に基づいた協同生活を実践しようとする宗派といっていいであろう。そして、この派の説教師たちは行状が正しく勇気をもち、断首、火刑を恐れず、その結果として民衆の信頼を得たことも、また本書のなかに触れている。

　再洗礼派にしてもトーマス・ミュンツァーにしても、およそふつうの美術史ではあつかわれることがない。形容の是非はともかく、それは勝者というよりは敗者、大通りというよりは脇道に立つというような視点からしかとらえようもない時代の動向であり思想だということもできるだろう。

　「十六世紀ドイツの変革しようとする時期に、芸術家は、どのようなシチュエーションをもつ経験を思想としたか、芸術家とはなにか、について考えたかったのである」と書いている。ここには現代の課題を手元に置いた土方定一が、見え隠れしているのではないだろうか。

反骨・差配の大人　編集者・山崎省三

戦後の美術事情について知りたいと思うときに、まず目を通す雑誌の一つに「芸術新潮」がある。先だって、その雑誌の創刊時（一九五〇年）から約四十年にわたって編集者としてかかわった山崎省三氏の『回想の芸術家たち』（冬花社・二〇〇五年）を再読した。

なかに「反骨・差配の大人・土方定一」の章があるのを思い出したからである。「差配の大人」という形容は、事と次第にもよるが、わたしにはちょっとオーバーな気がするけれども、ある種の夢の実現に異常なほどの熱意を示した人という意味では、たしかに土方定一という人は、傍からはそうみえたのかもしれない。かといって寸法を小さく見積もっても、そこに納まる人ではない。まあ「大人」で決着するのがいいところなのだろうが、当人が聞いたとしたら大いにテレ笑いして「イヤイヤ」と頭を振るにちがいない。

形容の是非はともかく、この本には、林芙美子をはじめ石井鶴三、巖本真理、岡本太郎、瀧口修造、土方定一、利根山光人など、著者が印象深く記憶にとどめた七人のことを書いている。いずれも編集者として親しくつきあい、いくつもの忘れ難い想いを残した個性的な人たちである。本来ならば偏屈の極みのような人物といっていい石井鶴三のところで、わたしは寄り道してみたいのだが、話がちがったほうに行ってしまいそうである。だからここでは土方定一のところだけのかかわりに絞りたい。

いずれにせよ山崎省三という人は、一種、定点観測のように四十年も一つ所にあって、しかも旧い言い方だが

黒衣に徹した編集者であった。会社（新潮社）の信用も篤く、ここに取り上げられた七人のほかにも山崎氏が密接なかかわりをもったのは、『気まぐれ美術館』の洲之内徹や『ローマからの手紙』の阿部展也、あるいは『日本美術蒐集記』のハリー・パッカードなど名を挙げたら切りのないほどいる。早世した有元利夫は、この人に見初められて世に出た画家といっても過言ではない。

編集者としての根気のいるやりとりがあってはじめて誌面化された興味深い内容の記事はほかにもあるが、土方さんがのちに一本にまとめた『世界美術館めぐり』（一九五五年）や『造形の心理　生きている絵画』（一九五八年）などもすべて山崎さんの手配で「芸術新潮」に掲載された文章である。

＊

土方さんと山崎さんとの出会いは一九五〇年のことである。

神奈川県立近代美術館が鎌倉八幡宮の境内に開設される前年で、ちょうど「芸術新潮」の創刊とともに山崎さんが同誌の編集部に配属された年である。「近代絵画の運命」（五月）、「銅像彫刻はどこへ行く」（六月）、「贋物の勝利」（十二月）などの原稿を土方さんは書いているが、新しく開設される近代美術館の建設計画についての取材で土方さんを訪ねて「近代美術館創生記」（七月）を書かせたのは山崎さんだったのではないかと思う。

美術館設立準備委員会が横浜・桜木町駅近くの古いレンガ造りのビルの一角に発足し、そこに土方さんを訪ねた話が書かれている。

廊下で待つほどもなく、土方さんは、半開きのドアの向こうに浅黒く鼻筋の通った男前の顔をにこっとさせると、さっさと私を連れ出して近くの喫茶店に出かける。時には小舟がびっしりと繋留された川岸の道を歩きながらカンカン虫の話をされる。（中略）

そんな川沿いに店が並ぶ一画に、土方さんがよく行く小さな中華料理店があった。そこで馳走になった内臓料理も老酒にあってうまかった。これも私ははじめて口にしたのだが、もつ鍋にしろ内臓料理しろ、なぜか私には反骨を抱いた土方さん好みのものに思われた。

カンカン虫の話——とは、いかにも土方さんらしく、また脂っこいものを好んで食したというのも頷ける。これは横浜で取材したときの話であるが、その頃千葉の稲毛に居をもっていた土方さんの自宅に預かったことを書いている。こういうときの機嫌のいいときの土方さんなので中国での仕事について尋ねたりしているが、ちょっぴり自慢げに雲南の石窟仏などの調査をしたことをテレ臭さそうに話すだけで「自分の過去」を語りたくないようすであった、と書いている。

とにかく稲毛の自宅に何回となく伺い、原稿の依頼、受け取り、座談会のゲラ刷りの直し、ときには書斎に使っていた二階の一間で夜を徹していろいろな画集から作品を選び、その一点一点についての解説を口述していただいたりした——という。よほどに気に入られた山崎さんである。人との当たりが柔らかく、いつも笑みを浮かべたその優しそうなまなざしの山崎さんに、癇癪持ちの土方さんは、何となく安心するところがあったのかもしれない。

二人がたまたま水戸高の先輩・後輩にあたっていたことも感情の流れをスムーズにさせる要因だったのではないか、とわたしは想像する。山崎さんは干支でいえばふたまわりも後輩である。青春時代の土方定一を語る話として、たまに引かれる舟橋聖一の『文芸的な自伝的な』のなかの土方定一（「ヤクザ口調の男」）との「水戸高」での出遭いの一齣や、大宅壮一の『わが青春放浪記』などから旧制水戸高時代の土方定一のやんちゃな一面をひろい出しているのは、逸話に事欠かない土方定一であったということだけではなく、山崎さんのなかの郷愁を暗にものがたっているようにも察しられる。

話がとぼけるけれども一九六八年に始まった「日本芸術大賞」のことを書いておきたい。選考委員は川端康成・小林秀雄・井上靖・土方定一の四人であった。推薦された作家や作品についての説明役は土方さんであったが、偏向することのない的確で筋をとおした話をし、「その辺は会議慣れしたうまさもあって」、三者とも納得されるようすであったと山崎さんはいう。ところが第三回のときである。石本正（日本画）を推す川端さんと地主悌助（洋画）を推す小林さんが、どちらもゆずらず困った事態になって、結局、両氏の受賞ということになった。が、川端さんノリの土方さんではあったが、相手が小林秀雄では「迂闊に発言できない」ということで鉾（ほこ）を納めたのだろうと思う。

何年か経って選考委員も順次にかわり、第二十五回だったと思うが、わたしに選考委員のお鉢がまわってきて、第三十二回（最終回）まで務めることになった。そのときの「芸術新潮」の編集長は山川みどり氏であったが、お話をもってきてくれたときに訊くと、山崎さんがわたしをつよく推されたのだという。拙稿「ハーバート・リードの墓参り」をはじめて同誌（一九七一年八月）に載せてくれたのは山崎さんであるが、頼んでくれたのは佐々木静一氏であった。

『回想の芸術家たち』を贈られて、わたしは何か妙に懐かしくなって礼状をしたためた。すでに山崎さんは一線を退かれて鎌倉に居を移していたが、わたしへの返信に、ある晩秋、林芙美子の自分宛ての手紙を見つけたのがはじまりで、いろいろ昔のことを思い出しています——とあって、「いまは外出もままならなくなり、自分のなかを捜しまわるもののようです」と書いてあった。

歴史家として　編集者・田辺徹

いま、わたしの机上に『平凡社六十年史』(一九七四年)がある。なぜ、この一書をひもとくことになったかを述べるところから本題に入りたい。

実は、土方定一の書斎に夥しい数の写真資料があったのをふと思い出したからである。大田区調布嶺町から藤沢市鵠沼に居を移した一九六六年秋、新居に書庫をつくったので本の整理の手つだいをしていたわたしは、いくつもの紙袋に無造作に放り込んであった資料の束を目にした。その紙袋がどういった内容のものかは、具体的に説明できないけれども、多くは土方が一九五〇年代に、数次にわたって滞在したヨーロッパ各地で集めた写真資料に加えて、絵はがきや地図、あるいはガイドブック、そして個展の案内やパンフレトなどが収められていたのをおぼえている。

ローライフレックスを手にして、カメラの腕自慢をしていた土方だが、出会いの画家や知人たちを撮った写真はなく、もっぱら作品写真や都市の景観、あるいは美術館や教会などの建物の外観や内観、そして野外彫刻の展示会場などの写真ばかりであったのは、人物を撮らないという自分のなかの約束にしたがっていたのかもしれないが、ちょっと不思議な気がした。

それはともかく、もう一つ妙に思ったことがあった。それは紙袋のなかに平凡社の『世界美術全集』の台紙に貼られた写真が、数多くまじっていたことである。これは土方が編集のために用意した写真資料なのか、あるい

は自身の原稿のための参考に付す意図で手元に置いていたものなのかは判然としない。が、その後、土方は『ブリューゲル』『ドイツ・ルネサンスの画家たち』『評伝レンブラント・ファン・レイン』などの、系統立った評伝の仕事をした際に、それらの写真資料の一部を手元に置くことがあったのではないかと思われる。しかし口絵や挿図などにつかう写真資料は、可能なかぎり現状の入手をつたえたいとするのが土方のやりかたであった。だから、そのつど新しいものを用意し、特にカラー図版の入手には気を配っていた。

いずれにせよ戦後になって、土方は先に挙げたような本格的な評伝を書くための美術史研究に集中した十年近い年月があったが、その間、批評の現場での各種の仕事（編集の企画などもふくめて）、あるいは美術館構想などについて思いをめぐらす過程で、しばしば口にされたのは、この『世界美術全集』の編集を介して体験した数々の知識と経験であった。いわば基礎的作業というか、一種の見通しをつけようと思う段階で、土方がもっとも信頼にたると考えた規範がそこにはあったからだろうと思う。

　　　　　＊

そういうわけで『平凡社六十年史』をひもとくことになったわけである。戦後の出版界が日本経済のテコ入れなどのさまざまな困難のなかにあって、平凡社はどうして『世界美術全集』の刊行に踏み切ることができたのか——という疑問にたいして、以下のような話が紹介されている。

〈事典の平凡社〉と呼ばれていたように、まず『大百科事典』の復刊にはじまり、つづいて『社会科事典』あるいは『家庭科事典』などの成功を得て、『世界美術全集』の刊行も可能なのではないかと踏んでの英断であった。当初、八巻案の予定が（会議をかさねるうちに巻数は増えて）、最終的には二十九巻となったが、これは編集委員の願望を下中彌三郎（社長）が受け入れた結果なのだという。事のいきさつはこうである。

第一回の編集世話人会が開かれたのは昭和二十四年秋である。編集委員は新規矩男、富永惣一ら十八名、実質的な世話人は土方定一であり、社側の編集総務に下中邦彦、編集主任に田辺徹がついた。時代区分、地名、人名の表記の統一などをはじめ、細かい資料蒐集の打合せまで、委員はもちろん、それぞれの専門研究者までをふくめて週一回の会合をかさね、昭和二十五年六月「ギリシアⅠ」を第一回配本としてスタートした。「索引」の巻が出て完結したのは三十年八月であった。

平凡社は戦前にも円本時代に『世界美術全集』を出版している。約二十年を経て、新しい世代の研究家たちにより編集されたこの全集は、単に見る美術全集としてだけではなく、学問的な裏づけをもち、しかも世界美術史の全体を新しい一つの体系にまとめあげた点で画期的なものだった。作品の年代、大きさ、収蔵箇所を明記するなど、それ以後の美術出版にひとつの定式を与えるような編集がなされていた。各巻の巻頭に歴史家や文学者をわずらわし、それぞれの時代の総説を執筆してもらうなど、新しいこころみもなされていた。

いまでも仕事の上で、わたしはこの『世界美術全集』をときどき手にすることがあるけれども、その造本の見事さばかりではなく、内容的な面においても意を尽くしたものとなっているのを知って感心することがある。編集委員が戦前に出された第一期の『世界美術全集』のときの委員たちより一、二世代若く、しかも世界の美術史学が刷新されて各分野にわたって詳細な文献が紹介されるようになった時期に直面した研究者たちでもあった。したがって委員各自が、それらの新資料にもとづいて論証できたという利点を生かした編集内容になっている。

この『世界美術全集』の詳細については、『大百科事典』の項目に戦前版（田辺徹）と戦後版（土方定一）をあわせて詳細な解説が付されている。したがって全集自体については、ここではふれないけれども実質的なプロモーター役の土方の証言によると、やはり下中（社長）の存在が大きく、用紙を新しく漉かせ、新しいグラビヤ印刷

機も準備し、その上に多額の調査・研究費を用意するというような徹底振りであったという。わたしの記憶は僅かなことだが、土方は自著やカタログなどの編集に際して、あれこれとレイアウトのことを指示することがあったのをおぼえている。考えてみれば、そういうときにはいつも『世界美術全集』の体験に照らしていて、その方面の任にあった四宮潤一という人の「オーソドックスな格調あるレイアウト」を要求するのが常であった。

こうした土方の基本を大事にする仕事のしかたというのは、結局、目指すものは何かというと、自ら語っているように、それは「日本の美術出版の方式がこの美術全集によって大体統一されたような大きな意味をもちその後の日本の美術史の学問的な基礎を置いた感がある」というそのことに尽きるのではないかと思う。

　　　　＊

こうして『世界美術全集』で土方定一と一緒に仕事をすることになった田辺徹氏の回想によると、

昭和二十三年に、私はかねて愛読していた『ヘーゲルの美学』『近代日本洋画史』の著者土方さんがすでに中国から帰国しておられることを朝日の学芸部で知り、湯河原のお宅へ何回かお訪ねし、また新橋の喫茶店ではいつもコーヒーをごちそうになった。まずは平凡社の事典類の美学関係の項目の執筆をお願いしたが、その年に準備に入った『世界美術全集』の仕事を最初に土方さんに相談した。というのも新しい『世界美術全集』を考えるとき、これからの美術史は単なる様式と技術の歴史ではなく、社会、経済の歴史にいっそう明快に裏打ちされ、また同時に精神史としての批判に耐えるものでなければならないと思い、そのような視野から美術史を編集するには土方さんがもっとも適任だと思ったからである。

とある。これは「歴史家土方さん」と題して『歴程』〈特集土方定一追悼〉（一九八一年三月）に書かれた一節で

ある。

その後も折にふれて田辺氏は土方に助言を求めている。廃刊寸前の「太陽」を甦らせたのは編集長の田辺氏だが、「変えるときは骨から──つまり横組みを縦組みにしたら」と助言したのは土方だったと聞いている。これもまたわたしの僅かな記憶だが、とにかく田辺氏の土方への敬愛の情は変わることがなかったということであろう。この引用の冒頭に、土方の東京女子医大病院に入院中（一九八〇年三月頃）に見舞った田辺氏の話がある。

ほのぼのとしたかかわりのなかに、二人の「歴史」についての、あるいは美術史のなかの人間的な見方や解釈についての思いの一端が滲んで見えて興味深い内容となっている。それはこんな話だ。

土方にたのまれて田辺氏はオルテガの芸術論集を届けたあと、再度、見舞に行った折に、オルテガのベラスケス論をめぐって二時間以上もしゃべったというのである。田辺は、このときもう一冊注文して自分も読んでいったのだという。

オルテガの論考のなかでも二人の会話が弾んだ箇所は、教皇インノケンティウス十世の肖像画を完成したベラスケスに、教皇が金の鎖を謝礼に贈るが、ベラスケスは拒否して、自分は絵筆をもって仕える王の従者であると宣言した──という箇所なのである。

だが、こういう話を引用しながらオルテガが、ベラスケスの近代画家としての「個性を見事に分析している」のを知り、土方は「日本にいて西洋美術史をやっているのが嫌になるね、といっていつものように昂然と額をあげて哄笑した。しかし例の甲高い笑い声が力無くかすれるのが淋しかった」と田辺氏は書いている。

わたしはとてもいい話だと思った。病床にあってもなおお好奇心に誘われ、思索の悦びに浸っている土方定一の一面を如実にものがたっているからである。と同時に、こうした共感のなかに二人のこれまでのつきあいのいっさいが凝縮されているようにも感じた。

田辺氏はこの話の「つづき」として書いた一文（『土方定一追想』所収・一九八一年十二月）に「土方さんの勉強のしかたにはなにか独学者風のところがあって」――とある。

たしかに土方の勉強のしかたには一種独特なものがあった。いわゆるアカデミックな学問とはおよそ肌合いのちがうものであったけれども、系統的な調査・研究をないがしろにすることはなく、そういう意味では、いささか古風なタイプの実証主義的な学者といってもいい。現場主義の実感に立って、その一々を具体的に指し示す視点を大事にしていたからである。

しかし、その視点が実感（個人的な体験）に執着するかぎり、いかに狭いものであるのかを批判したのも事実である。

土方の思索の運動が精彩を帯びて見える瞬間というのは、要するに信用できると頭から決めてかかる伝統的な権威や正統性への身ぶりにたいして、しばしば疑義を唱え、再検討をせまる段階においてであったといっていい。田辺氏は土方のおびただしい量のノートを見て、そこに「土方さんならではの歴史が浮かんでくる」と語っているが、これは土方の知的好奇心の旺盛さだけではなく、思索の運動自体が招く土方の生き方（態度表明）を知ったということなのだと思う。

しかし土方との密接なかかわりのなかでやしなったはずの自己研鑽について、田辺氏は多くを語っていない。氏の渾身の努力をはらった『美術批評の先駆者、岩村透』（藤原書店・二〇〇八年）にこんな一節がある。

神奈川県立近代美術館が鎌倉に開館された。美術評論家土方定一の努力によって新鮮な企画展がつぎつぎと催され、当時のオープニングのレセプションは、東京在住の美術家、学者、評論家、作家、編集者の第一線の顔がいつも揃っていた。この神奈川県の地に眠る岩村がナポレオンによる地方美術館建設の功績を讃えたことを思い出して、私は感慨無量であった。そして、もし父が生きていてこの席にいたら、どんなにか感動したろうと、ひそかに思うときがあった。

本書は出版と同時に、各紙誌の書評でとりあげられて好評を博したことはここで述べるまでもない。父——とあるのは岩村透の衣鉢をついだ田辺孝次のことである。

わたしはこの労作が上木される前後、著者とはひんぱんに手紙のやりとりがあった。それまでは平凡社時代の土方の旧友であり、美術関係のさまざまな著作や訳書を通じて優れた仕事をされる人くらいの認識であった。もちろん怖い編集者だろうとは思っていたが——。

あるとき、父孝次が室生犀星の幼友だちだったという関係で室生家に住み込んだことがあってね——といった。そして自著『回想の室生犀星』（博文館新社・二〇〇〇年）が贈られた。「跋」には詩人伊藤信吉の一文が収まっていた。勤勉一筋といったわたしの〈田辺徹像〉は退いて、人間の交流、地縁などのかかわりから意外と土方定一に近い距離にあったのを知った。何かと怪しい空気のなかを氏もまた生きていたのかもしれないと感じて、それ以来、グッと身近に感じられる人となったように思っている。

さて（紙幅にかぎりがあるので）、手もとにある田辺氏の手紙（二〇一〇年二月十四日）を借りて『世界美術全集』に関連した話を一つだけ紹介してこの稿を閉じよう。

各巻の編集の具体的な段階に入って、担当編集者を決めたとき、西洋中世からルネサンスまでを吉川逸治、西洋十九世紀から二十世紀を土方が担当。そうして『ルネサンスⅠ』（西洋十五世紀の美術）の原稿が集まり、吉川氏がこの巻の冒頭に矢代幸雄の総論を入れたいといい、対して土方は、そんな偉い人をわざわざ入れなくとも、この全集は新しい世代の自分たちでやるのだといったが、結局、土方は折れて原稿を頼むことにしたのだという。

ところが——原稿には「初期イタリア絵画雑感（思い出風に）」という題がついていた。内容は格調の高いものであったが、「雑感」とか「思い出風に」という題をつけたままではこまる——と土方は激怒したという。吉川氏と田辺氏の工夫で「雑感」を「概観」に変え、また「思い出風に」を小さな活字にして各論に収めているが、吉川

目次には「雑感」という言葉を残している。あらためて事のいきさつを知らされてみると、やはり題には妙な感じがする。田辺氏は事情を説明しに筆者を訪ねて許しを得たというが、土方の心中はけっして穏やかではなかったろうと思う。普通には気づきにくい些細な点だが、これは歴史家としての批評的精神の継承が示す思想の震源にかかわることになってくる。少なくとも歴史家として立つ意志を重んじる人であれば、些細なことではあっても恣意に流れることには用心深いはずである。そんな思いが土方定一の胸中を過ったのではないかと想像する。

因みにこの巻の総論は林達夫の「ルネサンスの母胎」である。

不思議な魔力　編集者・丸山尚一

文体は精神のもつ顔つきである——ショウペンハウエル『読書について他二篇』（斎藤忍随訳　岩波文庫）

土方定一が一九八〇年に亡くなって、その一周忌の記念に私家版のかたちで出された『土方定一遺稿』と『土方定一追想』（合冊）がある。造本は『土方定一著作集』（平凡社）と同じ体裁で、編集に当たったのは著作集のときの編集者・丸山尚一氏（一九二四—二〇〇二）である。

『遺稿』には、著作集に収録しなかった土方さんの最晩年の執筆になる「岸田劉生」と「現代の洋画」他（コラム記事、日記、著作目録、年譜）が収められている。一方『追想』には、家族を含めて多くの友人、知人が思い出を寄せていている。土方さんとのつきあいのあった人だから、それ相応の年配者が多く、いまではそのほとんどが鬼籍に入っている。この「追想」をひもとくたびに、わたしは存命中に訊ねておけばよかったと思う人が何人かいる。丸山さんもその一人である。

丸山さんは早稲田大学仏文科を卒業して平凡社に入り、『世界美術全集』（一九五〇年に始まって一九五五年完結）の編集に携わっている。そのときに土方さんが全集の編集委員の一人だった関係で二人は知り合うことになる。その後、例えば平凡社刊行の『フェーバー世界名画集』や『世界名画全集』などの仕事で土方さんと接触し、編集している巻もあるようだが、しかしそれは単発的な仕事であった。やはり二人のあいだに頻繁な行き来が生ま

れるのは、丸山さんが『土方定一著作集』の編集の任を担うことになってからである。
わたしは丸山さん自体を知る機会をもたなかった。土方さんの仕事以外のことでは美術館に顔をみせることは少なく、たまにお会いしても好んで話をしたがるような性質の人ではなかった。いつも大きな眼に、ちょっと恥ずかしそうにした笑みを浮かべ、スーッと背筋を伸ばした感じのいい姿には、予科練帰りの世代の人の、あの独特の意志のつよさにも似たものを感じていた。

だからということもないが、わたしは著作集が始まるまでの丸山さんとは、ちょっとした挨拶を交わした程度であった。自分より若い世代の者には関心がないというふうでもあった。相手にする人に一種の「理想」を見る傾向があったからなのかもしれない。これは言葉をかえれば道を究めた人に憧れの感情を募らせるタイプであったといえるが、その意味では土方定一は恰好の相手（敬愛の情をもって尋ねることのできる人）たり得たのである。

まあ、ふりかえってみると、『土方定一著作集』にかかわっていた丸山さんは、それ以外のことは勘弁してよという按配で土方さんに夢中だったのかもしれない。

いずれにせよ、わたしが丸山さんのことを意識したのは「日本彫刻風土論」の副題をもつ『生きている仏像たち』（読売新聞社・一九七〇年）が評判になったのを知ってからである。

その後、『地方佛』（鹿島研究出版会・一九七四年）や『円空風土記』（読売新聞社・一九七四年）などを出しているが、『土方定一著作集』の刊行（一九七六年に始まる一年くらい前から一九七八年に完結したあとしばらく）の間は、自身の調査・研究は控えていたのではないかと思う。再開されるのは土方定一死去後のことになるのではないだろうか。

『秘仏の旅』（東京新聞出版局・一九八三年）を出し、『十一面観音紀行』（平凡社・一九八五年）、『旅の佛たち』（毎日新聞社・一九八七年）、『地方の佛たち』（中日新聞本社・一九九七年）などがあって、円空研究の集大成といってよい大冊『新・円空風土記』（里文出版・一九九四年）をまとめている。

＊

すでに述べた『土方定一追想』のなかで、丸山さんは著作集とのかかわりをこんなふうに書いている。

今から思うと、著作集はいい時期に出し終えたと思う。一年遅れたら、あるいは完結しなかったかも知れない。新稿のために最終巻になった「ヒエロニムス・ボス」のときなど、病が進行していて、つらい毎日が続いた。二百字一枚でも毎日書いて積んでゆくんだと言われて、ボスを書くための机をきめて、そこに坐ることによって、一枚、一枚、書き続けられた。一年以上ついやして「ボス紀行」はできた。最上の出来とはいえないかも知れないが、病との闘いの中から生まれた「ボス紀行」だった。十二巻の著作集が完結したのは、昭和五十三年八月である。

編集担当者の実感のこもった回想である。「ボス紀行」はたしかに「最上の出来」ではなかったと思う。健康が保障されていれば、新しく書き下ろした巻としたかった――と、土方さん自身が「あとがき」に記しているように、別のかたちの「ヒエロニムス・ボス」となっていたのではないだろうか。「あとがき」には「若干の参考文献」を附していて、ボスとの関係について個人的な作品との出会いや基礎的文献の紹介などをこまごまと書いている。これはそれ自体、自分はこのように準備はしていたのだ――ということを示しておきたかったのだろうと思う。これまでの『ドイツ・ルネサンスの画家たち』や『レンブラント・ファン・レイン』など評伝には必ず用意する「年表」と同じく、詳細な「ヒエロニムス・ボス関係年表」がついているのを見ると、やはり相当の意気込みをもっていたのがわかる。

『著作集』の刊行前のことである。ある日、土方さんはわたしにこんな話をされたのを憶えている。「ボス」にするか「ゴヤ」にするか、ちょっと迷っている――と。「ゴヤ」を書くための資料も相当にあった（現在、茨城県近代美術館の蔵書）。結果的には土方さんは「ボス」を著作集の書き下ろしの巻にしたわけだが、わたし

は自然な選択であったと思っている。しかし丸山さんが存命であれば、ここらあたりのことをもっとリアルに応えてくれるのにちがいない。いまとなってはすべて想像の域を出ない。

一通のわたし宛ての墨書の手紙がある。差出人は丸山尚一。宛先は神奈川県立近代美術館で、消印によると「(平成)一三・一二・二三」となっている。

　　前略

　小さな箱、有難うございました。感謝です。長い間、美術館を何か重く感じてきましたので楽しみです。集まりの会のときは、旅の途中で、お伺いできずに残念でした。別件ですが、トコトコの土方定一詩集が何冊か出てきましたので欲しい人がいたらあげたいと思います。よければお手許にお送りしておきますが。

　　　　　　　　　　　　　　　　　十二月二十日　丸山尚一

　酒井忠康様

　　　　　　　＊

　これは神奈川県立近代美術館が開館して、ちょうど五十年目を迎え、その記念に出版した『小さな箱─鎌倉近代美術館の五十年』(求龍堂・二〇〇一年)を、わたしが丸山さんに贈った礼状である。

　「長い間、美術館を何か重く感じて」というのは、土方さんとの平凡社以来のつきあいを重ねた思いの一端を吐露しているのだろうが、丸山さんの実直な人柄をしのばせる言い方でもある。「集まりの会」というのは、十一月二四日(土)の夕方、この本の出版記念と美術館の開館五十周年を祝う小宴をもった際のことで、存命の先輩学芸員やそのほか美術館と縁の深い方々が顔を見せてくれて一刻をともに過ごしたときのことである。先輩学芸員の思い入れたっぷりの挨拶や苦い思いとなっている体験談に笑いを誘っていたのをおぼえている。多くの出

席は、あらためて、この美術館への懐かしさを募らせたようであった。

「旅の途中で」というのは、丸山さんの『秘仏の旅』の取材中だったのではないかと想像するが、すでに平凡社を退職されてフリーになっていた丸山さんは、どこか土方定一の実証的な研究姿勢とも符合するものがあった。地方仏に宿る風土的性格を追跡するという姿勢は、丸山さんの仕事のいずれもが、どちらかというと派手さを好まない地味なものとなっているからである。わたしが「実直な人柄」と称したのは、丸山さんが、厖大な量の仏像との出会いを記録する写真のすべを（家族や知人の手を借りたとはいえ）丸山さん自身がシャッターを切ったのだとわかってびっくりした。しかも僻地の、おそらくは電源すらない社寺のなかでの撮影もあったはずである。とにかく根気のない人にはつづかない仕事だ。

最後に「トコトコの土方定一詩集が何冊か ——」というところである。だからさっそく送ってもらうことにした。わたしの手元には、この『トコトコが来たと言ふ 詩・童話』は一冊きりしかなかった。あらためて奥付をみると「著者＝土方定一／編集＝丸山尚一」となっている。編集人を丸山さんにしたのは「土方さんの爽やかな友情」であった、と丸山さんは書いていたが（『土方定一追想』）、この小冊子をつくることになった経緯については、いちばん最後のページにこう書かれている。

土方定一の会の準備会で集まった折に、たまたま、土方定一の詩と童話を若干、収録して、先輩、友人に、いわば家集としておくる話となり、この機会に印刷に付した。

一九七六年に刊行が始まった『土方定一著作集』全十二巻（平凡社）は一九七八年に完結した ——と書けば、いかにも事がスムーズにはこんだように思えるだろう。が、実はその間に土方家の引越し（藤沢市鵠沼から鎌倉市笛田）があり、土方さんの二度目の癌の手術があり、さらに展覧会企画による土方さんの海外出張などがあって、

『トコトコが来たと言ふ』には、土方さんの旧友二人の回想が入っている。草野心平氏の「我が友、土方定一」では、土方さんが水戸高時代に同人雑誌に載せた詩のこと、草野さんが創めた詩誌「銅鑼」（一九二五年—一九二八年）の同人に土方さんがなったことなどにふれ、日本最初のギニョール劇団「テアトル・ククラ」のことや、寡作の土方さんの詩のなかから詩誌「歴程」に載せられた「さやうなら」（一九三六年）という詩をとりあげて書いている。もう一人の栗本幸次郎氏の「土方定一氏のこと」には、貴重な青春時代の回想としてギニョール劇団の仲間たちの話が紹介され、また後年、土方さんが萬鉄五郎と松本竣介を現地で調査した際に同行した思い出などをつづっている。

土方さんの「あとがき」は、自らの詩との出会いとその後の人生を語って興味深い話題に充ちているが、話は途切れ途切れとなっていて、いかにも土方さんらしい文章である。こんな一節を読むと、正直、もっとゆっくり

＊

などをしておこうと思って、自宅に帰っていた時期だったのではないだろうか。

けっこう忽忙をきわめた日々のなかで刊行は進んでいたのである。わたしは引越しなどの雑用係であったが、著作集の編集のほうは美術館からはもっぱら匠秀夫氏が当たり、編集業務の中心にはもちろん丸山さんがいた。

いま、あらためて丸山さんから宛てられた手紙の日付をみると二〇〇一年暮の押し迫ったときである。もしかしたらと想像するのは、丸山さんの亡くなるのが、年の明けた翌春のことであったことを考え合わせると、丸山さんが病気を告げられて書斎の整理

としたペースで語ればいいのに、と思ったりするのだが、しかし妙に記憶に残ってしまう文章でもある。北京時代に土方さんは『北京詩集』を書きつづけていたというが、敗戦直後の帰国の際に、八路軍の地雷による列車転覆と掠奪によってすべてを失った――といって、次のような話をしている。

同行のO君はその頃の国民服を着ていたために軍人とまちがえられて蜂の巣のような銃撃をうけ、ぼくたちが夜が明けかけて、列車の下から這いだしてきたとき、蒼白となって死んでいた。そういえば、帰国後、胃癌によって夭折した詩人、池田克己君はこのとき、脚に銃撃をうけ、一晩中、死んだふりをしていた。その間、時計、靴をとられても、なお死んだふりをしていて、ぼくたちが抱きあげたとき、思わず抱きついてきたことを、ここで思いだす。

何とも壮絶な体験である。しかし「あとがき」なのだから、ふつうならサラッとおさめたいはずである。ところが、そうならないところが土方定一の文章のおもしろいところで、丸山さんは『土方定一追想』でこんなふうに書いている。

著作集の内容について、ぼくがとやかく言うことはないが、土方さんが魔術的にという言葉が好きなように、土方さんの文章には魔力があった。初め土方さんの文章を、悪文だとか、意味がわからない、とか言っていた人が、二度、三度と土方さんの文章に出会うと今度は土方さんの文章のとりこになっている。不思議な魔力のとりこになるのである。悪文なるが故の魅力が土方さんの文章にはあるのである。

たしかにいわれる通りなのだが、これだって、せいぜいわたしのような世代までの話である。文章のかたちに個性を見るというより、個性なんか削って、のっぺりしたわかりやすさが幅を利かせるようになってきた現在、

こういう話もいましばらくの観なのかもしれない。
はたして丸山さんが、土方定一の文章の「不思議な魔力」のとりことなったのかどうかはともかく、「ぼく」という一人称をつかっているところや「——とやかく言うことではないが」といったあたりには土方流の語調を感じる。しかし、二人の仕事を具体的に比べたわけではないので、これ以上の詮索はできないけれども、自分もちょいとアヤかってみようと思ってマネをすることは誰にでもある。
わたし宛ての丸山さんの手紙の書体となると、これはもう土方さんそっくりである。特に「様」の字の最後のハネのところなどは必要以上に長い。わたしもマネした経験があるのでわかるのだが、これは直しにくい癖となる。まあ、こうした些細なところに、存外、人の影響というのは痕跡をとどめているのかもしれない。
これは丸山さんのなかに土方定一を見る瞬間なのかもしれないが、別に「魔力」のとりことなった丸山尚一を見ているわけではない。

はぐれ学者の記　菊盛英夫

広く世の中の人々に認められてゐる箴言で、「持たずとも、持てる風を装ひ」といふのがございますが、それから次のやうな句が、子供たちの為に引き出されました。「大賢は、大寓と見せるにあり」とね。

エラスムス『痴愚神礼讃』（渡辺一夫訳　岩波文庫）

「はぐれ学者の履歴書」の副題をもつ『昭和交情記』（河出書房新社・一九九〇年）という本がある。ドイツ文学者・菊盛英夫の自伝的回想である。過日、何年かぶりで再読した。そのなかに土方定一のことにふれた一文があったのを思い出したからである。あえていえば、この著者菊盛英夫という人を介して、わたしは自分が親しんだ土方定一の肖像画（＝記憶の画像）を、ちょっとした自製の額縁にでも入れて眺め直しておきたい、そんな気持ちに駆られたのだとでもいってもおこう。

菊盛さんは、「土方定一さんを知ったのは戦前のことであるが、戦時中彼は中国に渡っていたから交際は中断していた。戦争が終わり熱海からボロ汽車に揺られて東京通いをしていた頃、偶然車中で彼に会った――」と書いている。敗戦後のゴタゴタのなかでの再会である。それからしばらく過ぎた一九五八年に、菊盛さんは鎌倉に居をさだめることになり、この転居におよんで旧交を温めるようになった――と語っている。

土方さんのほうは、その頃すでに「鎌倉近代美術館」で仕事をしていて、さまざまな企画展を打ち、新聞・雑

誌の批評にも健筆をふるって忙しくしている。また自身の生涯における主要な美術史研究のひとつとなるピーター・ブリューゲル論を「みづゑ」誌に書きはじめる時期でもあった。

『昭和交情記』は、Ⅰ章の「富山時代」では「非行中学生」が思想・文化へ目覚めて行く過程を、Ⅱ章の「暗い谷間」の時代」では高見順や高橋新吉のこと、あるいはF・マイネッケの『歴史主義の成立』の翻訳出版の話、Ⅲ章の「戦後復興期」では谷崎潤一郎との縁や中大文学部創設と博士号の取得などというように多彩な交遊記をつづっている。そして最後のⅣ章では「鎌倉移住以後」に出会うことになった荻須高徳をはじめ、朝井閑右衛門、野口弥太郎、海老原喜之助、田中岑などの画家たちとの交遊を懐かしく回想しているのである。

ところが、これらの画家たちは、みなみな土方定一を介して知り合うことになった、ちょっと風変わりなところのある個性派の画家たちばかりである。なかでも変わり者の筆頭は朝井閑右衛門であったが、菊盛さんにとっては土方定一も風変わりな印象を残したひとりであったようだ。小見出しには「八方破れの天才（？）土方定一」となっている。（？）がついているのは、もしかしたら──というくらいの印象なのだろうが、とにかく二人の交友の一端が、おもしろおかしく書かれていた。あらためて納得したり、エッそんなことがあったのかと驚いたりしながら読み終えた。ちょっぴり羨ましいような人間的なかわりでもある。

菊盛さんは、晩年の土方さんが何かにつけて相談をもちかけた友人のひとりで、その穏やかな人柄は外柔内剛タイプの典型といってもよく、青筋立てて怒った姿をいちどもみかけたことがなかった。わたしはちょうど息子くらいの年齢だったし、菊盛夫妻には子どもさんがなかったので、けっこう可愛がってもらったが、この「はぐれ学者」の菊盛英夫と、同じく「はぐれ学者」の土方定一が、戦前からの知り合いだったことを教えられたのは、この本を介してである。

二人を引き合わせたのは、フランス帰りの小松清（アンドレ・マルローの翻訳や紹介者として知られる）であった。土方さんは思い込みの強

「菊盛君はまだ大学生だが、ドイツ語の達人だよ」と土方さんに紹介したのだという。

い性質で、いくら菊盛さんが、そうではないよ、と釈明しても受けつけようとしなかった、と書いている。この土方流の思い込みは、多々あって語り出したらきりがないが、とにかく土方さんは菊盛さんをとことん信頼し、終生、二人の行き来は変わるところがなかった。

ドイツ表現派の有数のコレクターであり、また『Uボート』の著者でもあったブーフハイム（ロータル・ギュンター）は、稀代の変人としても知られたが、彼との折衝をはじめ、パウル・クレーの子息フェリックスあるいは孫のアリョーシャやクレー家が来日した折りにも、その滞日中の世話などいっさいを菊盛さんに任せていた。クレーの『造形思考』（新潮社・一九七三年）は三者（土方定一・菊盛英夫・坂崎乙郎）の共訳となっているが、じつは大部分の翻訳は、土方さんに頼まれて菊盛さんが担った仕事である。版権が切れる――というので大慌てで進めていた翻訳でもあった。土方さんの胃癌の手術（一九七〇年）がかさなったせいもあって難儀したようすであったが、菊盛さんのところへ用事があって訪ねると、もうひとりの訳者がウンともスンともいってこないので「当てがはずれたよ」としきりに嘆いていたのをおぼえている。

それはともかく、クレーの文中に人称代名詞の「ich」が出てくると、「わたし」としていた菊盛さんに、土方さんが「ぼく」ではどうかね――という。この二人がやりとりする話はじつにおもしろい。文章の多くを「ぼく」で通した土方さんが、そこに顔を出すのであるが、土方さんは「美しい」と書けばいいのに、わざわざ「うるわしい」と書く人だった。おそらく若い時期に、誰かにいわれてそうしたのか、あるいは畏敬する先輩のひそみに倣ったものか（わたしは知らないが）、いずれにせよ、妙なところにこだわりがあって、その辺をいじられると怒りが爆発するという一面があった。

これは一九五一年のことであるから土方さんがまだ千葉の稲毛に住んでいた頃の話である。中央大学教授であった菊盛さんが、美術史の非常勤講師に土方さんを招いたことがあった。ところが、ほとんど出講しない土方さんである。教務課から文句をいわれたので菊盛さんが出講を促すと、「ぼくは非常勤講師の辞令をもらったのだ

から、常に勤めるに非ず、で、なにも毎週でなくてもいいんだ。君こそが常勤教授なんだから休講するなよ」と言い返されたというのである。

まあ、正午過ぎに起きて、健康タワシでゴシゴシ身体をこすって、そのあと陽が差していれば日光浴をするし、コーヒーを二杯ぐらい飲んでからでないと、何事もはじまらないという土方さんであった。だから授業でも会議でも審査でも時間に間に合わないことがときどきあった。よくテレ笑いしながら席に着いていたという話を聞いているが、この習性は生涯つづいた（晩年をのぞいて）。菊盛さんは最後の一行をこう結んでいる。

『王様か乞食』の面相と言い伝えられる。両まぶたの下が袋のように垂れ下がっていたこの変わり者は、ひょっとしたら天才だったのかもしれない。わたしはそうした彼に終始愛着したのである。

＊

さて、こんど読み直してみて、単にドイツ語圏の文化に通じた者同士の行き来だけではなく、たがいの人間的交流が二人を結びつけていることもわかった。

菊盛英夫が、昭和初期の左翼陣営の文化人地図のなかで、右往左往していたことを知ったのは、わたしには意外な一面を知らされたという思いだった。が、しかし、「東大新人会の指導下にわたしたちが富山高校社会科学研究会を結成したのは、大正十五年（一九二六年）九月ごろであった」と書いていて、しかも、そのリーダー格であった――とあるから（まあ、右往左往というのは、引込めなければいけないが）、けっこう早熟な青年だったことがわかる。

その後、中野重治の仲立ちで日本プロレタリア作家同盟に加わったり、新聞記者時代があったり、またドイツ語教師をしているが、『本邦新聞の起源』の著者鈴木秀三郎（名古屋財閥の子息）事務所によく出入りして、そこで

アナーキズムの論客であった新居格、島崎藤村の息子の蓊助、竹久夢二の息子の不二彦らと知り合っている。高見順とは無名時代のまじわりであったし、ほかにダダイストの詩人高橋新吉とも懇意な仲になっている。ドイツ語ができるという理由から林達夫の紹介で「思想」(一九三二年七月)に、エンゲルスの未発表書簡を訳出したり、口を糊するために映画評論にもペンを執ったりしている。そうかと思うと(一々、名をあげないが)、政界、財界の大物ともつながっていて、とんでもない人間的交流が、この本のなかには縷々書かれているのである。
とにかく、わたしが知った菊盛英夫とはまるで別人のようであった。じつに起伏にとんだ前半生だったといってもいい。

一九二七年前後の数年間、アナーキズムに近づいた土方定一にも(政治活動には走らなかったが)、ちょっと似たような人たちとの交流があったが、ここでは菊盛さんに絡む人間的交流の範囲にとどめておきたい。どちらも『暗い谷間』の時代に、文化ファシズムに走ることはなかったが、五歳年上の土方さんのつきあいの範囲もいささか左傾化していたので文化人地図の上ではかさなる面があったといってもさしつかえない。けれども、そこには何か体質的なちがいや好みのちがいが反映されているし、わたしの印象では、土方さんのほうには、いくぶん古風な感じを抱かせるところがあった。それはやはり"青春期"を大正期に過ごした五歳ちがいの年齢差によるところに起因しているのではないだろうか。

いずれにせよ二人の出会いは、土方さんが「華北綜合調査研究所」の仕事に就いて、北京に赴く数年前のことで、昭和十三、四年頃のことではないかと思う。小松清の紹介であったことはすでに述べたが、土方さんが後に親交をむすぶ海老原喜之助を紹介したのも小松清である。ほとんど同時期のことである。時代が雪崩を打って動くときというのは、文化人地図の上にも予期しない人と人との出会いが起こる例とみなしてもよい。

*

何と表紙裏に、著者からわたし宛ての手紙（一九九一・一・二三消印）がはさまっていた。それには、わたしが『昭和交情記』を愉しく読んだ感想を書いた手紙を差し上げたことへのお礼と、自身の近況が書かれていて、概略、以下のような内容となっていた。

　献本しようと思ったが、君が本を出しても贈ってくれないから遠慮しておこう（「半分冗談、半分本気」などと注釈をいれてある）というわけで、失礼してしまった、などと書かれていた。ちょっとわたしは後悔したのだが、手紙はさらにつづいて『昭和交情記』にも出てくる鈴木秀三郎氏（隠れたジョルジュ・ビゴー研究者）が所蔵していた作品を、娘さんがいま所持しているから「鎌倉近美」で買い取ってあげてはどうか――とある。あらためて菊盛さんが、ここまで鈴木氏と懇意なかかわりをもっていたのかと驚いたわけだが、その絵というのは、棕櫚の樹のかたわらに立つ女を描いた″ビゴーの幻の絵″といわれる作品（《無題》という六号の絵）です、などと、わたしがビゴーに興味をもっているのを知っていて、気になるようなことを書いているのである。
　まあ、親切心から持ちかけてくれた話なのだろうが、土方館長時代の「鎌倉近美」なら、ほかでもなく菊盛さんの話でもあるから即刻に対応したかもしれない。しかし、まるで記憶していないところをみると、話の進展はなかったのだろうと思う。
　右肩さがりの岡倉天心の字に似た癖のある字を書く菊盛さんの、この手紙の最後のほうに、いかにもこの人の飄々と生きた一面を彷彿とさせるこんな一節がある。

　一昨年秋に女房が突然意識不明になって一ヵ月半ほど入院しました。あの土方定一さえもおののかせていた口うるさい女が仏様のように温厚になり、これでお陀仏か、ボケたかと思いましたが、拒食症のためとわかり、一応治って再び口うるさくなりました。
　ところがそれ以来一人歩きが不安だと言いだし、外出時にはお伴を命ぜられ、いやはや厄介な日々を送っている始末。

それに肝心のこちらも寄る年波には勝てず、最近とみに視力が衰え、まるで棟方志功が木版を彫っている時のような恰好で原稿用紙のマスを埋めている。

じつに印象的な奥さんであった。この菊盛家をわたしが頻繁に訪ねるようになったのは、一九六〇年代後半のことである。

菊盛家は鎌倉駅から徒歩で数分のところにあった。訪ねたのは、もっぱら手紙の独訳や文献の解読などを頼む、土方さんの使い走りであった。菊盛さんのほうも仕事が入っていて、それどころではないという感じのときでも、ほかでもなく土方さんの用事である。嫌な顔ひとつせずに片づけてくれた。気分転換に美術館にこられて、喫茶室や館長室でお会いすることもあったが、いつも奥さんと一緒であった。よく奥さんの「そんなのはダメよ、こまっちゃうわ、ネェ」という、ひょいと語尾をあげた甲高い声の小言を聞かされた。土方さんはニコニコ聞いているが、菊盛さんのほうは、どこ吹く風といったあんばいであった。

この本に登場する多彩な顔ぶれをみると、よほどに肝の据わった人でなければ、対応は無理だろうと思える人物ばかりである。菊盛さんは、そういう相手の心理の機微を察して、やわらかく応じていたのだろうと思う。どこかに自分を厳しく律する神経が、外見には悟られないように張り巡らされていたのにちがいない。

戦後、菊盛さんは『斜視的ドイツ論』（中央大学出版部・一九六二年）や『ベルト・ブレヒト』（白水社・一九六五年）を書いて、自分の仕事の立ち位置を明らかにし、そして大著『評伝トーマス・マン』（筑摩書房・一九七七年）を著すことで自身の課題に一応のケリをつけたとみていい。他方、難解きわまりないといわれたヘルマン・ブロッホの『夢遊の人々』（中央公論社・一九七一年）や『ホーフマンスタールの散文作品』（「世界批評大系七」筑摩書房・一九七五年）の訳者として知られるように、厖大な量の翻訳の仕事を残した菊盛英夫である。

こまかくその仕事を点検したわけではないので、わたしの直感だが、著作のいずれにおいても菊盛さんは、自

パリに暮らした。

『知られざるパリ』(岩波書店・一九八五年)の「あとがき」によると、菊盛さんのパリにおける「彷徨・探訪癖」の産物なのだということだが、このパリ時代の多くの時間を、もっぱら執筆についやしていたのではないかと思わせるほど多産な著述がある。ヨーロッパ文芸誌の舞台としての『文学カフェ』(中公新書・一九八〇年)、数多くのエピソードで彩られた『文芸サロン』(中公新書・一九七九年)、演劇や舞踊の方面にも一家言のあった著者らしい『芸術キャバレー』(論創社・一九八四年)など、とにかく矢継早に出版している。またW・ハースの『ベル・エポック』(岩波書店・一九八五年)の翻訳では丁寧な「訳注」がついていて驚いたし、とにかく(巧い形容が浮かばない

菊盛英夫夫妻と辻本和之氏 (1976年)

らの人生の感想文を恣意的なかたちでさしはさむことは控えていたように思える。

こういう傾向は土方さんにも共通していた。どこかに自己を律する神経のはたらきがあったことは当然だが、二人とも「歴史」の「時空＝場」を再構築する意図が仕事(研究といってもいい)の推進力となっていて、重労働にも似たつらい仕事を持続できたというのは、そこに達成感と充足の感情があったからであろう。一面的な見方になるが、二人とも好んで自分を語ったり、また回想に耽ったりするというタイプではなく、どこかカラッとしていて、素っ気ないほどであった。そうした点で、この『昭和交情記』もまた、自分史ではあるけれども他者(出会いの知人・友人たちのこと)を適格な視点で描写した回想記となっている。

一九七七年から数年のあいだ菊盛夫妻は「精神的亡命」と称して

が）、すごい人だと感心した。

*

こうしたまともな仕事を残してきた人が、「はぐれ学者」と自称するのには、やはり、それなりの理由があるのだろう。わたしには平凡な学者には思えないが、けして「はぐれ学者」にはみえない。けれども菊盛さんにとっては、青春の痛覚が、アカデミズムの権威の衣を着たがらない習いとなっていたのかもしれない。それは菊盛英夫という人の含羞かなーーと、暗示的にいっておくことにしたい。

ある意味では土方定一にも似たところがある。けれども、わたしの眼からみると、土方さんのほうが（どちらかといえば）、性格的には「はぐれ者」により近い。いずれにせよ、二人とも「はぐれ学者」と称するよりは、本格的な学者になりそこねた、一種のアマチュア・スカラー的な一面を有していたといってもいい。日本には「象牙の塔」の小さな学者はいっぱいいるけれども、このアマチュア・スカラーの伝統がないというより空気が薄い。だから学問の領域にも個性的な彩りを欠くことにもなるのではないだろうか。

そうした意味からすれば、二人とも在野的な立場にあって、身銭を切って研究者の道を歩んでいったほうが当たっている。近くにいて実見していた感想をいうと、土方定一の仕事（ないし仕事のしかた）は、生真面目なくらいによく調べ、また足をはこんで確かめていた。コツコツと一次資料を集め、評伝を書く場合には大学ノートを使って年表づくりからはじめるというような、手間ヒマのかかる基礎作業の日々であった。これは実証主義を課題にした人の、ちょっと頑固な一面であるのかもしれないが、とにかく、よく調べごとをした人である。また通史とか概論の類を書いて（部厚い本にして）、世間に威を唱えるのが、学者の仕事なのだとすれば、土方さんは、けっして学問的な仕立ての上手な人ではなかったし、まあ、そのむきの人ではなかったようにも思える。

しかし、断っておくが、苦手にしていたわけではない。それにくらべると、菊盛さんのほうは大学教授であり、

文学博士でもあるわけだから、よほどに学者タイプの仕事にむいた人だったけれども、いわゆる学問という言葉の意味が時代とともに変わって、以前ほどの重さを感じさせなくなってきた、という理由もあってか、いまさら学者と称しても妙なもので、そのジレンマを解消するねらいから菊盛さんは副題に「はぐれ学者」とつけたのはないか、というのが、わたしの解釈である。むしろ「はぐれ者」の衣を借りたほうが、よっぽど気分も晴れるし、ちょいと斜に構えたダンディズムの匂いもあって好ましい、そんな感じだったのではないだろうか。

*

一九八〇年暮れに亡くなった土方定一を追悼する文章（「追想のわが師」）で、わたしは土方さんと独文学者のK氏を訪ね、雑談の合間にブレヒトの話を耳にした――ということを書いた（《土方定一追想》）。これは菊盛さんのところを夜遅くに訪ねたときのことである。

何年か後に、土方さんの口からブレヒトの名が漏れるように出たことがあった。ある美術史家と二、三人の編集者をまじえて館長室で雑談していたときだった。『ブリューゲル全版画』（岩波書店・一九七四年）刊行の監修にあたっていた頃ではなかったかと思う。以前に自分が書いた『ブリューゲル』と、まったく別のブリューゲルを想定して書くこともできるという話をされた、そのときである。土方さんがかたわらで聞いていて、菊盛さんの家でブレヒト談義に大いに啓発された面がある」と明言されたのである。わたしはかたわらで聞いていて、あのときの土方さんが、そこにいると思った。しかし、ここは、その演劇論について詮索するところではないし、またその任を負えるわけでもないので、「歴史」の「時空＝場」を再構築していた土方さんを想像するだけであるが――。

『昭和交情記』のなかに、体調の思わしくない土方さんが雪江夫人と娘亜子さんと一緒に、「亡命中」の菊盛夫妻をパリに訪ねてきた話が書かれている。そこに垣間見える土方さんのようすには、何か急き立てられる思いが

あったのを感じさせる。しかし、それが何であったのかは想像の域を出ないけれども、ヒエロニムス・ボスについての研究（『土方定一著作集五　ヒエロニムス・ボス紀行』平凡社・一九七八年）が、未完に終わったことがひっかかっていたのではないか、とわたしは想像している。

土方さんがブレヒトの演劇論に啓発されて、ブリューゲルからヒエロニムス・ボスへと「時空＝場」を遡って眺めた「歴史」の舞台に観たものは、いささか矮小化した言い方になるけれども、土方さんたち学生の仲間が、ずっと昔にはじめた、あの日本で最初のギニョール劇団「テアトル・ククラ」（一九二八年）で夢想した世界だったのではないか——そんなふうにも思える。少なくとも想像力の発火点となっていたのではないかとわたしには考えられるからである。

そんな思いがよぎったのはほかでもない。この『昭和交情記』のなかで菊盛さんと築地小劇場とのかかわりを知ったからである。土方さんもまた二十歳前後の頃に劇作家・舞台装置家を夢みて、土方与志を築地小劇場に訪ねているのである。これは演劇の世界が、大正末から昭和初期の文化人地図に、大きな「時空＝場」となっていた証拠でもあろう。

　　　　　＊

さて、書架にあった菊盛英夫著『ベルト・ブレヒト』を、わたしは久しぶりで再読することになった。ミュンヘン大学の学生だったブレヒトを、文学者や演劇人の根城になっていたカフェ「シュテファニー」の常連で、そこでリオン・フォイヒトヴァンガーと知り合い、またカール・ヴァレンティン（喜劇作家、俳優）の一座に加わって、ヴォードヴィルの「十月祭の見世物小屋」に出演したりして、糊口の資をかせいでいた——ということなどが詳しく書かれている。

この本を手にする前、わたしは土方さんからフォイヒトヴァンガーの名を聞き、勧められて読んだ『ゴヤ』

（坂崎乙郎訳、美術出版社・一九五九年）は、いまも手元にある（同じく勧められた『ユダヤ人ジュス』のほうは見つからない）。土方さんは、いずれ機会があったらゴヤ論を書きたい、とよく口にしていたが、井上靖氏から『カルロス四世の家族』（中央公論社・一九七四年）を贈られて、これは素晴らしいねと絶賛していたのを憶えている。堀田善衛氏の「ゴヤ」（朝日ジャーナル」一九七三〜七六年）が暗々裏に土方さんの脳裏にあったのだろうが、ここではゴヤにかかずらっているわけにはいかないので、話を先へすすめるが、臨終直前に土方さんは起き上がり、「これからゴヤをやるんだ」といって仕事の意欲を示し、「原稿用紙とペンをもってきてくれ！」といってコト切れたと聞く

——と『昭和交情記』にある。

菊盛さんは土方定一のことを「いつも人間の矛盾を露呈して意に介せず、八方破れの正直で非凡な男だった」と書いている。わたしは土方さんの臨終直前の最期のことばを聞き忘れていたので、やはり夢に描いていた「時空＝場」は、ゴヤでありゴヤ以降の「近代」の意味を訊ねることにあったのだろうと思う。

ところで『ベルト・ブレヒト』のなかには、ブレヒトがクラリネットを吹いているボヘミアンの群れのなかで学生時代をおくったブレヒトである。この本を菊盛さんが朝井閑右衛門氏へ贈って、このクラリネットを吹いているブレヒトの写真を見た朝井さんが、《フリュートを吹く人（菊盛氏考）》（一九七四年）という道化をテーマにした作品をつくることになった——というところまではいいのだが、何と発表当初（第二十八回新樹会展）には、奇妙な題名がつけられていたという。その顛末を菊盛さんは『昭和交情記』に書いている。

それによると、写真に着想を得た朝井さんから事前にことわりの連絡を受けていた菊盛さんが、展覧会場で絵を実際に見てびっくりするのである。題名が何と《フリュートを吹く菊盛君》となっていたからである。フリュートを吹いたことなどいちどもない菊盛さんである。怪訝に思って質すと、「あの絵のタイトルは三越がまちがってつけたので、正しくは《フリュートを吹く男・菊盛氏考》なんだ。失敬したな」という釈明だったという。

ところが、わたしもテキストを寄せた「朝井閑右衛門の世界」展（神奈川県立近代美術館・一九八六年）の図録（年譜中の作品名）では、どうしたことか訂正されていない。

草野心平氏がつけた「独創傑出の画家」を副題に謳った展覧会であったが、生前に土方さんが、いくら個展の開催を促しても頑として拒否した朝井閑右衛門を想い出して、わたしは詩人たち（室生犀星、草野心平、三好達治など）の肖像についての一文を図録のために草したのだが、しかし、このあたりのいきさつを知っていたら、そこに《フリュートを吹く人《菊盛氏考》》を加えておきたかったと思っている。

ブレヒトのことはともかく、土方さんの体調の具合がわるくて、急遽ピンチヒッターで「ミュンヘン革命とパウル・クレー」というテーマで一文を書かされたことがあった。すでに四十年以上も前の「ユリイカ」（一九七二年六月）誌上である。もちろん土方さんは、わたしにいくつものヒントをくれた。

なかでも忘れられない想い出となっているのは、自分が二十代はじめに、その詩集を訳したことのあるアナーキストの詩人エルンスト・トラーの『燕の書』である。そのなかにこんな話があった。トラーは刑務所のなかで、ツバメが苦心して巣をつくるようすを目にするのであるが、検事の命令で看守が荒っぽく巣を引き剥がしてしまう。しかし、ツバメは洗濯室の樋のあいだに、用心深く見つからないように巣をつくってしまう。人間の悪意のたたかいにも負けてはいない、このようすを囚人たちが見て勇気を貰った――と。

しかし、わたしは洒落たヒントを頂戴していながら、その先へペンが進まなかった。要するに借り物ではダメなのである。「はぐれ――」というのは、そのことを知らされ、あらためて自覚したときから始まるようである。

補記

「パウル・クレー　だれにも　ないしょ」展（宇都宮美術館ほか・二〇一五年）が開催され、近年の調査・研究の成果を反映した見ごたえのある展覧会となっていた。そのカタログに前田恭二氏による「一九六一年　クレー展、

はじまりの季節」という一文が掲載されている。

日本における本格的なクレー紹介の最初となった「パウル・クレー展」(西武百貨店・一九六一年)が、どのような経緯を経て実現にいたったか事実にもとづいてたどったものである。そのなかでこの展覧会に関与した人物として、とくに表立って名前の挙がっていなかった土方定一が、じつは「真の交渉役」となっていたのではないか、と推察している。パウル・クレー・センター研究員・奥田修氏の資料調査を踏まえての推察となっているが、展覧会・監修者・ベルン美術館館長のマックス・フグラー宛て土方書翰などから照合してみても土方の献身的な努力を知る——と書かれている。

因みに「神奈川県立近代美術館年報」第三号(一九六四年)には、同館の小さな特別室で「日本にあるパウル・クレー」展を開催した際、あらかじめ土方がフグラー館長宛に手紙を出して作品のカタログ番号を訊ね、フグラーからの返信の一部を載せている。またこの年報には、ピカソが一九三七年にクレーをベルンに訪ねた時のことを書いたベルンハルト・ガイザーのレポートが菊盛英夫訳で収録されている。土方、菊盛両人のクレーへの思いが、こんなふうに地味な場で培われていたのを教えられる。

二人の出会い　土方定一と匠秀夫

魂の世界は共感の体系に組織されている——E・R・クルティウス『読書日記』（生松敬三訳　みすず書房）

大学から美術館へ

　人の運命というのは、まったく予想がつかないけれども、あらかじめ定められていたような出会いがある。

　土方定一と匠秀夫との出会いは、運命の赤い糸で結ばれていたのではないか、と想像したくなるような感じがしないでもない。

　もともと匠さんは北海道大学の史学科に学び、堀米庸三教授の門下生だった。専攻はイギリス中世経済史であ る。それがどうして日本の近代美術に関心を抱くようになったのかというと、そもそものきっかけだったとい う。デビュー作となった『近代日本洋画の展開』（昭森社・一九六四年）の「あとがき」に、そのことを書いているので、よほど印象に深く受けとめたのだろうと思う。と同時に、匠さんは土方定一著『近代日本洋画史』（宝雲舎・一九四七年）を読み、その批評と実証とをかねそなえた研究姿勢に啓発されたことを書いている。

『近代日本洋画の展開』には、その土方定一の「序言」が入っていて、「歴史の意味の根源につながる清新な思索と方法をもつ若い研究者」と評するはげましの一文が寄せられている。ここまでなら結構ある話だ。しかし、匠さんは大学教授の職をなげうって、美術館に転職してしまうのである。一九六八年四月から一介の学芸員として、わたしたちと机を並べて仕事をすることになったのだからおどろきである。胸中、複雑なものがあったのにちがいないが、師と仰ぐことになった土方定一との二人三脚はさまざまなかたちで匠秀夫の仕事に結実した。『三岸好太郎』（北海道教育委員会・一九六八年）や『中原悌二郎』（木耳社・一九六九年）などは、すでに札幌時代に進められていたものだが、これらは土方定一の助言の成果といっていいと思う。

美術館に就職して早々に匠さんは「近代日本美術資料展」（一九六八年）を任されている。ここらあたりが、いかにも土方流なのだが、不慣れな匠さんを見ぬいて、当時、東京国立文化財研究所にいた陰里鉄郎氏の応援をとりつけてあったのである。

いわゆる「展覧会屋」としては、とにかく、ぎこちないところのある匠さんだったが、学術的な領域のことになると、すこぶる頼りがいのある学芸員だった。美術館が編集して計四冊刊行することになった『神奈川県美術風土記』（有隣堂・一九七〇―一九七四年）も匠さんがまとめ役をはたしている。そして『土方定一著作集』の第6・7・8巻に当たる「近代日本画家論」三巻の「関係画家略年譜」のほか『土方定一遺稿』の「著作目録」と「年譜」の地味な仕事をすべて引き受けたのは匠さんであった。

一九八一年に館長となって、三十周年事業の『日本近代洋画の展開展』『日本近代彫刻の展開展』では陣頭指揮にあたり、『所蔵品総目録』と『資料＝展覧会総目録』の刊行を促している。

八五年には定年退職となるが、その間、数多くの企画展に精力的にかかわり、村山槐多、藤島武二、中村彝、萬鉄五郎などの洋画家たちの決定版の展覧会を組織し、またフランスの地方美術館との連携（匠提案）によって

実現した「フランス近世名画展」、あるいはパリのカルナヴァレ美術館でも開催した「パリを描いた日本人画家展」のときの、匠さんの溌剌とした仕事ぶりをわたしは思い出すことがある。八八年からは茨城県立近代美術館長となるが、闘病の末に亡くなるまで旺盛な執筆活動をつづけている。

踏雪行

　人との出会いには、なぜかその出会いに相応しい光景があるようです。いま、あらためて匠さんのことを想い起こしているのですが、不思議なことに、はじめて出会った日の姿が目に浮かんできます。それはまた、後日、師弟の縁を結ぶことになる土方定一と匠秀夫という二人の人間の後半生を、すでにして暗示していたような気がします。三十年も前のことになるので記憶も曖昧ですがね。まあ、きいてください。

　　　*

「あの、今日は土方先生、いらしてますか」と、美術館の受付で話している人がいました。グレーのスーツを着た中肉中背の、どこかおっとりしたところのある人でした。このときが匠さんの面識をえた最初ということになります。
　不意の来客が多かったのと、まだ要領をのみこんでいなかったので、おそらく、わたしは素っ気ない応対をしたのではないかと思います。その頃の土方先生は、たいてい夕方ちかくに美術館へやってくるので、来客との応対が前後して、いつもわたしはテンテコマイしていました。まだ勤めて数ヵ月のヨチヨチ学芸員でしたから、だ右往左往するだけで、しょっちゅう叱られていました。ですから「匠ですけど」といわれたときも、「まあ、そのうちみえますから館内で適当に時間をつぶしていてください」と応えて学芸員室にもどってしまいました。土方先生が心待ちにしていた遠来のお客さんとは露知らず、教え子の一人かもしれない、と思ったていどで、

それからあとのことは、あまりよく覚えていないのですが、妙なことに、そのとき匠さんが手に紫色の風呂敷包みをもっていたのを記憶しています。今も目に焼き付いているくらいですから、相当に印象深かったのでしょうね。旧世代のちょっと頑固な学者肌の人によくみかけた、あの、風呂敷包みをもった姿でした。

一九六四年の夏のことです。この年の十二月に、匠さんはデビュー作の『近代日本洋画の展開』（昭森社）を出しています。活字のいっぱい詰まった、いかにも学術書といった感じの本でした。その頃のわたしは、いわゆる研究書のようなものには、あまり興味をおぼえなかったので、匠さんの本もだいぶあとになって、古本屋で買って読んだのをおぼえています。

記憶を確かめるために、書架からとり出してみたのですが、本のなかに一枚の西洋紙がはさまっていて、何だろうと思いきや、それは細かい字でぎっしりと書かれたガリ版刷の正誤表でした。黄色く紙焼けしていました。初版のときに挿しはさんだのでしょうね。ここらあたりに匠さんの神経の濃やかさを感じて、急に懐かしくなってしまいました。わたしは一九七六年の改訂新版と照合させてみることにしたのです。新版を再読してみて、この十年の歳月が匠さんを大いに変えたな、とつくづく思いました。

匠さんの人生における変化については、あとでお話しますが、ひとつは文章表現上の工夫であり、いまひとつは美術作品の解釈の問題です。ことに後者の点にかんしては、なかなか決着つけがたかったとみえて、ずいぶん遠回りしたのではないかと思います。けっして不明なことをいわない性格が、ある意味で匠さんを実証の史家としてのでしょうが、わたしとの長いつきあいにおいては、しばしば、絵のなかにはいりこんでいる造形の心理学者としての一面をもかいまみせていたのです。

しかし、それが文学と関連した場合には、大胆な推論となっても、近代美術そのものが文学から自立して展開してしまうために、なかなか思うに任せなかったのではないでしょうか。わけ知りの概念操作をきらっていまし

二人の出会い　土方定一と匠秀夫

たから、その点では師の土方先生とも共通するものをもっていましたが、作家や作品との出会いはもとより、さまざまな経験を集約するそのしかたにおいて、一種、独特なところのあったひとだったのではないかしら、そんな気がします。そうした匠さんの特質を見ぬいたひとりが、ほかでもなく土方定一でした。

　匠秀夫氏は、近代日本美術を、孤立した閉鎖地域とみないで、総体的な歴史のなかで、力学的に流動するものとして、まず把握しようとしている。これを図式的な芸術社会学でなく体系的な把握することは、ずいぶん、困難な課題となってくる。だが、イギリス中世史の研究によって鍛えられた匠秀夫氏の歴史の体系的な把握は、かなり強靭であり、近代日本美術に対する愛情と交錯しながら、本書は構成されている。本書の清新さは、ここにあるといわねばならない。ことに、近代日本文学との文化史的比較、同精神的な一致を示そうとする箇所など、氏の情熱がじかに伝わる感がある。大胆な裁断、異論の予想される箇所など見うけられるが、それは却って問題提出となっている。

　これは土方定一の「序言」の一節ですが、匠さんの特質をずばりといい当てています。とくに「歴史の体系的な把握」が「強靭」である、というところに、近代日本美術史研究の弱点といえましたから、よけいその感をつよくされたのかもしれません。わたしの推察をここに加えるならば、土方先生自身がその当時、同じような課題をかかえて、日本美術の「近代」を輪郭づけようとされていましたので、この若い研究者のデビュー作に、ひとりの同志をえたよろこびを感じたのではないかと思います。自らも尋ねる勇気のあるひとでしたから、匠さんの求めにも真っ向から応じています。あらためて読んでみて、内容のある「序言」となっているところに起因していて、実に清々しいし、単なる師弟の関係をこえて、同志的な信頼を感じさせるものがあります。

　わたしは、迂闊にも「序言」の日付をこれまで気にしていませんでしたが「一九六四年九月十五日」となっています。匠さんの『近代日本洋画の展開』が出たのは、同年の十二月です。とすれば、紫色の風呂敷包みをかかえ

えて、匠さんが美術館を訪ねてこられたのは、おそらく、その「序言」の依頼で初稿の束を持参されたときに当たる、と考えられます。

匠さんが大学を辞して鎌倉の神奈川県立近代美術館に転職したのは一九六八年の四月のことです。土方定一の『日本の近代美術』（岩波新書）が出版されるのは一九六六年でしたが、その前後数年のあいだの、二人の往来については詳しく知りません。しかし、開設された北海道立美術館（旧）が開設されたのが、一九六七年のことですから、節子夫人の意向をくんで、いろいろとお世話された土方先生と匠さんの件でしばしば連絡をとりあっていたことは十分推測できます。開館に際して記念講演会が開催されたときには、土方先生もよばれていますし、匠さんといっしょに三岸好太郎についてお話をされたときのことを、懐かしく想い出したりしていました。「匠くんが、ぼくの時間を食って、延々としゃべったものだから、なんにもいうことがなくて、こまったよ」と。まあ、あまりひと前でお話するのを得手としていなかったのを、わたしの郷里・余市のフゴッペ洞窟を見学する機会があったらしく、えらく感激していたのをおぼえています。市立小樽文学館にいる木ノ内洋二さんの案内で出かけたようなのですが、残された写真には匠さんも写っています。

「君が、あんな辺鄙なところの出だとは知らなかったよ」と、妙なホメられかたをしたこともあって、わたしは記憶しているのですが、いつも貶されてばかりでした。そうしたある日、突然、先生から「たっての願いがあるけれども、君、やってくれるかね」といわれたのです。なにごとかと思いましたら、匠さんのところへ行って、話を詳しく聞いてきてくれ、ということなのです。匠さんの奥さんから長い手紙をもらって、先生はうろたえていたのです。つまり、同じ「道産子」のわたしに、匠さんの奥さんを口説いて、匠さんが鎌倉へやってこられるようにしてくれといった按配なのです。とんでもない話ですよね。しかし、ヨウゴザンスというわけで、正月明けの札幌へむかいたる、一九六六年のことです。

土方と匠秀夫（1967年）

雪化粧の札幌は、わたしにとっても久し振りのことでした。うろ覚えなので、どういう道順で訪ねたのか想い出せないけれども、背の高い樹々のあいだを通り抜けて、匠さんの家を訪ねたのです。石炭ストーブで体を暖めてから大いに馳走にあずかりました。当時は下戸もはなはだしかったわたしですので、朦朧としながら酒豪の匠さんと夜明けまで、あれこれ話しあいました。生意気なことをいったのではないかと思います。しかし、幕下が幕内にぶっかっているような、頼りないメッセンジャーだったはずです。

それから、いくばくもしないで、匠さんは美術館にくるということになりました。文字通り人生の大変化です。教授から一介の学芸員に転身するわけですから、匠さんの胸中には複雑なものがあったはずです。

しかし、師と仰いだ土方先生との二人三脚は、さまざまなかたちで、匠さんの仕事に結実して行ったと、わたしは考えます。実地調査をもとに膨大な資料を駆使してまとめた『三岸好太郎』や『中原悌二郎』などは、すでに札幌時代に進めていた仕事ですが、それらは土方先生の助言の成果といっていいし、また美術館で担当した「小出楢重展」（一九六九年）は、匠さんの研究に、ある意味で奥行きをもたせるきっかけとなったのではないかしら。はやくから、文学にたいする関心をもち、たいへんな読書家でもあった匠さんは、美術と関連する領域の開拓者として、多くの成果を世に問いますが、そのなかからいくつか選べといわれたら、わたしは一九七五年に出た『小出楢重』（日動出版部）を最初に挙げるでしょうね。なぜなら、匠さんのエスプリとウィットが、樽重という格好の相手にめぐまれて、もっとも生彩をはなっているからです。

とにかく、匠さんというひとは神出鬼没の不思議なひとでした。しばらく連絡がつかず、皆して心配しているとモッサリと姿をあらわしたり、急に姿をくらましたり、それでいながら約束はいつもきちんと実行する、というひとでした。美術館にきた当初は、単身赴任のかたちでしたから、こんなことがありました。まあ、ご当人は挨拶がわりのつもりだったのでしょう、ある日、匠さんから同僚の学芸員全員に一枚の紙を渡されたのです。なんとそれは、結城素明の『東京美術家墓所誌』（一九三六年）のリスト部分を自らガリ版で刷ったものだったのです。まず、みなさん、お墓を調べましょうというわけです。夜の雪道を踏んで、匠さんのところを訪ねた日のことが、いまでも気になっています。はたして匠さんのなかで、どのような光景として記憶されていたのか、と。

しかし、いろいろ家族のことなど厄介な問題をかかえて、不器用に生きていた匠さんの、小さな心づかいだとわかってはいても、この一件には、さすがのわたしも、あきれてしまいました。

想い出はつきないし、また懐かしさもつのるばかりです。

あの日から、まもなく二十七年（一九九五年の時点で）になります。

三岸好太郎美術館・余話

記憶というのは妙なものである。断片的で、時の順序に関係なく散らかっている。だから糸口をどこにするかで内容もいささか異なるものになるけれども、まあ、そのあたりの采配は勘弁してもらって、とりあえず思いついたところから話をはじめたい。

現在の北海道立近代美術館が開館したのは、一九七七年のことである。そのまえまでは旧北海道立図書館を内部改装した建物をつかっていた。一九六七年九月三日に「北海道立美術館」の名称でスタートしたのだが、その頃は所蔵作品が三岸好太郎の作品だけであったから「三岸好太郎記念室」と併記されていた。十年後（一九七七年）に、別の場所に新館として建設されて「近代」を冠したので、それまで使用していた旧館

のほうは、「北海道立三岸好太郎美術館」と改称して運営されるようになったが、これは日本の公立美術館として、はじめて個人名をつけた美術館だったのではないかと思う。

しかし内部改装したとはいっても、すでに老朽化した建物で美術館としては何とも見栄えのしないものであった。二階と三階をギャラリーにあてていたが、暗紅色のビロードの布を壁一面にあつらえて、その上に作品を飾っていた。厳かな雰囲気が、それなりに漂ってはいたが(わたしの印象では)、飛び切り洒落た三岸好太郎の作品には、どことなく似つかわしくないように思った。

新しく知事公館の構内に移転して、現在のような瀟洒な感じのモダンなデザインの美術館として開館したのは、一九八三年のことである。もともとこれは、三岸好太郎のアトリエとして、東京・鷺宮に建てられていたものを再現した建物で、設計者はバウハウスに学んだ建築家の山脇巌であった。アトリエの竣工は一九三四年十一月を予定していたのだが、その数ヵ月前の七月一日に好太郎は旅先の名古屋で急逝してしまった。彼自身はこのアトリエをいちどもつかうことはなかった。そんなこともあって節子さんは(万斛の思いをこめて)、この主のいないアトリエを会場に、竣工の記念として好太郎晩年の作品による遺作展を開催したのであろう。

　　　　*

誰の話であったかおぼえていないが、札幌オリンピックを誘致する動きのなかで、クーベルタン男爵が定めたオリンピック憲章には、文化施設(美術館や博物館など)の整っていない都市には開催資格はないという一項が入っている——と聞かされたことがあった。

とすれば札幌オリンピックの開催が一九七二年のことであるから、「北海道立美術館」開設の時期というのは、そうしたこととも有形無形にかかわっていたのではないだろうか。この発端は、三岸節子さんによって好太郎の遺作を寄贈したい——という申し出からはじまったのである。当初八十点の寄贈ということが新聞にも報じら

れ、美術館設立運動の第一歩を踏み出すことになったのだが、折から「開道百年」とかさなったこともあって、肝心の美術館設立運動のほうは、いまひとつ熱気がたかまらないという状態になっていた。

ところが（いまになって、そういうことだったのかと気づいたのだが）、一九六五年に神奈川県立近代美術館で「三岸好太郎展」を開催していて、何とこの展覧会を北九州の八幡美術館を経由して札幌（会場は北海道拓殖銀行札幌南支店ビル）へも巡回させているのである。

この頃、わたしはヨチヨチ歩きの新米学芸員として、土方定一館長の下ではたらいていた。だから、この展覧会が遠く札幌にいて三岸好太郎のことを根ほり葉ほり調べていた匠秀夫氏を、土方館長が館を挙げて援けてあげようではないか、という親心をもって進めた企画であったくらいのことより知らなかった。先輩学芸員の朝日晃氏が展覧会の担当に指名されたのは、匠さんが三岸好太郎についていかに詳しい人（当時、札幌大谷短期大学で教鞭をとっていた）でも展覧会を任せるわけにはいかないという判断からであった。

三年後の一九六八年に、匠さんはようやく念願がかなって（良子夫人の了承を得て）、神奈川県立近代美術館の主任学芸員としてやってくることになったが、二人のあいだにむすばれた子弟の固い絆は、土方さんが亡くなるまでつづいた。そういう匠さんからわたしが後年、館長の職を引き継ぐということになったのだから、これまた妙な縁というほかない。画家の伏木田光夫氏が拙著『人間のいる絵との対話』（有斐閣・一九八一年）の書評で「故土方定一は不思議にも匠秀夫に続いて酒井忠康と二人の北海道生まれの評論家を巣立ちさせた——」（北海道新聞／一九八一・九・二）と書いていた。

いずれにせよ、開館に漕ぎつけるまでの経緯についてははぶくけれども「北海道立美術館」が誕生する背景に、三岸好太郎の存在があり、やがて『三岸好太郎　昭和洋画史への序章』（北海道立美術館・一九六八年）として結実する匠さんの調査・研究があったけれども、こうした因縁の種を蒔いたのは、ふりかえってみれば三岸節子さん（好太郎作品の寄贈の件）と土方定一館長（まとめ役）であったといってもさしつかえない。

人間的なつながりを生むきっかけというのはじつに妙なものだと思う。

＊

ある日の館長室のことである。たいてい夕方にやってくる土方館長が「いや、まいったよ、匠くんが延々とやるものだから、ぼくの時間がなくなってねェ——」と、うれしそうにいうのであった。北海道立美術館の開館記念講演会をすましてもどった直後のことだから一九六七年九月上旬のことである。記念講演会の会場は道新ホールで、最初に三岸節子さんが好太郎作品の収集と寄贈にまでいたる心境を語り、つづいて立った匠さんが「三岸好太郎の生涯」を、そして野口弥太郎氏が「三岸君について、および北海道の印象」で、そのあとが土方さんの「三岸好太郎論」となっている。この講演の二年まえに素晴らしい『三岸好太郎画集』（平凡社・一九六五年）が刊行されていたので、開館の記念講演とはいえまさに時宜にかなった催といってもよかった。すべて三岸好太郎の人と芸術にかんして、広く多くの人たちに知ってもらいたいとする関係者の熱情の高まりによって動いていたのだろうと思う。

画集には土方さんの「三岸好太郎の芸術」、野口さんの「三岸好太郎の仕事と作品」、匠さんの「三岸好太郎の生涯」、そして鳥海青児の「三岸好太郎の周辺」のテキストが収録されている。おそらく講演を誰に頼んだらいいかという相談のなかで、テキストを書いたこの三者に決まったのだろうと思うが、三者が三様のしかたで話をすることになったのではないだろうか。

野口さんが三岸の属していた独立美術協会に出品するようになったのは、一九三三年の第三回展からである。だから、その翌年に亡くなった三岸とは長いつきあいとはいえないが、しかし三岸の作品に「憂愁性」や「独特のロマンチシズム」を感じたといい、また「僕が女ならちょっと惚れてみてもよいと思う男であった——」と語っているように、どこか物腰のやわらかい外柔内剛の人でもあったから訥々とそのあたりのことを話したのにち

好太郎作品の前で談笑する土方と三岸節子（1967年）

　土方さんは能弁な人ではなかった。そのせいか講演にはかならず原稿を用意した。けして棒読みをするわけではないけれども、本質的なことだけは外さない話し手であった。演題に「論」をつけているのでも知られるように、格調の高い文章そのままの話し方をしたのではないかと想像する。匠さんはちょっと控えめな人なのだが（ふだんの印象）、いざ式典の挨拶であるとか講義や講演には滔々と話す。だから壇上に上がって熱弁をふるっているうちに、あとの二人の時間を忘れたのだろうと思う。これは進行係がいけないのであって、匠さんのせいではないが、いずれにせよ、土方さんは匠さんの熱意に打たれて、感心してもどってきたことを、わたしに告げたのである。

　　　　　＊

　ふと、何年もまえのことだが、わたしの脳裏によぎったことがあったので少々資料にあたって記してみる。工藤欣弥氏（初代館長）の回想『美術館の小路』（北海道新聞社・一九九七年）のなかで、三岸好太郎の遺作二百二十点（油彩六十一点、水彩、素描など百五十九点）の目録を節子夫人が北海道知事の町村金吾氏に手渡すという「贈呈式」のことが書かれているので、そのことにふれておきたい。

　「北海道立美術館」の開館のせまった七月十二日のことである。場所は何と神奈川県立近代美術館（小展示室）となっている。土方館長が直接書簡で、知事に三岸好太郎美術館建設を訴えた——という経緯があって、こういうことになったのだという。

262

この「贈呈式」に関する記事（北海道新聞縮刷版）をみると、好太郎の代表作《マリオネット》が図版で紹介され、また節子さんが目録を知事に渡しているようすと、右脇には土方館長、左脇には長男黄太郎氏が写っている写真が入っている。背後の壁には何点かの館蔵品をかけてあるが、わたしは梅原龍三郎の《椿》をはこんできたおぼえがあるだけで、ほかのことはまるで思い出さない。

四半世紀を経た一九九二年五月上旬のことである。札幌グランドホテルのロビー脇のカフェで匠さんが二人の編集者（求龍堂）と打合せをしているのに出くわした。覗くと『三岸好太郎　昭和洋画史への序章』の改版の校正刷りをまえにして検討している最中であった。カバーの試し刷りをみると、《海と射光》をつかっている。旧版はカバーなしですべて白黒図版であったから装いをあらたにして初々しい感じである。匠さんもうれしそうであった。

その頃の匠さんはすでに神奈川県立近代美術館を退いて、茨城県近代美術館の館長職にあった。わたしと札幌芸術の森の仕事でいっしょに来札していたのだが、とにかく寸暇を惜しんで日々執筆にあたっているというような印象を微塵もみせなかった。夜のつきあいだって相応以上で、あちこちにちゃんと義理をはたしていた。それなのに翌日には遠い札幌で編集者との打ち合わせを支障なくこなしている。

数ヵ月後、このときの改訂新版（求龍堂・一九九二年）を頂戴し、「はじめに」を読んで、わたしはこのときのいきさつを解したというわけである。

　　　　＊

新装版の『三岸好太郎　昭和洋画史への序章』が出て、しばらくしてからのことであった。匠さんの体調（喉のあたり）に異変が生じて病院での検査・入院がつづいた。しかし依然と恢復の見込みが立たず、約一年半にわたる病魔との闘いとなったが、たまたま自宅にあって小康を得ていた時期だったのではないか

と思う。お見舞いがわりに、わたしは佐藤清彦著『奇人・小川定明の生涯』(朝日文庫・一九九二年)を送り、そのあと数ヵ月して、また高木卓著の『露伴の俳話』(講談社学術文庫)を送った。それには暮れの命日に土方先生のお墓参りをすることにしたが、匠さんもどうですか、と打診する手紙を同封した。すると匠さんから復刊されたばかりの三好達治著『諷詠十二月』(新潮文庫・一九九三年)が送られてきて、そのなかに次のような手紙(十一月二十六日付)がはさまっていた。

御手紙有難うございます。○先日、雪江さんから電話があり、御手紙の趣旨にて命日お参りのこと、話しあり、貴方より連絡ある旨でした。賛成の旨返事しました。私の敵は風邪だそうですので、それさえ用心すれば大丈夫でしょう。(中略) ○先日の小川定明もそうでしたが、今日の露伴も驚き、とはいえ、こちらはサッと読み入る態のもの。お返しではないが、三好達治同封します。硬派の文章ですが、流石に大詩人。ポキポキと無駄ない適格な文章に参りましたので、オススメ。○酒、煙草ダメ、甘味、肉類ダメ、とダメばかりなので、せめて読書と、乱読、盲読、目茶読であります。
(後略)

いくつも気になっていたことがあったのにちがいない。『土方定一 美術批評 1946-1980』(匠・陰里・酒井編形文社・一九九二年)は新聞掲載の文章に限ったので、続編として雑誌掲載の文章をまとめておきたいというのが匠さんの願いであった。しかし、具体的な目処が立たないうちに匠さんは一九九四年九月十四日に亡くなった。

最後の著書『日本の近代美術と幕末』(沖積舎)の「あとがき」に、予断はゆるされないだろう——とあったので、すでに覚悟の上でのことなのだろうと直観したが、とにかく辛そうな最期となったのを聞かされて、わたしは無沙汰を詫びた。そして茶毘に付された日の空に、めずらしく虹が架っていたのを眺めて追悼の一文(「繪」一九九四年十一月)を献じたのである。

追想のわが師

土方先生は鵠沼から江ノ電で通っていたことがあった。ある晴れた日に、ポツリとこんなことをつぶやいた。
「海をことばで捕らえるのはむずかしい――」と。しばしば説明のことばは嫌いだ、といっていた先生の心に、〈詩人〉という名の不治の病があるのを感じた。

＊

二人で取材に出かけたことがあった。二十歳で早逝した関根正二の、たしか小学校時代の遊び仲間だったひとのところである。山小屋にひとりで住んでいたその老人は、耳が遠く、すべてを忘れていた。先生は悲しそうな貌をされていた。わたしは本当の人生をみたからなのだろうと思った。

＊

金魚のウンコ――そんな感じで、先生の鞄をもって、あちこち一緒に出かけるようになった頃、「ねェ、もうちょっと高いものを着ろ！」といわれた。体裁を気にするひとだナ、と思った。

＊

けっしてホメたことのない先生が、九十五点をつけてくれたことがあった。原稿を書きはじめるようになった最初の頃である。「感情の波動をおさえる術を知ったもの――」という一節があった。先生いわく「ウソだろう！ マイナス五点だ」。

＊

先生は慣例にしたがうことを嫌った。そのひとつ。レンブラント研究の際、オランダ語の大家Ｓ教授に人名、地名の読みをおそわり、〈ハイジンハ〉と発音されるのをきいて、口型をまねして「ホ、じゃない」と。以後、

先生だけがホではなくハになった。

＊

アイルランドへ行ったときの話をしていたら、「どうしてIRAに入らなかったのだ!」といわれた。わたしは答えに窮した。「美術館なんて、つまらんところだ——思想が闘いと結びつかないじゃないか」と。貧しさの自覚が、思想をつよくするのをおしえられた。

＊

変梃（へんてこ）なひとであった。ひとりっ児の甘えん坊のせいで

あろう。電話をかけさせ、切符やタバコも買いにいかせ、生活のこまごまは、なにごとも自分ではしなかった。生活と直結しない思想がないのに、思想だけがエレクトしていた。いつも「小さな経験は身につけるナ」ともいっていた。わたしは火星人のようなひとだナ、と思ったものだ。

＊

腹を切って退院したある日。麦藁帽子をかぶって庭で日光浴をしていた。「いらっしゃい」「調子はどうですか?」「ジャバラだ! この腹をみろ——」。まるで鯨をさいたようであった。私は、ふとエイハブ船長の姿をかさねた。病もまたロマンの男にとって、ひとつの闘いであったにちがいない。恐ろしい、と感じた。

＊

いつもなにかを探していた。先生が、その〈記憶〉を探していた。記憶力のズバヌケていいたときには、ことにひどくなった。原稿の依頼が入ったときには、ことにひどくなった。わたしにナイフを突付けるような鋭いことばを、それとなく吐く。〈記憶〉の鍵が静かにまわる。不敵な微笑を浮かべて酒を口にする——期待と不安の夜。

＊

気にしていた美術史家がいた。東独で幽閉されて、ながく消息のつかめなかったF博士。農民画家ラートゲープの本が出たとき、先生は、ヒエロニムス・ボスを書くといった。ゴヤにすれば、とわたしは思ったが、すでに先生の船旅は暗い闇の王国をめざして進んでいた。

＊

ある寒い夜のこと。独文学者のK氏宅を訪ねた。用件は忘れたが、雑談の合間にブレヒトの話をしていたようにおぼえている。終電を気にして退散。先生、何を思ったのか下水の前に立つ。小用。天を仰いで「今日は何だ？」。わたしの小便は出なくなってしまった。

＊

たしか蒲田の駅にちかいレストランでのこと。「オゴル！」というからついて行った。ライス・カレーの注文。「勉強してるか」ときかれたから「へへ」とこたえる。「なにがオカシイ！」
「イヤイヤ、へへ」。そのとき、こんなふうなことを先生はいった。「美学をやったが、ぼくは忘れるのに十年もかかった」と。駅の階段をのぼりながら「――しかし、忘れたあとになんにも残らんからナ」。わたしは先生の後姿に孤独な影をみたように思った。

＊

横須賀線の車中で、「批評の方法に心理学は有効かどうか」と水をむけた。先生の説明にいわく「それは自己分析になる」という返事。「キミ、それはダメだネ」。

＊

何か不吉なことがおこりそうに感じていたらしい夕方。わたしは人間の容貌を話題にした。貧しいわたしをかばう気もちからか「立派なひとというのは、風采のあがらないひとに多いもんだ」といった。電車の座席にひざを折って、ピョコンと坐っていたという室生犀星のことをゼスチュアたっぷりに話してくれた。

＊

安原稿で口に糊していた頃、よく僻地の子供を取材して金をもらった、という。そのなかのひとつ。「オジちゃん！ オジちゃんの帽子の穴から光がさしている――」と子どもがいった。この話に先生えらく感動。「そこから美学がはじまるんですネ」といったら「バ

カ！」という返事。でも、先生の眼はやさしそうに輝いていた。

＊

先生の本で最初に読んだのは『ブリューゲル』だった。相手を知っておく必要があったから。ブリューゲルの時代を大航海にみたて、再洗礼派の旗を立てて進む——と先生の研究を形容したとき、先生いわく「でもナ、まったく別のブリューゲルを書くこともできる」と。固定観念にとらわれてはいけない、とわたしは思った。

＊

ハーバート・リードの墓参りをしてきたことをつげた。「ザル頭！」とどなられ、リードの本でも読め、といわれて七年目。ある雑誌にそのことを書いた。すると、先生いわく「ナイト・ポエット・アナーキスト」というリードの墓碑名は活字にしないでおいたほうがよかった、と。自分のことにかさねられているナーと、わたしは勘ぐった。

＊

ボツボツ原稿を書くようになったとき、こんなことをいわれた。「キミ、原稿書いてばかりいると勉強できないョ」と。原稿を書いている姿をみせたことはないが、よく仕事をしたひとだ。いつも先のことばかり考えているが、追っかけるガキにむかって、まともに応対する。

＊

旅の話。ベルリンに学ぶが、胸を痛んで帰国。しかし、南まわりの船上で病をなおしたという。以来、太陽礼讃者となる。尺八もって漂泊の民になりたかったともいっていたが、ついに叶わず。こんなこともいう。「二日でみた都市をもっともっと知りたければ一年はかかる。二日は一年に等しい」と。

＊

ある酒席での話。「先生のアナーキズムは〈天皇制〉？」てなことで、つい口がすべった。アナルコ・サンジカリズムの理論家とでもいってほしかったらしい。傍らにいたS氏がいう。「その昔、インテリ・ヤクザと命名した、オマエの先輩がいたゾ！」と。先生いわく、真剣な顔で「歴史の問題だネ、それは——」と。

＊＊＊

たしか先生の亡くなられる三ヵ月ほど前のことであっ

た。いつものように夜遅くまでおじゃまし、帰りぎわに先生が玄関で、「また、いろいろ話にきてネ」といわれた。わたしは一瞬、ギクッとした。ついぞ耳にしたことのないことばであり、弱々しい先生のしぐさだったからである。

——不吉な予感がした。妙に悲しかった。あれは「影法師」だったのではないか、と、いまでもそう思っている。

(1) 「季刊藝術」(一九六九年第八号——一九七一年第十六号)の連載中、しばしば渋沢元則先生宅を訪ねたことがあった。私の手元には、そのとき先生に伴走しようとして読んだヴィルヘルム・フレンガーの『ヒエロニムス・ボスの千年王国』の英訳版 (THE MILIENNIUM OF HIERONYMUS BOSCH, Outlines of a new interpretation by WILHELM FRÄNGER, FABER & FABER LMT, London) のコピーがある。
(2) 菊盛英夫著『昭和交情記　はぐれ学者の履歴書』(河出書房新社・一九九〇年)に「八方破れの天才(?)土方定一」という一文がある。
(4) 尺八を吹くアナーキスト詩人の辻潤にあやかりたい、とする気持ちがどこかにあった。
(5) S氏＝佐々木静一、オマエの先輩＝辻本和之。

土方定一の影　児童生徒作品展のことなど

　　美しいものという場合には、それを見る人の目が修練を経ていなけれ
　ばならず、たとえいかに修練をつんでも、その区別のつかぬ人がある。

　　　　　　　　　　　　　　　吉田小五郎（「越後タイムス」一九七八・六・二五）

　一九五一年に開館した神奈川県立近代美術館・鎌倉館が、六十四年間の活動の歴史を閉じることになった。「鎌倉からはじまった。一九五一―二〇一六」と題した展覧会展が、三期に分けて開催され、あわせてさまざまなイヴェントが組まれた。その一つに〈学芸員今昔物語〉と称して、先輩学芸員と現役学芸員とが対談するという試みがあった。わたしも招かれて対談相手の現役学芸員（長門佐季）と話し合うことになった。あらかじめシナリオのようなものを用意していたら脱線しなかったのだろうが、ぶっつけ本番だったのがいけない。「最初に担当された展覧会は何でしたか？」といわれたとたんに、半世紀前のことが鮮明に思い出されて、自分でもしまつをつけられなくなってしまったのである。

　思い出というのは、いつも途中からはじまり、そしてどこにどうつながっていくかという道筋は記憶の濃淡によって決まるようだ。

*

　美術館で仕事をするようになってしばらく経ったある日のことである。わたしは土方定一館長に同行して、吉田小五郎氏の自宅（世田谷上野毛）を訪れた。日本におけるキリシタン研究で知られ、また民芸運動にも関係していた人であったが、古美術や石版画のコレクターとしても知る人ぞ知る存在であった。

　土方さんがあらかじめ「明治の石版画展」（一九六六年）を開催したい旨の連絡をしていたのだろうと思うが、吉田さんは机の上に用意してあった作品の束から数点を抜き出して、この明治の風俗画のことを懇切に説明してくれた。土方さんとのあいだにどんな話題があったのかはおぼえていない。けれども展覧会の会期や借用の概略、そして「これからたびたびお邪魔することになりますので、よろしく──」といって担当学芸員となるわたしが紹介された。一刻を過ごして辞したのだが、土方さんの鞄もちをつとめた最初でもあったので、この日のことを懐かしく思い出したといわけである。

　吉田さんは慶應義塾幼稚舎で多くの学童の世話をするかたわら『日本切支丹宗門史』の翻訳や『ザヴィエル』など多くの著作をものし、また『私の小便小僧たち』などの随筆家としても知られていて、じつに温厚で折り目正しい人柄であった。しばらくして郷里の柏崎（新潟県）に帰られたので短いつきあいではあったが、わたしには忘れられない人となった。

　その頃までの美術館のカタログというと、モノクロ図版一枚刷りで、「明治の石版画展」も「解説」（吉田小五郎）と出品リストだけでの簡単なものであった。会期のはじめにわたしが神奈川新聞（一九六六・四・九）に一文を寄せるということになった。ところが、わたしの原稿は土方さんに三度も書き直しを命じられたもので、つくづく自分のできのわるさを思いしらされた。

このときの苦い体験が、いまでも新聞に原稿をたのまれるとふと脳裏をかすめたりする。ふりかえってみると、この「明治の石版画展」は、わたしの幕末・明治美術研究の端緒となったのだから妙なものである。

　　＊

わたしは「裸の造形教育」という副題の『わらしのたましい』（かまくら春秋社、一九七九年）の著者、小関利雄氏のことを思い浮かべた。

どうしてかというと、「明治の石版画展」の前に「児童生徒作品展」を担当していたことに気づいたからである。

確かめてみると、わたしはこのときの第十二回展（一九六五年）から二十回展（一九七四年）までの担当者であった。毎回、先生たちの文章や生徒の作品図版を入れた薄っぺらな冊子をつくっていたが、すべて小関さんとその仲間（有志）に助けられた仕事であった。

小関さんは鎌倉の居酒屋では知らぬ人のいない存在であった。またわが方の諸先輩も酒豪ぞろいだったこともあって（下戸のわたしも含めて）よく狭い路地裏でカチ合い、いっしょになった。そんなときでも秋田なまりの小関さんの話は、いつも「美術による教育」へとかたむき、ホッホ、と何ともいえない笑みをうかべて日本の現状を憂えることがしばしばであった。

ちょっと親分肌のところは土方さんにも似ていた。多くの教え子（といってもけっこうの年配者となっていた）に慕われていた小関さんであるが、横浜国立大学の教授を退官して「かぐのみ幼稚園」（逗子）の保育士になったというので話題になったこともある。園児たちからは「おじいちゃん先生」と呼ばれて親しまれていたが、そもそもは「遊び」をとおして美術に親しむ実践が、小関さんの流儀であった。だから「児童生徒作品展」でもこどもた

ちの泥んこ遊びの延長でいいのだといっていた。

わたしは幼稚園での現場を実際に見たことがなかったけれども、そうしたようすをかいまみる機会があった。

それは「ヘンリー・ムアによるヘンリー・ムア展」(一九七四年) のときである。開館と同時くらいに小関さんは園児とお母さんたちとを引率して美術館にきたことがあった。鑑賞者の邪魔にならないようにとの配慮から入館者の少ない時間帯にしたのだろうと思う。

しかし、そうはいってもこどもたちに何としてもムアの彫刻にふれさせてあげたい、と考えていた小関さんの気持ちが、自然にこどもたちに通じたようで、監視の人から連絡がきて行ってみると、大きな彫刻《横たわる裸婦》の空洞のなかにこどもたちが潜っていたり、そうかと思うと抱きついたりしている光景を目撃した。

この場に彫刻家がいたらどんなに歓喜しただろうなと想像した。が、それでも万が一のことがあってはいけないので、わたしはうれしい見回り役を買って出たのである。

数年後に、小関さんは自分の幼少時についてこまかく書いた原稿に、造形美術教育にたずさわってからの体験談を加えた『わらしのたましい』を出版した。わたしは少々、よけいなお世話をしたのをおぼえているが、小関さんが自分のれっきとした画歴にどうしてふれようとしないのかを不思議に思っていた。

何年かして、わたしの友人 (小関さんの生徒) が、横浜国立大学の寮 (鎌倉) に火災があって、そこにアトリエのあった小関さんの数百点の作品が焼失したいきさつを語ってくれた。

＊

吉田氏や小関氏とのかかわりには、まだヨチヨチ歩きの学芸員であったわたしを土方さんが (体裁のいい言い方をすれば)、美術館の仕事を介して厳しくも情愛をもって教育する出会いの場としたのではないかと思う。

いつも恣意的な文章を書いて叱られていたので、土方館長時代には美術館の展覧会カタログには原稿を書かせ

てもらえなかった。冗談まじりに「サカイは、昨日は雨だった、と書き、わからなくなると、逃げるからなあ」と土方さんには冷やかされたものである。

しかし「学僕」のように接していたわたしが三十歳を間近にしたときに、「休暇をとってヨーロッパへ行ってこい」と、ベルギー政府の召聘状をとりつけ、また金銭的な段取りまでつけてくれたのは土方さんであった。数ヵ月の旅であったが、帰国の報告に行った土方さんに、わたしはロンドンやオランダのライデンなどで古書店めぐりに費やした話をした。そのついでにヨークシャでハーバート・リードの未亡人とリードの墓参りをし、その墓標に「ナイト・ポエット・アナーキスト」と刻まれていたことをつたえると、土方さんは「やっとおまえは独り立ちできたな」といわんばかりの表情でニヤッとされた。ご家族と鵠沼海岸のレストランへいっしょに行ってご馳走にあずかった。

ところが、この旅でアイルランドのダブリン滞在をからめて書いた「辺境の近代美術」（「季刊藝術」一九七四年夏号）の力作（？）は合格点をもらえなかった。いま思えば、それは具体的な事実にもとづく実証の手続きに欠け、また承知の浅いエッセイとなっていたからであろうと思う。

こうしてかえりみると、こつこつと地味な道を生きるところに、もしかしたらわたしのような者にとって、美術館の、あるいは美術の森の番人としての役割があたえられているのかもしれない。気づくのが遅かったけれどもいまだに土方定一という人の影のなかにいるような気がしている。

（１）『吉田小五郎随筆選』全三巻＋別冊（慶應義塾大学出版会・二〇一三年）を参照。
（２）拙著『その年もまた　鎌倉近代美術館をめぐる人々』（かまくら春秋社・二〇〇四年）で二人とのかかわりについてふれた。

あとがき

これは、わが師土方定一について書いた文章をあつめて一本にしたものである。

わたしの脳裏に去来する土方と因縁をもった人たち——画家や彫刻家、詩人や批評家、あるいは学者や編集者など——との、ある意味で想像の出会いや回想のかたちを借りて気ままに書いた文章である。そんなわけで、いわゆる評伝とはちがう。どちらかといえば、土方のプロフィールに近い。あるいは人物スケッチと称してもよい。また広範な領域におよんだ仕事にも触れておく必要があったので、著書のなかより数冊を選び、執筆の動機や内容の一端を紹介した。

しかし、これもまた嚙みくだいた解説というより、むしろ著書をめぐる人との出会いに誘われた文章になったのではないかと思っている。

本書の内容を以下のように類別した。
I　批評の姿勢・詩人として・北京時代
II　画家・彫刻家たちとの対話
III　著書をめぐる話・編集者の回想・出会いと追想

——というように、大雑把なくくりとなっている。収録した個々の文章も基本的には、それぞれ単独の内容で

あるが、執筆の時期や発表の紙面を異にしたために重複する箇所が生じ、修正はほどこしたけれども文脈の関係でそのままにしたところがある。敬称についてもできるだけ対象との距離をとるようにはしたが、厳密な統一はしていない。

多くの文章は、ここ十数年のあいだに紀要や雑誌などに掲載したものだが、「追想のわが師」の一篇は、土方が亡くなった直後に出された「歴程」（一九八一年三月）に載せた記憶の断片である。収録にはいささか躊躇したが、ある意味でもっとも近しい体験的回想となっているので（それだけによけいに気恥しいのだが）、やはり収録することにした。

さて、本書のタイトルについて若干ふれておきたい。

「芸術の海をゆく人　回想の土方定一」としたのは、未知の芸術的世界をひらく開拓者精神の持ち主であり、また人生の最期まで仕事に打ち込んだ、その持続的な意志の人を形容するのにふさわしいのではないかと考えて、編集者の八島慎治氏と相談してつけたタイトルである。もともとは今年の二月、わたしが北海道新聞の「私のなかの歴史」欄（全十五回）に登場したときに、聞き手の上田貴子さんが励ましの意味をこめてつけてくれた見出し「芸術の海をゆく」によったものである。

土方が亡くなってからすでに三十六年が経つ。直に知る人も少なくなり、わたしの記憶もあやしくなってきた。そんなわけで事実を確認しながら原稿を書くことになった。特に意識してそうしたというわけではないが、ずいぶん前に土方から言われたことを思い出して、それをヒントにいくつかの文章を書くことになった。

ハーバート・リードの評伝を書け、と土方に勧められて、わたしは暗礁に乗り上げてもがいている最中だった。たまたまリードの「自伝」を読み第一次世界大戦中の行動を調べていて、ひょっとしたらリード（イギリス軍）は、パウル・クレー（ドイツ軍）と激戦地でカチ合っているかもしれない、という話を土方にしたときのことだった。

「二人の組み合わせで書くのは、どうかね」と。結果的には二人の出会いはなかったが、土方の後押しで書いたこの話は「三彩」（一九六九年八月号）に掲載された。

それを読んだ彫刻家の堀内正和氏に「スレチガイを書いた変なエッセイだね」と冷やかされ、その場が神田にあった秋山画廊の夜の酒席でもあったから「師匠はリッパだが、弟子はオソマツ」などと言われなくて、正直、安堵したものだ。

そんなわけで、本書のなかのいくつかの文章は、「二人の組み合わせ」のことを思い出して、こころみに書いたものである。わたしのこころみが、はたして功を奏したかどうかは、読者の判断に俟つほかない。そもそも——つまり、土方が「二人の組み合わせで」と言ったときに、おそらく念頭にあったのは、トーマス・マンの「ゲーテとトルストイ」（講演）だったのではないかと思うが、いまとなっては確かめようがない。こうして一本にしてみると、土方との組み合わせに招くべき人が他にもおられるのを知ることになったが、しかし、このあたりが頃合いと考えて中仕切りとすることにした。久しく気になっていた宿題を何とか済ましたという気持ちである。

終りに、本書の編集でお世話になった八島慎治氏、いつも励ましのお便りを下さった土方雪江さんに心からお礼を述べたいと思う。そして本書が、多くの心に深くとどめた人たちへの、わたしからのささやかな献詞とならんことを祈って——。

二〇一六年九月

著　者

土方定一略年譜

一九〇四(明治三七)年
十二月二十五日、父乙吉、母かきの長男として岐阜県大垣市に生れる。学齢前に名古屋市中区板橋町に転居。

一九一二(大正元—二年)年　八—九歳
東京市本郷区弥生町に移り、根津尋常小学校に通う。翌年、牛込区早稲田南町に移り、早稲田尋常小学校に通う。

一九一七(大正六)年　十三歳
四月、府立第四中学校(現・都立戸山高等学校)に入学。牛込区戸塚諏訪町に転居。萩原朔太郎、北原白秋らの詩を好んで読む。

一九二二(大正十一)年　十八歳
四月、旧制水戸高等学校文科乙類に入学。

一九二三(大正十二)年　十九歳
同人雑誌「歩行者」を舟橋聖一と創刊。関東大震災後、秋田雨雀とともに山村暮鳥を訪ねる。

一九二四—二五(大正十三—十四)年　二十—二十一歳
十一月、舟橋聖一、小林剛らと同人雑誌「彼等自身」を発表。詩「トコトコが来たと言ふ」を創刊。エルンスト・トラーの詩や戯曲に惹かれ、詩集「朝」を訳載。この頃、草野心平を知る。

一九二六(大正十五／昭和元)年　二十二歳
草野が主宰する詩誌「銅鑼」同人に加わる。この頃、築地小劇場に土方与志を訪ね、また児童劇を書く。

一九二七(昭和二)年　二十三歳
四月、東京帝国大学文学部美学美術史学科に入学。大塚保治、大西克礼につく。同期に徳川義寛、檜崎宗重がいた。六月、飯田徳太郎、秋山清らと「単騎」に関係。荻原恭次郎、麻生義一、小野十三郎らとアナーキズム詩誌「黒旗は進む」を発刊。十二月、訳書、ピエル・ラムス『マルキシズムの謬論』(金星堂)を出版。

一九二八(昭和三)年　二十四歳
ギニョール(指人形)劇団「テアトル・ククラ」を結

一九二九(昭和四)年 二十五歳

成。土方の他、浜田辰雄、栗本幸次郎、細井知隆、浅野孟府。高村光太郎からフランスのギニョールを借りて参考にする。新宿角筈の紀伊國屋二階で上演。小川未明の新興童話作家連盟に参加。機関誌「児童運動」に童話「血にまみれた馬達の話」「そのなかにお母さんを見た兵士」を書く。三月、浜田辰雄と小冊子『Gignol』(テアトル・ククラ出版部)を出し、脚本「どうして馬は風邪をひくか」を収める。

一九三〇(昭和五)年 二十六歳

三月、卒業論文「ヘーゲルの美学」。大学院に籍を置いたまま、五月、留学の目的でベルリンへ行く。シベリア鉄道の車中、竹林無想庵、山本夏彦を知る。

一九三一(昭和六)年 二十七歳

胸を病んで帰国。『ハリコフ会議の報告其他』(木星社書院)を屋井参市の名で翻訳・出版、『マルクス主義美学』(土方・三宅正太郎共訳 共生閣)を出版。

一九三二(昭和七)年 二十八歳

三月、フランツ・メーリング『レッシング傳説』〈第一部〉(土方・麻生種衛共訳 木星社書院)を出版。十一月、『ヘーゲルの美学』(木星社書院)を出版。大塚金之助編『ゲーテ研究』(木星社書院)の編集に携わる。

一九三三(昭和八)年 二十九歳

明治文学談話会に席を置き、「クオタリィ日本文学」(耕進社)を山室静、神崎清、篠田太郎らと編集。

一九三四(昭和九)年 三十歳

一月、斎藤とみと結婚。大久保百人町に住み、その後、大森千鳥町に転居。明治文学談話会に発展し、機関誌「明治文学研究」の編集に携わる。十一月、千葉亀雄の名を借り『坪内逍遥傳』(改造社)を出版。柳田泉、木村毅、木下尚江らの知遇を得る。

一九三五(昭和十)年 三十一歳

五月、詩誌「歴程」が創刊。草野心平、中原中也、高橋新吉、菱山修三、逸見猶吉、岡崎清一、尾形亀之助とともに同人となる。十月、『クルチュウス仏蘭西文学』(楽浪書院)を出版。この年、「アトリエ」誌にはじめて美術展評を書く。

一九三六(昭和十一)年 三十二歳

一月、訳書、『トオマス・マン 文学論』(サイレン社)を出版。六月、カール・フロレンツ『日本文学史』(土方・篠田太郎共訳 楽浪書院)を出版。『近代

一九三九(昭和十四)年　三十五歳

五月、橋中一郎の推薦で内閣興亜院嘱託となる。「日本美学思想史」研究において、中国美術との関係を深める必要から広東、上海、北京を視察出張(約一カ月)。興亜院で増田渉、杉浦明平と親交。

一九四〇(昭和十五)年　三十六歳

一月、『山省山岳地質』(土方・橋本八男共訳　興亜院政務部)を刊行(フェルディナント・リヒトホーフェン『中国』の一部訳出)。十一月、ハウクス・ポット『上海史』(土方・橋本八男共訳　生活社)を出版。十二月、美術問題研究会に発起人の一人として参加。

一九四一(昭和十六)年　三十七歳

一月、『岡倉天心』(アトリエ社〈東洋美術文庫〉)を出版。四月、カール・ハウスホーファー『地政治学入門』(土方・坂本徳松共訳　育生社)を出版。五月、『近代日本洋画史』(昭森社)を出版。

一九四二(昭和十七)年　三十八歳

十一月、大東亜省嘱託となる。『デューラーの素描

日本文学評論史』(西東書林)を出版。七月、フランツ・メーリング『ハイネと青年獨逸派』(土方・朝廣亦夫共訳　西東書林)を出版。

創芸社)を出版。

一九四三—四四(昭和十八—十九)年　三十九—四十歳

四月、訳書、エルンスト・ディーツ『印度藝術』(アトリエ社)を出版。五月、志賀重昂『知られざる國々』(日本評論社《明治文化叢書》)を編集・解題。『歴程』第二十二号の編集と「後記」を書き、華北総合調査研究所文化局に職を得て、北京に赴く。同研究所副理事に周作人がいた。研究テーマは「孫文伝」。中国仏教彫刻、中国木刻(抗日版画)などの調査に当たる。『歴程詩集』(八雲書林)を編集。

一九四五(昭和二十)年　四十一歳

敗戦。帰国の際の列車が八路軍に襲われ調査研究資料の一切を失う。十一月、中国塘沽から引き揚げ船・江之島丸で帰国。留守宅(千鳥町)が戦災を受け、家族が疎開していた神奈川県足柄下郡吉浜町に落ち着く。

一九四七(昭和二十二)年　四十三歳

旧版『近代日本洋画史』(昭森社)が批判(林文雄)され、「みづゑ」八月号に「近代美術とレアリズム」を発表して反論、「リアリズム論争」に火がつく。十一月、『近代日本洋画史』(宝雲社)を再刊。

一九四八(昭和二十三)年　四十四歳

旧版『近代日本文学評論史』（西東書林）を昭森社〈思潮文庫〉として再刊。十一月、『現代美術とレアリズム』（吾妻書房）を出版。

一九四九（昭和二十四）年　四十五歳
二月、美術評論家組合の発足に参加。四月、千葉工業大学教授となる。十月、千葉市稲毛町に移る。

一九五〇（昭和二十五）年　四十六歳
三月、母かき逝去（七十四歳）。『世界美術全集』（平凡社）の編集委員となり、下中弥三郎の知遇を得る。神奈川県知事・内山岩太郎の提唱で近代美術館設立準備委員会が発足。安井曽太郎、高間惣七、佐藤敬、村田良策、吉川逸治とともに委員となる。

一九五一（昭和二十六）年　四十七歳
六月、千葉工業大学を辞し、神奈川県立美術館副館長に就任（館長＝村田良策）。十一月、「セザンヌ・ルノワール展」をもって開館。中央大学文学部講師となる。

一九五二（昭和二十七）年　四十八歳
四—十一月、平和条約発効以前のため、共同通信社の特別通信員の名目で、美術館と美術展の視察を主たる目的としてヨーロッパ各地を旅行する。

一九五三（昭和二十八）年　四十九歳
七月、前年の紀行を主とした『ヨーロッパの現代美術』（毎日新聞社）を出版。

一九五四（昭和二十九）年　五十歳
五月、美術評論家連盟が結成され、初代会長に選ばれる。初夏から晩秋の半年ほどヨーロッパ各地の美術館を訪ねる。ヴェネツィア・ビエンナーレ代表に内定していた藤田嗣治の辞退により代表を引き受ける。陳列委員に長谷川路可、出品作家は坂本繁二郎、岡本太郎。

一九五五（昭和三十）年　五十一歳
四月、『世界美術館めぐり』（新潮社一時間文庫）を出版。七月、『クレー』（みすず書房〈原色版美術ライブラリー〉）、九月、『メキシコ絵画』（同）、『シャガール』（講談社〈アート・ブック〉）を出版。この年、大田区調布嶺町に自宅を構える。

一九五六（昭和三十一）年　五十二歳
訳書、ジェイムズ『ヴァン・ゴッホ』（平凡社〈フェーバー世界名画集〉）を出版。

一九五七（昭和三十二）年　五十三歳
九月、「高村光太郎賞」が設定され、審査委員となる。『みづゑ』（十一月号）で「ブリューゲル」の連載が始

まる。この年、『現代イタリアの彫刻』(河出書房新社)、『ゴッホの水彩と素描』(美術出版社)を出版。

一九五八(昭和三十三)年　五十四歳

十月、『造形の心理〈生きている絵画〉』(新潮社)を出版。訳書、ストークス『セザンヌ』(平凡社〈フェーバー世界名画集〉)、ブロック『セザンヌ』(同)を出版。十月十六日、妻とみ逝去(五十一歳)。秋から翌春にかけてヨーロッパ、オリエント各地を旅行。

一九五九(昭和三十四)年　五十五歳

一月、『近代日本の画家たち』(美術出版社)を出版。

一九六〇(昭和三十五)年　五十六歳

一月、山口雪江と結婚。八月、長男明司生れる。十二月、父乙吉、伊豆伊東の隠居先で逝去(八十八歳)。十二月、「ブリューゲル」の連載完結。

一九六一(昭和三十六)年　五十七歳

「美術手帖」一月号から「呪術師、職人、美術家」の連載を始める。八月、長女亜子生れる。この年、山口県宇部市彫刻運営委員会(土方ほか大高正人・柳原義達・向井良吉)をつくり、同市常盤公園で十六人の作家による野外彫刻展を開催。一九六三年の「全国彫刻コンクール展」を経て、六五年からビエンナーレ形

式の「現代日本彫刻展」として現在にいたる。十月、「パウル・クレー展」(西武百貨店)の開催をめぐって献身的な役割を担う。

一九六二(昭和三十七)年　五十八歳

「戦後の現代彫刻」を「みづゑ」(四―十一月号)に連載。萬鉄五郎の調査・研究(同道者、陰里鉄郎)。

一九六三(昭和三十八)年　五十九歳

四月、『松本竣介画集』(平凡社)刊行に協力。六月、『ブリューゲル』(美術出版社)を出版し、毎日出版文化賞を受ける。十二月、『画家と画商と蒐集家』(岩波新書)を出版。

一九六四(昭和三十九)年　六十歳

「高橋由一展」(四―六月)を開催。幕末・明治期美術に実証的研究の一歩を標す。

一九六五(昭和四十)年　六十一歳

一月、神奈川県立近代美術館館長となる。六月、『渡辺崋山』(国土社〈少年伝記文庫〉)を出版。十月、「現代日本彫刻展」の審査委員長となる。

一九六六(昭和四十一)年　六十二歳

四月、藤沢市鵠沼海岸に仮住まい。「みづゑ」五月号

から「ドイツ・ルネサンスの画家たち」の連載を始める。十月、『日本の近代美術』（岩波新書）を出版。十一月、藤沢市鵠沼藤ヶ谷に新居を建てて移る。

一九六七（昭和四十二）年　六十三歳
三月、文化財専門審議会委員となる。九月、北海道立美術館（三岸好太郎記念館）開館に尽力。十一月、『ドイツ・ルネサンスの画家たち』（美術出版社）を出版。翌年三月、芸術選奨文部大臣賞を受ける。

一九六八（昭和四十三）年　六十四歳
五月、新潮社が「日本芸術大賞」を設定。川端康成、小林秀雄、井上靖とともに審査委員となる。十月、神戸須磨離宮公園現代彫刻展の審査委員長となる。

一九六九（昭和四十四）年　六十五歳
八月、箱根彫刻の森美術館が開館。運営委員を務める。「季刊藝術」第八号から「レンブラント・ファン・レイン」の連載を始める。

一九七〇（昭和四十五）年　六十六歳
夏、湯河原胃腸病院に入院。胃癌の手術を受ける。十一月、全国美術館会議会長に選出される。旭川市が「中原悌二郎賞」を創設、審査委員長となる。群馬県立近代美術館の顧問となる。学習研究社『大系世界の美術』の編集委員となる。十一月、『クレー画集』（求龍堂）を監修・出版。

一九七一（昭和四十六）年　六十七歳
一月、『ムンク画集』（筑摩書房）監修・出版。四月、『大正・昭和期の画家たち』（木耳社）を出版。五月、展覧会企画の用務でヨーロッパ各地を訪ね、六月、オスロで「エドワルド・ムンク展」の功績により聖オラーフ騎士十字一等勲章を受ける。九月、旧著を増補して『岸田劉生』（日動出版〈評伝シリーズ〉）を出版。十月、『評伝レンブラント・ファン・レイン』（新潮社）を出版。十一月、多年の美術評論活動により紫綬褒章を受ける。

一九七三（昭和四十八）年　六十九歳
三月、D・H・ロレンス『エトルリアの遺跡』（土方・杉浦勝郎共訳　美術出版社）を出版。三―四月、「デ・キリコ展」準備などの仕事でヨーロッパに赴く。多年にわたる美術館、展覧会の企画活動により菊池寛賞を受ける。十一月、旧著を増補して『近代日本文学評論史』（法政大学出版局）を出版。この年、長野市が「野外彫刻賞」を設定、選衡会委員長となる。

一九七四（昭和四十九）年　七十歳

九月、取材を兼ねてヨーロッパに赴く。ベルギー王立図書館編『ブリューゲル全版画』(岩波書店)の監修委員となり「ブリューゲルとその時代」を収載。

一九七五(昭和五十)年 七十一歳
六月、『ボス』(新潮美術文庫)を出版。十一月、神奈川文化賞を受ける。

一九七六(昭和五十一)年 七十二歳
一月、『土方定一著作集』(平凡社)の刊行が始まる。八月、鎌倉市笛田に新居を建てて移る。

一九七七(昭和五十二)年 七十三歳
三月、「アンソール展」と多年のブリューゲル研究および「ブリューゲル版画展」の功績により、ベルギー国レオポルド二世勲章を受ける。六—七月、「ムンク版画展」作品選定のためノルウェーに赴く。雪江、亜子とオランダ、ベルギー、パリなどを巡る。八月、湯河原胃腸病院に入院し、十月退院。『原色現代日本の美術』(小学館)の監修者となる。

一九七八(昭和五十三)年 七十四歳
五月、イタリア共和国功労勲章を受ける。『岸田劉生全集』(岩波書店)の監修者となる。九月、ポーランドへ短期日赴く。十月、『土方定一著作集』(全十二巻)の完結を記念して「土方定一の会」を開催。『トコトコが来たといふ 詩・童話』(平凡社)を出版。十一月、勲三等瑞宝章を受ける。

一九七九(昭和五十四)年 七十五歳
七月と九月、展覧会企画のためヨーロッパに赴く。十一月、三重県立美術館建設相談役となる。年末、東京女子医大病院に入院。

一九八〇(昭和五十五)年
三月、『岸田劉生画集』(岩波書店)の責任編集者となる。四月、東京女子医大病院を退院。六月、『現代の洋画』(小学館)を出版。十一月、恵風園胃腸病院に入院。退院後、自宅療養。十二月二十三日、結腸癌のため逝去。享年七十五。二十五日、鎌倉・覚園寺で密葬。法名=蘇悉地院卓説勲居士。(翌年一月二十三日、東京・青山葬儀場で全国美術館会議葬として告別式

*この略歴は『土方定一 遺稿』(土方定一追悼刊行会・一九八一年)に収録された「年譜」(匠秀夫編)を主にし、「アーティストとクリティック 批評家・土方定一と戦後美術」展(三重県立美術館・一九九二年八月)図録に収録された「年譜」(東俊郎編)ならびに青木茂著「新・旧刊案内」(一寸)三九号、二〇〇九年八月)に準拠し、著者が増改訂した

初出一覧

I

土方定一の戦後美術批評から
『土方定一　美術批評 1946-1980』（形文社・一九九二年）「序にかえて深い過去の井戸」改稿／『その年もまた』（かまくら春秋社・二〇〇四年）収録

土方定一の詩、その他
『世田谷美術館紀要』十七号（世田谷美術館・二〇一六年三月）

高村光太郎と土方定一
『美術ペン』一四二号（北海道美術ペンクラブ・二〇一四年春）

暗い夜の時代　杉浦明平の「日記」から
『美術ペン』一四七号（二〇一六年冬）

土方定一・周作人・蔣兆和のことなど
『世田谷美術館紀要』十五号（二〇一四年三月）

北京にて　中薗英助と土方定一
『美術ペン』一三七号（二〇一二年夏）

ある消息　詩人・杉浦明平
『美術ペン』一三八号（二〇一二年冬）

II

ブリューゲルへの道　海老原喜之助
『独立美術協会八〇年史』（独立美術協会・二〇一二年）＋「東京新聞」二〇一五年二月二七日

ある書簡　松本竣介と土方定一
『世田谷美術館紀要』十四号（二〇一三年三月）

わが身を寄せて　野口彌太郎
『繪』（日動出版部・一九八四年）／『遠い太鼓』（小沢書店・一九九〇年）収録

土方定一のデスマスクと田中岑
『田中岑作品集』（求龍堂・二〇一四年）／『ある日の画家』（未知谷・二〇一五年）収録

年賀状の牛と柳原義達
『近代日本洋画素描大系5』（講談社・一九八五年）／『その年もまた』

初出一覧

ある日のローマ　飯田善國
扉をひらく　一原有徳
若いモンディアルな彫刻家　若林奮

III

『岸田劉生』についての覚書き
『渡辺崋山』をめぐる話
再読『日本の近代美術』
『ドイツ・ルネサンスの画家たち』の思い出
反骨・差配の大人　編集者・山崎省三
歴史家として　編集者・田辺徹
不思議な魔力　編集者・丸山尚一
はぐれ学者の記　菊盛英夫
二人の出会い　土方定一と匠秀夫
追想のわが師
土方定一の影　児童生徒作品展のことなど

収録
書き下ろし

「一原有徳の世界」展図録（神奈川県立近代美術館・一九八八年）／『奇妙な画家たちの肖像』（形文社・一九九一年）収録
「若林奮 仕事場の人」展図録（多摩美術大学美術館・二〇一三年）

「日本古書通信」（日本古書通信）二〇〇〇年七─九月
「日本古書通信」二〇一三年一月
『日本の近代美術』（岩波文庫・二〇一〇年）解説
「846」三号（八好会・二〇一四年）
「美術ペン」一四四号（二〇一五年冬）
「美術ペン」一四八号（二〇一六年春）
「美術ペン」一四六号（二〇一五年秋）
「IMBOS」五号（カスヤの森現代美術館・二〇一四年十一月
「その年もまた」＋「credo」四号（クレド編集室・一九九五年六月＋「花美術館」三十二号（花美術館・二〇一三年八月）
「歴程」特集〈土方定一追悼〉（一九八一年三月）／『土方定一 追想』（土方定一追悼刊行会・一九八一年）
「有鄰」五四二号（有隣堂・二〇一六年一月）

＊本書収録にあたり表題の変更および加筆修正を施した

図版一覧

朝井閑右衛門《詩人 草野心平之像》 一九六〇年 いわき市立草野心平記念文学館蔵
蔣兆和《流民図》 一九四三年 画冊『榮寶斎画譜』（一九九九年）から
海老原喜之助《曲馬》 一九三五年 熊本県立美術館蔵
松本竣介《立てる像》 一九四二年 神奈川県立近代美術館蔵
野口彌太郎《長崎の情緒》 一九六五年 野口彌太郎記念美術館蔵
田中岑《土方定一のデスマスク》 一九八〇年 個人蔵
田中岑《女の一生》 一九五七年 神奈川県立近代美術館蔵
柳原義達《作品（牛）》 一九七二年 神奈川県立近代美術館蔵
飯田善國《坐裸婦》 一九五七年 「連続する出会い 飯田善國」展図録（神奈川県立近代美術館、一九九七年）から
一原有徳《TAN（A3）》 一九六〇年＋七九年 アートフロントギャラリー蔵
若林奮《残り元素I》 一九六五年 神奈川県立近代美術館蔵

著者略歴
（さかい・ただやす）

1941年北海道生まれ．慶應義塾大学卒．64年神奈川県立近代美術館に勤務．92年同館館長．2004年世田谷美術館館長（現職）．その間，国内外の数多くの展覧会企画・運営に携わる．著書に『海の鎖』（青幻舎）『覚書 幕末・明治の美術』（岩波書店）『彫刻家への手紙』『彫刻家との対話』（未知谷）『若林奮 犬になった彫刻家』『鞄に入れた本の話』（みすず書房）『ある日の画家』（未知谷）『鍵のない館長の抽斗』（求龍堂）など．